·從解剖學到衣物皺摺輕鬆學·

人體繪畫的
基礎與進階技巧

· 從解剖學到衣物皺摺輕鬆學 ·

人體繪畫的
基礎與進階技巧

昭垠 朴京善 著

楓書坊

Prologue

從很久以前，我就認為我們亟需一本全面性地處理人體的書籍。

我的創作是以人為題材，討論與療癒相關的主題。我對於時時面對面、陪伴左右的人們深具關懷，也非常關注他們的心，我經常思索，我畫人，或許更是在描繪我的內心、刻畫人們的心靈。然而，我自己也經歷了相當漫長的時間才能將人物畫得自然、不彆扭。市面上雖然有大量的資料，但卻找不到任何一處闡釋與人體有關的內容，這自然成為我長久以來的苦惱，也經年累月地傾心研究。因此，我希望藉由《人體繪畫的基礎與進階技巧》一書，深入探討人體的繪畫訣竅。

我經歷了不計其數的反覆試誤，但願能幫助各位少走一些冤枉路，更輕鬆地學習人體知識，自由地繪畫。我盼望，這本書籍對初次嘗試繪製人體的讀者也能提供實質的幫助。

由於人體這個主題博大精深，《人體繪畫的基礎與進階技巧》不會只聚焦於人物繪製的表現手法這種單一的內容，而是由線條練習、解剖學、圖形學、透視法及服飾等主軸，全方位地進行系統性的研討。

在我剛開始著手研究人體時，幾乎難以找到涵蓋所有層面、基礎扎實、學習步驟編排明確的書籍，這可說是我最感遺憾的部分。

初次學習人體時該從何處著手？應該先了解哪一個主題，才能幫助我更輕鬆地跨入下一個階段？

學習講求循序漸進。若太急於求成，未能將鉛筆駕馭得得心應手就盲目地練習人體速寫，反而容易遭受挫折。這時候更應放下操之過急的心，從線條開始進行訓練。同理，如果我們對人體的結構和型態一無所知，每每都要依賴肉眼觀察來繪畫，那也很難將人體表現得均衡穩定。

坦白說，解剖學並非繪製人體時不可或缺的知識，因此，本書也將人體的構造與圖形化排在解剖學相關內容之前。即使對解剖學沒有研究也能刻畫人物，只要跟著練習，也能畫得有模有樣。然而，您會感覺似乎欠了些火候。畢竟，畫作的力量來自於細節，在不理解解剖學的情況下，所繪製出的人物終究只是徒有其表，難以體現出風格。

　若想學習人體的相關知識，卻因不知從何下手而感到鬱悶，又或努力進行研究，結果卻差強人意而備感懊惱時，我想，本書應該能為您提供些許的助力。

　這本書雖然能幫助各位提升描繪人體外觀的技巧，但我對它真正的期盼並不只在技巧層面。我希望各位最終都能隨心所欲、自由自在地表現人體，為此，我們必須充分掌握基本知識。唯有扎實的基礎，才能不受任何阻礙、無拘無束地揮灑自如，這一點，無論強調幾次都不為過。

　當然，若要打下扎實的基本功，尚需持之以恆的努力，畢竟我們不可能某日信手拈來，便能憑空畫出自然的作品。只有對表現手法進行整體性、全面性的研究，才能使所有要素適得其所，完成渾然天成的畫作。

　期望本書成為一個好的開始，在各位心中萌生出長遠的學習渴望。

昭垠 朴京善

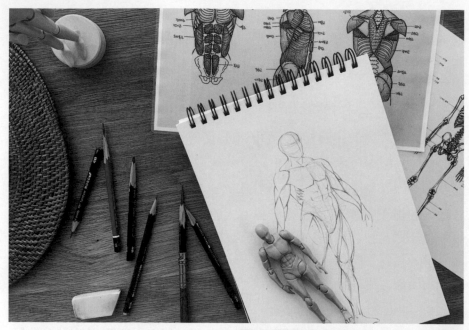

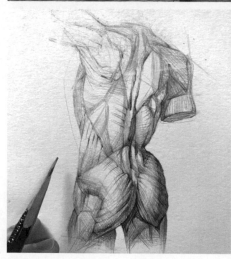

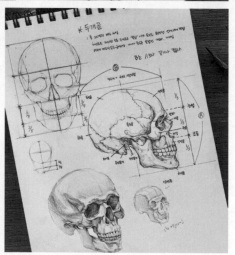

Contents

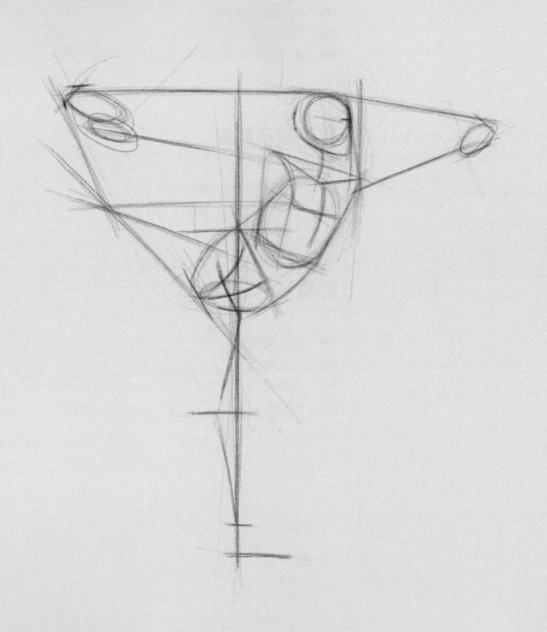

熟習線條

　　在繪製人物時，必須先找到適切的線條感。唯有付諸努力，直到能夠隨心所欲地駕馭線條，才能期待畫出好的成品。線條練習不僅限於使用鉛筆創作的實體畫作，也包含運用iPad和平板繪製而成的數位作品。數位繪圖只是以更便捷的技術來體現畫作，繪製線條的方法並無二致。

　　我們往往會因過程無趣、乏味而忽視了線條訓練，但反覆練習對培養手感、鍛鍊手部肌肉有著非常重要的作用。因此，更應堅持訓練，直到我們能自由自在地運用優異、穩定的線條，這才是最好的方法。

輔助線與定稿線

　　輔助線是在繪製成品的過程中所使用的線條，用於粗略地抓出輪廓；定稿線則用在輔助線勾出的草稿之上，重點在於強調出最終想凸顯的型態。如果所有的線條都沒有輕重緩急的區分，連錯誤的線條都下筆過重，那麼畫面將會變得雜亂無章，無法彰顯出想要的感覺；反之，若下筆過輕，整體的型態便會模糊不清。因此，唯有將輔助線與定稿線運用得恰到好處，才能呈現出好的線條感。

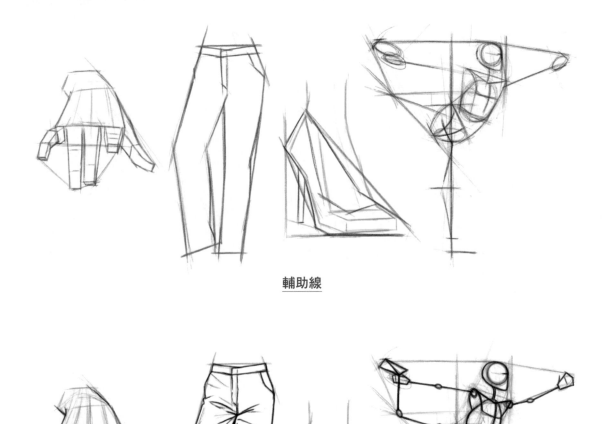

輔助線

定稿線

線條兩端自然收力的表現方法

　　繪製線條時，為了讓各種線條都能不斷裂地自然連接，輔助線與定稿線的兩端都應自然收力、輕輕收尾，使線條的中段部分較濃、較重、較清晰為宜。

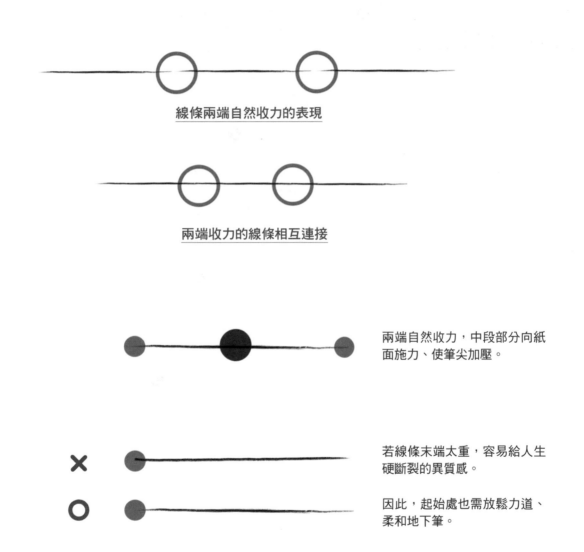

線條兩端自然收力的表現

兩端收力的線條相互連接

兩端自然收力，中段部分向紙面施力、使筆尖加壓。

若線條末端太重，容易給人生硬斷裂的異質感。

因此，起始處也需放鬆力道、柔和地下筆。

繪製線條的方法

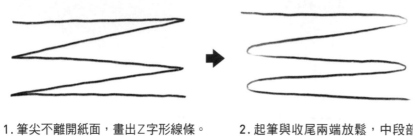

1. 筆尖不離開紙面，畫出Z字形線條。

2. 起筆與收尾兩端放鬆，中段部分加重力道。

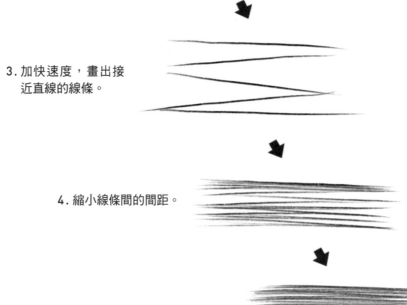

3. 加快速度，畫出接近直線的線條。

4. 縮小線條間的間距。

5. 將線條畫得更加緊密。

練習繪製線條

1) 長線

　　這是在決定整體輪廓的傾斜度、大致大小時經常使用的線條,用於抓出粗略的外觀型態。由於長線條經常用作輔助線,只要淺淺地繪製即可。持筆時筆心距離越遠,越容易畫出輕盈纖長的線條。固定手腕,用手臂來繪製直線,若只用手腕畫線,容易變成曲線;因此,須將手肘想像成軸心,用整隻手臂來繪製線條。

1. 利用素描本的長邊與短邊來繪製直線。

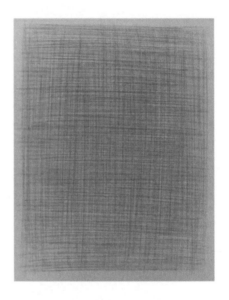

2. 練習以線條將素描本全部填滿。

2) 排線

　排線是最廣為使用的線條。中等長度，下筆較輕可作為輔助線，較重就當作定稿線。持筆時，自由抓握在舒適的位置即可。除了長線以外，都毋須利用手肘為中心，而是以接觸紙張的手腕作為中心。

1. 在紙上以方向相異的線條畫出想要的空格大小。

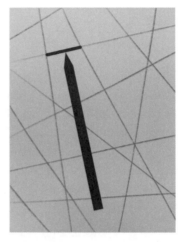

2. 選擇其中一邊，使鉛筆方向與邊線呈垂直。

3. 以線條分別填滿空格。留意線兩端的收力，中段部分加重力道。

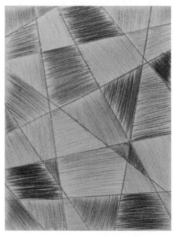

4. 每一格的下筆力道都有所不同，且持續變換方向。手腕可移動的範圍內，各個方向都要盡量進行練習。

3)短線

短線是決定最終型態時經常使用的線條。用短線條畫出波浪狀，練習時盡可能隱藏線與線的相連部分。

1. 練習從頭到尾的下筆強度都相同。

2. 練習畫出由淺至深，逐漸加重力道形成的漸層。

3. 練習畫出由深至淺，逐漸減輕力道形成的漸層。

4)圓

比起直線，人體的型態多由曲線構成。曲線看似簡單，實際上並不容易，需要堅持不懈地練習。

1. 以相同的力道，由外而內逐漸縮小半徑，練習繪製螺旋狀的圓形。

2. 下筆較輕，慢慢加大力道，練習由淺至深形成的漸層。

3. 下比較重，慢慢放鬆力道，練習由深至淺形成的漸層。

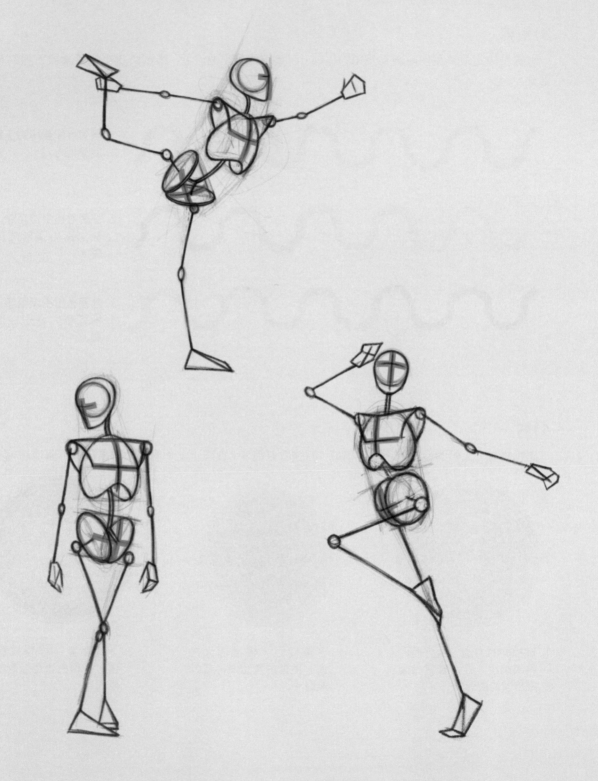

熟悉人體構造

　　繪製人體時，掌握身體構造是至關緊要的優先事項。若筆下的人體總顯得不自然，最大的原因往往在於過度著重於繁瑣的細節，忘記留意整體的結構，正如那句諺語所說的「見樹不見林」。

　　為了能夠穩定地表現人物體態，我們必須擁有將人體簡化、著眼於大結構的能力。在深入研究人體之前，將先在本章詳述鍛鍊眼光的步驟、養成足以判斷大的結構、型態的觀察力。

骨骼

　　人體的骨骼大致由頭骨、胸廓及骨盆三個部位所組成，這些部位藉由脊椎連接在一起。此外，四肢的連接位置要在確定了頭骨、胸廓和骨盆的動態（動作姿態）後才能決定，因為唯有骨骼的動態維持均衡，才能正確地掌握四肢的位置。

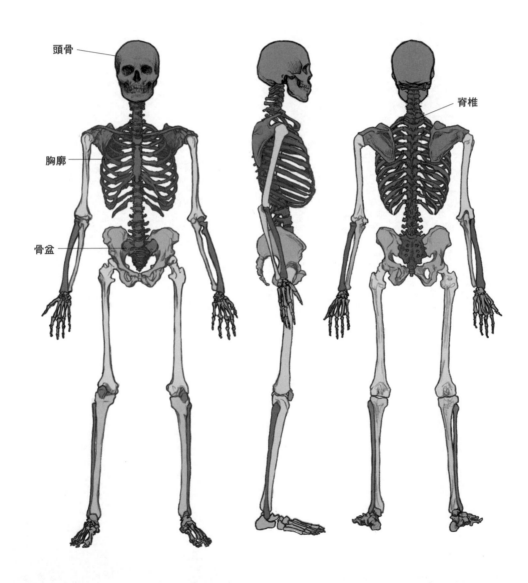

一脈相通的標準，理想的比例

　　本書將以八頭身的基本體型來進行人體繪製，並告訴各位有關這種比例下的「基準設定」。所謂的「基準設定」指的是在繪製人體時依據特定的基準來繪製；一般來說，通常是從頭部畫起。

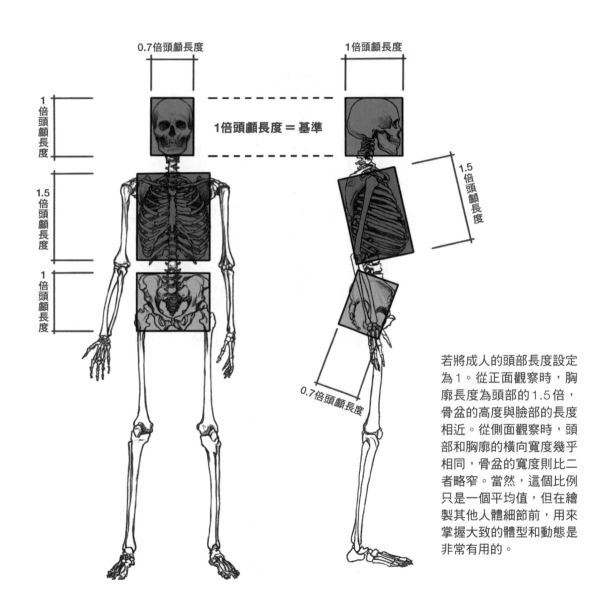

若將成人的頭部長度設定為1。從正面觀察時，胸廓長度為頭部的1.5倍，骨盆的高度與臉部的長度相近。從側面觀察時，頭部和胸廓的橫向寬度幾乎相同，骨盆的寬度則比二者略窄。當然，這個比例只是一個平均值，但在繪製其他人體細節前，用來掌握大致的體型和動態是非常有用的。

繪製人體時應遵守的比例

　　下述的比例適用於任何成人體型。縱使與這個比例稍有偏差也不算錯誤，只是有時會讓體態顯得有點不太自然。

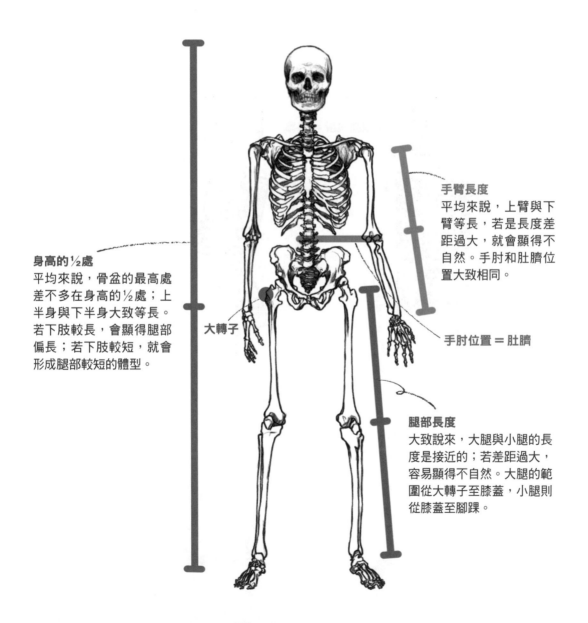

身高的½處
平均來說，骨盆的最高處差不多在身高的½處；上半身與下半身大致等長。若下肢較長，會顯得腿部偏長；若下肢較短，就會形成腿部較短的體型。

大轉子

手臂長度
平均來說，上臂與下臂等長，若是長度差距過大，就會顯得不自然。手肘和肚臍位置大致相同。

手肘位置＝肚臍

腿部長度
大致說來，大腿與小腿的長度是接近的；若差距過大，容易顯得不自然。大腿的範圍從大轉子至膝蓋，小腿則從膝蓋至腳踝。

男女有別的身體特徵

　　男女的骨骼型態普遍來說雖存在差異，但這只是個概括。因此在觀察人體時，更重要的是仔細觀察每個個體的身體特徵，而不是男女之間的差異。

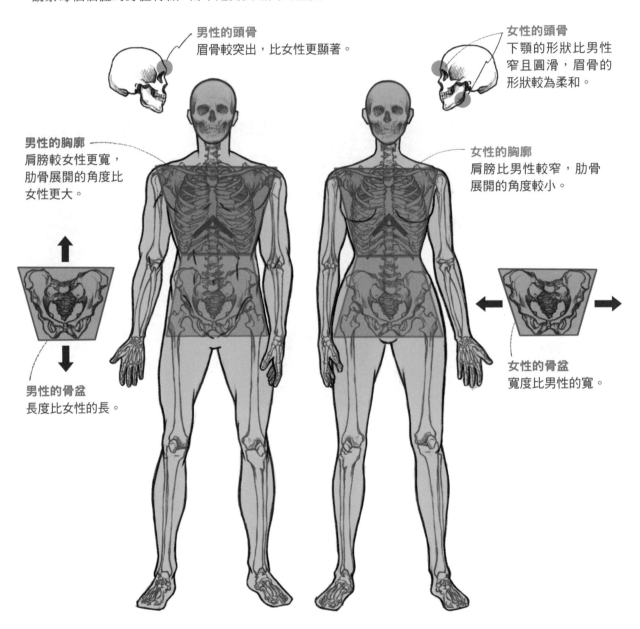

男性的頭骨
眉骨較突出，比女性更顯著。

女性的頭骨
下顎的形狀比男性窄且圓滑，眉骨的形狀較為柔和。

男性的胸廓
肩膀較女性更寬，肋骨展開的角度比女性更大。

女性的胸廓
肩膀比男性較窄，肋骨展開的角度較小。

男性的骨盆
長度比女性的長。

女性的骨盆
寬度比男性的寬。

人體的構造與圖形化

　　如前所述，人體主要由頭骨、胸廓和骨盆所組成，這三個部分以脊椎相連，在這個基礎型態上再連接上四肢。接下來，我們要練習簡化人體。人體由許多複雜的結構組成，觀察時會有太多的干擾，故需要將人體圖形化。因此，我們最好能養成以最少的圖形來掌握人體大致型態的習慣。

　　剛開始時雖然都需要一筆一畫地掌握人體結構，但只要累積了足量的練習，即使不用手繪，也能直觀地看出人體的構造。直到能一眼看出正確的結構之前，我們都必須堅持動手繪製、不斷練習。

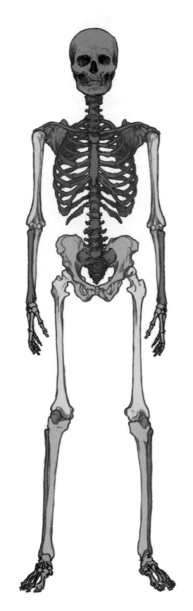
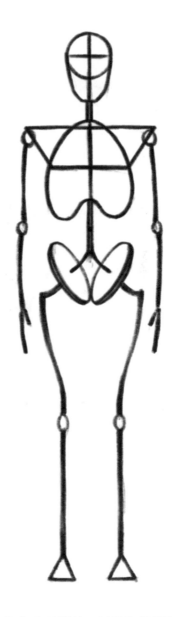

　　讓我們來觀察一下將人體的重要結構圖形化的結果。臉部由球形開始，延伸為橢圓形；胸廓部分是上下倒置的心形模樣，胸廓下方的骨盆則是由兩個碟狀的圓盤構成。利用曲線和直線畫出腿部，此時要考慮到骨骼和肌肉的形狀；手臂部分則需要留意上臂長度約到肚臍左右，以此來將手臂圖形化。

頭骨、胸廓與骨盆的方向性

　　繪製人體時，要讓頭骨、胸廓與骨盆三者的動態維持均衡，因為三者是相互連接在一起的，即使個別的方向有所不同，也必須穩定地保持好重心。這就是繪製人體核心部位時「掌握動態」的關鍵。

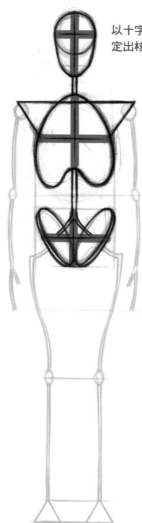

以十字（＋）
定出核心部位的方向性。

　　現在就站起來動一動吧。請嘗試將頭部朝上、胸部向右，骨盆朝向正前方。以脊椎為基點，這三個部位都能各自自由地活動。因此，在繪製人體時，務須時時刻刻觀察這三個部位的方向性。

從正面觀察核心的方向性

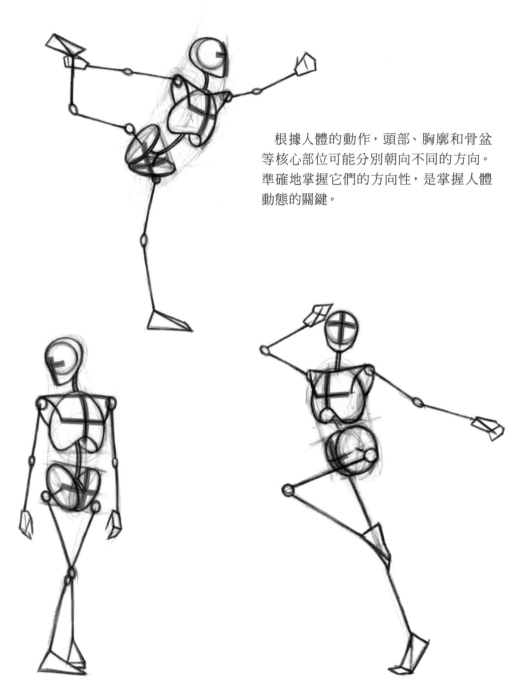

根據人體的動作，頭部、胸廓和骨盆
等核心部位可能分別朝向不同的方向。
準確地掌握它們的方向性，是掌握人體
動態的關鍵。

多種動作下各核心的方向性

一起繪製人體的圖形化

以前面學到的人體結構為基礎，實際動手繪製圖形化。書中會盡可能地羅列出詳細的步驟，請跟著慢慢畫畫看吧。繪製時，要記得同步觀察最前面的完成圖，時時留意正在繪製的部位大小、位置與整體型態是否吻合，這樣才能以正確的比例畫出最終成品。並建議各位可以闔上書，試著自己畫一次，作為複習。

正面

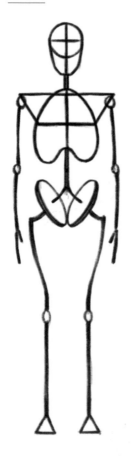

1. 以臉部寬度為基準畫出的球形。由於它會成為整個人體的基準，須審慎決定其大小。

2. 標示球形的直徑。這個位置將成為顴骨與眉毛的所在位置。

3. 在鼻梁的位置定出豎向中心線。

4. 觀察臉部的長度，決定下巴的位置。本圖的下巴位置幾乎與球的半徑等長，是八頭身的臉部比例。

5. 將球形與下巴線條相連，並修飾臉部輪廓。

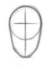

6. 頸部長度大致與球形半徑等長，留意不能畫得過短。

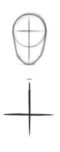
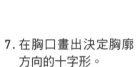
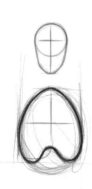
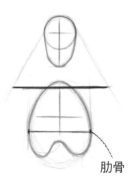
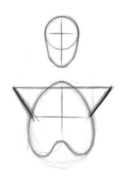

肋骨

7. 在胸口畫出決定胸廓方向的十字形。

8. 胸部的面積約為臉部的1.5倍，先畫一個大橢圓形，將底部中心向內凹折，形成一個倒置的心形。

9. 肩膀的寬度約是臉部長度的2倍，但每個人各不相同，畫得有些差異也無妨。須留意肩膀的寬度必須比肋骨的寬度更寬。

10. 畫出連接胸部與肩膀的線條。這條斜線代表的就是背部的肩胛骨的形狀。

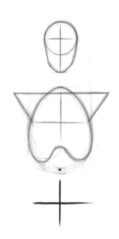
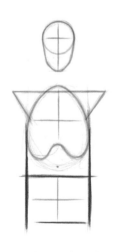
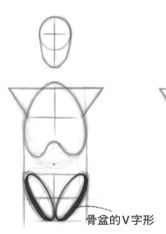
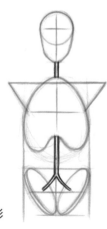

骨盆的V字形

11. 肚臍位於比胸廓略低的位置，骨盆大約與肚臍等高，或略低一些。標出代表骨盆中心的十字形。

12. 骨盆的高度與臉部長度相等，骨盆的寬度一般會與胸廓雷同，但女性的骨盆通常會略寬於胸廓。

13. 骨盆的形狀是以中心線為基準、向兩側傾斜的橢圓形。可先輕畫出代表邊緣的V字形，再畫出剩餘的橢圓部分。

14. 畫出連接頭骨、胸廓與骨盆的脊椎。到此為止，我們已經完成人體中最重要的頭部、胸廓及骨盆的方向性了，同時也是身高的½左右。

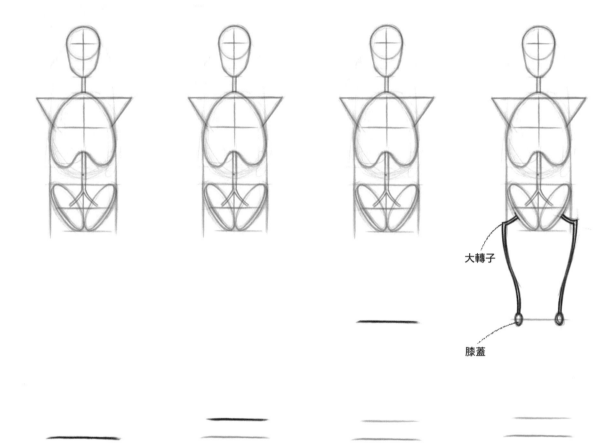

大轉子

膝蓋

15. 腿部的長度約等於剛才畫出的頭部至骨盆的長度。

16. 先抓出腳踝的位置。腳踝位置可自由決定，但須留意不可過低。

17. 因為大腿骨與小腿骨的長度相仿，膝蓋位於骨盆底部至腳踝之間一半左右的位置。

18. 畫出大腿。從比骨盆稍微突出一些的大轉子延伸至膝蓋。由於大腿需要反映出骨骼與肌肉的形狀，畫成曲線會更自然。

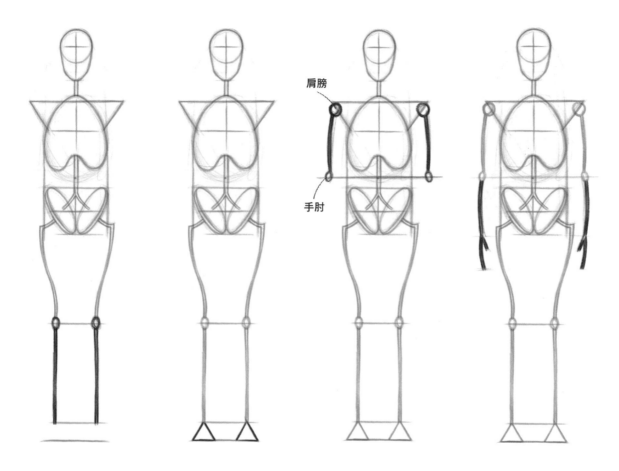

肩膀

手肘

19. 以直線畫出小腿。

20. 從正面來看，腳部呈現三角形。

21. 因為手肘的位置大致與肚臍相同，故參考肩膀至肚臍的位置畫出上臂。

22. 下臂與上臂等長。手部可以簡單地以直線來表現，並區分出拇指與手掌。

半側面

1. 畫出球形。

2. 標示出中線。

3. 以位於半側面的鼻梁位置定出豎向中心線。以曲線來表示由頭頂至額頭處的線條。

4. 根據豎向中心線的臉部長度來決定下巴的位置。上圖的臉部長度幾乎與球形的半徑相等,這是八頭身的臉部比例。

5. 半側面的後腦勺會比正面更長。延伸出後腦勺的部分後,修飾一下臉部輪廓。

6. 頸部長度大致與球形的半徑等長,不能畫得過短。

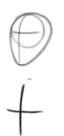
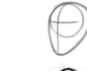
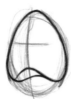
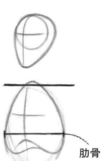
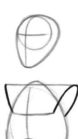

肋骨

7. 在胸廓的中心處畫出決定方向的十字形。

8. 以中心為準,畫出接近蛋型的大橢圓形,豎向中心線的底部向內凹折,形成一個倒置的心形。在半側面的情況下,中心會往左側移動。以豎向中心線為基準,左側面積較窄,右側會露出身體的側面。

9. 半側面的肩膀寬度會比正面略窄,變得多窄視身體向側面轉動的幅度而定,但仍要比肋骨的寬度更寬。

10. 以曲線連接胸口、肩膀和背部的肩胛骨。

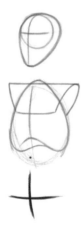
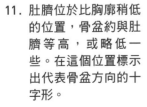
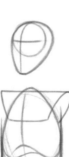
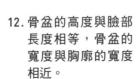
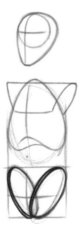
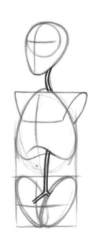

11. 肚臍位於比胸廓稍低的位置,骨盆約與肚臍等高,或略低一些。在這個位置標示出代表骨盆方向的十字形。

12. 骨盆的高度與臉部長度相等,骨盆的寬度與胸廓的寬度相近。

13. 骨盆的形狀以中心線為基準、向兩側傾斜的橢圓形。此時,我們會看見右側圓盤的外面、左側圓盤的內面。

14. 畫出連接頭骨、胸廓與骨盆的脊椎。

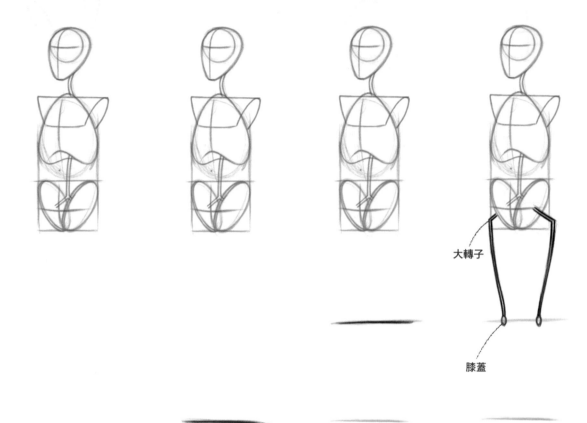

大轉子

膝蓋

15. 下肢的長度，也就是骨盆底部至腳尖的長度，約與剛才畫出的頭部至骨盆等長。

16. 抓出腳踝的位置。腳踝的位置可以自由決定，但不可過低。

17. 在骨盆底部至腳踝之間的½處標示出膝蓋的位置。

18. 畫出大腿。從比骨盆稍微突出一些的大轉子延伸至膝蓋。由於大腿需要反映出骨骼與肌肉的形狀，畫成曲線會更自然。

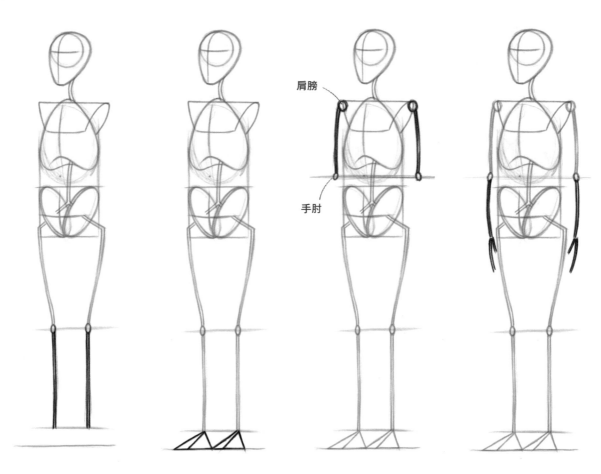

肩膀

手肘

19. 以直線畫出小腿。

20. 從半側面來看,腳部接近三角錐形狀。

21. 因為手肘的位置大致與肚臍相同,故參考肩膀至肚臍的位置畫出上臂。

22. 下臂與上臂等長。手部可以簡單地以直線來表現,並區分出拇指與手掌。

側面

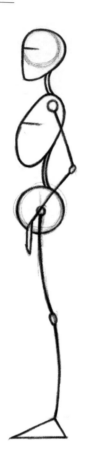

1. 畫出球形。

2. 由於是側面圖，只需在球形直徑的前方畫一下，來表示眉毛的位置。

3. 沿著側面的鼻梁畫出豎向中心線。

4. 根據豎向中心線的臉部長度決定下巴的位置。上圖的臉部長度幾乎與球形的半徑相等，這是八頭身的臉部比例。

5. 由於是側面視角，後腦勺會更長，延伸出後腦勺的部分後，修飾一下臉部的輪廓。增加的長度要比臉部的垂直長度短。

6. 頸部長度大致與球形半徑等長，不能畫得過短。

 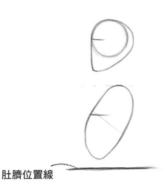 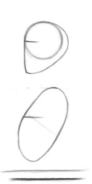

肚臍位置線

7. 側面的胸廓近似斜向橢圓，因此代表方向的十字形不是垂直的，應畫成斜線。由於正面只能看見一小部分，只需在前半部畫出短的橫線。

8. 以斜向的橢圓畫出胸廓，寬度與臉部寬度相近。

9. 在胸廓略低的下腹部標出肚臍的位置。

10. 骨盆的位置大約與肚臍等高或略低，骨盆高度與臉部長度相近。

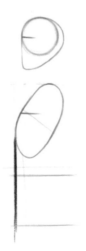 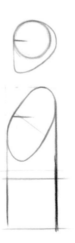 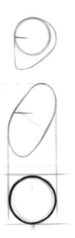 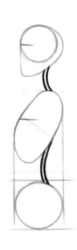

11. 骨盆前緣約與胸廓垂直或稍微內凹，須留意骨盆不可比胸廓更突出。

12. 骨盆後側大致與胸廓垂直，或稍微向後突出也行。這裡的骨盆大小，可依體型而有多樣的表現。

13. 側面的骨盆形狀應該是橢圓形，在圖形化中以簡便的圓形表示即可。

14. 須將頸椎與腰椎的形狀分開來表現。頸椎從頭部後側延伸，形成向內彎曲的曲線。腰椎則沿著背部線條延伸，形成內彎的曲線。

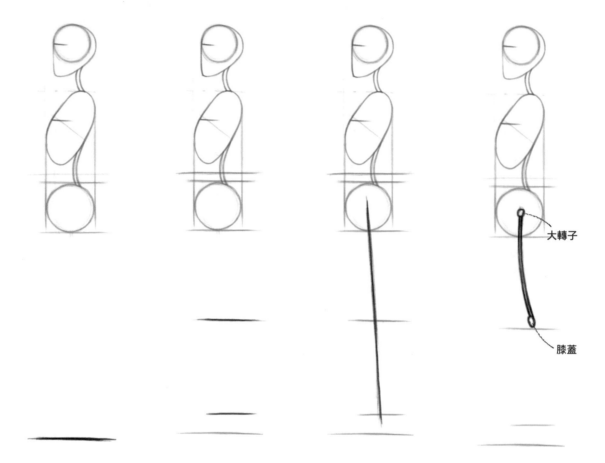

大轉子

膝蓋

15. 測量從頭部至骨盆的長度，以相同的長度標出腳尖的位置。

16. 自由定出腳踝位置但不可過低，在骨盆底部至腳踝的½處標出膝蓋位置。

17. 大致標出骨盆至腳踝的腿部位置。從側面看，為了穩定身體重心，腿部不會呈垂直狀，而是稍微傾斜的。

18. 連接大轉子至膝蓋畫出大腿。考慮到肌肉形狀，呈稍微向前彎的曲線。

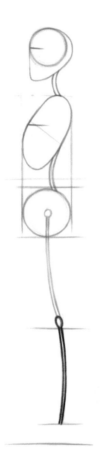

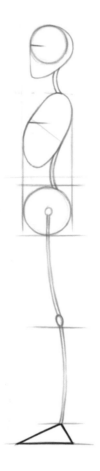

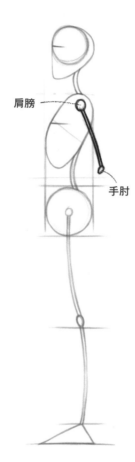

肩膀

手肘

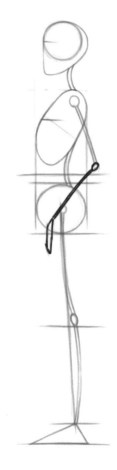

19. 小腿部分需考慮到小腿肚的肌肉,呈現稍微向後彎曲的曲線。

20. 以三角形畫出腳部形狀,腳背較長。

21. 側面情況下,若將手臂畫成垂直,會與軀幹重疊、難以看清,因此畫成彎曲的型態,如此一來,手肘的位置就會比肚臍略高。

22. 下臂的長度與上臂相同。手部先以簡單的圖形表示,像戴著連指手套般。

人體的動態表現

　　比起端正的站姿，我們更常畫到的是人們自然移動的模樣；因此，需要參考前述的人體構造，來練習人體的動作表現。要注意的是，不可能每次畫時都去測量比例，而且，與其測量比例，不如以頭部為基準來推測其他部位的大小。換言之，我們需要學會以頭部的大小及方向性，去比較並推測胸廓、骨盆的大小及方向性會如何改變。

對立式平衡姿勢

　　對立式平衡（Contrapposto）原文具有相反、相對的含義，意味著不對稱的姿勢。從希臘時期開始，雕塑作品就經常使用這樣的姿勢，將重心放在單腳上；當骨盆抬起時，同一側的肩膀隨之下沉。比起靜止的站姿，重心傾斜的姿勢能同時展現出張力和穩定感，稱為完美的不對稱姿勢。比起立正，人們在自然站立時更常採用這種站姿，勤加練習必然大有助益。

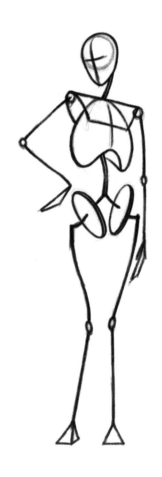

1. 畫出球形。

2. 定好低頭時的臉部傾斜度，標出方向性。低頭時，額頭露出的面積更大，橫向中心線應落在球形的中線偏低處。

3. 低頭時，鼻子至下巴的長度會比實際的短。

4. 因頭部轉向半側面，後腦勺會比球形寬。修飾整體的臉部輪廓。

5. 根據豎向中心線的臉部長度來決定頸部的位置。雖然一般的頸部長度約與球形半徑等長，但低頭時，可見的部分會顯得比較短。

6. 畫出表示胸廓方向性的十字形。

7. 由於胸廓稍微向右扭轉，故以豎向中心線為基準，右側的空間會比左側略窄。

肋骨

8. 肩膀的傾斜度與胸廓傾斜度相同，寬度比正面窄。寬度依身體的扭轉幅度而變，但須比肋骨更寬。

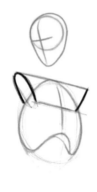 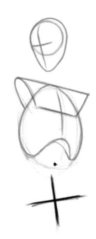 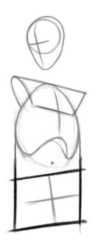 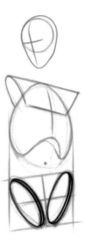

9. 連接胸口與肩膀。

10. 找出胸廓下的肚臍，並在肚臍下方以十字形定出骨盆的方向。在對立式平衡的姿勢下，骨盆與胸腔的傾斜度正好相反。

11. 骨盆的高度與臉部長度相近，寬度則與胸廓寬度相近。

12. 以骨盆的豎向中心線為基準，在兩側畫出橢圓形。由於骨盆稍微往右側扭轉，看見的是左側圓盤的外面、右側圓盤的內面。

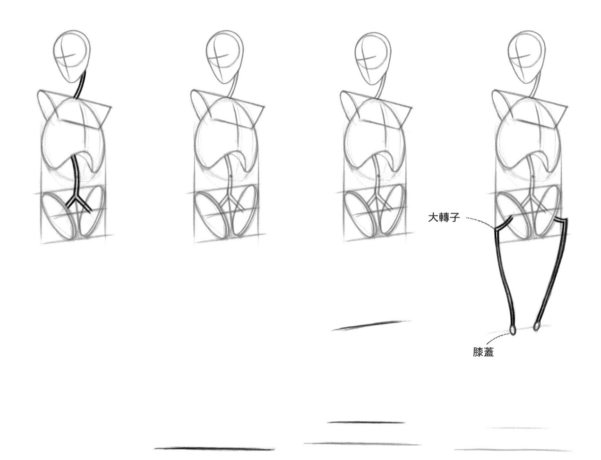

大轉子

膝蓋

13. 分別表現頸椎及腰椎的形狀。頸部由頭部後方連接胸廓中心，腰椎形成向內彎曲的曲線。

14. 和頭部至骨盆的長度一樣，標出腳尖的位置。

15. 自由定出腳踝位置但不可過低，膝蓋位於骨盆底部至腳踝之間的½處。

16. 畫出大腿。兩側大轉子的傾斜度與骨盆傾斜度一致。骨盆連接大轉子的部分，左腿較短、右腿相對較長。

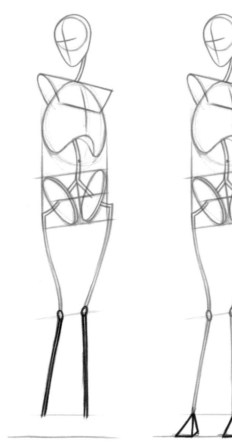

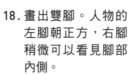

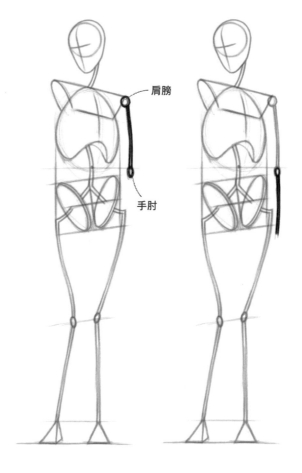

肩膀

手肘

17. 畫出小腿。

18. 畫出雙腳。人物的左腳朝正方，右腳稍微可以看見腳部內側。

19. 由於人物的左肩下沉，故左手肘會比肚臍略低。

20. 下臂長度與上臂相同。

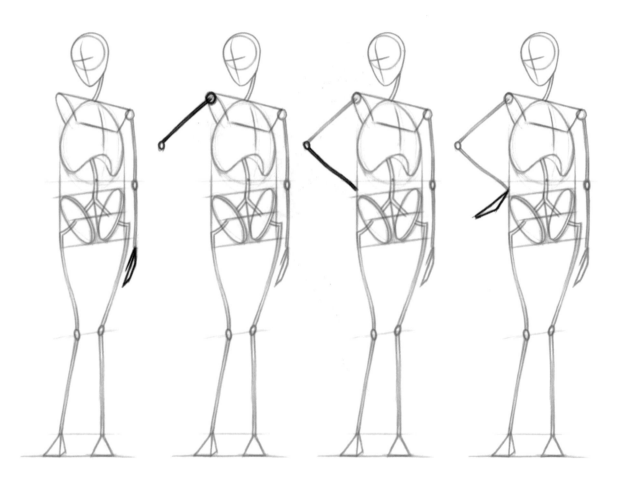

21. 將手部分為拇指與
　　手掌，以圖形化表
　　示。

22. 由於人物的右手擺
　　放在骨盆上，因此
　　上臂長度是參考左
　　上臂來決定的。

23. 畫出右手下臂。

24. 以簡單的圖形化來
　　表現右手。

芭蕾姿勢

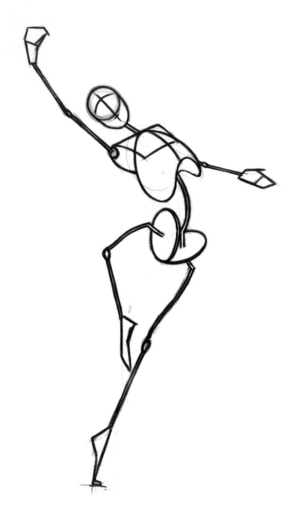

　　在芭蕾這類移動幅度較大的姿勢之中，比起描繪身體細節，更重要的是軀幹的動態。當然，這個動態主要來自脊椎的走向，但要掌握不可見的脊椎方向對初學者來說並不容易。因此，了解從頭部至骨盆的傾斜度、從骨盆至腳部的傾斜度以及身體重心，掌握好上述的三個大方向會更有效率。

1. 畫出球形。

2. 由於頭部上揚，眉毛所在的橫向中心線位置稍微偏高。

臉部傾斜度的測量 = 與水平線之間的角度

3. 由於豎向中心線的傾斜度極大，繪製時要抓好角度。

4. 抓出下巴的位置。在抬頭的姿勢下，下巴的長度顯得較短。

下巴位置

頸部與下顎相連處

5. 修飾臉部的輪廓。

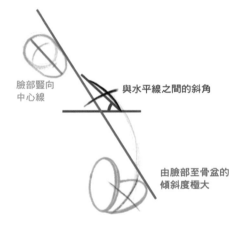

臉部豎向中心線

與水平線之間的斜角

由臉部至骨盆的傾斜度極大

6. 抓出胸廓的方向性。畫這部分時，要先畫出由臉部延伸至骨盆的傾斜度，確認胸廓位在這條斜線上沒有偏離。此外，需比對臉部中心線與胸廓的豎向中心線，掌握好中心線與水平線間的斜角。繪畫時，從各處找線索來掌握型態，就能提升正確性。

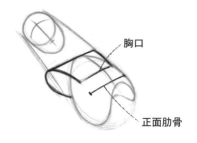

胸口

正面肋骨

7. 胸廓大小與臉部大小之間差異有多大，雖然可直觀地靠肉眼來掌握，但也能透過臉部外輪廓的傾斜度來幫忙決定胸廓的大小。

8. 肩膀的傾斜度會與胸口的傾斜度相同，肩膀的寬度要比正面的肋骨寬度更寬。

9. 以胸廓的豎向中心線為基準，順向延伸畫出骨盆的方向性。

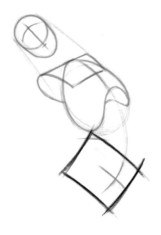

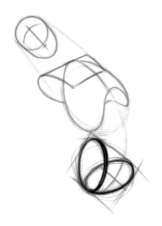

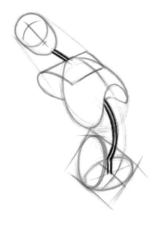

10. 骨盆的高度與臉部長度相等，寬度可參考胸廓寬度來決定。

11. 以骨盆的豎向中心線為基準，在兩側畫出橢圓形。同樣先以 V 字形勾出橢圓的邊緣，再畫出橢圓的後半部分。

12. 沿著由頸部延伸至骨盆的曲線，畫出脊椎。

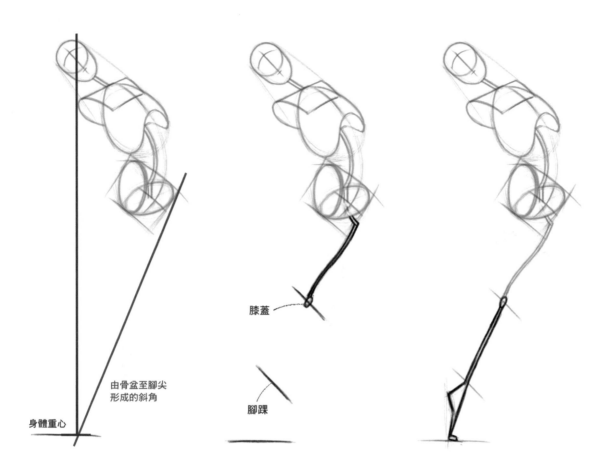

身體重心

由骨盆至腳尖
形成的斜角

膝蓋

腳踝

13. 找出由骨盆至腳尖的傾斜
度，與此同時，必須同步觀
察身體的重心。所謂的身體
重心是將頭部與腳相連，由
於腳是支撐著頭部的重量，
這條線應與地面垂直。

14. 參考P48的完成圖，掌握人
物左腳腳尖至腳踝的位置，
以左腿一半的長度抓出膝蓋
位置，並畫出大腿的部分。
應考慮到肌肉型態，將其畫
成微彎的曲線。

15. 畫出人物左小腿與左腳，腳
踝與腳背幾乎呈一直線。

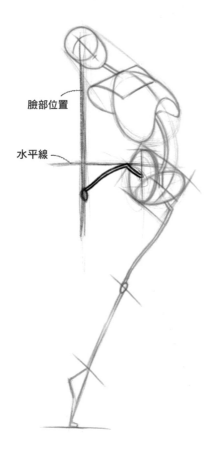

臉部位置

水平線

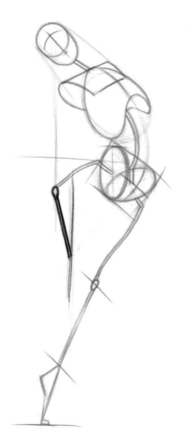

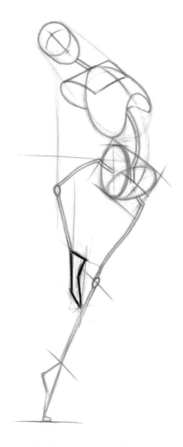

16. 由於右腿的位置比左腳更趨
 前，在透視的影響下看起來
 會比實際長度短。但在基礎
 練習階段要考慮到透視略顯
 困難，因此可以透過臉部的
 位置和水平線的傾斜度等其
 他線索，來找出腿部長度。

17. 畫出右小腿。小腿部分是由
 向前突出的膝蓋延伸至向後
 收攏的腳踝，因此長度看起
 來也會比實際長度略短。

18. 畫出右腳。此時的腳踝和腳
 背幾乎呈一直線。

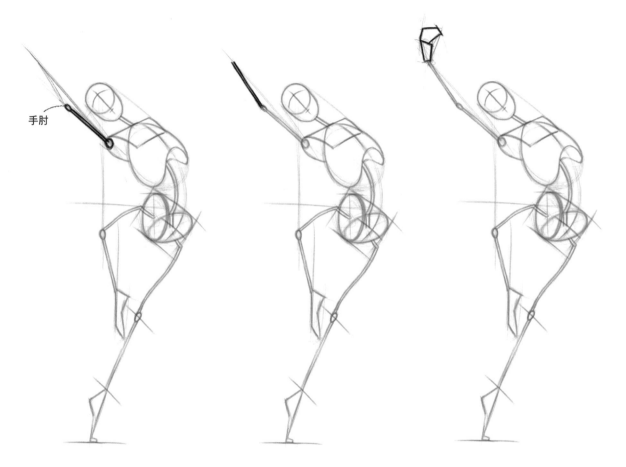

手肘

19. 先以輔助線畫出整隻右臂的
 傾斜度，考慮到手臂與臉部
 的間距再畫出右臂。

20. 畫出下臂，長度與上臂相近。

21. 將手分成手指與手掌，進
 行圖形化。

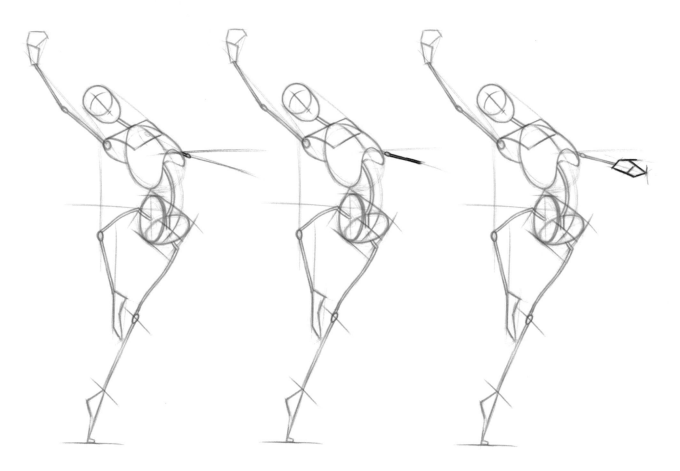

22. 左手上臂部分被胸廓遮擋幾乎不可見，只能稍微看見手肘部分。可透過想像看不見的部分大致勾勒出手臂位置，若無法想像，可以觀察手肘從胸廓伸出的相對位置來刻畫。

23. 畫出下臂。下臂向後伸展，由於透視關係長度會比實際的較短。

24. 將手分為手掌、拇指及剩餘的四指，簡單地圖形化。

練習繪製人體的動作

　　運用目前學到的人體構造與型態，練習畫畫看各種動作吧。繪製人體需要大量的練習，且相當耗費時間，不要操之過急，慢慢下筆、嘗試應用所有的規則。比起繪畫的速度，當務之急是提高準確度，隨著練習量的增加，所需的時間自然也會逐漸縮短。

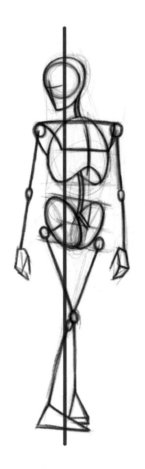

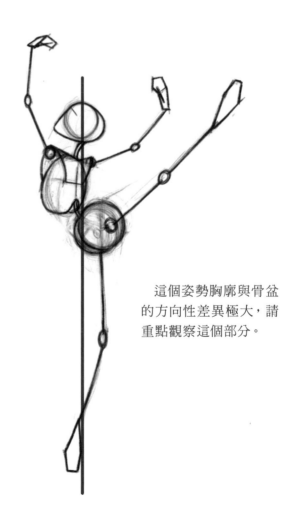

這個姿勢胸廓與骨盆
的方向性差異極大，請
重點觀察這個部分。

這個姿勢雖然相對單純，但為了
找出重心，請仔細觀察交叉的雙腳
與頭部垂直線的相對位置。

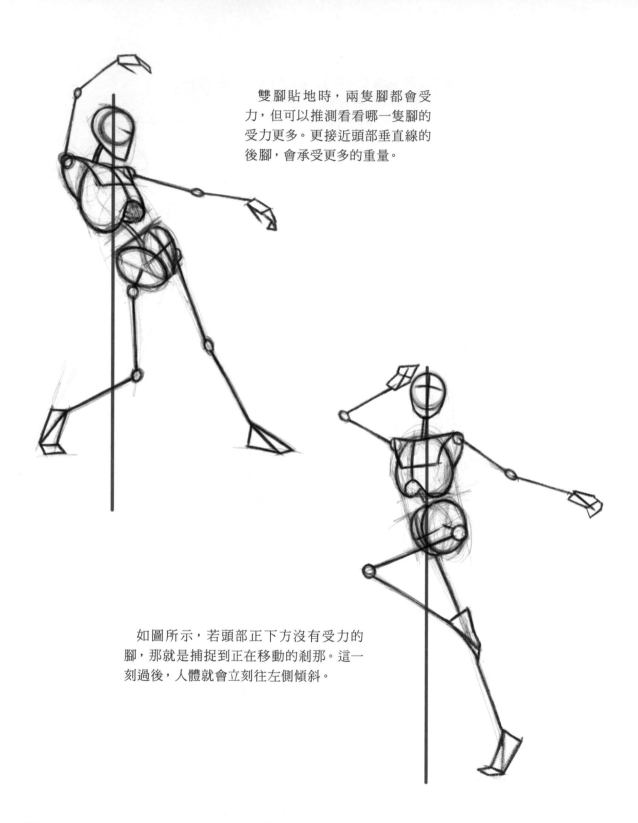

雙腳貼地時，兩隻腳都會受力，但可以推測看看哪一隻腳的受力更多。更接近頭部垂直線的後腳，會承受更多的重量。

如圖所示，若頭部正下方沒有受力的腳，那就是捕捉到正在移動的剎那。這一刻過後，人體就會立刻往左側傾斜。

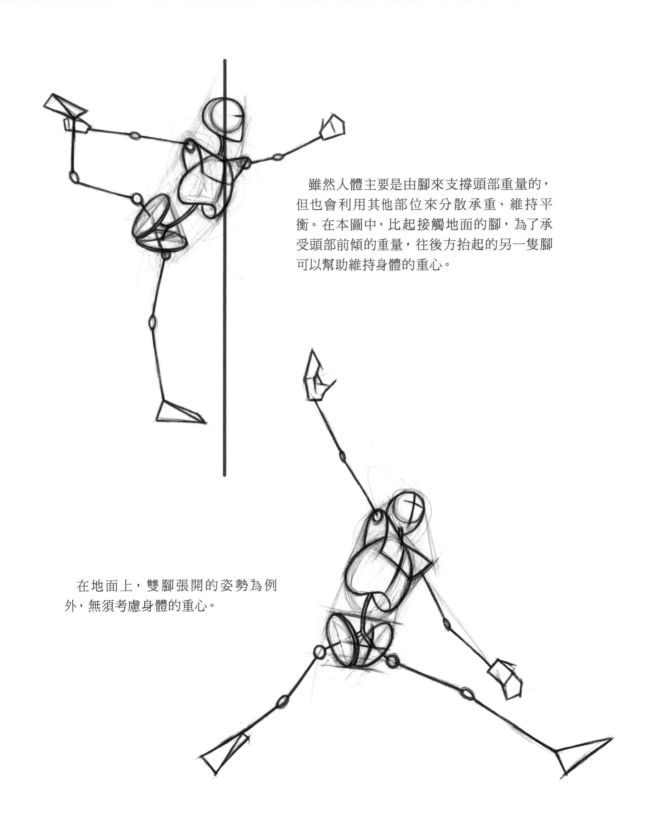

雖然人體主要是由腳來支撐頭部重量的，但也會利用其他部位來分散承重、維持平衡。在本圖中，比起接觸地面的腳，為了承受頭部前傾的重量，往後方抬起的另一隻腳可以幫助維持身體的重心。

在地面上，雙腳張開的姿勢為例外，無須考慮身體的重心。

Bonus

各年齡段的身材比例

　　讓我們來瞭解一下，因為年齡增長而出現變化的身材比例。事實上，比起年齡上的區別，個體的體型特徵才是重點，即使年紀相同，東方人與西方人的比例還是有著顯著的差距，更無法以年齡來區分所有的身材比例。儘管如此，之所以觀察各年齡層的身材比例其原因是為了瞭解每個平均年齡段的身體特徵，藉此來理解人體的多樣性。

理想的成人體型

　　以頭部為1個單位，男性和女性理想中的比例為8頭身。

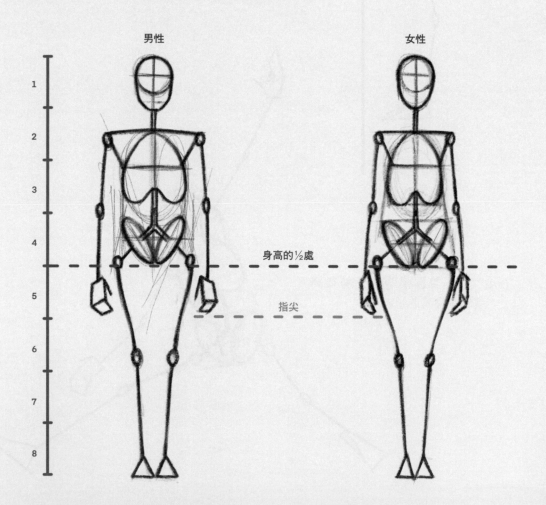

男性　　　　　　　　　女性

身高的½處

指尖

058

實際的成人體型

　　以頭部為1個單位，現實中的成年男女其比例約莫7.5頭身，當然，這只是平均值，依據人種與個體特徵會有所不同。

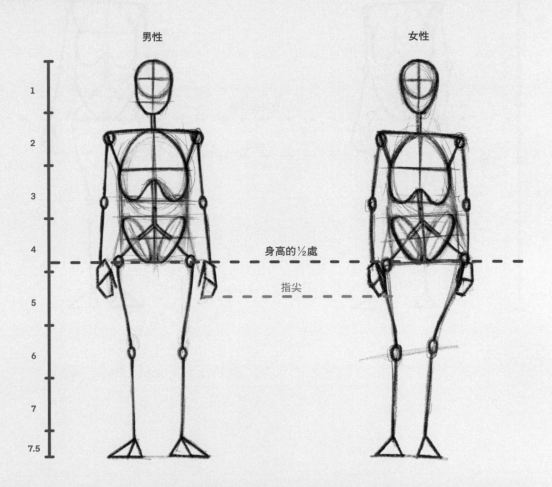

男性　　　　　　　　　女性

身高的½處

指尖

1
2
3
4
5
6
7
7.5

青少年體型

以頭部為1個單位，青少年的身材比例約為 6.5 頭身。

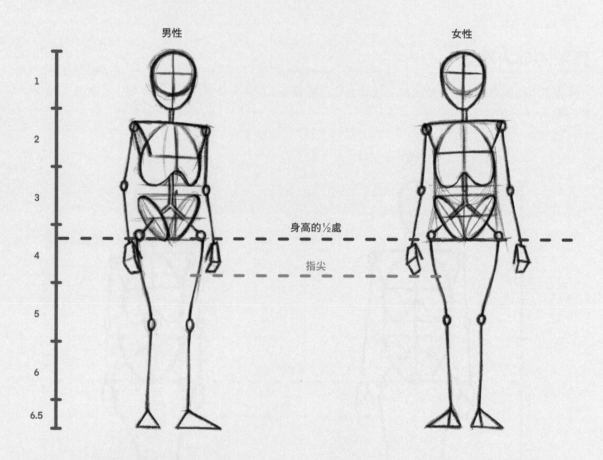

男性

女性

1
2
3
4
5
6
6.5

身高的½處

指尖

兒童體型

以頭部為1個單位，兒童的身材比例約為5頭身。比例增加則有逐漸成熟的感覺，比例越低則顯得越可愛。

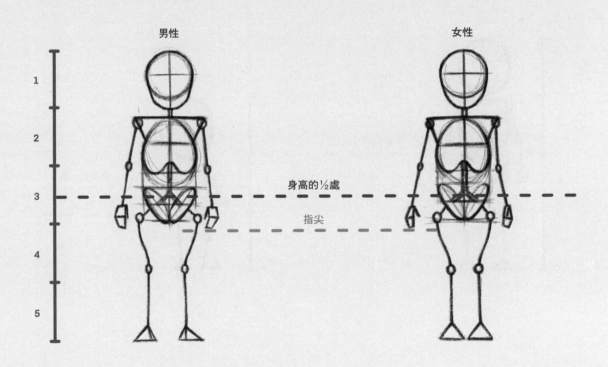

男性

女性

身高的½處

指尖

Q版的兒童體型

在故事書或動畫中，為了表現出嬌小、可愛的感覺，常會用誇張的手法來表現人物的身材。實際上，多半只有新生兒才會有4頭身的比例；但在故事書或動畫中，不是初生嬰兒的小孩子也會使用4頭身的比例來繪製。若要進一步加強可愛的感覺時，甚至會用到實際上不存在的3頭身比例。

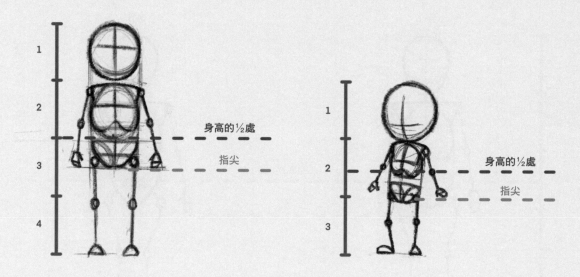

身高的½處

指尖

身高的½處

指尖

老年人體型

　　以頭部為1個單位,老年人的身材比例約為7頭身。隨著年紀的增長,骨骼會逐漸流失,受到重力的影響,比起年輕人身高會縮水一些。

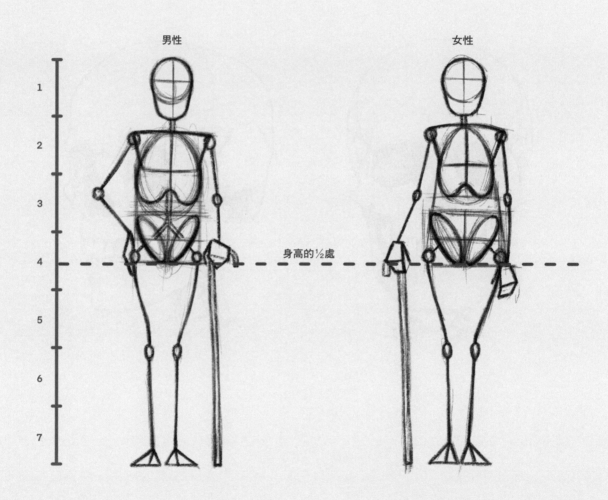

男性　　　　　　　　　　女性

身高的½處

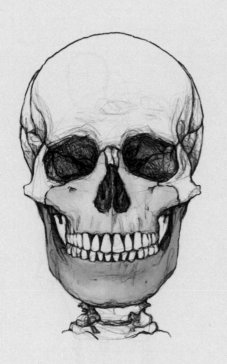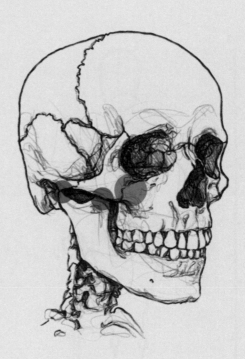

認識頭部

　　這世界上的人多如繁星，也不存在完全一模一樣的臉龐，因此，臉部的比例並沒有標準答案。大量觀察、反覆練習雖是最佳方式，但卻效率不彰。所以，我們必須對頭部進行結構性的研究，找出有效率、適合套用在每一個人身上的基礎原則。在本章我們將以適用於所有臉龐的原則為「基準」，深入探討觀察頭部的方法。無論男女老少、高矮胖瘦，這種觀察方式適用於所有人，繪圖時將有極大的助益。此外，我們也將透過解剖學知識更加細膩、精準地瞭解臉部的骨骼與肌肉。

以圖形觀察頭部型態

　　繪製臉部時，通常不是由五官著手的，而是從包含著五官的頭型開始下筆的。若未能精準畫好頭型，位在其中的五官也難以找到適當的位置，因此，起手時畫好頭部的型態是相當重要的。利用圖形去識別，最能幫助我們正確地觀察頭部型態。

正面

　　構成頭顱的骨骼主要是由球形的頭部和嘴巴所在的頷部組成。若將二者轉化為圖形，頭部可以用球形（不是圓形、而是具有體積的球形）來表現，下巴部分則以曲線來表示，將兩個部位結合後可視為一個橢圓形。下巴的位置根據臉部的長度而有所不同，而臉部長度因人而異，可大致分為長臉型（頭骨上下方向較長）和短臉型（頭骨兩側方向較寬）。男性、女性、成人或小孩都有差異；大體來說，短臉型的臉部長度較短、女性的臉部長度比男性短、兒童的臉部長度自然也比成人短。

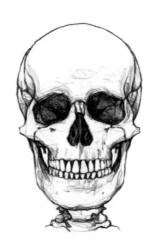

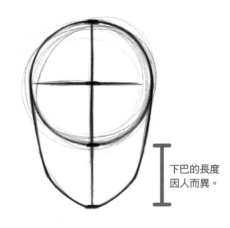

下巴的長度
因人而異。

側面

　　頭蓋骨的側面比正面更寬。以代表頭蓋骨正面的「球形」直徑為基準，側面約為正面的 1.5 倍寬。換言之，若將球形的半徑視為 1，則側面的寬度為 3，且側面寬度不得大於臉部的長度。雖然我們也可以將上半部的頭蓋骨單純視為一個橢圓形，但比起每次都要用不同的基準去觀察頭部，建立相同的標準可以防止混淆、減少觀察時出現失誤。

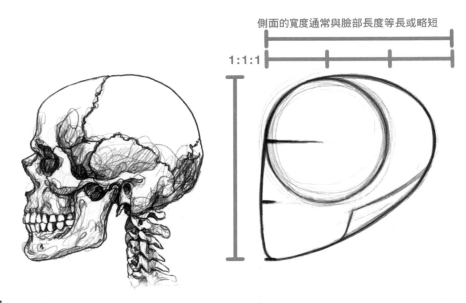

側面的寬度通常與臉部長度等長或略短

1:1:1

半側面

　　從半側面觀察時，頭蓋骨的寬度會取決於頭部轉動的幅度，但基本上應比頭蓋骨正面球形的直徑寬，並比完全呈現橢圓形的正側面窄。

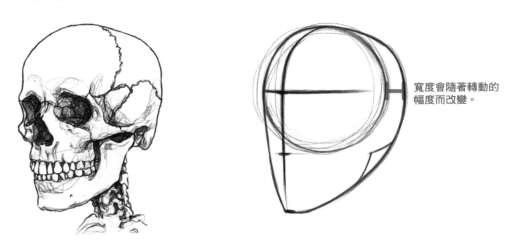

寬度會隨著轉動的幅度而改變。

各種方向下的頭部型態

根據轉動方向的不同，頭部的型態相當多樣，五官的位置也會隨之改變。為了畫好臉部，我們不僅要了解各種角度下頭部的型態，還要掌握好眼、鼻、口的比例及位置會有什麼樣的變化。

標準型臉部比例

標準型的臉部比例通常出現在八頭身的人物身上，長寬比為3:2。

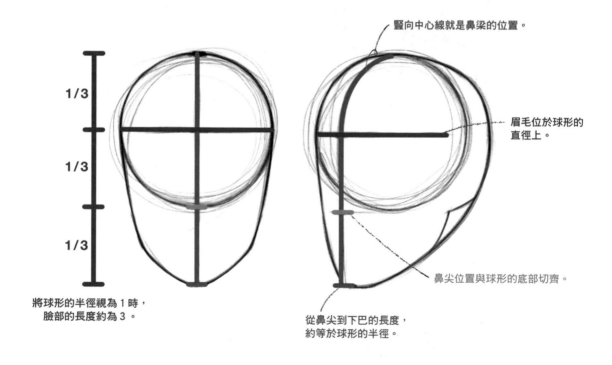

豎向中心線就是鼻梁的位置。

眉毛位於球形的直徑上。

鼻尖位置與球形的底部切齊。

將球形的半徑視為1時，臉部的長度約為3。

從鼻尖到下巴的長度，約等於球形的半徑。

＊鼻子和下巴的位置因人而異，變化多端，故只需理解原則即可、無須死記。

仰視的頭部型態

在向上仰視的角度下，由下巴至鼻尖的長度最長，由鼻尖至眉毛的長度居中，從眉毛至額頭的長度最短。當然，根據抬頭的角度不同，長度也會有所改變。

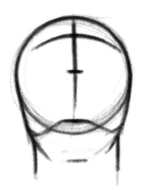 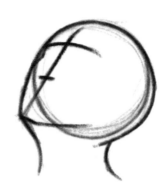 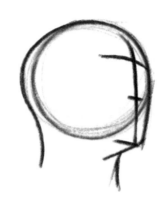

俯視的頭部型態

在向下俯視的角度下，從額頭到眉毛的長度最長，從眉毛到鼻尖的長度居中，從鼻尖到下巴的長度最短。

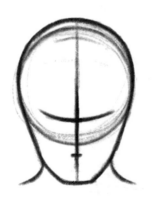

稍加認識便受用無窮的骨骼

在臉部形體上，頭骨形塑了整體的結構，只要理解頭骨，就能精準掌握臉部的形狀、突出的面與凹陷的部分。在認識頭部骨骼時，以形塑臉型的顳骨、顴骨、上頜骨及下頜骨為主。當然，你也可以選擇瞭解所有的骨頭，但頭部的骨頭數量比想像中更多，若是為了繪製人體，而詳記所有的骨頭並非必要選項。

頭骨的形狀與名稱

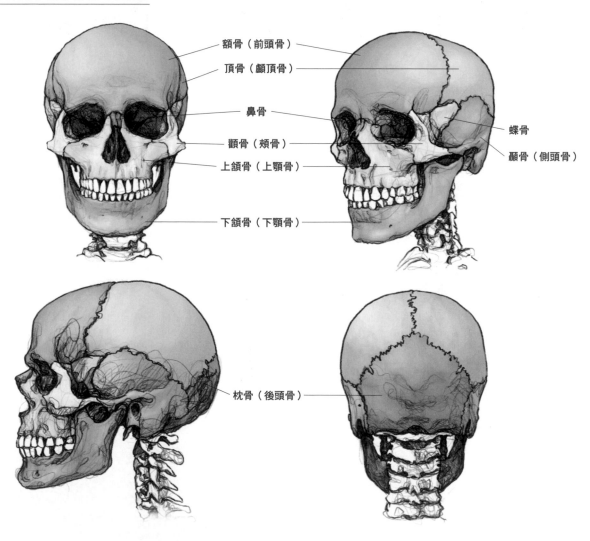

額骨（前頭骨）
頂骨（顱頂骨）
鼻骨
顴骨（頰骨）
上頜骨（上顎骨）
下頜骨（下顎骨）
蝶骨
顳骨（側頭骨）
枕骨（後頭骨）

顳骨（側頭骨）

在整體臉型中，最主要的骨骼之一就是顳骨。顳骨指的是頭部兩側的骨骼，以額角的線條為分界。

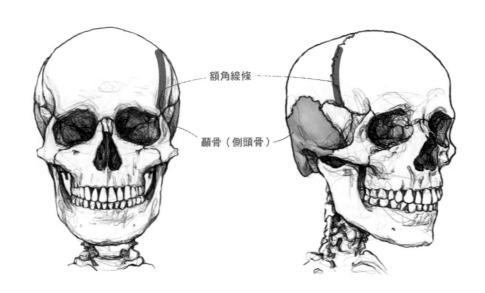

額角線條

顳骨（側頭骨）

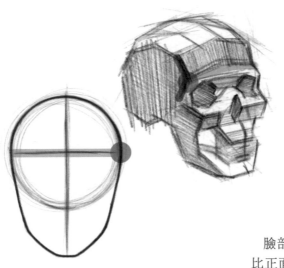

只要利用臉部橫向中心線與**顳骨的交界處**，就能找出臉部正面往側面彎折的交界點。

臉部側面的寬度之所以會比正面寬度更寬，也是由於**顳骨在太陽穴處陷落**，凹折進**顳骨內側**的緣故。

顳骨

顴骨（頰骨）

顴骨在眼窩下方突出並向下凹陷，是形塑臉部輪廓的重要角色。

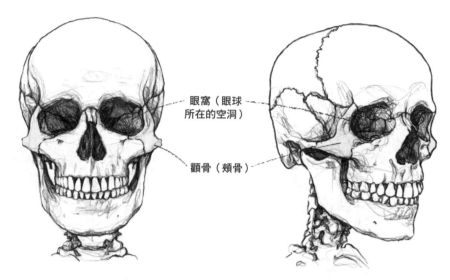

眼窩（眼球所在的空洞）

顴骨（頰骨）

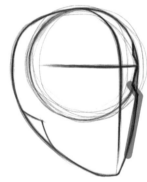

實際上，**顴骨彎曲的面與臉頰肌肉結合**，就會形成半側面角度下的臉部前緣輪廓。

配合顴骨線條，就能掌握住臉部大區塊的明暗分佈。

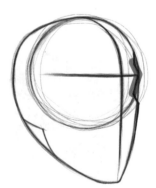

眶上突（上眼眶骨）較為突出，在半側面和側面角度下會決定臉部前緣的輪廓線，需仔細觀察。

上、下頜骨

一如顳骨與顴骨，上頜骨和下頜骨也是影響臉部輪廓的重要骨骼。上頜骨的形狀稍稍向外傾斜，以上頜骨覆蓋下頜骨的方式咬合，使下頜骨位在內側。

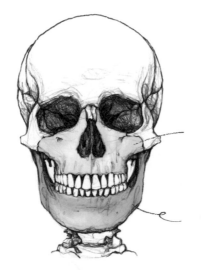

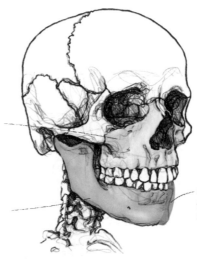

上頜骨

下頜骨

咬合時由上頜骨覆蓋住下頜骨，下頜骨位在內側。

由於**上頜骨形狀稍稍外掀**，故即使是從正面觀察，也能稍微看見鼻孔。

上頜骨與顴骨相連，而下頜骨的一頭嵌在顴骨前的凹槽內，另一頭則在耳孔前方與顳骨相連。

嘴型受上、下頜骨的形狀影響而向前突出，只要想像猿猴的嘴巴就可以很容易理解。因此，在決定臉部中央線時，初步先用直線大致勾畫，但在繪製嘴巴前，可將嘴巴前凸的部分**以曲線表現**出來，這樣就能更細膩地標示出嘴型。

影響頭部型態的肌肉

　　臉部有多樣化的肌肉。對於臉部輪廓的形塑，肌肉的影響雖然沒有骨骼那麼大，但若多加了解，將有助於掌握臉部柔和的曲線，以及出現表情變化時臉部線條是如何改變的。

頭部肌肉的形狀與名稱

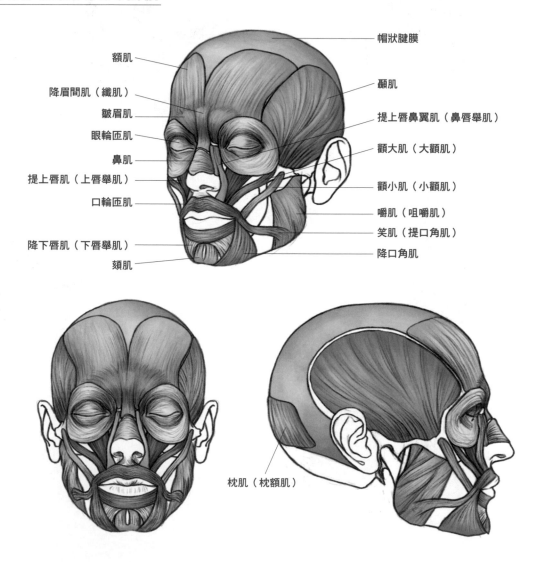

額肌

降眉間肌（纖肌）

皺眉肌

眼輪匝肌

鼻肌

提上唇肌（上唇舉肌）

口輪匝肌

降下唇肌（下唇舉肌）

頦肌

帽狀腱膜

顳肌

提上唇鼻翼肌（鼻唇舉肌）

顴大肌（大顴肌）

顴小肌（小顴肌）

嚼肌（咀嚼肌）

笑肌（提口角肌）

降口角肌

枕肌（枕額肌）

顳肌、嚼肌（咀嚼肌）

　　顳肌與嚼肌包裹著臉部側面的骨骼，決定了臉部外側的輪廓。顳肌通常會被頭髮蓋住、不易看見；這塊肌肉起於額頭旁的太陽穴，覆蓋著整個頭側。嚼肌是用於咀嚼的肌肉之一，位於下頰側面，由顴骨延伸至下頜骨。嚼肌的形狀將會決定臉型。

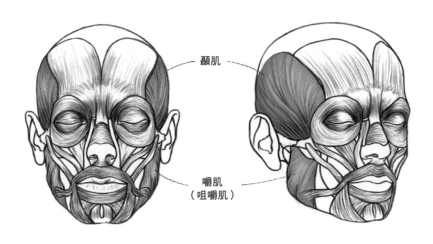

顳肌

嚼肌
（咀嚼肌）

眼輪匝肌、頦肌

　　眼輪匝肌是環繞在眼部周圍的肌肉，用於控制眼瞼的開闔，也會用於微笑或蹙眉等表情的變化。眼輪匝肌決定了**眼睛與鼻子之間，眼窩與眉骨相交處**（下圖的粉色圓形部分）的形狀，需要仔細觀察。頦肌是位於下頜骨尾端的肌肉。下巴的形狀會因為骨骼向前突出，但頦肌也對下巴形狀有很大的影響。依據下巴長度不同，人物的形象也會有所差異，因此下巴的形狀相當重要。

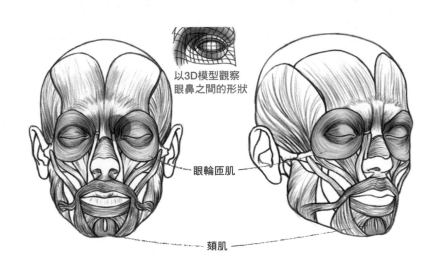

以3D模型觀察
眼鼻之間的形狀

眼輪匝肌

頦肌

影響臉部表情的肌肉

臉部肌肉是身體活動最頻繁的部位，比起改變臉部輪廓，多數肌肉主要的影響在於臉部表情。雖然肉眼難以直接觀察到肌肉運作，但只要理解哪些肌肉會影響表情，就能精準、細膩地表現出臉部的細微變化。

微笑時使用到的肌肉

面露微笑、嘴角上揚時，顴骨也會向上抬高，眼睛受力的同時就會露出彎月般含笑的眼睛。以嘴巴為基準，除了張嘴大笑外，微笑的表情多半會用到臉部的上半部肌肉。

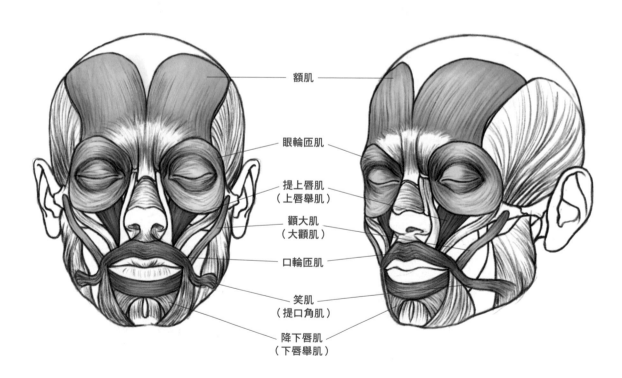

額肌

眼輪匝肌

提上唇肌
（上唇舉肌）

顴大肌
（大顴肌）

口輪匝肌

笑肌
（提口角肌）

降下唇肌
（下唇舉肌）

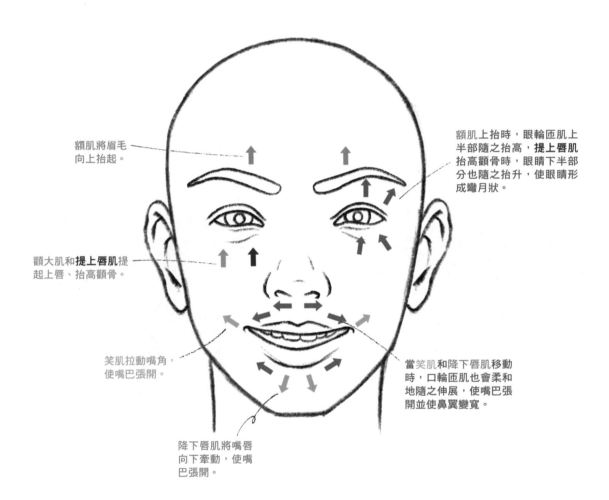

額肌將眉毛
向上抬起。

額肌上抬時，眼輪匝肌上
半部隨之抬高，**提上唇肌**
抬高顴骨時，眼睛下半部
分也隨之抬升，使眼睛形
成彎月狀。

顴大肌和**提上唇肌**提
起上唇、抬高顴骨。

笑肌拉動嘴角，
使嘴巴張開。

當笑肌和降下唇肌移動
時，口輪匝肌也會柔和
地隨之伸展，使嘴巴張
開並使鼻翼變寬。

降下唇肌將嘴唇
向下牽動，使嘴
巴張開。

生氣時使用到的肌肉

　　面露怒意、眉毛向內側下沉，使眉間窄縮蹙起，嘴角隨之下垂時，用到的多數是使臉部向內集中的肌肉。

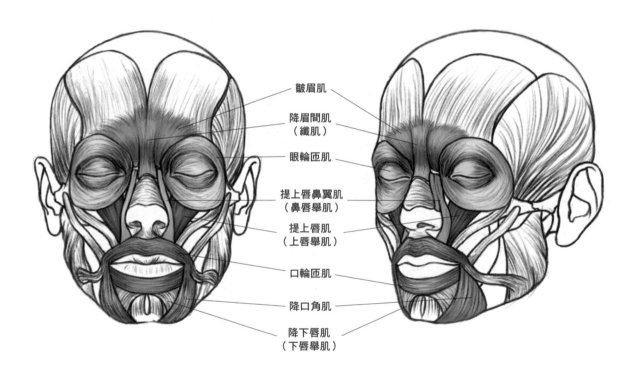

皺眉肌

降眉間肌
（纖肌）

眼輪匝肌

提上唇鼻翼肌
（鼻唇舉肌）

提上唇肌
（上唇舉肌）

口輪匝肌

降口角肌

降下唇肌
（下唇舉肌）

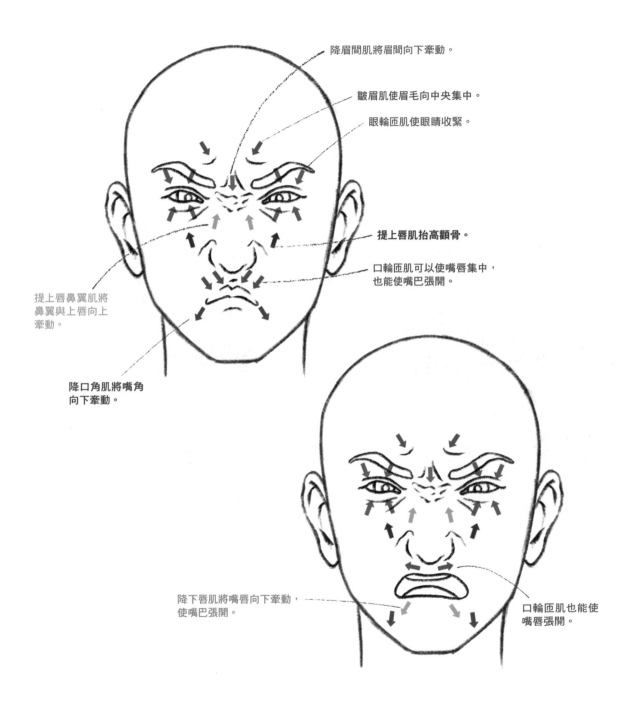

降眉間肌將眉間向下牽動。

皺眉肌使眉毛向中央集中。

眼輪匝肌使眼睛收緊。

提上唇肌抬高顴骨。

口輪匝肌可以使嘴唇集中，
也能使嘴巴張開。

提上唇鼻翼肌將
鼻翼與上唇向上
牽動。

降口角肌將嘴角
向下牽動。

降下唇肌將嘴唇向下牽動，
使嘴巴張開。

口輪匝肌也能使
嘴唇張開。

悲傷時使用到的肌肉

當人面露悲傷的表情時，會使額頭抬升，眉間緊蹙且嘴角下垂。在悲傷的表情中，位於嘴唇下方的肌肉使用得特別頻繁。

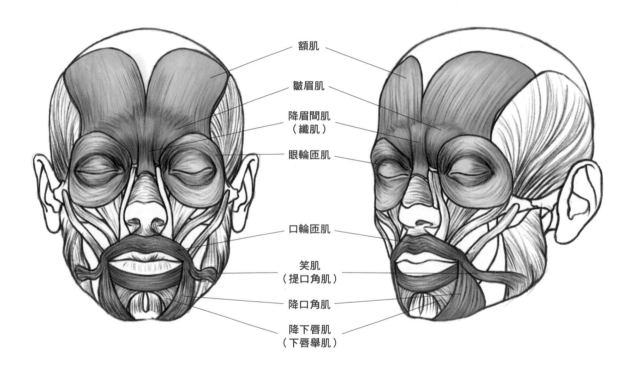

額肌

皺眉肌

降眉間肌
（纖肌）

眼輪匝肌

口輪匝肌

笑肌
（提口角肌）

降口角肌

降下唇肌
（下唇舉肌）

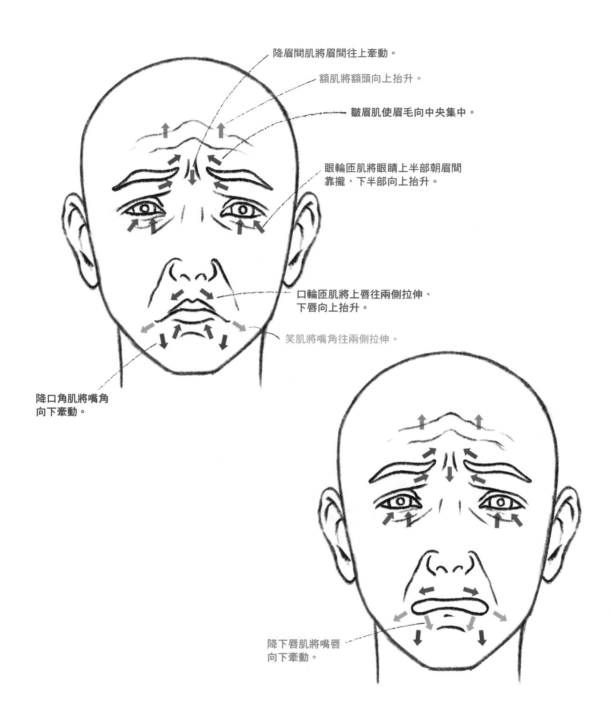

降眉間肌將眉間往上牽動。

額肌將額頭向上抬升。

皺眉肌使眉毛向中央集中。

眼輪匝肌將眼睛上半部朝眉間
靠攏，下半部向上抬升。

口輪匝肌將上唇往兩側拉伸、
下唇向上抬升。

笑肌將嘴角往兩側拉伸。

降口角肌將嘴角
向下牽動。

降下唇肌將嘴唇
向下牽動。

頸部的主要肌肉與型態

　　雖然頸部的肌肉一樣繁多，但只要記住影響頸部形狀的三處肌肉即可。首先，最重要的肌肉是胸鎖乳突肌，其次為斜方肌，最後則是舌骨下肌群。

胸鎖乳突肌

　　胸鎖乳突肌是附著在胸骨、鎖骨與耳後乳突的肌肉，簡言之，胸鎖乳突肌即是結合**胸骨**、**鎖骨**、**乳突**三者命名而成的。胸鎖乳突肌始於耳朵後方突出的乳突部位，一路延伸至胸骨與鎖骨，上端是較厚實，尾端則分為兩束，分別連接至鎖骨與胸骨。描繪頸部時，比起簡單地用一根圓柱形來表現，仔細畫出胸鎖乳突肌更能增添肩頸處的生動感。

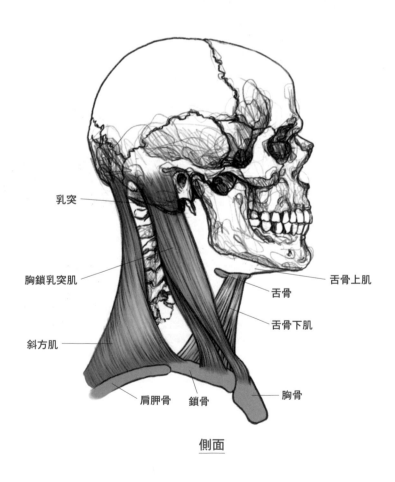

乳突

胸鎖乳突肌

斜方肌

肩胛骨　　鎖骨

舌骨上肌

舌骨

舌骨下肌

胸骨

側面

斜方肌

　斜方肌從頸部後方起始，延伸至正面的鎖骨上，形成肩膀部分的輪廓。繪製人體時最容易出現的失誤之一，就是將頸部至肩膀的線條畫成一個直角。若考慮到包裹在肩膀上的斜方肌，那麼肩頸就不可能呈直角狀，應該畫出一個柔和的斜度。

胸鎖乳突肌

斜方肌

背面

舌骨下肌

　舌骨肌分為舌骨上肌與舌骨下肌，對肩頸輪廓影響較大的是舌骨下肌群。舌骨位在頸部和下顎交界處，舌骨下肌就由此處起始，連接至胸骨和肩胛骨，這處肌肉會形塑出頸部正面的線條。

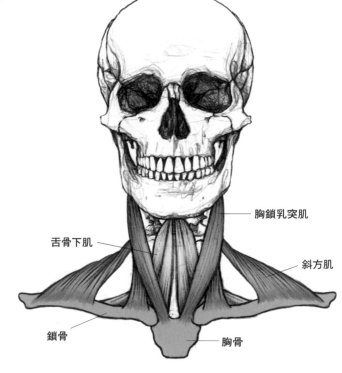

胸鎖乳突肌

舌骨下肌

斜方肌

鎖骨

胸骨

正面

繪製頸部型態時的要點

決定頸部輪廓時，必須同時考慮到肩膀的線條。從頸部後方連接至鎖骨的斜方肌影響甚鉅，故需熟悉斜方肌的形狀與構造。

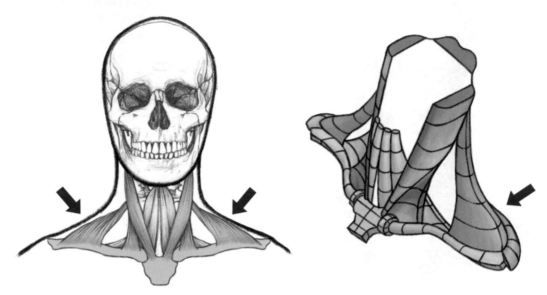

肩膀線條一定要會繪製成斜線。

從上方觀察，斜方肌連接著肩胛骨和鎖骨，彷彿包覆在肩膀上的一層膜。

正面　　　　　　　　　　　半側面　　　　　　　　側面

從側面觀察時，肩膀呈拱形，頸部底部與軀幹連接處會呈傾斜狀。

決定頭部型態的方法

在決定頭型時,最重要的是設定好「基準」。所謂的基準是指繪畫時不變的固定標尺,頭部的基準就是球形的直徑。

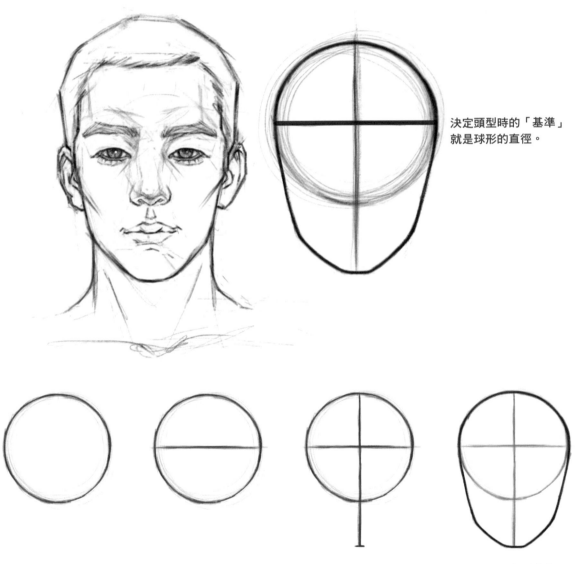

決定頭型時的「基準」
就是球形的直徑。

1. 畫出球形。

2. 在球形的直徑上畫出一條水平線。

3. 畫出豎向的直線,直到下巴位置。

4. 修飾臉部輪廓。

決定五官位置的方法

　　五官的位置是根據繪製頭型時畫好的十字中心線。橫向中心線為眉毛的所在位置，豎向中心線就是鼻梁的位置，再依序決定眼睛、鼻子和嘴巴的位置及大小。我們不需要死記僵化的數值來背誦五官的尺寸，而是掌握定位五官位置的原理，此方法適用於所有人物的臉部繪製。

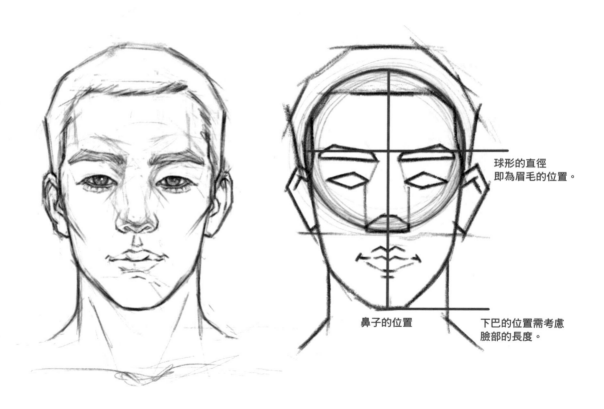

球形的直徑即為眉毛的位置。

鼻子的位置

下巴的位置需考慮臉部的長度。

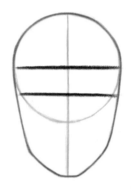

1. 標出眉毛至眼睛的位置。

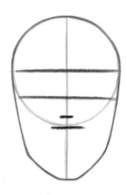

2. 標出鼻頭上最高的鼻尖，及鼻翼底部最低的位置。

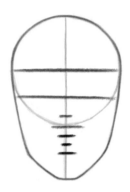

3. 留好人中的長度，抓出上下唇的厚度。

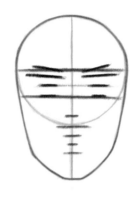

4. 詳細畫出眉毛和眼睛的高度。

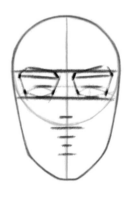

5. 從眉間開始，觀察並標出眉毛和眼睛的寬度。

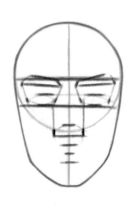

6. 以眼睛為基準，抓出鼻子的寬度。

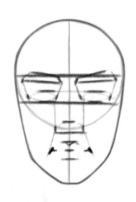

7. 以鼻子的寬度為基準標出兩側嘴角的位置。

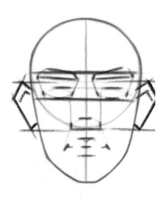

8. 以眼睛和鼻子為基準，觀察並標示出耳朵的位置。

眼睛的主要構造與型態

眼睛乍看之下似乎是個平面，但實際上它是由許多曲線所組成的「球體」，且外層包覆著皮膚組織。若要精準地繪製眼睛，我們需要用多樣化的方法研究眼睛的形態和構造。

眼睛的構造　眼球被上、下方的皮膚所包覆。

- 眼瞼：覆蓋在眼球上、下方的皮膚。
- 瞳孔：位於虹膜中央的黑色區域，其大小會根據光線的強弱而改變。
- 虹膜：瞳孔的深色部位，能收縮張弛，透過改變瞳孔的大小來調節進入的光線量。虹膜中的色素（藍、棕、綠）量多寡也決定了眼珠的顏色。
- 鞏膜：眼白的部分。
- 淚阜：內角稍微突出的粉紅色黏膜。
- 玻狀體：充滿眼球內部的液體，能使光線通過並維持眼球的形狀。

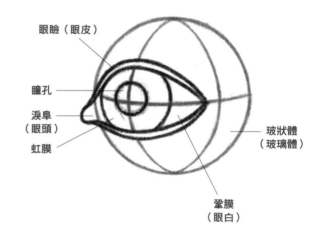

眼瞼（眼皮）

瞳孔

淚阜
（眼頭）

虹膜

玻狀體
（玻璃體）

鞏膜
（眼白）

眼睛的型態

圓形眼球和突出的上眼眶骨，使得眼睛不是個平面，而是由許多曲線結合而成的。

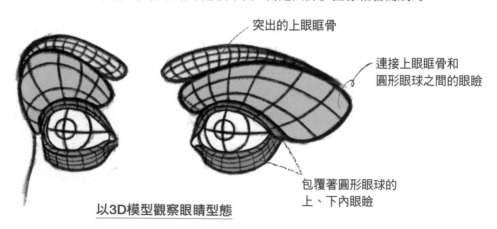

突出的上眼眶骨

連接上眼眶骨和
圓形眼球之間的眼瞼

包覆著圓形眼球的
上、下內眼瞼

以3D模型觀察眼睛型態

各種方向下的眼睛型態

　　當臉部越往側面轉動時，眼睛位於前側的面積就會越小，眼珠（虹膜和瞳孔）的形狀就會逐漸變成細長的橢圓形。

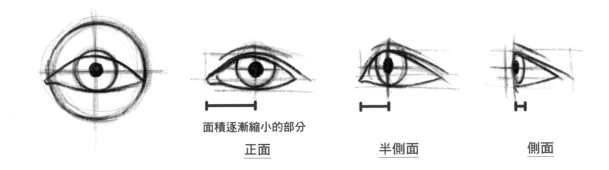

正面　　　　　　　半側面　　　　　　側面

各種方向下的眼球型態

　　即使人的臉部沒有移動，眼球也能單獨轉動。虹膜和瞳孔會隨著眼球的轉動而變成橢圓形。實際上，瞳孔與虹膜是扁平的，上方覆蓋著圓弧狀的角膜。

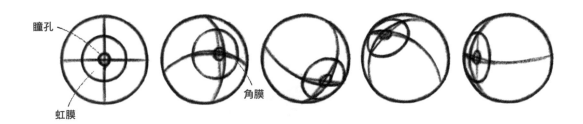

眼瞼的型態

上、下眼瞼曲線中的最高點和最低點並不在同一個位置上，而是呈斜線方向的。

 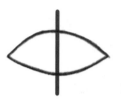

繪製眼睫毛的方法

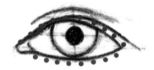 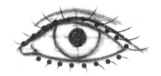 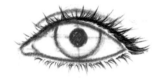

1. 在眼瞼內側以一定的間隔做出標記。

2. 先畫出中心的主要睫毛。每根睫毛都是曲線，呈扇形散開。

3. 其餘的睫毛會往位於中心的睫毛聚攏，整體形成一個尖銳的形狀。眼睛正中央和眼尾處的睫毛較長，越靠近眼角內側越短、越稀疏。

繪製瞳孔、虹膜的方法

虹膜頂部應以深色表現出眼瞼的陰影。

依照光線照射的方向畫上高光，位置與瞳孔交疊，盡可能極大化明亮的感覺。

眼瞼下方會形成陰影。

瞳孔位在虹膜中央，大小會依據光線的強弱而改變。

虹膜的邊緣顏色略深。

虹膜中的肌肉以瞳孔為中心、呈現放射狀，因此填入色彩時也應維持放射狀。

虹膜下半部的顏色比上半部明亮。

繪製眼睛的步驟

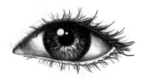

1. 決定眼睛豎向的大小。

2. 決定橫向的寬度。

3. 大致抓出外輪廓型態與瞳孔的位置。

 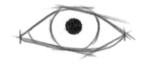 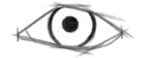 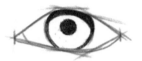

4. 修飾出眼睛的大致形狀。

5. 畫出瞳孔。

6. 以深色刻畫出虹膜邊緣。

7. 在眼珠頂部加上陰影。

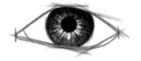 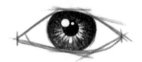 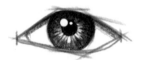 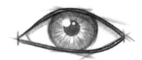

8. 以不規則的放射狀畫出虹膜的肌肉紋理，上半部偏深、下半部較淺。

9. 依照光線的方向畫上高光，並將周圍的色調稍微加深，以凸顯高光，也可以一開始就空出高光，不塗色。

10. 畫出眼瞼的陰影。

11. 畫出眼瞼的厚度。

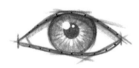 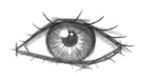 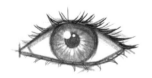 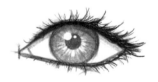

12. 在眼瞼的厚度上，以一定的間隔抓出睫毛的位置。

13. 畫出位於中心的主要睫毛。

14. 其餘睫毛往主要睫毛聚攏。

15. 中間至眼尾部分的睫毛較纖長濃密。

鼻子的主要構造與型態

　　鼻子的形狀會隨著年齡的增長而有戲劇性的變化。年幼時期通常非常短小，年齡漸長鼻子就會變長。此外，人種不同，鼻子的形狀也會不一樣。但所有的鼻子都是由鼻梁、鼻尖與鼻翼組成，結構上都是相同的，因此我們必須從結構下手來掌握鼻子的型態。

鼻子的構造

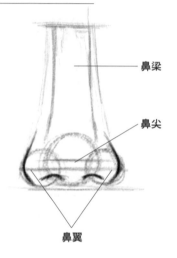

鼻梁

鼻尖

鼻翼

鼻子的型態

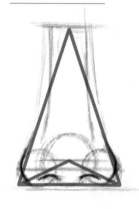

可大致將鼻子視為一個三角錐形。

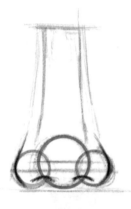

從細節上來看，鼻子是以大的球形為中心，左右分別連接兩個小的球形。

各種方向下的鼻子型態

　　鼻子的中心是鼻尖，兩側的鼻翼部分會依鼻子的方向而有所改變。即使看不見另一側的鼻翼，也要能夠根據鼻子的方向進行推測，這樣才能畫出正確的鼻子型態。

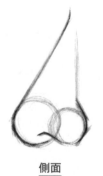

側面

半側面

側面底部

繪製鼻子的步驟

1. 畫出中心線。

2. 標出最高的鼻尖位置及鼻頭最低的部分，以判定鼻梁的高度。

3. 決定鼻翼的寬度。

4. 以三個球形表示出鼻尖和鼻翼，決定鼻子的大小與位置。

5. 修飾鼻翼輪廓。鼻孔位於鼻尖與鼻翼相交處，並輕輕勾勒出鼻梁。

6. 可在鼻孔處加上些許光影，增加細節，畫出鼻子與人中的交界處。

嘴巴的主要構造與型態

嘴巴在動作時雖然會呈現各種形狀，但必須先掌握好基本的構造及型態。

嘴巴的構造

嘴巴分為上唇與下唇兩部分。

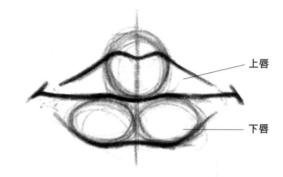

上唇

下唇

嘴巴的型態

上唇的中央圓潤鼓起，往嘴角漸漸收束。下唇則以中央為基準，左右兩側較為厚實。

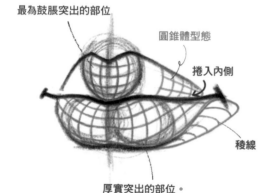

最為鼓脹突出的部位

圓錐體型態

捲入內側

稜線

厚實突出的部位。

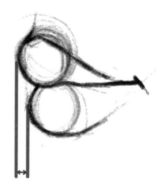

由於上頜骨覆蓋著下頜骨，
所以上唇會略為突出。

各種方向下的嘴巴型態

可以將嘴巴簡化成疊在一起的三個球。上唇的中央部分是一個，下唇兩側各有一個橢圓的球形。越轉向側面，嘴型顯得越窄短。

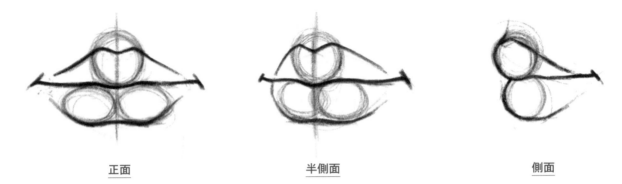

正面　　　　　　　　　半側面　　　　　　　　側面

呈圓弧狀的嘴唇

嘴巴閉合時，由於骨骼的影響，上下唇間的線條並非是直線，而是圓弧狀的曲線。

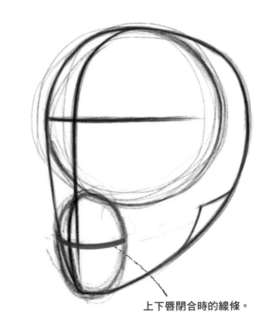

上下唇閉合時的線條。

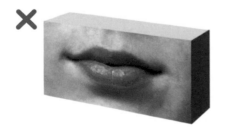
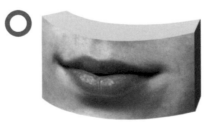

繪製嘴巴的步驟

1. 畫出中心線。

2. 決定上下唇的厚度。嘴唇厚度因人而異，沒有固定標準。

3. 決定嘴角的位置。

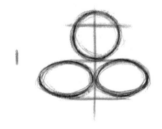

4. 在上唇中央畫一個球形，下唇兩側畫出橢圓。

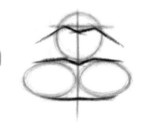

5. 以球形為基礎，勾勒出上唇的唇峰，並修飾球形與橢圓接觸的部分，畫出上下唇相交處的曲線。

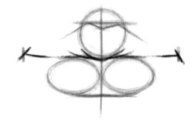

6. 修飾嘴角的形狀，在上唇的中央底部畫上少許皺摺。

耳朵的主要構造與型態

　　耳朵的結構和型態相對簡單，學習時可以盡量熟記。尤其是耳朵的定位原理，它可以運用於人體的所有部位。

耳朵的構造

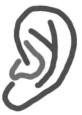

- 耳廓：外耳殼的邊緣部分。
- 對耳輪：位於耳廓後方的耳殼，及與耳廓平行且突出的半月形軟骨。
- 耳甲：外耳殼上被對耳輪、對耳屏、耳屏環繞包圍的凹陷部位。
- 對耳屏：耳孔前方突出的軟骨，與耳屏相對的突出部位。
- 耳垂：附著在外耳殼下半部的肉。
- 耳屏間切跡：耳屏與對耳屏之間的凹槽，底部凹陷最深處。
- 外耳道：由耳孔延伸至耳膜的「S型」管道。
- 耳屏：耳孔前方突出的軟骨部位。
- 耳輪腳：耳廓起始的部位。

（圖標示：三角窩、耳廓（耳輪）、耳輪腳、耳屏（耳珠）、外耳道、耳屏間切跡、耳垂、對耳輪、耳甲、對耳屏（迎珠））

耳朵的構造主要可分為三部分：首先是負責形塑耳朵外型輪廓，藍色的耳廓；其次是綠色、往內凹的耳孔，最後是連接二者的橘色部分。

耳朵的型態

　　雖然每個人的耳朵形狀不盡相同，但基本上都是耳輪較大、耳垂較小。

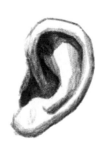
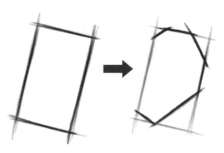
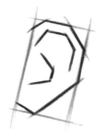

　　繪製耳朵時，比起直接畫出外觀，可先畫出一個長方形來決定大小，再根據耳朵外型修出多邊形；這也是個能穩定繪製形狀、不致扭曲的好方法。

　　繪製耳朵時，最重要的是抓好耳廓與耳甲的形狀。

各種方向下的耳朵型態

繪製耳朵時，應先掌握好耳廓與耳甲的位置與形狀，再補足其餘的細節部分。

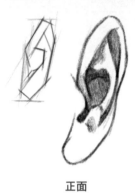 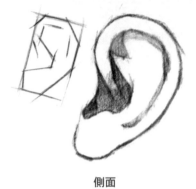 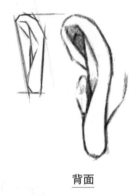

正面　　　　　　　　　　側面　　　　　　　　　　背面

繪製耳朵的步驟

1. 畫出一個長方形。

2. 以直線畫出耳廓的外型。

3. 標出耳廓的厚度與耳甲的位置。

4. 分別抓出三角窩、對耳輪和耳輪腳的位置。

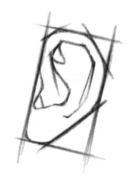

5. 標出外耳道、對耳輪。

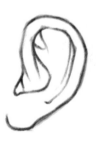

6. 以曲線連接好標示的部分。

耳朵的位置

從側面觀察時，耳朵的位置約起始於橫向寬度½處。

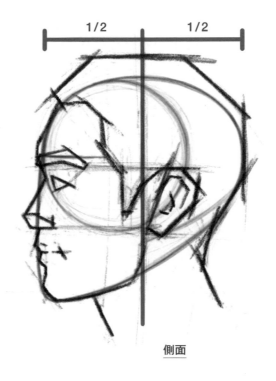

1/2　1/2

側面

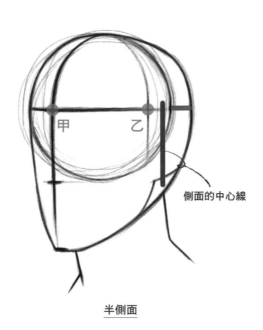

甲　乙

側面的中心線

半側面

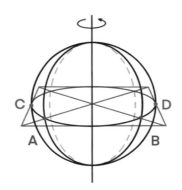

C　D

A　B

圖上的A點和B點分別是四等分球形的分割點，A點至C點的距離應與B點至D點相等。因此，從半側面觀察時，甲點和乙點就等同於四等分球形的分割點。只是，從半側面觀察時會稍微看見後腦勺，導致側面變長了；因此側面的中心線會比乙點更靠後，該處即為耳朵的所在位置。

決定半側面及側面的方法

以前述的內容為基礎，來畫畫看半側面與側面的臉型吧。

半側面

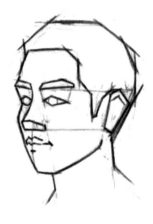

1. 畫出球形。

2. 以水平線畫出球形的直徑，以鼻子為基準，畫出垂直線至下巴。

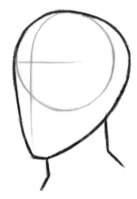

3. 修飾輪廓，畫出頸部型態。

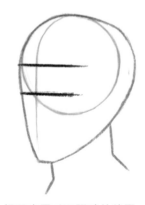

4. 標示出眉毛至眼睛的位置。

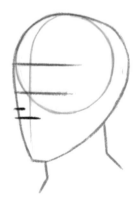

5. 標出最高的鼻尖位置及鼻頭最低的部分

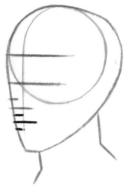

6. 考慮人中的長度，標出上、下
　 唇的厚度。

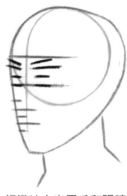

7. 細緻地定出眉毛和眼睛的
　 高度。

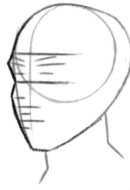

8. 以突出的上眼眶骨、眼睛的凹
　 陷，及突出的顴骨，抓出臉部
　 前緣的輪廓。

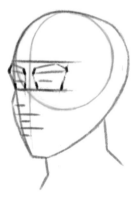

9. 從輪廓開始，標出眉毛和眼
　 睛橫向的大小。

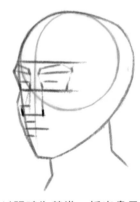

10. 以眼睛為基準，抓出鼻子的
　　 橫向寬度。

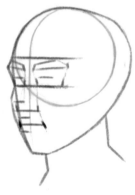

11. 以鼻子的寬度為基準，抓出
　　 嘴角的兩側位置。

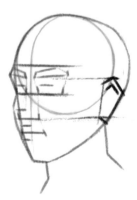

12. 以眼睛和鼻子為基準，
　　 標出耳朵的位置。

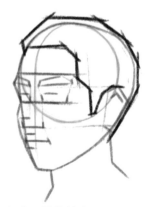

13. 抓出頭髮的輪廓。

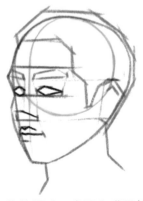

14. 修飾眼睛、鼻子和嘴巴等五
　　 官輪廓。

側面

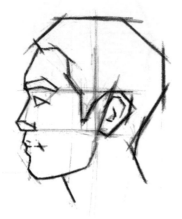

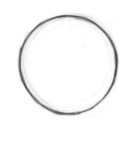

1. 畫出球形。

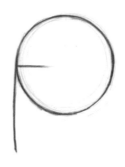

2. 以水平線畫出球形的直徑，以鼻子為基準，畫出垂直線至下巴。

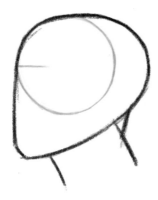

3. 畫出臉部輪廓與頸部型態。

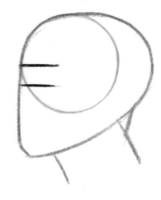

4. 標出眉毛、眼睛的位置。

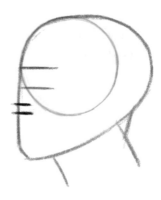

5. 標出最高的鼻尖位置及鼻頭最低的部分。

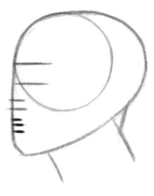

6. 考慮人中的長度，標出上、下唇的厚度。

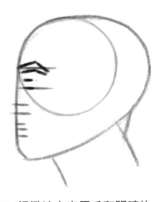

7. 細緻地定出眉毛和眼睛的高度。

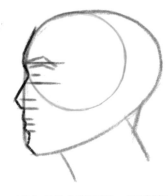

8. 以突出的上眼眶骨、眼睛的凹陷，及突出的顴骨，抓出臉部前緣的輪廓。

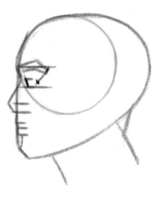

9. 由輪廓開始，標出眉毛及眼睛橫向的大小。

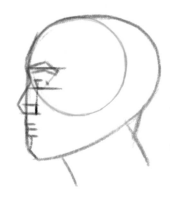

10. 以眼睛為基準，抓出鼻子的位置。

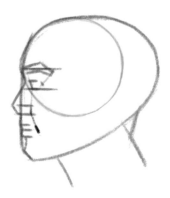

11. 以鼻子為基準，抓出嘴角的位置。

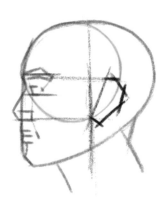

12. 以眼睛和鼻子為基準，標出耳朵的位置。

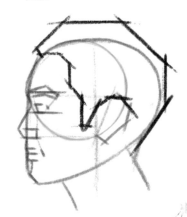

13. 抓出頭髮的輪廓。

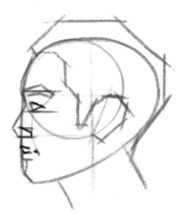

14. 修飾眼睛、鼻子和嘴巴等五官輪廓。

認識頭部 • 103

頭髮的主要構造與型態

　　一絲一絲的頭髮會聚攏成髮片，繪製時的重點是將頭髮想像為「一片稍有厚度的布料蓋在頭頂上」或是「一片片蓋上去的髮片」。若顯得不自然，通常就是因為未將頭髮想像成塊狀的髮片，而是一根根地以線條來描繪的緣故。

頭髮生長的區域

　　頭髮會由額頭經太陽穴延伸至耳朵前緣，再由耳朵上方經過連接至頸部與頭部的交界處。髮型剪得越短，髮際線越容易看清楚，尤其是額頭連接至太陽穴的部分，及頭頸交界的拱形。這些部位若畫得不夠細膩，就會顯得不太自然。

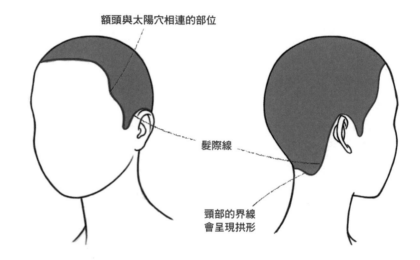

額頭與太陽穴相連的部位

髮際線

頸部的界線
會呈現拱形

頭髮生長的方向

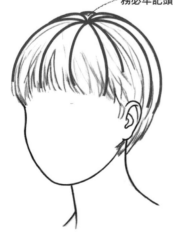

務必牢記頭髮是向後方順下的型態。

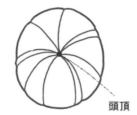

頭頂

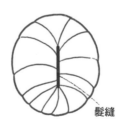

髮縫

　　頭髮會以頭頂（髮旋）為中心，沿著頭型呈放射狀生長。有髮縫情況時，則以髮縫為中心往兩側生長。

頭髮的分層

　　頭髮會沿著頭型劃分為圓形的層次。仔細觀察假髮或芭比娃娃的頭髮，就會發現頭髮是一層層排列起來的，實際的頭髮也可以按照這個方式來進行分層。大致分為三層，將鬢角至後腦勺的區域想成位在底層，中層是太陽穴旁的側面部分，頂層則是最接近頭頂的一圈頭髮。

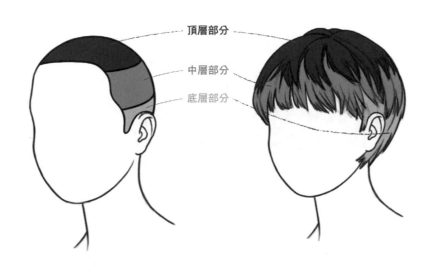

頭髮的型態

　　一根頭髮雖然極為細小，但在我們眼中看來頭髮卻是一整片的。因此，在表現頭髮時，應該將頭髮看成是髮片與髮片交疊的型態，讓形狀相異的塊狀交疊成更大的區塊，並在尾端表現出收束的形狀及碎髮。

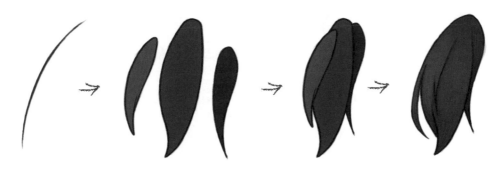

髮束集結成塊狀髮片的過程

繪製短髮

由於短髮能夠看清楚所有的層次，強調出層層堆疊的感覺，看起來會更自然。

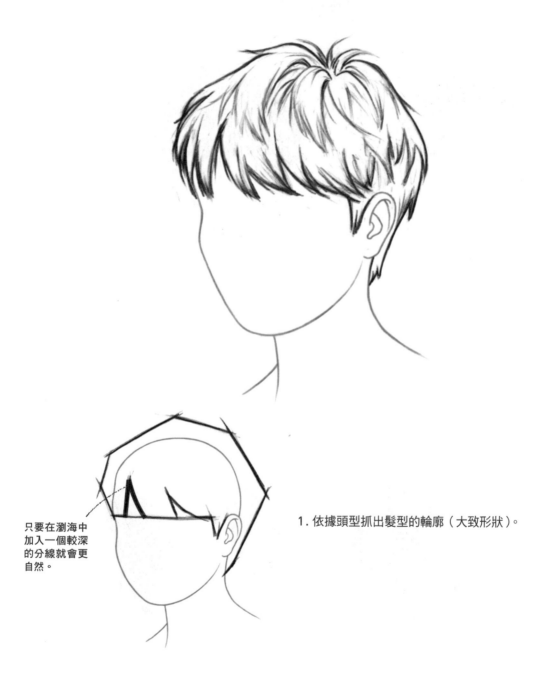

只要在瀏海中
加入一個較深
的分線就會更
自然。

1. 依據頭型抓出髮型的輪廓（大致形狀）。

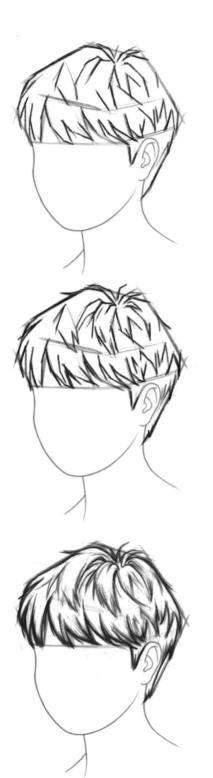

2. 將頭髮區分為三層，由最頂層開始繪製。頭髮基本上是由頭頂呈放射狀散開的，分成大小不等的不規則片狀，越接近尾端越收束。

3. 細節上，可將片狀的髮尾再細分為幾束，並在邊緣加上碎髮。

4. 以曲線柔和地將頭髮連接起來、將線條整理乾淨，在髮尾處用細線表現出紋理。

繪製中短髮

　　沒有瀏海的及肩短髮無法看清楚頭髮的分層，而是最頂層的頭髮整齊垂落的型態。髮尾部分可加強分層堆疊的感覺，以表現出厚度。

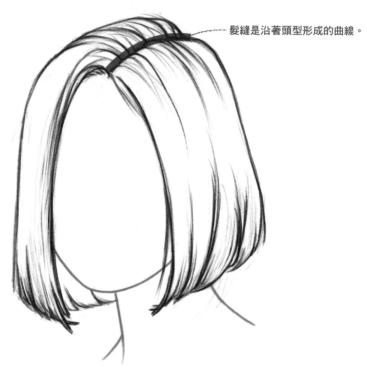

髮縫是沿著頭型形成的曲線。

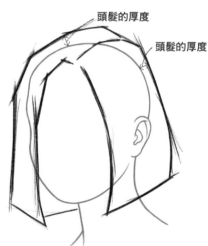

頭髮的厚度

頭髮的厚度

1. 髮縫並非直線，應畫成拋物線狀。以髮縫為基準畫出髮型的輪廓（大致形狀）。由於頭髮具有厚度，所以頭髮的輪廓應比頭型略大，並沿著臉部線條整齊垂落。

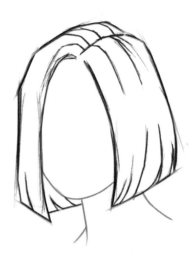

2. 劃分髮片區塊。按面積分為3～4塊為宜。為了更顯自然，分割的面積盡量不同。

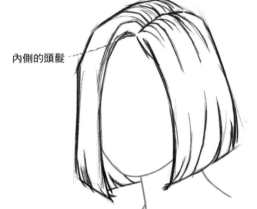

內側的頭髮

3. 在頭髮的起始處與收尾表現出頭髮的紋理。前側、連接額頭的部分應畫出稍微向上生長的型態，以表現出厚度。髮尾可以畫成類似布面垂落、尾端稍微捲起的形狀，使內側髮片略捲、外層平直些，型態不一會更加自然。

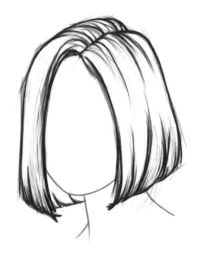

4. 主要區塊的色調表現較重，其餘部分偏淺。在頭髮尾端加上碎髮，凸顯自然的感覺。

繪製長直髮

有瀏海的長髮與及肩短髮沒有太大的不同，但尾端沒有內捲，呈現長且直的髮型。也要練習繪製齊瀏海的型態。

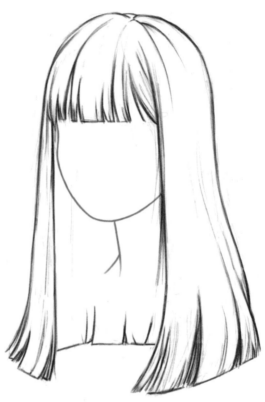

1. 長直髮的厚度雖然不像短髮那麼厚，但頭髮的輪廓還是要比頭型略大，越接近尾端越分散，以凸顯出立體感。瀏海屬於分層中的頂層，長度延伸至眉毛。瀏海與髮尾的形狀不是直線，而是像布料捲在圓柱上的曲線。

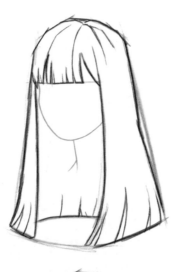

髮片由中央至兩側
逐漸變窄。

2. 由於這個髮型沒有髮縫，因此頭髮會從頭頂呈放射狀
垂落，並在瀏海中間留出寬窄不一的間隔。末端也要
分出髮片區塊，若分區太過整齊會顯得很不自然，因
此也要使尾端錯落、分散。

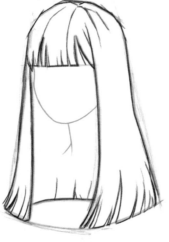

3. 將尾端再細分為幾個髮束，並表現出髮絲與紋理。

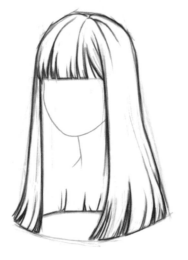

4. 繪製碎髮時也要將線條整理乾淨，以較淺的線條加強
髮尾的紋理，使其更加自然。

繪製波浪長捲髮

　　長捲髮的每一塊髮片都不盡相同，是髮型中變化最多的。因此，我們要熟悉多種捲髮型態，讓髮片的方向不會重疊、表現更加豐富。

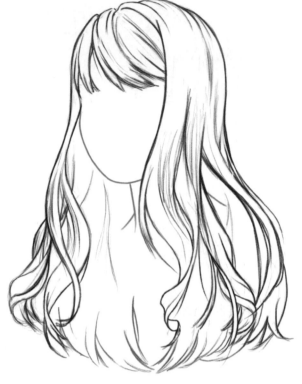

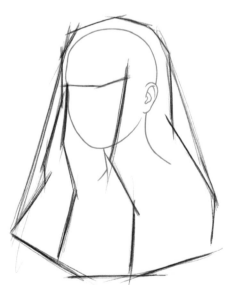

1. 依據頭型抓出髮型輪廓。不可太專注於波浪型態，要專心觀察外輪廓的曲線。

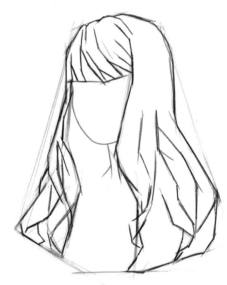

2. 髮縫位在看不見的另一面，髮流會由髮縫順過來，瀏海也不是整齊的下垂，而是從髮縫往側邊翻過來。將髮片分為幾種形狀和面積來表現。

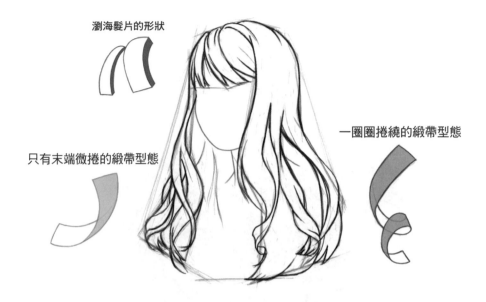

瀏海髮片的形狀

一圈圈捲繞的緞帶型態

只有末端微捲的緞帶型態

3. 修整瀏海輪廓，表現出長髮的波浪狀。長髮會呈緞帶型態，有些是一圈圈捲繞的，有些是曲線狀的，或是只有末端稍微捲曲的。最重要的是形狀不要重複，要有些微捲、有些面積較寬、有些往反方向捲。越接近髮尾捲度會越鬆散，呈現稍微向內捲的感覺。實際上，在髮廊打理長捲髮時，往往只會在前側繞捲。

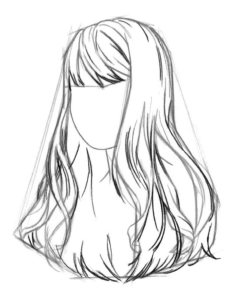

4. 在髮片周圍加上少許纖長、柔和的髮絲，並在尾端加入碎髮。

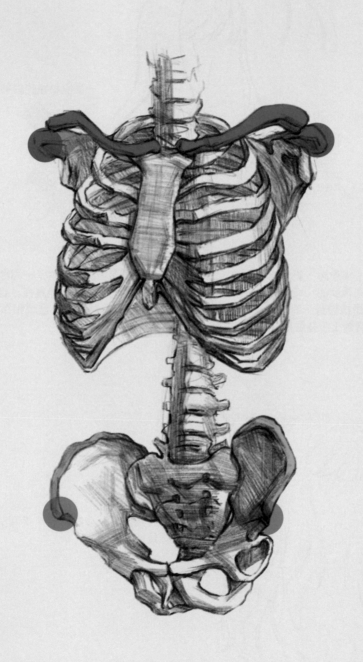

認識軀幹

　　軀幹的活動幅度不大，有著柔和、平緩的曲線。在各個部位中，軀幹處的骨骼特別接近皮膚表面，骨骼與肌肉都對軀幹的輪廓具有很大的影響。若是只關注於骨骼、肌肉，對於軀幹的比例或立體感一無所知的話，所獲得的知識將會很片面。因此，我們會先透過將軀幹圖形化，掌握好整體的立體感與比例後，再來認識骨骼與肌肉，以及二者對輪廓的影響。

以圖形觀察軀幹型態

觀察人物軀體時，若能將它轉換成簡單的圖形來思考，對繪圖將會有所幫助。由於人體不是平面的，如果不圖形化，就不容易畫出自然、具有立體感的型態。即使不懂解剖學，只要懂得如何圖形化，某程度上就能描繪出人體了。

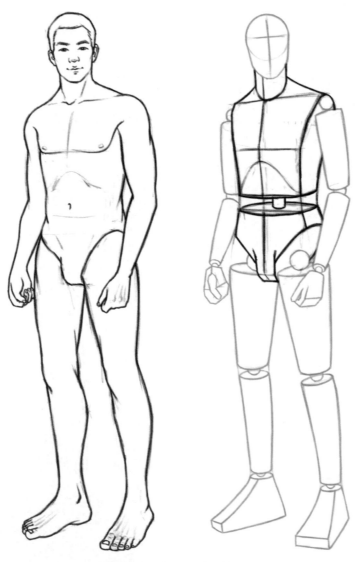

實際的人體圖與強調軀幹部分的圖形化

特徵

將軀幹轉換為圖形時，會接近一個長方體。

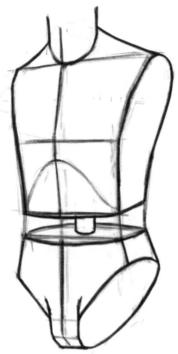

胸腔部份雖是立方體，但肩膀處較寬、越接近腰部越窄，因此更類似一個梯形。骨盆類似三角形，可以聯想成三角褲的型態，更易於理解。

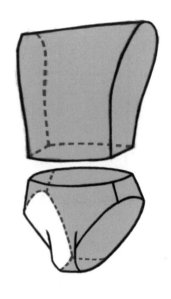

將軀幹圖形化時，也要考慮到看不見的背面，才能突顯出立體感。

從正面觀察時，骨盆雖然是一個左右對稱的型態，但若轉成半側面，那就不是對稱的了。圖面上相同顏色的點，由正面角度來看是對稱的，但轉至左側時，其中一點就會隱藏至側面。

以圖形化繪製軀幹

1. 以長方體畫出胸腔和骨盆。

2. 連接頂點，在對角線相交處標出胸腔的中心點。

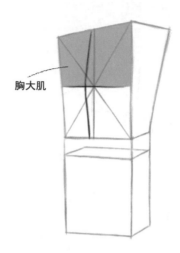

胸大肌

3. 胸腔的正面不是扁平的，而是在胸大肌處攏起，肋骨連至腰部的曲線則向內收束。

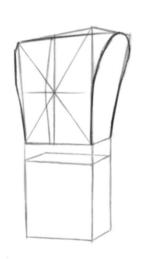

4. 勾勒出胸腔側面。由於胸前隆起且雙肩較寬，側面呈現曲線狀。

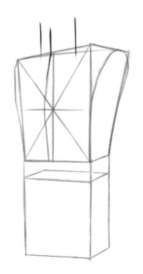

5. 延長胸大肌的中心線至頸部，以此為中心定出頸部的厚度。

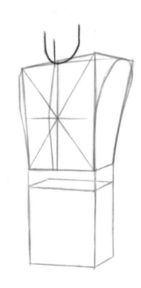

6. 以曲線繪出頸部與軀幹相連的部分，修飾好頸部輪廓。

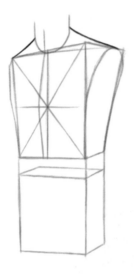

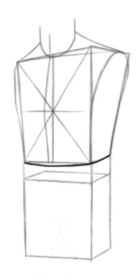

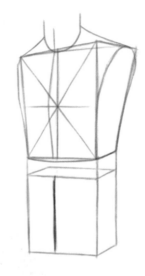

7. 以斜線畫出頸部至肩膀的
 連接處。

8. 將腰部由直線修為曲線，表現
 出更柔和的型態。

9. 延伸胸腔的豎向中心線，畫出
 骨盆的中心線。

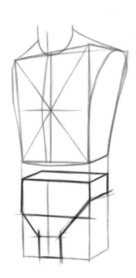

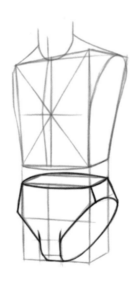

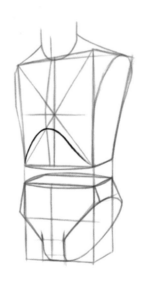

10. 參考骨盆型態（p117），畫
 出多邊形。

11. 完成骨盆。

12. 標出肋骨的位置。

稍加認識便受用無窮的骨骼

　　軀幹主要由胸廓及骨盆構成，且有許多骨骼很接近皮膚表面，因此，掌握這些骨骼的位置是建構人體型態的關鍵。只要了解骨骼的形狀便能理解人體的型態是如何與骨骼相呼應的。

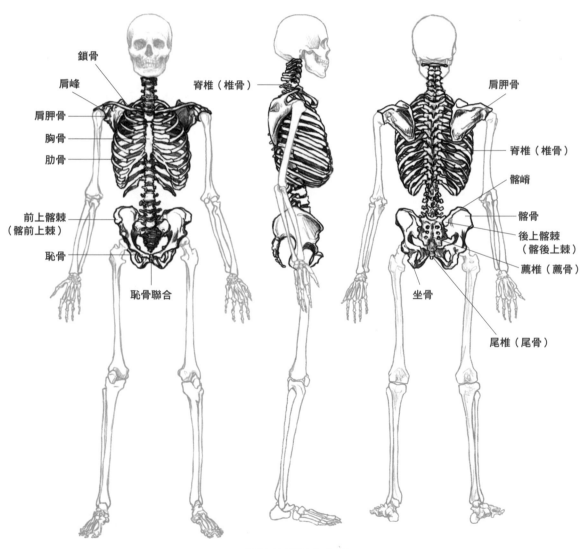

軀幹的骨骼與名稱

胸廓（胸腔）

胸廓指的是胸腔的部位，由肋骨、胸骨、鎖骨、肩胛骨，以及連接上述部位的脊椎所構成。

鎖骨

身體上的大部分骨頭都被肌肉所包覆，但鎖骨卻清晰可見，因此對於測定胸廓寬度起到很大的作用。由於鎖骨不是固定不動的骨頭，會隨著手臂上舉或前後移動而一起運動，在形塑胸廓型態時也需要考慮到這一點。

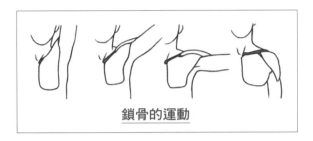

鎖骨的運動

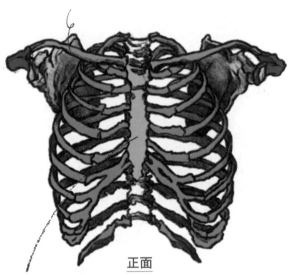

正面

胸骨

是塊領帶狀的扁平骨頭，位於胸口的正中央。與肋骨相連，構成正面的胸廓。

胸骨的結構

胸骨柄
菱形狀，上緣中央稍微凹陷，兩側有鎖骨切跡，連接鎖骨。下方位置連接著第一肋骨。

胸骨體
連接第二～第七肋骨。

劍突
位於胸骨尾端的軟骨組織，會隨著呼吸與胸骨一起活動。

肩峰

肩胛骨向外突出的部分，在軀幹正面與鎖骨相連。

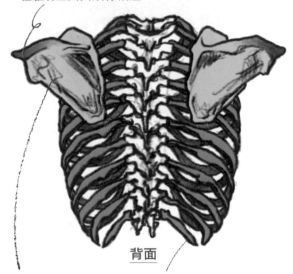

背面

肩胛骨
位於背部的三角形寬扁骨骼，連接著背部與手臂。

肋骨
在胸廓中，我們所熟知的肋骨佔據了最大的體積。肋骨為 12 對弓形的骨頭，由胸椎延伸出來連接至胸骨，構成一個籃子的形狀。只有最後的第十一、第十二肋骨未與胸骨相連，藉此給予臟器空間。

骨盆

由腰部的髂骨、坐骨、恥骨，以及連接上述部位的薦椎，還有尾椎等部位結合而成的漏斗狀骨骼。

薦椎
連接脊椎的骨骼，兒童的薦椎一般是
五塊尚未融合的薦骨，成人後會融合
為一整塊。上與腰椎相連，下與尾椎
相連。

髂骨
骨盆中體積最大、位於最頂部的骨骼。

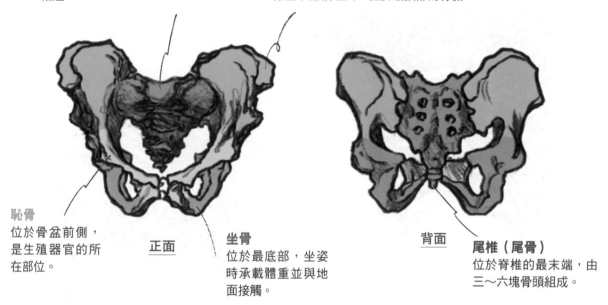

恥骨
位於骨盆前側，
是生殖器官的所
在部位。

<u>正面</u>

坐骨
位於最底部，坐姿
時承載體重並與地
面接觸。

<u>背面</u>

尾椎（尾骨）
位於脊椎的最末端，由
三～六塊骨頭組成。

脊椎（椎骨）

脊椎位於肋骨後側中央部位，隨著肋骨的形狀，呈現向外彎曲的平緩曲線，在腰部轉為向內彎曲。

重點部位

鎖骨、肩峰與前上髂棘外顯於肌膚表面，是觀察體型時的重要參考點。

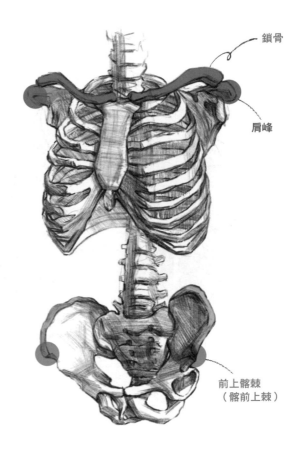

鎖骨

肩峰

前上髂棘
（髂前上棘）

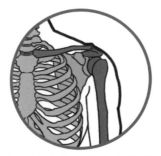

肩膀處的線條受到鎖骨和肩峰的影響

影響軀幹型態的肌肉

肌肉線條會影響到軀幹的外觀，形塑出動作和線條。

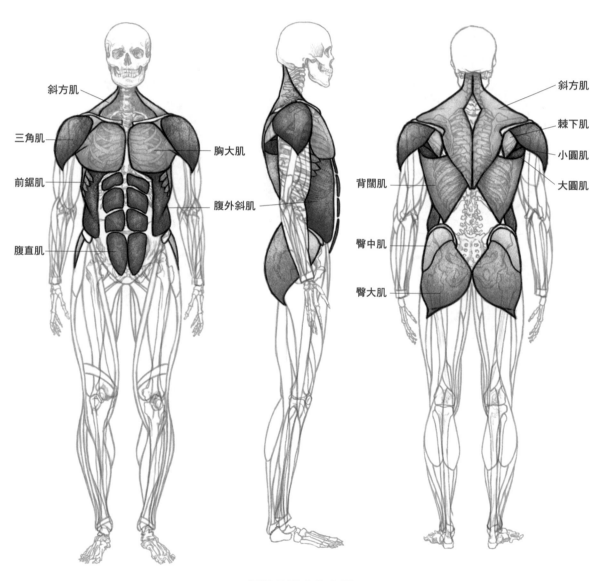

斜方肌

三角肌

胸大肌

前鋸肌

腹外斜肌

腹直肌

斜方肌

棘下肌

小圓肌

大圓肌

背闊肌

臀中肌

臀大肌

軀幹的肌肉與名稱

胸大肌

　　胸大肌位於前胸，是覆蓋範圍極廣的一塊肌肉。手臂上舉時胸大肌會呈現舒展的狀態，放下手臂時肌肉纖維則會相互交錯。胸大肌起始於多處，但都收束至肱骨，且被三角肌所覆蓋，肉眼看不到。

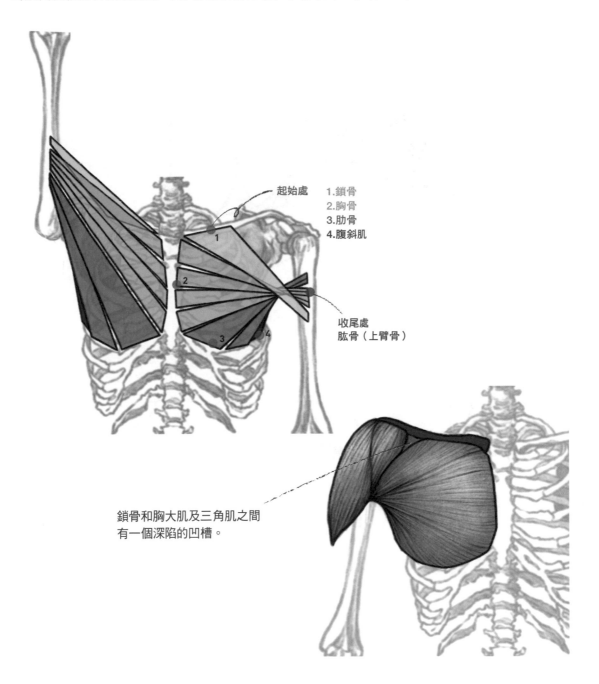

起始處
1. 鎖骨
2. 胸骨
3. 肋骨
4. 腹斜肌

收尾處
肱骨（上臂骨）

鎖骨和胸大肌及三角肌之間有一個深陷的凹槽。

三角肌

三角肌由前束、中束、後束組成，分別起始於鎖骨、肩峰及肩胛棘，延伸至肱骨½處結束。

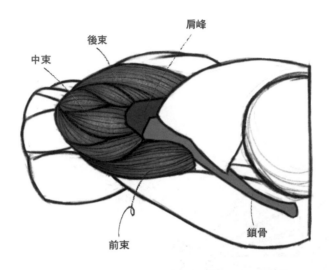

從上方觀察三角肌

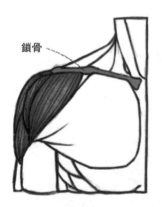

從正面觀察三角肌

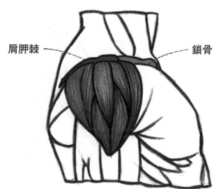

從側面觀察三角肌

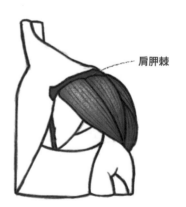

從背面觀察三角肌

126

三角肌的運動

當手臂上舉時，三角肌會翻轉至背部，從正面觀察不到。

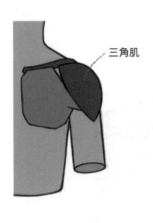
三角肌

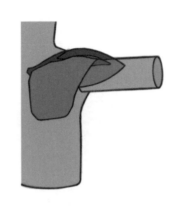
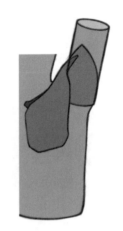

從正面觀察三角肌的運動

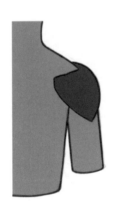
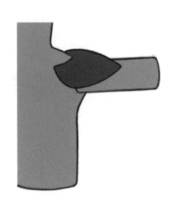
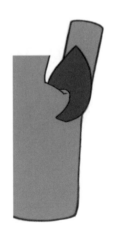

從背面觀察三角肌的運動

前鋸肌

　　附著在第一至第八肋骨上的肌肉，大多被胸大肌遮住，只有第六至第八號相對明顯。只要抬起手臂，就能看見第三至第八肋骨上的前鋸肌。

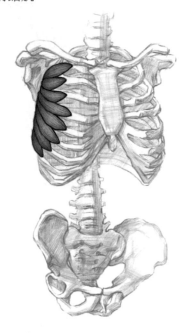

腹直肌

　　由第五肋骨開始，一路延伸至恥骨聯合，覆蓋在腹部前側。雖然常被稱為六塊肌，但實際上是八塊，呈左右對稱排列，形狀略有不同。以肚臍為基準，最底部的肌群呈水平狀，其餘的稍微向下斜。

肚臍

女性的乳房

　　女性的乳房位於胸大肌上，位置略低於胸大肌。乳房的形狀會依據運動或姿勢而改變，但與胸大肌相連的面積與體積是不變的。

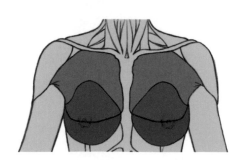

乳房的型態

　　聯想成水滴形即可。

與胸大肌相連的部分微微凹陷。

乳頭的方向一般朝上，根據胸部大小不同，亦有可能朝向正前方。

乳房的底部呈曲線狀。

軀幹背部的肌群

除此之外，也來認識一下背部的肌肉吧。

棘下肌、大圓肌、小圓肌一般人不太會
留意到，但在喜歡健身的人身上是很明
顯的，應稍加了解。

棘下肌
位於肩胛棘下方，
故名為棘下肌。

小圓肌
位於棘下肌下
方，其斷面如同
圓形，故得名。

大圓肌
斷面如同一個大圓，
故得名。位置與背
闊肌相近，功能也相
仿，用於使手臂向軀
幹併攏、或向後拉伸
等動作。

斜方肌
位於背部的三角形肌群，由頭
骨後方、背部中央與第十二胸
椎處起始，向外延伸至鎖骨、
肩峰與肩胛棘。中心處有一個
菱形的空洞，是第七頸椎的所
在位置，具有防止低頭時，肌
肉遭割破的作用。

肩胛棘

背闊肌
覆蓋整個背部的寬闊肌肉，由中
心開始，延伸附著在肱骨前方，
用於使手臂向內旋轉、往軀幹併
攏或向後拉伸等動作。在背闊肌
和臀肌之間也有一個方形的空
洞，這是為了防止彎腰時導致肌
肉破裂。

臀中肌・臀大肌
臀部由臀中肌和臀大肌組成。臀
部用力時會形成一個分線，上方
為臀中肌、下方為臀大肌。

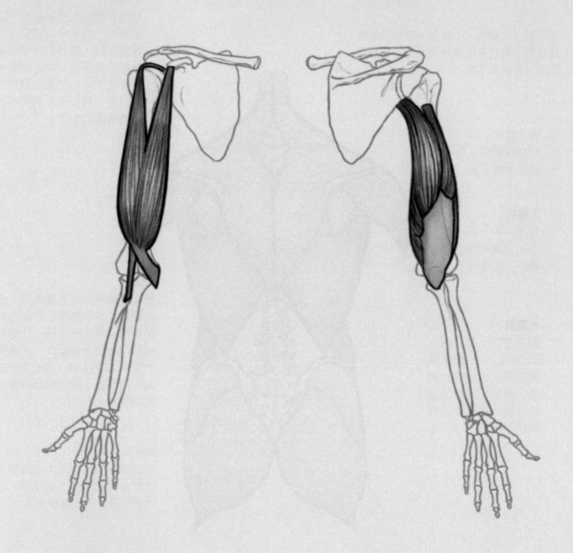

認識手臂

　　手臂的型態單純，動作較不受限制，有很多變化。若將手臂的形狀想得太過簡單，可能會畫得像木棍一樣生硬；若將細微的變化表現得過於誇張，也會顯得彆扭。為了能自然地描繪手臂，要避免被太過瑣碎的細節所惑，先掌握好圖形化，練習抓出大的型態與動作，再學習好肌肉、骨骼的形狀，以精準掌握手臂細節。

以圖形觀察手臂型態

由於手臂的移動會產生多樣的曲線，若習慣在繪製手臂細節前先進行圖形化，就能減少各種誤判，更加精準地判斷動作、比例與型態。

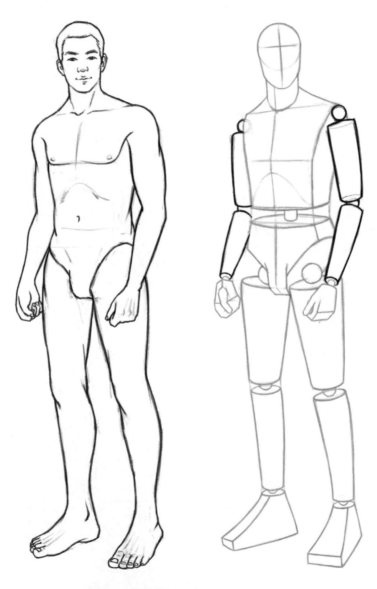

實際的人體圖與強調手臂部分的圖形化

特徵

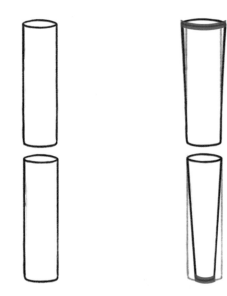

關節部位
決定上臂與下臂的長度時,由於二者的「骨骼」長度相近,因此須排除關節部位。

手臂連結部位
上臂與下臂相連的部分,直徑應維持一致。

觀察手臂型態的方法

1. 將上臂與下臂想像成兩個圓柱體。

2. 上臂與肩膀相連的部位,圓柱體的直徑變長。下臂與手相連的手腕部位,圓柱體直徑縮短。

手臂彎曲時的型態及繪製原理

　　將上臂與下臂想像成長形的圓柱體,在手肘處折起來,此時,手肘內側面積縮減、圖形遭到擠壓。手肘外側則是處於拉伸狀態,這個部位即是突出的關節。若無法直觀地看出立體感,用長方體來判斷整體的型態也是不錯的辦法。

實際的手臂

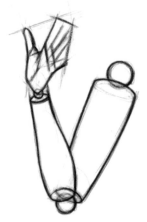

以圓柱體表現的手臂

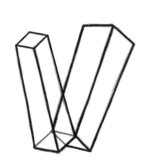

以長方體表現的手臂

稍加認識便受用無窮的骨骼

比起身體的其他部位，手臂的活動幅度更大，活動時肌肉型態也會隨之發生變化。因此，需要準確地理解骨骼的運動，牢記少數的外顯骨頭。

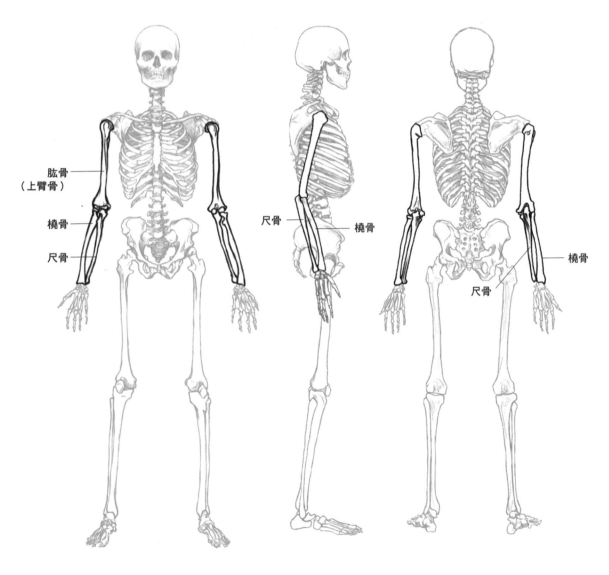

肱骨
（上臂骨）

橈骨

尺骨

尺骨

橈骨

橈骨

尺骨

手臂的骨骼與名稱

橈骨的運動

　　除了關節以外，人體所有的骨骼其位置都是固定的，唯一能改變位置的就是橈骨。橈骨會隨著手部一起運動，在手掌朝上時，橈骨與尺骨呈現並排的「11」形；若將手背朝上，尺骨的位置不會改變，但橈骨會隨著手掌一起翻轉，與尺骨呈交錯的「X」形。

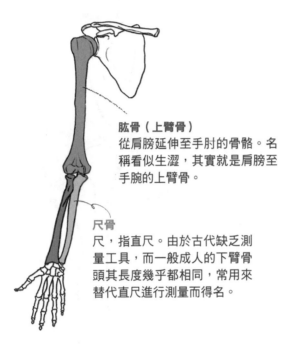

肱骨（上臂骨）
從肩膀延伸至手肘的骨骼。名稱看似生澀，其實就是肩膀至手腕的上臂骨。

尺骨
尺，指直尺。由於古代缺乏測量工具，而一般成人的下臂骨頭其長度幾乎都相同，常用來替代直尺進行測量而得名。

手掌朝前時的下臂型態

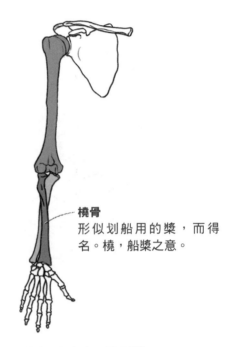

橈骨
形似划船用的槳，而得名。橈，船槳之意。

手背朝前時的下臂型態

親自感受橈骨的運動

1. 將手臂放在桌面上，手掌朝上。

2. 慢慢翻轉手掌，以觀察橈骨的運動。

3. 可以看到肱骨與尺骨保持不動，唯有橈骨會跟著手掌翻轉。

手肘的型態

手肘是肱骨、橈骨與尺骨三者的相連部位,只要了解手肘的形狀就能準確地理解手肘活動的原理。

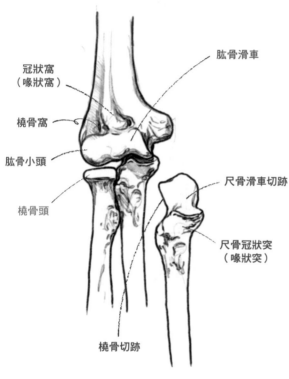

冠狀窩
(喙狀窩)

橈骨窩

肱骨小頭

橈骨頭

肱骨滑車

尺骨滑車切跡

尺骨冠狀突
(喙狀突)

橈骨切跡

手肘關節正面

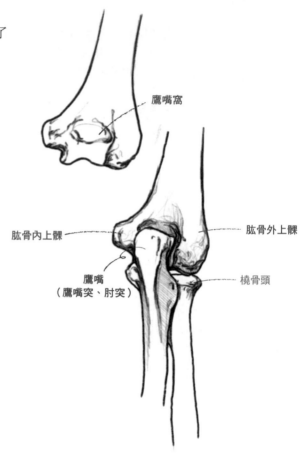

鷹嘴窩

肱骨內上髁

肱骨外上髁

鷹嘴
(鷹嘴突、肘突)

橈骨頭

手肘關節背面

肱骨(上臂骨)
- 冠狀窩:尺骨冠狀突嵌合處。
- 橈骨窩:橈骨頭嵌合處。
- 肱骨小頭:與橈骨頭相對的部位。
- 肱骨滑車:與尺骨滑車切跡接合的部位。

尺骨
- 尺骨滑車切跡:與肱骨滑車接合的凹陷部位。
- 尺骨冠狀突:尺骨前側最突出的部位。
- 橈骨切跡:與橈骨接合的部位。

橈骨
- 橈骨頭:橈骨上端的圓盤部分。

肱骨(上臂骨)
- 鷹嘴窩:手肘伸展時,與尺骨鷹嘴接合的部位。
- 肱骨內上髁:位於手肘內側,較為突出、容易摸到。
- 肱骨外上髁:位於手肘外側,較為突出、容易摸到。

尺骨
- 鷹嘴(鷹嘴突、肘突):位於尺骨後側,手肘最突出的部位。

橈骨
- 橈骨頭:橈骨上端的圓盤部分。

手肘的原理

手臂彎曲、伸展時，肱骨會與尺骨上的凹槽互相嵌合來進行運動。

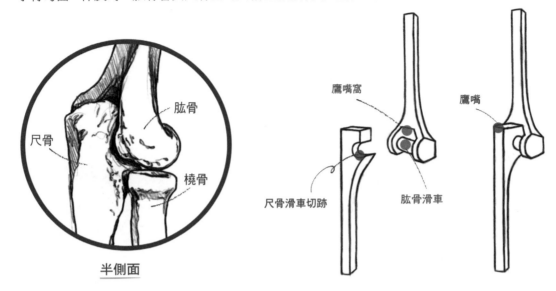

半側面

手肘的運動

　手臂彎曲時，尺骨鷹嘴的位置會發生變化。為了畫出正確的型態，需要根據手肘的彎曲程度掌握好最突出的部位、也就是鷹嘴的位置。

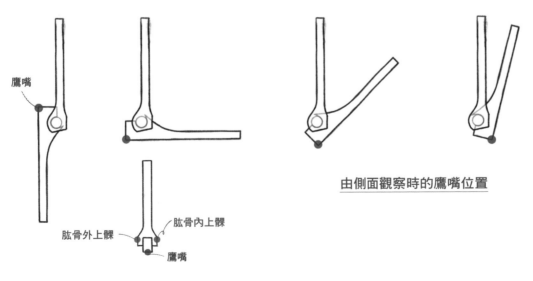

由側面觀察時的鷹嘴位置

由背面觀察時的鷹嘴位置

影響手臂型態的肌肉

手臂上的肌肉大多都會影響到手臂的線條，因此，必須熟悉這些肌肉的型態，以及隨著動作而變化的形狀。

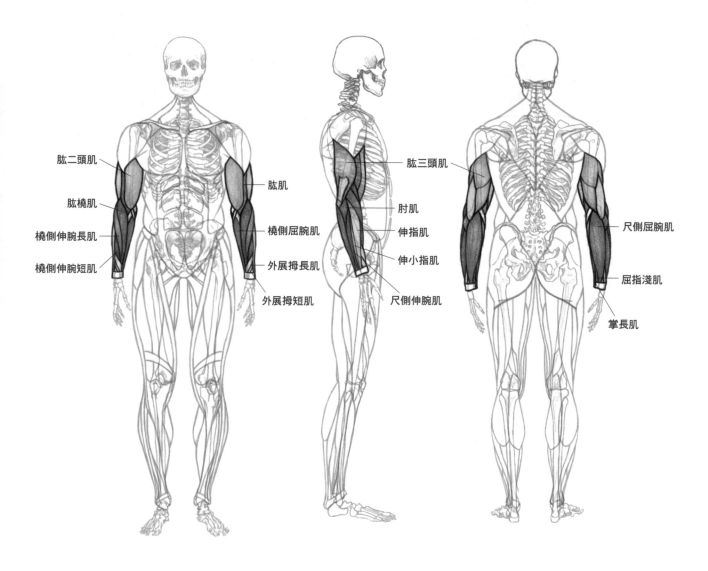

肱二頭肌
肱橈肌
橈側伸腕長肌
橈側伸腕短肌

肱肌
橈側屈腕肌
外展拇長肌
外展拇短肌

肱三頭肌
肘肌
伸指肌
伸小指肌
尺側伸腕肌

尺側屈腕肌
屈指淺肌
掌長肌

手臂的肌肉與名稱

肱橈肌・橈側伸腕長肌

　　肱橈肌始於肱骨，附著於橈骨上，故稱為「肱橈肌」。此外，肌肉繞經肱骨外上髁，是手臂上最醒目的肌群之一。翻轉手臂時，肱橈肌會隨著橈骨一起運動，因此必須正確掌握其型態與位置。橈側伸腕長肌位於橈骨上，是幫助手腕伸展的長條狀肌肉，雖然與肱橈肌都始於肱骨上，但其最大特徵就是位於橈骨一側，故使用「橈側」二字命名。肌肉止點位於第二掌骨。

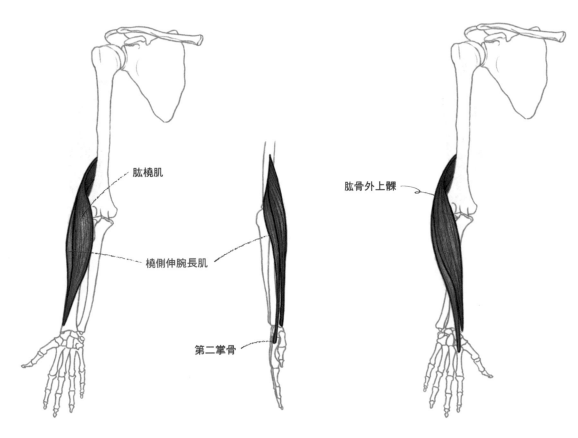

肱橈肌

橈側伸腕長肌

第二掌骨

肱骨外上髁

手掌朝前時的手臂型態　　　　手掌側面朝前時的手臂型態　　　　手背朝前時的手臂型態

肱二頭肌

　　手臂上最顯著的肌肉，光是曲起手臂，肱二頭肌就會鼓起來，型態更加明顯。由「二頭」這個命名可以得知，這塊肌肉有兩個起點：喙突尖端和盂上結節。肱二頭肌結束於橈骨粗糙的隆起面上，肌腱膜則附著在尺骨上，幫助肌肉固定得更穩固。

肱三頭肌

　　位於上臂後側的肌肉，幫助手臂的伸展。一如「二頭」這個名稱，「三頭」意味著這塊肌肉由盂下結節、肱骨後方神經部位的上方及下方開始。三束肌肉向下延伸並結合，結束在尺骨鷹嘴。

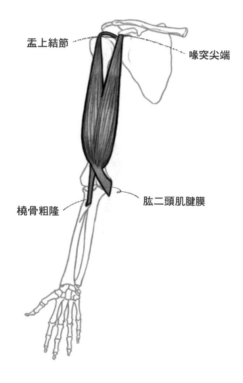

盂上結節　　　　喙突尖端

橈骨粗隆　　　　肱二頭肌腱膜

正面

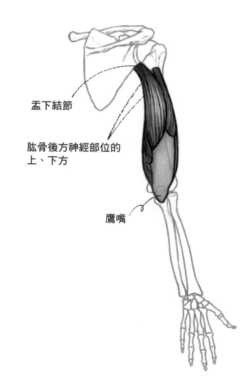

盂下結節

肱骨後方神經部位的
上、下方

鷹嘴

背面

屈肌

位於下臂內側，讓手臂得以彎曲，又稱為前臂肌。在橈側屈腕肌、掌長肌和尺側屈腕肌的結合下構成下臂內側的型態，可將三者一起熟記。

伸肌

連接到手背，起到使手指伸展的作用。在下臂上雖然不容易看清楚，但在手背上卻特別明顯。在研究手部肌肉時一併觀察，特別有幫助。

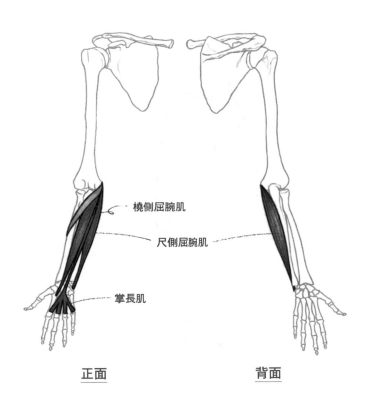

橈側屈腕肌

尺側屈腕肌

掌長肌

正面　　　　　　　　　背面

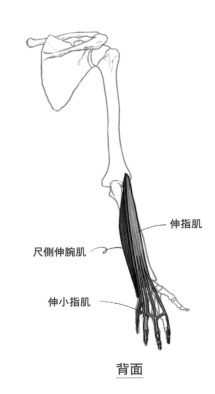

伸指肌

尺側伸腕肌

伸小指肌

背面

手臂整體型態

手臂上的肌肉就像是鎖鍊般，環環相連，須牢記肌肉與肌肉之間會連接著另一塊肌肉。

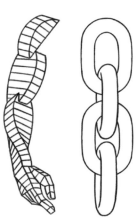

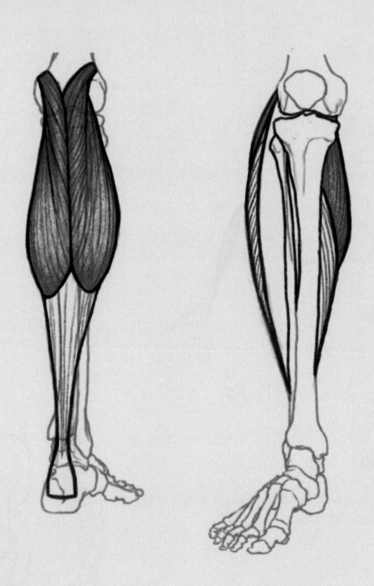

認識腿部

雙腿是人體中最長、體積最大的部位，由沉重的骨頭與強壯的肌肉所構成。既然雙腿在人體中如此醒目，型態自然也相當重要，如果腿部塑形不自然，人體就會顯得不穩定。因此有必要詳細地了解腿部的正確比例，及外顯的骨骼和肌肉。

以圖形觀察腿部型態

　　只要將雙腿圖形化就能依循軀幹的大小來判斷腿部的尺寸與體積。我們偶爾會看到下肢與軀幹比例不符的情況，這就是繪畫時太過執著於雙腿的細節，卻忽略了仔細對比上、下肢比例的過程。繪製腿部時，不能只著眼於雙腿，必須養成與上半身相互比對的習慣。

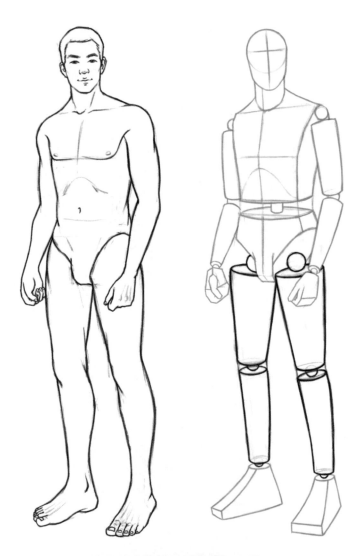

實際的人體圖與強調腿部的圖形化

特徵

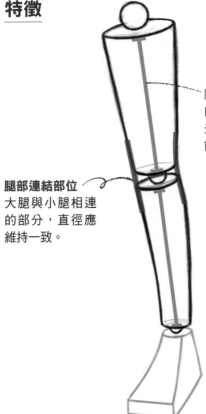

腿部的長度
由於大腿與小腿的骨骼長度相同，除去腳踝後，將腿部長度一分為二，就能得出大腿與小腿的長度。

腿部連結部位
大腿與小腿相連的部分，直徑應維持一致。

觀察腿部型態的方法

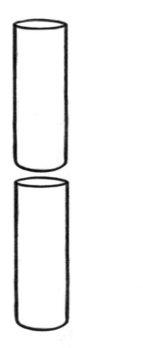

1. 將大腿和小腿視為兩個圓柱體。

2. 大腿與臀部相接的部分，圓柱體直徑變長，小腿與腳部相連的腳踝部分，圓柱體直徑縮短。

腿部彎曲時的型態及繪製原理

　　如果切開彎曲的腿部，觀察橫斷面就會發現腿部並非圓形，而是橢圓形的。因此，在將彎曲起來的腿部圖形化時，必須將膝關節轉換為橢圓形。

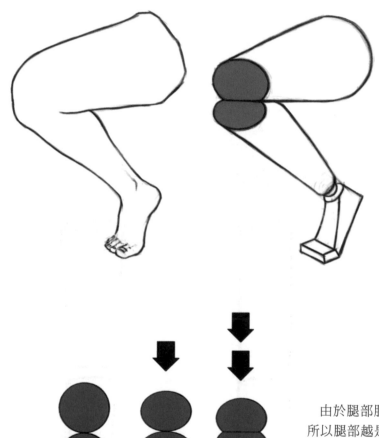

　　由於腿部肌肉是柔軟的，所以腿部越是彎曲，大腿和小腿被擠壓的就越嚴重，被壓扁成橫向的橢圓形。

稍加認識便受用無窮的骨骼

　　雖然腿部的骨骼幾乎不外顯，但卻是支撐人體的重要角色，因此有必要了解腿部的運動。膝蓋骨、踝骨及大轉子三處由於形狀清晰可見，會影響到腿部的外型，是需要留心的重點。

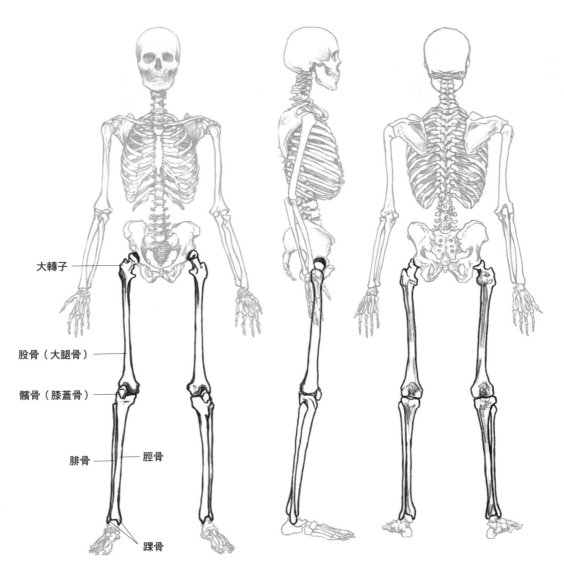

大轉子

股骨（大腿骨）

髕骨（膝蓋骨）

腓骨　　腔骨

踝骨

腿部的骨骼與名稱

大轉子的位置與型態

位於大腿側面，是臀部與大腿的相連部位。由於大轉子比骨盆突出，在形塑骨盆至大腿處的線條時相當重要。以女性來說，雖然大轉子會被皮下脂肪所覆蓋、不易觀察，但同樣會使骨盆至大腿處的線條稍微突起。

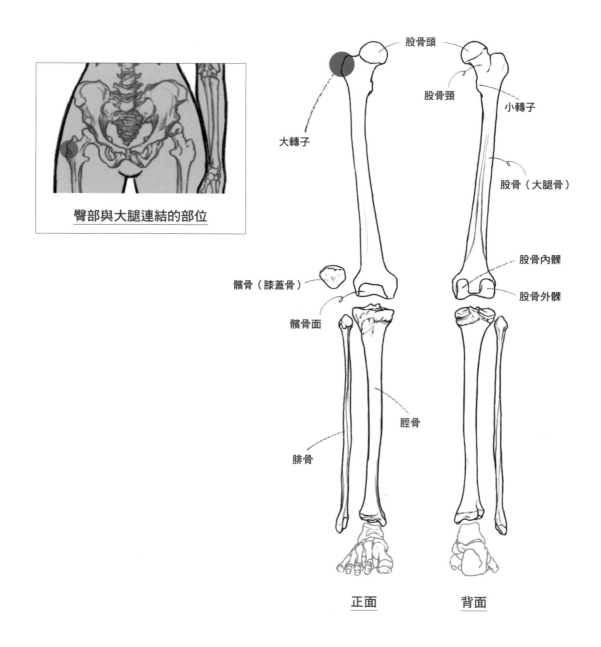

臀部與大腿連結的部位

股骨頭

股骨頸

小轉子

大轉子

股骨（大腿骨）

股骨內髁

股骨外髁

髕骨（膝蓋骨）

髕骨面

脛骨

腓骨

正面　　　　背面

膝蓋的構造與型態

　　膝蓋是腿部骨骼中最明顯可見的部位。其中，髕骨、股骨外髁及脛骨粗隆特別顯著，需要熟記這三處的外觀。

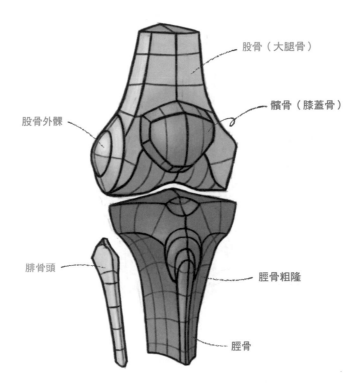

股骨（大腿骨）

髕骨（膝蓋骨）

股骨外髁

腓骨頭

脛骨粗隆

脛骨

膝蓋的運動

　　彎曲腿部時，股骨會在脛骨上方旋動，也就是一邊位移、一邊轉動；若二者的相對位置固定不動，轉動時股骨就會撞上脛骨後側，導致骨頭破裂。因此，在繪製屈膝的側面角度時，要留意股骨和髕骨的位置變化。

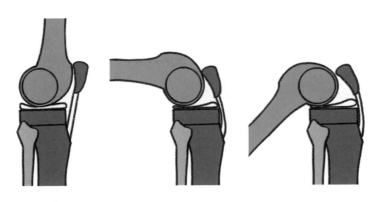

踝骨的型態

腳踝內外的圓形突起，俗稱腳踝，專業術語為踝骨，是脛骨內髁與腓骨外髁的突出部分。

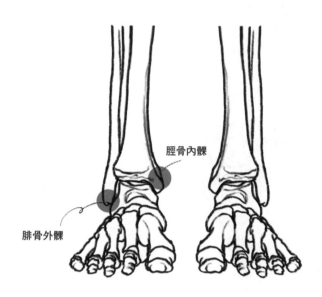

由於腓骨的位置比脛骨低，因此腳踝外側的踝骨位置會低於內側。

影響腿部型態的肌肉

　　雖然腿部的肌肉眾多，但我們可以簡單地整理出對腿部外型有影響的肌群。大腿前側有股四頭肌，後側有大腿後肌群，外側是髂脛束，內側有內收肌群；小腿部分則有脛骨前肌與腓腸肌。只要認識這六塊肌群，就能順利地型塑腿部線條。

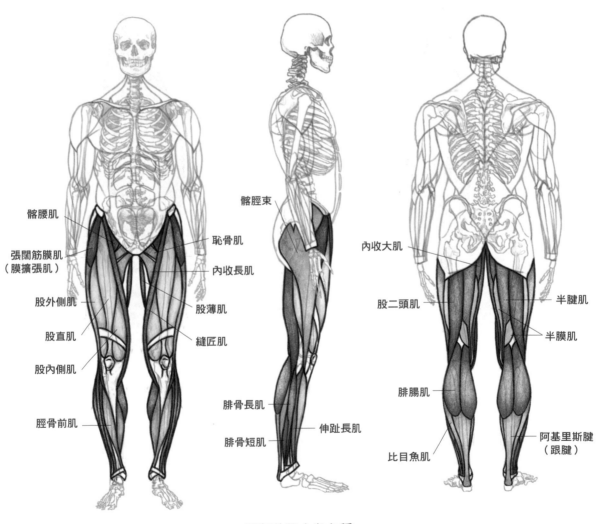

髂腰肌

張闊筋膜肌
（膜擴張肌）

股外側肌

股直肌

股內側肌

脛骨前肌

恥骨肌

內收長肌

股薄肌

縫匠肌

髂脛束

腓骨長肌

腓骨短肌

伸趾長肌

內收大肌

股二頭肌

腓腸肌

比目魚肌

半腱肌

半膜肌

腓腸肌

阿基里斯腱
（跟腱）

腿部的肌肉與名稱

股四頭肌

位於大腿前側，能形塑腿部線條。實際上，對大腿外觀有影響的是股外側肌、股直肌和股內側肌；股中間肌因位於內側，外表不可見。

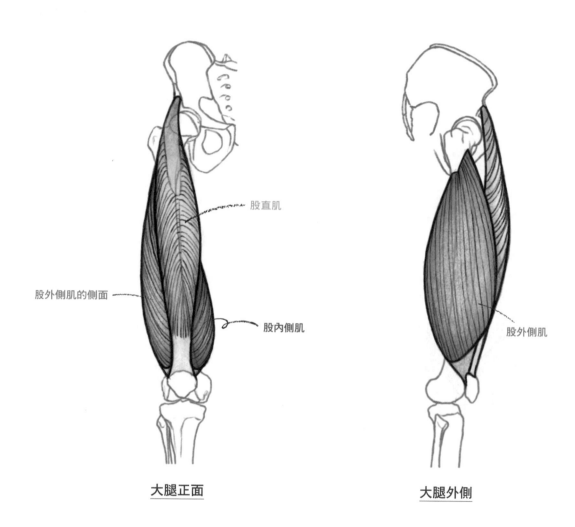

股直肌

股外側肌的側面

股內側肌

股外側肌

大腿正面

大腿外側

大腿後肌群

　位於大腿後側，所佔面積最廣，它們像汽車的煞車一樣，起到停止動作、放慢速度或改變方向的作用。一般來說，若太過突然地改變方向，或過度用力時，大腿後肌群較容易受傷。

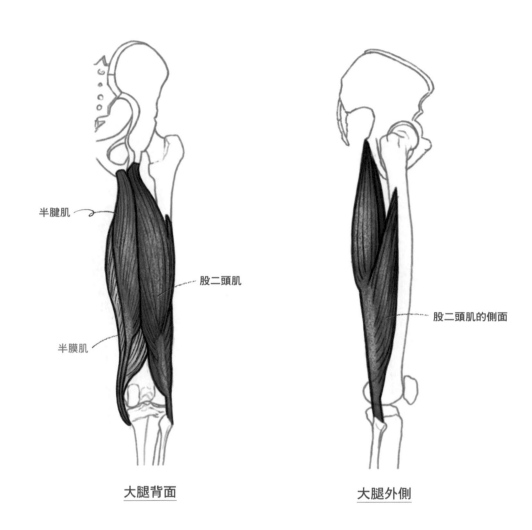

半腱肌

股二頭肌

半膜肌

股二頭肌的側面

大腿背面

大腿外側

髂脛束

　　髂脛束由髂嵴延伸到脛骨，附著在臀大肌與張闊筋膜肌的肌腱之間，能有力地抓住內側的肌肉，形塑出大腿外側的型態。

內收肌群

　　恥骨肌、內收長肌、股薄肌和內收大肌等肌肉都位於大腿內側，合稱為內收肌群。從外觀上來看，這些肌肉各自的型態都不甚顯著，將其視為一塊大的內收肌群即可。

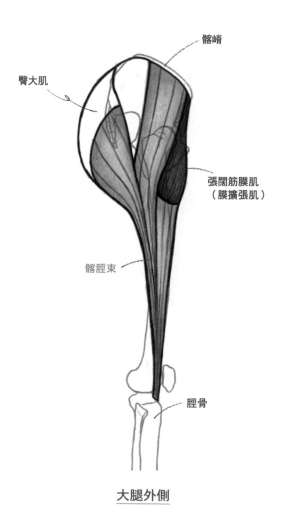

髂嵴

臀大肌

張闊筋膜肌
（膜擴張肌）

髂脛束

脛骨

大腿外側

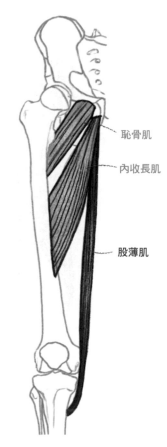

恥骨肌

內收長肌

股薄肌

大腿正面

縫匠肌

位於股四頭肌和內收肌之間,能區分出大腿的前側和內側。起始於前上髂棘,呈長型帶狀延伸至脛骨內上髁。

內收肌與縫匠肌交會處

除了肌肉特別發達的體型外,內收肌與縫匠肌通常並不顯著,但這兩處肌肉的交界線尚能觀察到。若能表現出這條界線,將能增添腿部的真實感。

前上髂棘
(髂前上棘)

脛骨內上髁

大腿內側　　　大腿正面

大腿正面

脛骨前肌

　　因附著於脛骨前方而得名。由髂脛束的終點開始,跨過脛骨延伸附著至第一蹠骨上。從正面觀察時,這條肌肉看似對整體型態沒有太大的影響;但若由側面觀察時,就可以發現小腿的脛部並非直線,而是有些微的弧度。因此,繪製小腿側面時,要以曲線來表現。若過於誇大,形狀也會有些怪異,須特別留意。

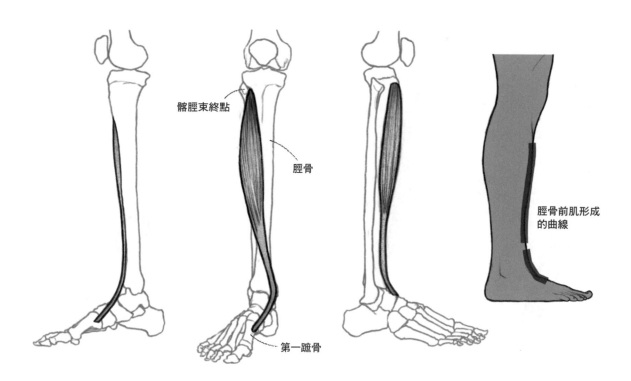

髂脛束終點

脛骨

第一蹠骨

脛骨前肌形成
的曲線

腓腸肌

　位於小腿後側，由大腿後肌群延伸下來，分為兩束，它決定了小腿肚的形狀。延伸至阿基里斯腱並連接腳後跟，可以舉起足部並輔助膝蓋彎曲。

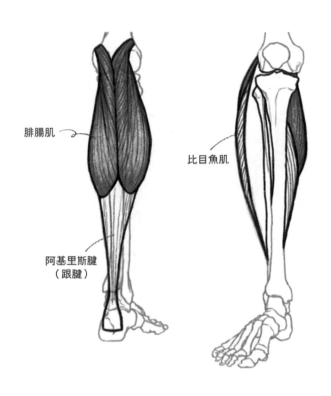

腓腸肌

比目魚肌

阿基里斯腱
（跟腱）

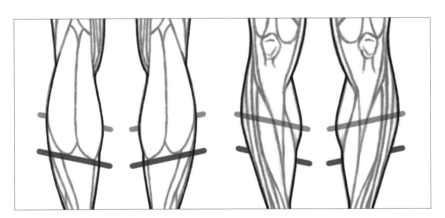

腓腸肌兩側的高度稍有不同，內側略低於外側。

繪製肌肉型體格

以前述的內容為基礎，嘗試動手繪製肌肉型的身材吧。紅色線稿是肌肉章節的內容，自由增添或省略都可以。

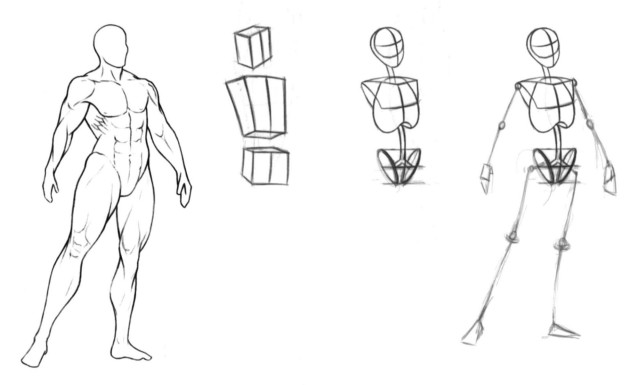

1. 在開始描繪前，先觀察整體，預先想好頭部、胸廓與骨盆的立體感。

2. 畫出頭部、胸廓與骨盆的大小及方向性。

3. 畫出四肢。

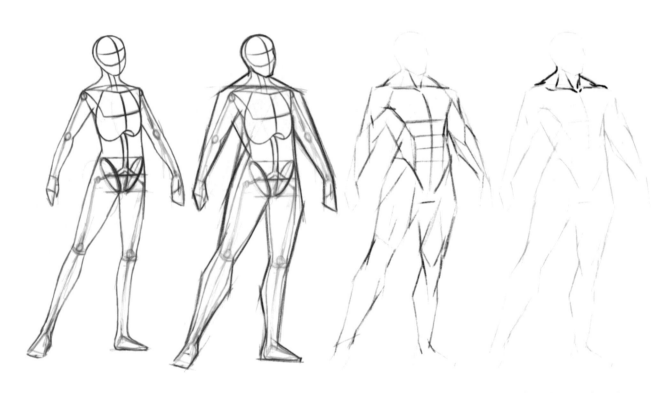

4. 將人體圖形化。

5. 以直線大致抓出肌肉的外型輪廓。

6. 仔細標出每塊肌肉的位置。

7. 頸部的胸鎖乳突肌由耳下連接至鎖骨；斜方肌則從頸後往下碰到三角肌；鎖骨由中央延伸至三角肌。

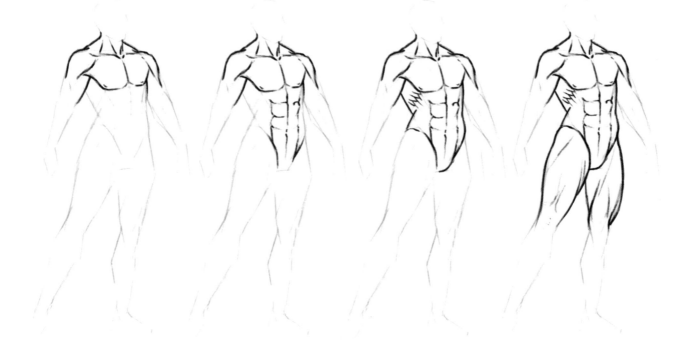

8. 三角肌從斜方肌和鎖骨開始延伸至上臂處；胸大肌覆蓋整個胸廓上半部，尾端收進三角肌與肱二頭肌之間。

9. 腹直肌由胸大肌正下方開始排列至骨盆，以中央為基準，兩兩成對共四組。無須完全對齊，可有些交錯。

10. 腹外斜肌和前鋸肌位於腹直肌側邊，呈鋸齒狀銜接在胸大肌之下。

11. 大腿前側大範圍地分佈著股四頭肌。此外，髂脛束與股直肌、縫匠肌與內收肌的分界應著重表現出來。

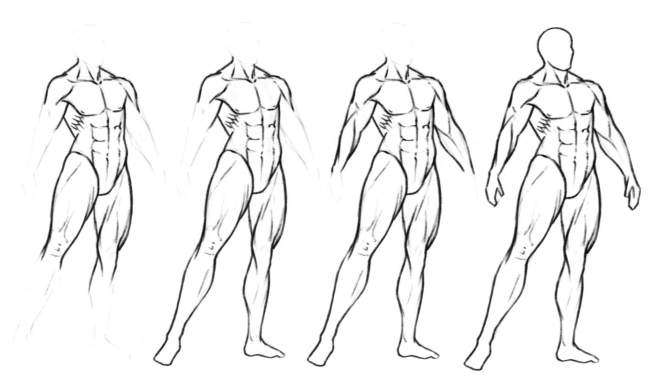

12. 由於膝蓋沒有肌肉，可以清楚看見髕骨、股骨和脛骨交會所產生的型態。

13. 小腿以腓腸肌的斜向曲線最為顯著。小腿脛部的側面可以看見脛骨前肌的曲線。由於尚未學習腳部，簡單地以圖形化來表示。

14. 右上臂三角肌居中，前側為肱二頭肌，後側則是肱三頭肌。肱橈肌由二者之間延伸出來直至拇指處。左手內側的肱二頭肌覆蓋了上臂的大部分面積，下臂則有肱橈肌和前臂肌由兩側包裹住肱二頭肌。

15. 簡單修飾好頭部和手部的型態就完成了。

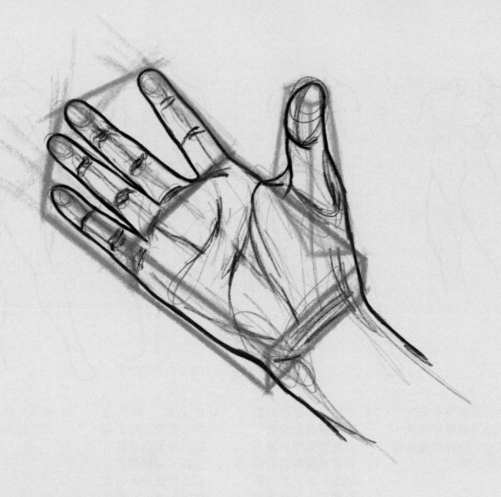

part 6

認識手部

　　我們的手可以觸摸物體，移動自如，因此手部的型態也格外
複雜。在學習繪製手部時，解剖學的知識固然重要，但更重要
的是掌握形狀與動態。想要把握好這個關鍵，就需要培養簡化
手部的眼光。這不是能一眼看穿的技巧，必須持之以恆地練習。

以圖形觀察手部型態

　　手部能形成複雜且多樣的型態，因此，先將手部視為有稜有角的多邊形，以簡化的圖形抓出整體的型態後再來處理細節，是最簡單的方式。

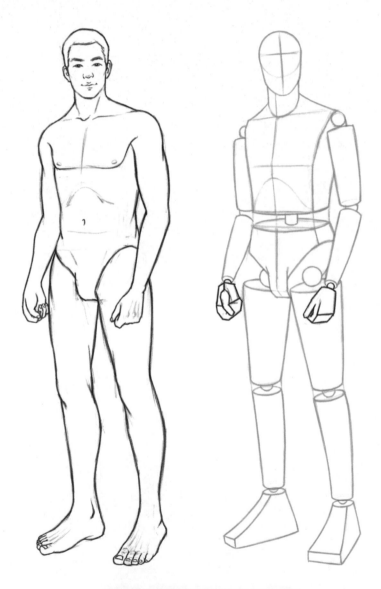

實際的人體圖與強調手部的圖形化

比例

一般來說，手掌比手指長一些。

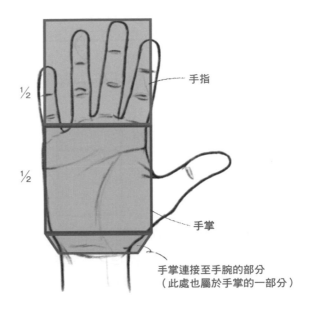

手指

½

½

手掌

手掌連接至手腕的部分
（此處也屬於手掌的一部分）

手部的構造

將手部圖形化時，把手視為戴著連指手套的模樣更容易想像。如下圖，配戴手套時，可將手分為三部分：手掌、拇指以外的四指，以及大拇指。

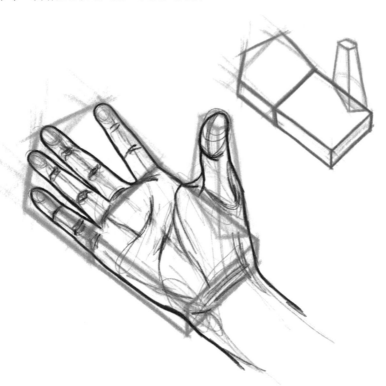

以圖形化繪製手部

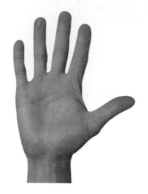

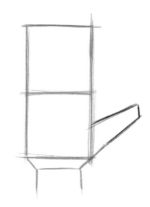

1. 畫出兩個大小相同的立方體。

2. 觀察手掌與手腕相連處的體積大小，並畫出形狀。

3. 畫出拇指。

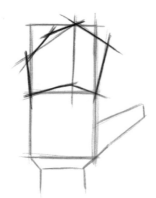

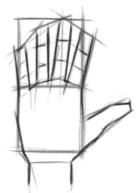

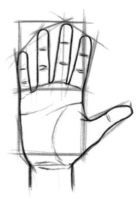

4. 由食指到小指，以直線連接四隻手指最突出的點，畫出一個多邊形。

5. 在直線上畫出細部型態，若用曲線刻畫很容易造成扭曲，盡可能先用直線來繪製。

6. 參考草稿線條，修飾出最終輪廓，追加掌紋與皺摺、呈現出圓潤感。

練習將手部圖形化

　　觀察手部時，有時會不知該從何處下筆。由於五隻手指都能移動，手掌型態也會隨著手指的運動而有所改變，再加上大大小小的細紋，都會妨礙我們觀察、形塑整體的輪廓。因此，唯有多加練習簡化的眼光、持續練習圖形化，才能精準抓出手部的型態。

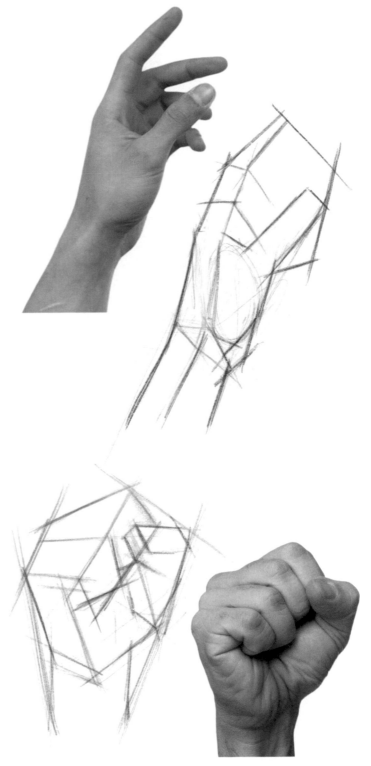

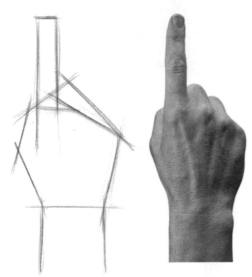

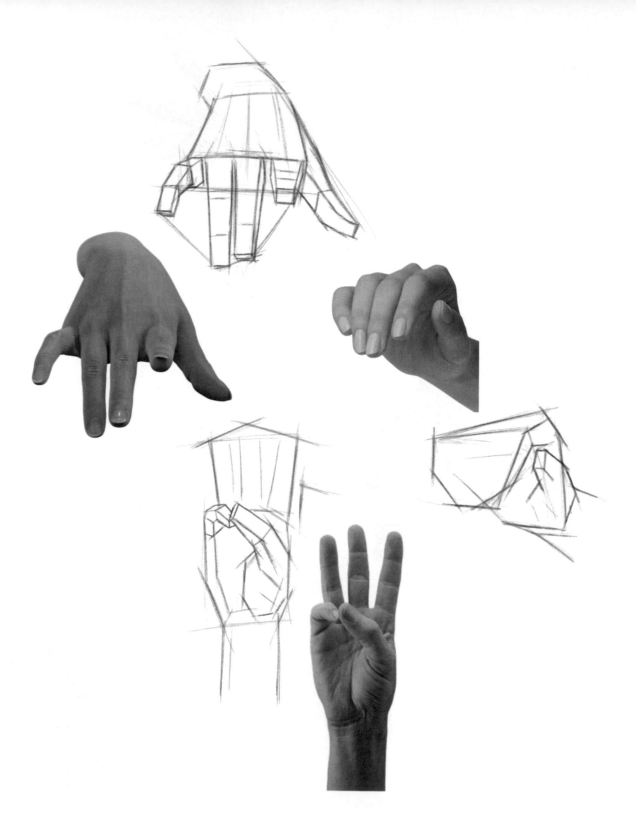

手指與手掌連接處

在手掌與手背上，手指與手掌的相接位置並不一致，手指與手背相連的位置更偏後一點。

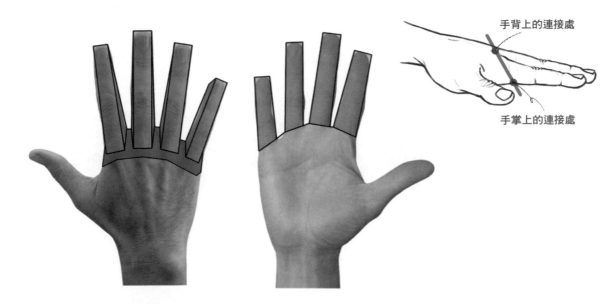

手背上的連接處

手掌上的連接處

手指與手指之間的型態

手指與手指之間並非直接相連，而是留有些許空間的。這空間雖然不大，但能幫助手指更自由地移動與開闔。

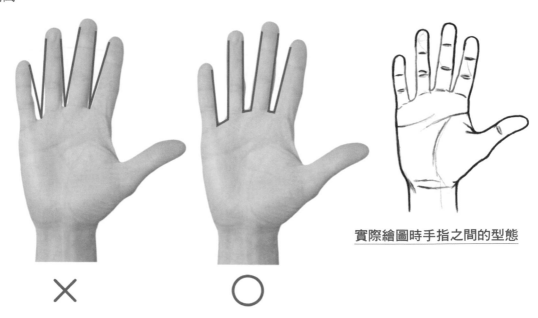

✕　　　　　　　　○

實際繪圖時手指之間的型態

指甲的構造

指甲的構造是甲片附著在圓柱形的手指上，上頭覆蓋著肌膚。因此指甲不是平整的，會呈弧狀，與肌膚間有一個高度差。一起來觀察各種角度下的指甲形狀。

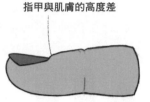

指甲與肌膚的高度差

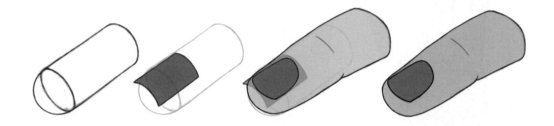

拇指指甲的方向

拇指的指甲與其他手指的指甲方向不同。當其它四指的指甲甲面朝上時，拇指指甲則朝向側面。伸直手指時，四指基本上呈直線延伸，但拇指則略為向上翹起。

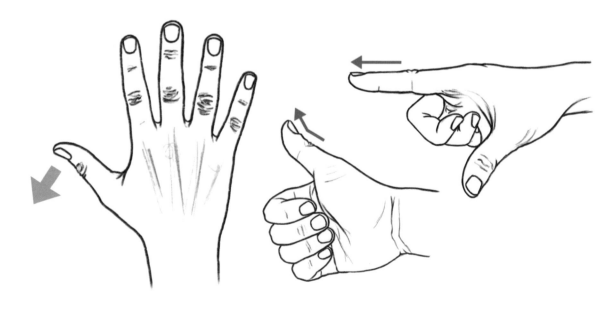

稍加認識便受用無窮的骨骼

　　手部的骨骼大致可分為手指、手掌與手腕三個部分。手指由三個指節組成，指甲所在的指節為遠端指骨，中間是中段指骨，離手掌最近的為近端指骨。僅拇指例外，沒有中段指骨，只有兩個指節。構成手掌的骨骼為掌骨，由拇指至小指共有五塊。腕骨則由八塊小骨頭組成，用以抵抗外部的衝擊。

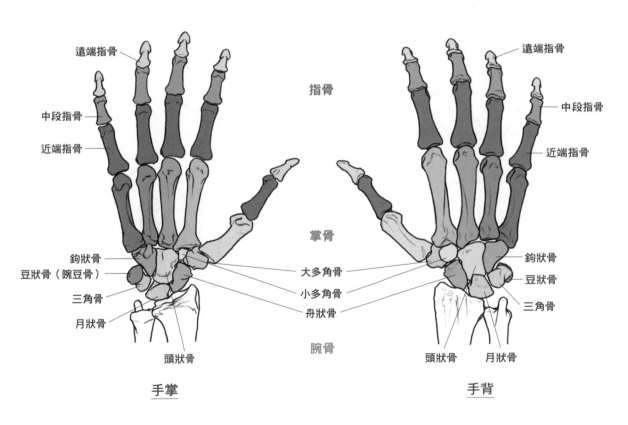

手部的骨骼與名稱

手部骨骼的特徵

從表面上來看，手掌雖然比手指更長，但從骨骼層面來觀察，會發現手指（指骨）和手掌（掌骨＋腕骨）的長度相仿。

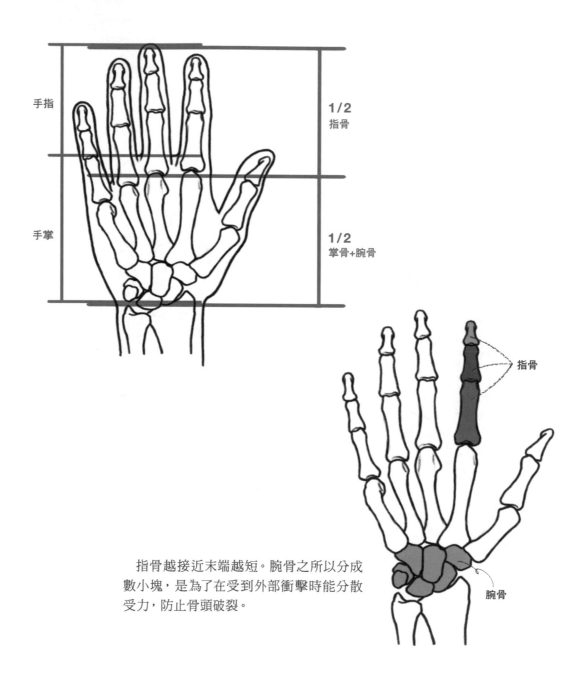

手指

手掌

1/2
指骨

1/2
掌骨+腕骨

指骨

腕骨

指骨越接近末端越短。腕骨之所以分成數小塊，是為了在受到外部衝擊時能分散受力，防止骨頭破裂。

手指的型態和運動的原理

　　手指是由關節相互銜接來進行運動的，唯有熟悉指骨突起和凹陷的位置，才能理解正確的手部型態。尤其是掌骨的突起面和指骨的凹陷面相互運動時，掌骨突起的關節處在手背上會格外明顯。

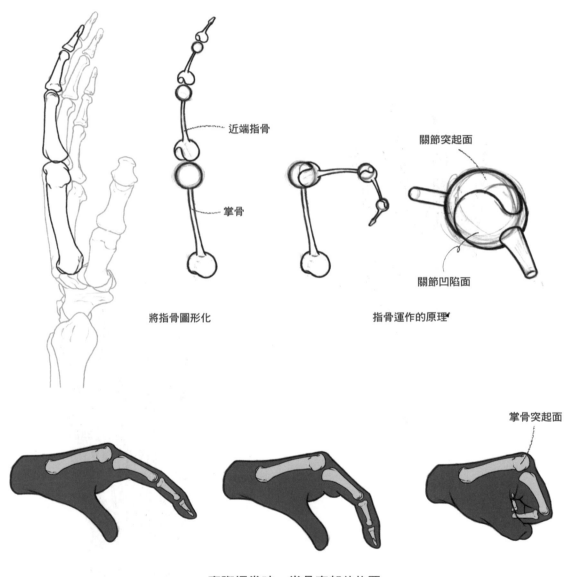

近端指骨

掌骨

關節突起面

關節凹陷面

將指骨圖形化

指骨運作的原理

掌骨突起面

實際握拳時，掌骨突起的位置

影響手部型態的肌肉

　　雖然手上也有數不清的肌肉，但只有幾處特定的肌肉會影響到手的型態。因此，不必熟記所有的肌肉，只需認識、分辨形塑手掌與手背兩面的特定肌肉即可。

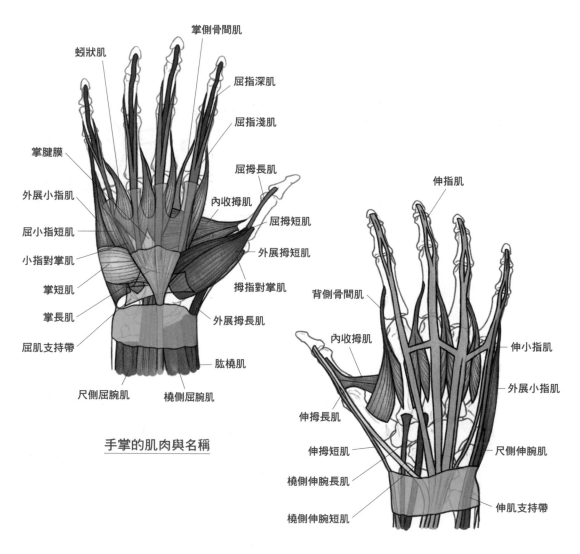

手掌的肌肉與名稱

手背的肌肉與名稱

手掌上的肌肉

　　手掌的型態主要由三處肌群決定：中央區肌群、大魚際肌群（拇指根部肌群）和小魚際肌群（小指根部肌群）。中央區肌肉以指掌關節上的蚓狀肌為主，大魚際肌群位於拇指根部，能幫助拇指開闔，小魚際肌群位於小指根部，牽動小指的彎曲、張合。這三個區塊的肌肉都較為厚實，能穩定地抓握物品並保護骨骼。

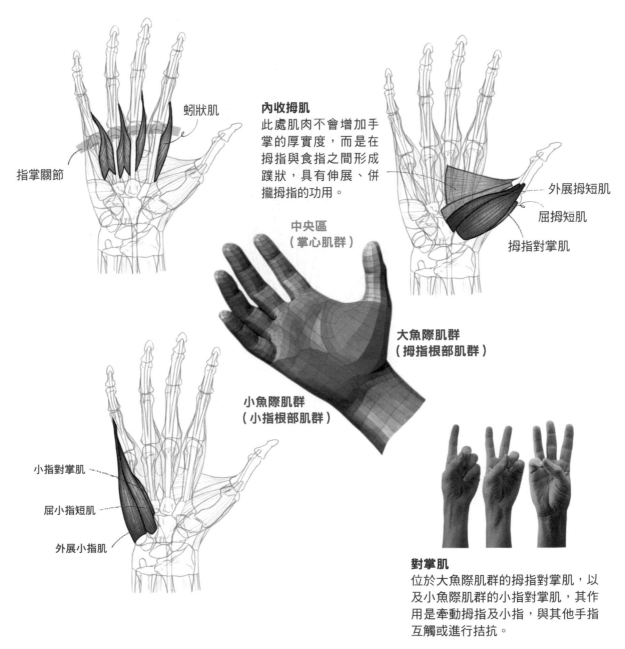

蚓狀肌

指掌關節

內收拇肌
此處肌肉不會增加手掌的厚實度，而是在拇指與食指之間形成蹼狀，具有伸展、併攏拇指的功用。

中央區
（掌心肌群）

外展拇短肌
屈拇短肌
拇指對掌肌

大魚際肌群
（拇指根部肌群）

小魚際肌群
（小指根部肌群）

小指對掌肌
屈小指短肌
外展小指肌

對掌肌
位於大魚際肌群的拇指對掌肌，以及小魚際肌群的小指對掌肌，其作用是牽動拇指及小指，與其他手指互觸或進行拮抗。

手背上的肌肉

手背上有三處肌肉會影響到手背的型態：伸指肌具有讓手指伸展的作用，能形塑手背和手指的輪廓；負責拇指張合的背側骨間肌與內收拇肌則影響了拇指與食指的形狀。

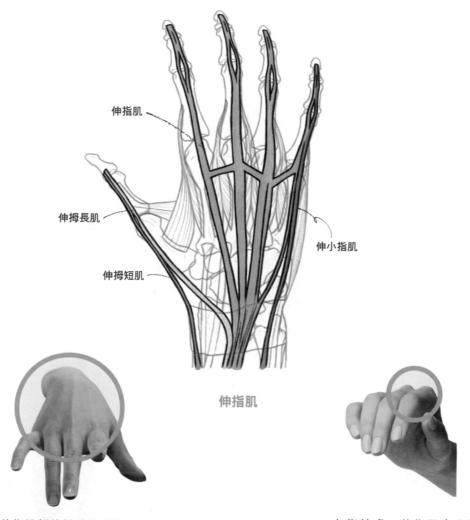

伸指肌
伸拇長肌
伸拇短肌
伸小指肌

伸指肌

伸指肌都位於手的頂部。手部施力時，在手背和指節處都能清楚看到到它們。

在指節處，伸指肌會分為兩束，不僅方便手指的活動，也突出了指節的兩處曲線。

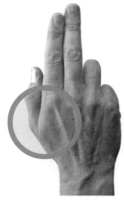

背側骨間肌
指的是位於掌骨之間的四處肌肉，其中最明顯的是拇指和食指之間的肌肉。當拇指往食指併攏時會特別明顯。其餘的背側骨間肌，肉眼較難看見。

補充說明

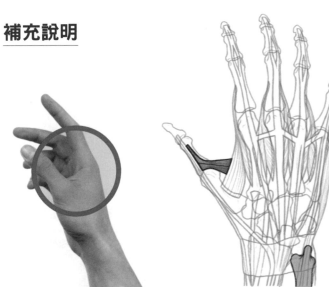

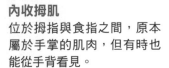

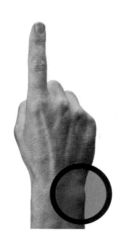

內收拇肌
位於拇指與食指之間，原本屬於手掌的肌肉，但有時也能從手背看見。

尺骨莖突
雖然屬於手臂的骨骼，但它就位於手背下方，適合與手部一起觀察。繪製時，在小指一側要記得表現出尺骨莖突的突起型態。

繪製手部

在畫好的圖形化草稿上，用目前學到的手部特徵、骨骼和肌肉知識，來畫畫看吧。比起憑直覺來描繪，應該要邊畫邊思考，肉眼可見的每個位置上有哪些骨骼與肌肉。

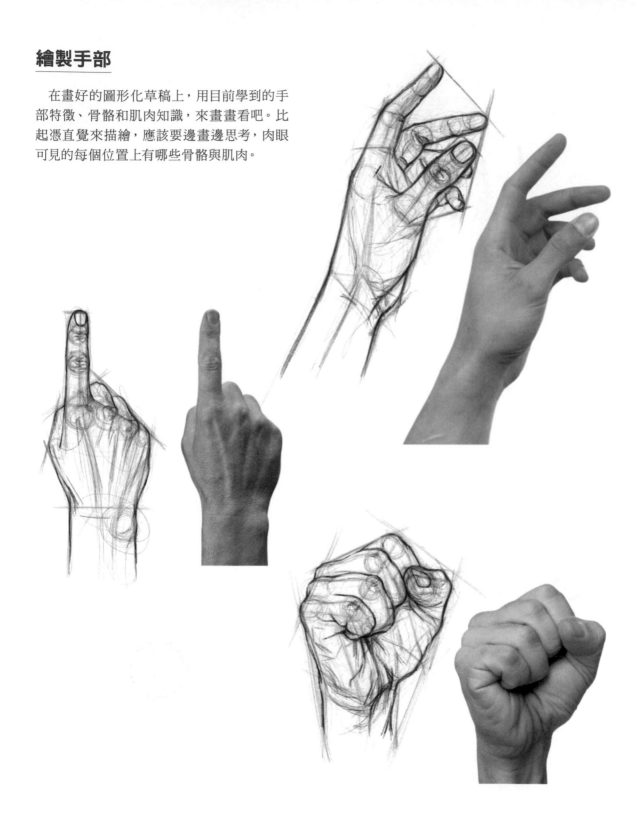

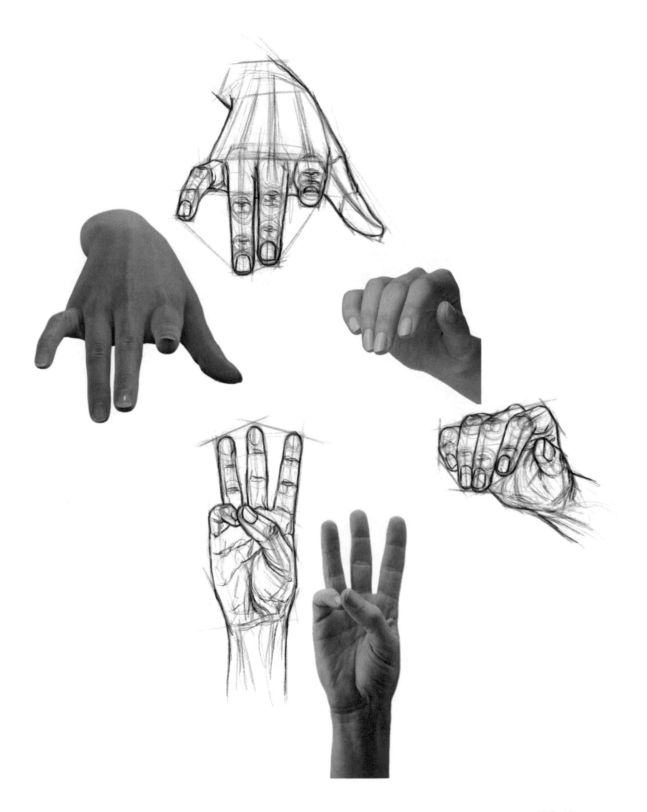

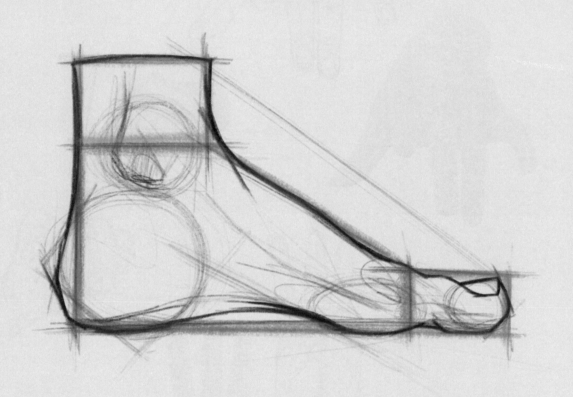

認識腳部

　　雙腳和雙腿的功能都以維持平衡為主，使人體能呈現穩定的站姿。因此，繪製時型態也必須精準。腳部看似動作變化不多、形狀也單純，但畫起來卻非常講究、棘手。其原因是雙腳距離我們的視角較遠，還會穿著襪鞋，觀察不易。在本章學到的圖形化和解剖學知識固然對理解腳部有幫助，但細膩的觀察與反覆的練習，仍是繪出自然雙腳的不二法門。

以圖形觀察腳部型態

　　繪製雙腳輪廓時，最重要的是利用圖形來掌握整體結構。雙腳乍看之下是個單純的四角錐，但內部構成卻相當繁瑣，若能從四角形椎體開始逐步掌握重要的結構，就能輕鬆地抓出整體型態。

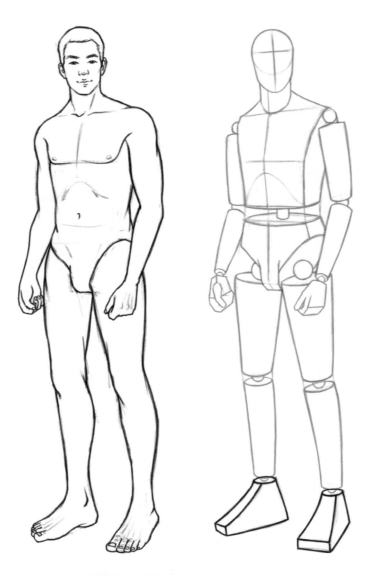

實際的人體圖與強調腳部的圖形化

腳部的宏觀構造

簡化時，將腳部分為腳踝、腳背與腳趾三部分進行結構化。

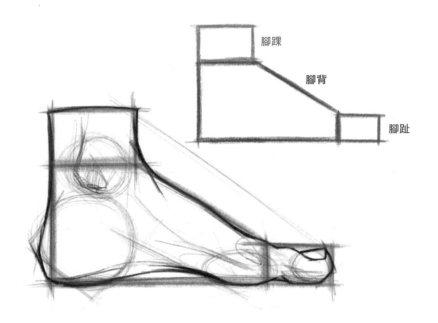

腳部的細部構造

以直線勾勒出大的構造後，接著就要以曲線來形塑細部結構，主要有：踝骨，以及位於腳底、用以保護骨骼的脂肪墊。

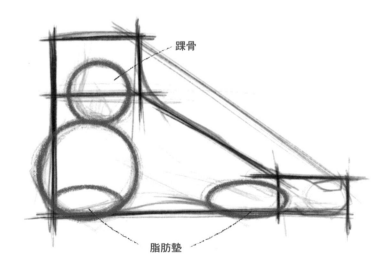

以圖形化繪製腳部

1. 分別將腳踝、腳背與腳趾圖形化。

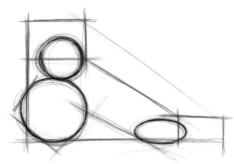

2. 用橢圓形表現出腳踝上的踝骨、腳跟和突出的前腳掌。

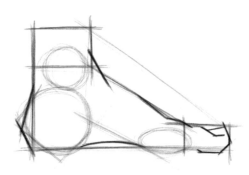

3. 在不脫離前述構造的前提下，畫出細部形狀。

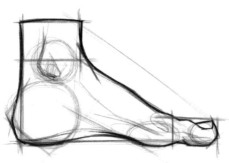

4. 參考畫好的線稿，形塑出最終型態。

練習將腳部圖形化

　　與其他部位相同，繪製的第一步就是圖形化。由於需要畫腳的情況有限，且比起臉部或其他部位，我們也經常忽略腳部的練習，所以開始時會感到比較困難。唯有先熟悉雙腳的結構，才能輕鬆地畫好鞋襪，因此，雙腳的結構化練習至關重要。

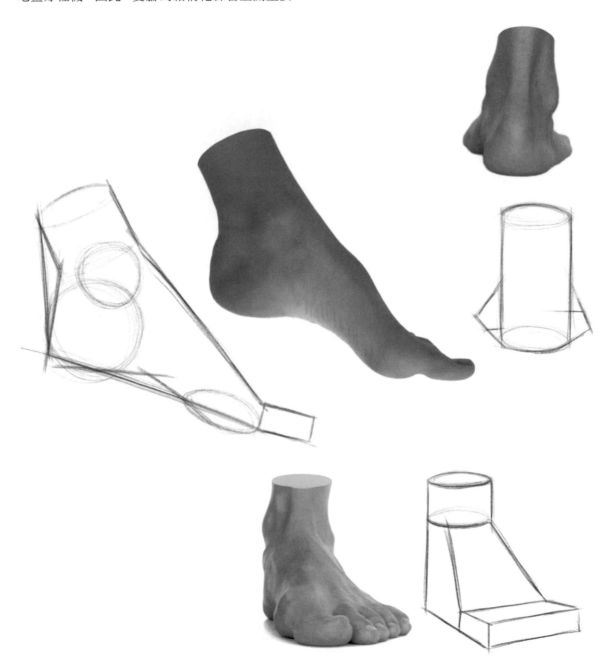

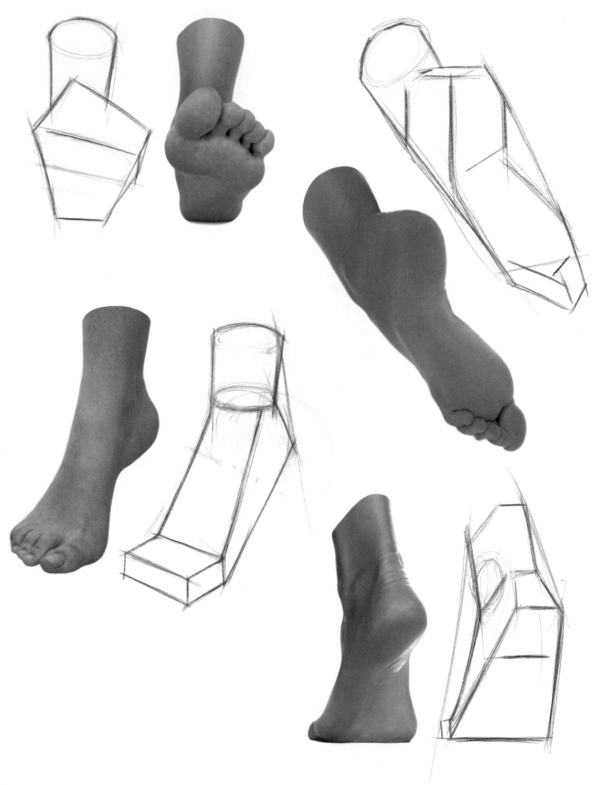

腳背的構造

　接近腳踝的腳背呈拱形，但越往下就越平坦，整體構造有些刁鑽。可以由腳踝中心畫一條直線延伸至拇趾與第二趾之間，以這條線為基準，兩側畫出向下緩降的型態，就能正確掌握腳背的形狀。

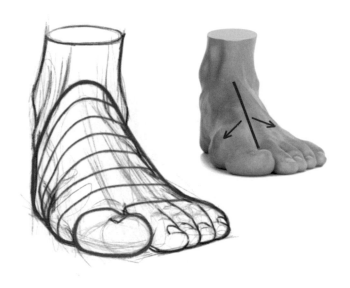

腳跟

　腳後跟處有圈脂肪墊，形狀像甜甜圈一樣突起，用以保護跟骨。

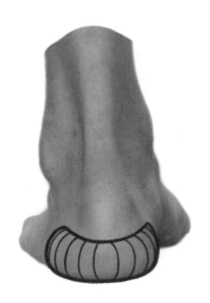

腳趾的構造

　　若將腳趾結構圖形化，其形狀就有如階梯。以此為基礎，慢慢形塑出細節，就能防止一根根繪製，卻導致整體型態崩塌的問題。唯有小趾情況特殊，由於小趾的遠端趾骨太短，無法向前伸展、只會無力地向下垂落，因此有時無法形成完整的階梯狀。拇趾沒有中段趾骨，且和手的拇指一樣，拇趾指甲也有向上翹起的特徵。牢記這些對形塑腳部型態會更有幫助。

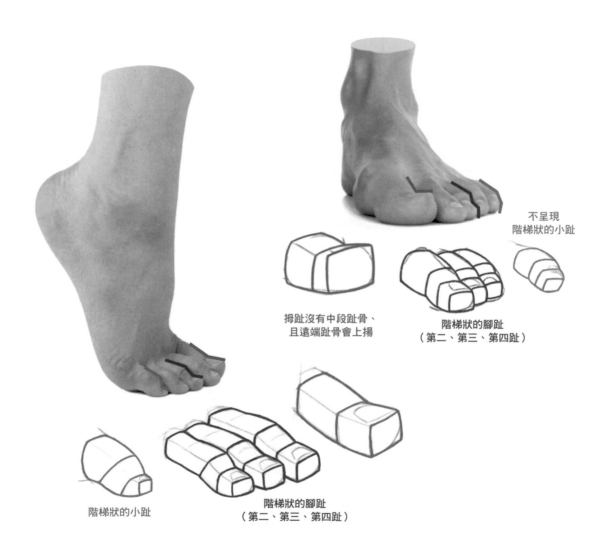

不呈現
階梯狀的小趾

拇趾沒有中段趾骨、
且遠端趾骨會上揚

階梯狀的腳趾
（第二、第三、第四趾）

階梯狀的小趾

階梯狀的腳趾
（第二、第三、第四趾）

稍加認識便受用無窮的骨骼

　　腳部的骨骼可大致分為腳趾、腳背與腳踝三個部分。趾骨有三節，腳趾指甲所在的腳尖是遠端趾骨，中間為中段趾骨，最接近腳背的為近端趾骨。拇指缺乏中段趾骨，只有兩個趾節。構成腳背的蹠骨有五塊。跗骨是由七塊小骨頭組成，分成多塊是為了分散受力，降低走動時的衝擊，防止骨骼破裂。

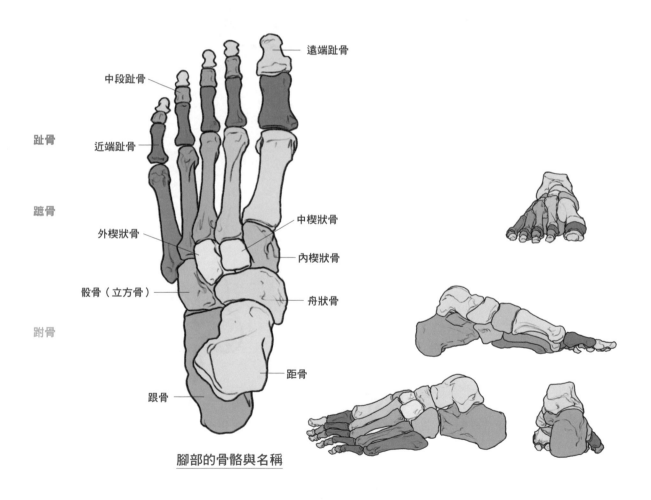

腳部的骨骼與名稱

- 遠端趾骨
- 中段趾骨
- 近端趾骨
- 趾骨
- 蹠骨
- 跗骨
- 外楔狀骨
- 骰骨（立方骨）
- 中楔狀骨
- 內楔狀骨
- 舟狀骨
- 距骨
- 跟骨

腳趾關節

　　單純地來看，腳趾就是幾個圓柱體。但若表現好突出的關節，就能使生硬、不自然的腳趾更具真實感。

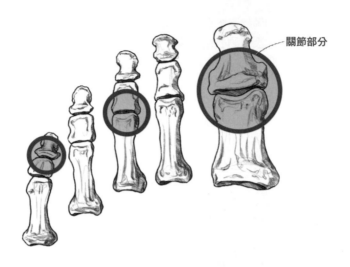

關節部分

腳部彎曲的構造

　　腳部共有兩處可彎曲的結構：指骨與蹠骨之間、跟骨處。因此，才會將腳分成腳尖－中段－腳跟三部分。熟記這個結構，在繪製高跟鞋時特別有幫助。

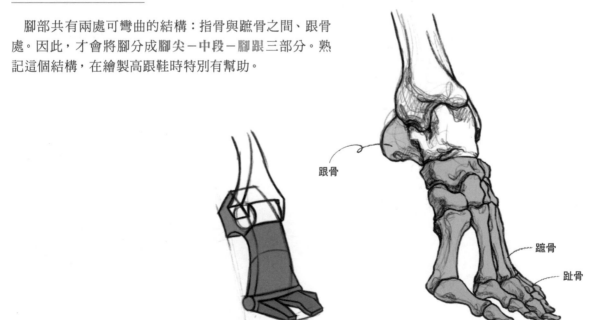

跟骨

蹠骨

趾骨

拱形的腳掌

　　腳掌的形狀是一個拱形。從側面觀察，腳與地面接觸的部份是腳跟與前腳掌；腳底呈拱形是為了均勻分散身體的重量，並減少腳部所受到的衝擊。走路或跑步時，前腳掌推擠地面的力量是自身體重的數倍，但雙腳依然能維持原本的型態，如此堅韌的祕密就在於拱形結構。此外，從正面觀察時，也能看到腳的另一個拱形，這兩處拱形構造就是形塑腳部型態的關鍵。

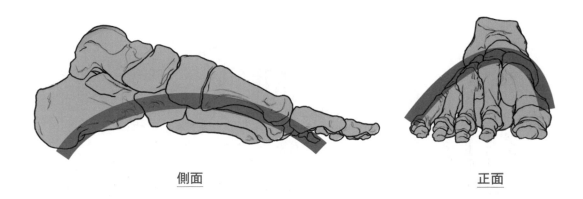

側面　　　　　　　　　　　　　　　　　正面

跟骨的型態

　　腳跟的型態幾乎與跟骨的型態完全相同。結合介紹腿部肌肉章節時所學過的阿基里斯腱與脂肪墊，就形成了腳跟的型態。

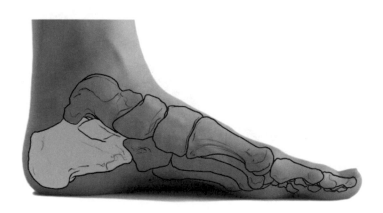

影響腳部型態的肌肉

　　影響腳部型態的其實不是肌肉，而是骨骼和脂肪墊。腳底的肌肉又稱為足底筋膜，是位於皮下的腱膜，不外露於表面。腳背上雖然可以稍微觀察到一些伸趾肌，但會影響到腳部型態的肌肉非常有限，認識較為明顯的肌肉就夠了。

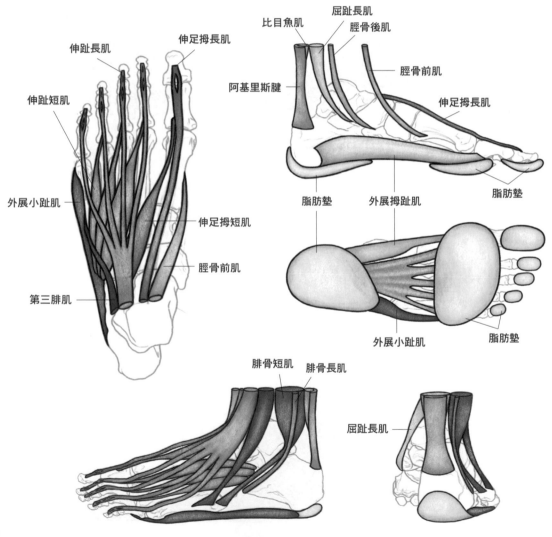

腳部的肌肉與名稱

腳背上的肌肉

繪製腳背時，最重要的是伸趾長肌與伸足拇長肌。接近腳踝處，在腿部章節中學習過的脛骨前肌也會對輪廓有所影響。

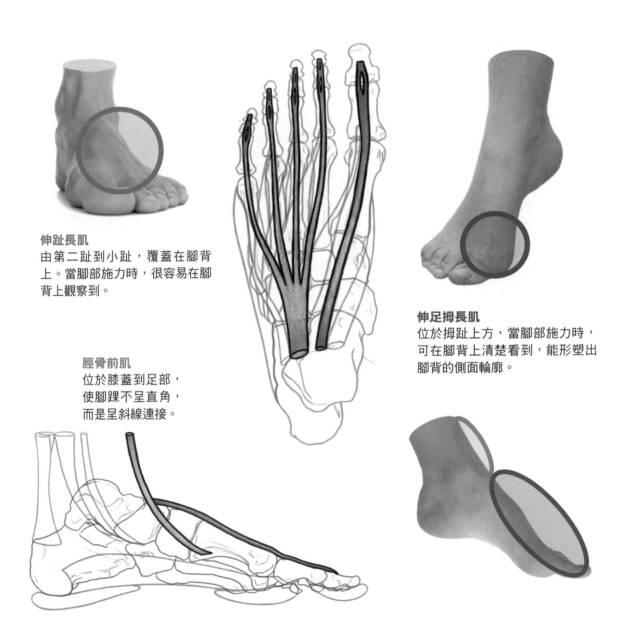

伸趾長肌
由第二趾到小趾，覆蓋在腳背上。當腳部施力時，很容易在腳背上觀察到。

脛骨前肌
位於膝蓋到足部，使腳踝不呈直角，而是呈斜線連接。

伸足拇長肌
位於拇趾上方，當腳部施力時，可在腳背上清楚看到，能形塑出腳背的側面輪廓。

腳掌上的肌肉

比起肌肉，腳掌的型態幾乎都是由脂肪墊形塑而成的，因此我們需要熟記脂肪墊的主要分布位置。外展小趾肌也對腳底輪廓略有影響，應對其有所認知。

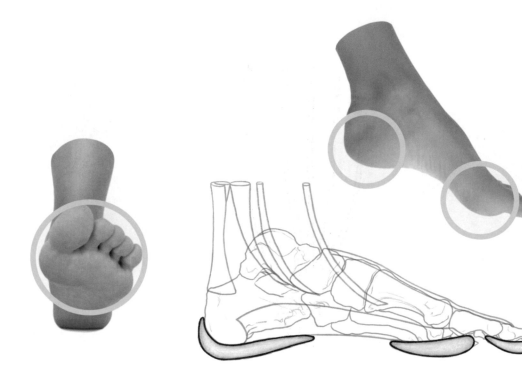

脂肪墊
位於腳跟、前腳掌和腳趾底部，具有保護腳部骨骼免受外力衝擊的作用。相當厚實，形塑了腳底的型態。

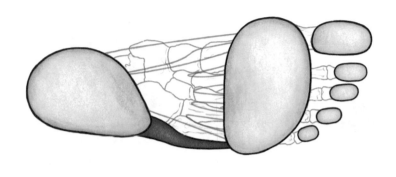

外展小趾肌
雖然對腳底的型態沒有明顯的影響，但當腳部承重時，也會因為擠壓而稍微突出。

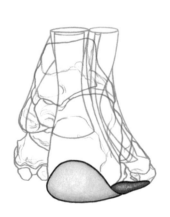

繪製腳部

　　在前述畫好的圖形化草稿上，利用目前學到的腳部特徵、骨骼和肌肉知識，來試著畫畫看吧。比起憑直覺來描繪，應該要邊畫邊思考，肉眼可見的每個位置上有哪些骨骼與肌肉。

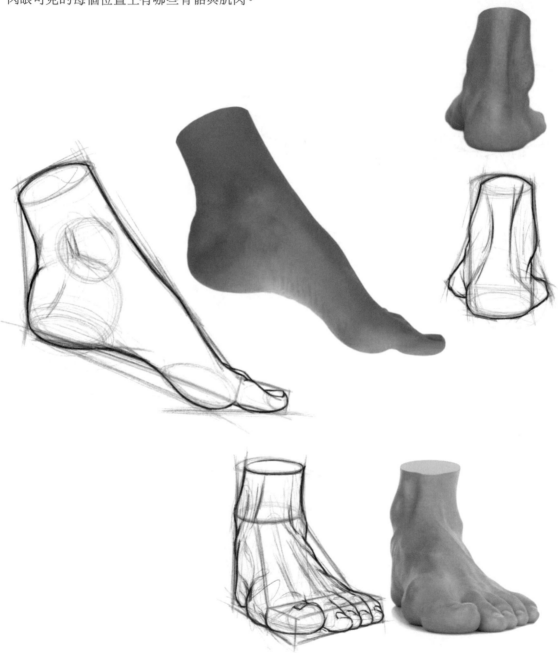

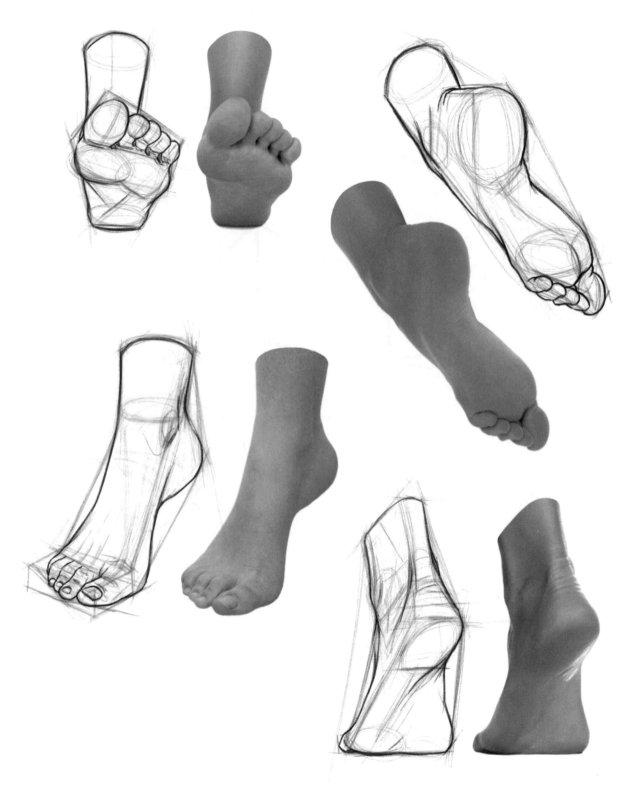

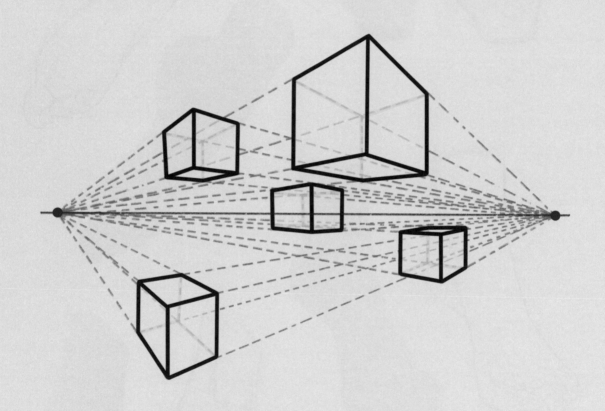

透視法

　　我們在素描本上繪製物體，就是在平面上繪製立體的東西，為了在平面上表現出立體感，「透視法」是不可或缺的理論。視覺上，近在眼前的物體看起來會大一點，一旦移至一百公尺遠，就會顯得非常小。透視法就是利用這個原理來繪圖的。只要善用遠近法，即使是在一張小小的圖畫紙上，也能表現出深遠的距離感和立體感。

透視法

　　單點、兩點、三點透視法是最具代表性的透視法，此處所說的一、二、三點是指消失點的數量。所謂的消失點就是物體的成像會逐漸收斂、消失在一個點上，該位置便是消失點 。

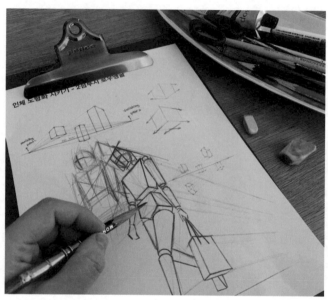 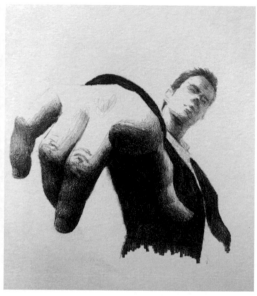

單點透視法

　　圖面上的物體收斂至一個點上，即為單點透視法，多用於凸顯物體。當我們注視著物體的正面，或是希望突顯正面時，就可以選擇單點透視法。

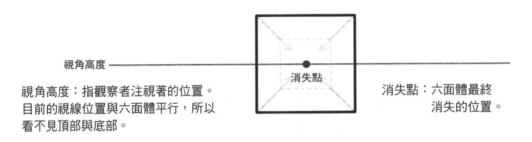

視角高度

視角高度：指觀察者注視著的位置。
目前的視線位置與六面體平行，所以
看不見頂部與底部。

消失點

消失點：六面體最終
　　　　消失的位置。

<u>目標：凸顯正面</u>

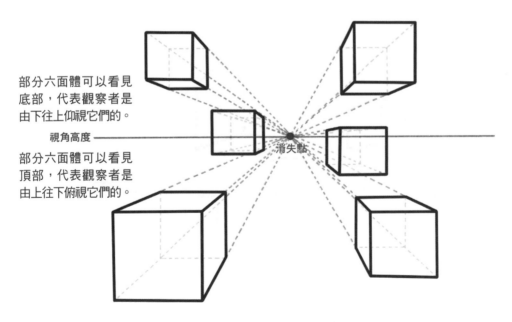

部分六面體可以看見
底部，代表觀察者是
由下往上仰視它們的。

視角高度

消失點

部分六面體可以看見
頂部，代表觀察者是
由上往下俯視它們的。

<u>各種角度的單點透視法</u>

＊無論視角位置，以單點透視法繪製的物體其正面都較為突出。

兩點透視法

　　有兩個消失點，能凸顯物體的邊角部分。當你想讓物體或人物看起來稍微有點扭曲，或是希望突顯邊角的部分時，就可以選用這個方法。

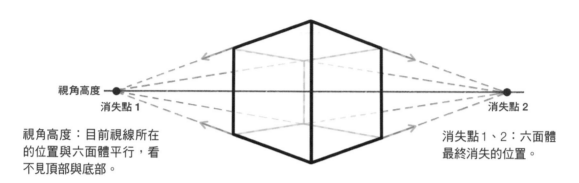

視角高度：目前視線所在
的位置與六面體平行，看
不見頂部與底部。

消失點1、2：六面體
最終消失的位置。

目標：凸顯六面體的邊角

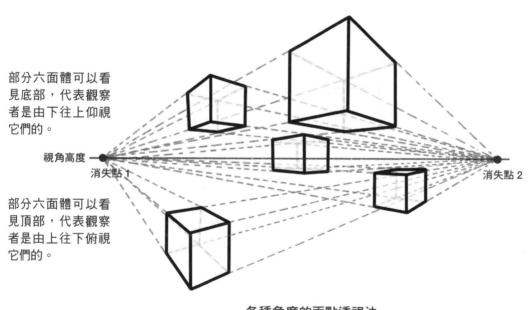

部分六面體可以看
見底部，代表觀察
者是由下往上仰視
它們的。

部分六面體可以看
見頂部，代表觀察
者是由上往下俯視
它們的。

各種角度的兩點透視法

＊無論視角位置，以兩點透視法繪製的物體其邊角部分都較為突出。

三點透視法（由上往下觀察）

物體會往三個方向漸漸收斂消失，能凸顯出物體的頂點，通常用來表現低於視角高度的人物，或相對小巧的物體。

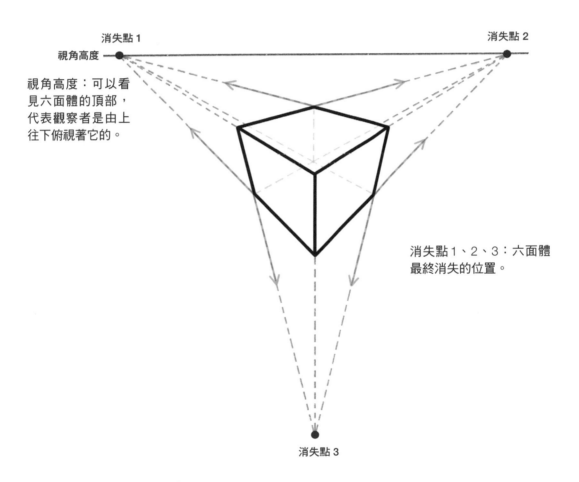

消失點 1

視角高度

消失點 2

視角高度：可以看見六面體的頂部，代表觀察者是由上往下俯視著它的。

消失點 1、2、3：六面體最終消失的位置。

消失點 3

目標：凸顯其中一個頂點

三點透視法（由下往上觀察）

　　日常生活中，雖然無法經常見到可以看見物體底部的三點透視法，但可以用它來表現高於我們視角高度的人物或建築物。舉例來說，從遠處觀看高樓時，可以使用單點或兩點透視法，但若想詮釋出站在高樓正下方、向上眺望，即便我們無法看見建築物的底部，但選用由下往上的三點透視法來呈現的話，會更具真實感。

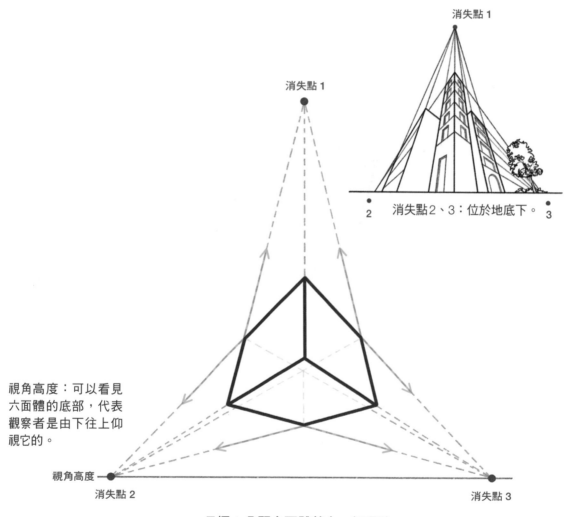

消失點 1

消失點 1

消失點2、3：位於地底下。

2　　　　　　　　　　　　　3

視角高度：可以看見六面體的底部，代表觀察者是由下往上仰視它的。

視角高度
消失點 2

消失點 3

目標：凸顯六面體其中一個頂點

超透視

指極為誇大的透視法，其原理與一、二、三點透視法相同，用於強調物體的某個特定部分。具有縮小物體與消失點之間的距離的特性。當物體與消失點的距離變短後，形狀就會受到扭曲，從而產生戲劇化的效果。

單點超透視

只有一個消失點，雖然與單點透視相同，能凸顯物體的正面，但突出的程度特別誇張。

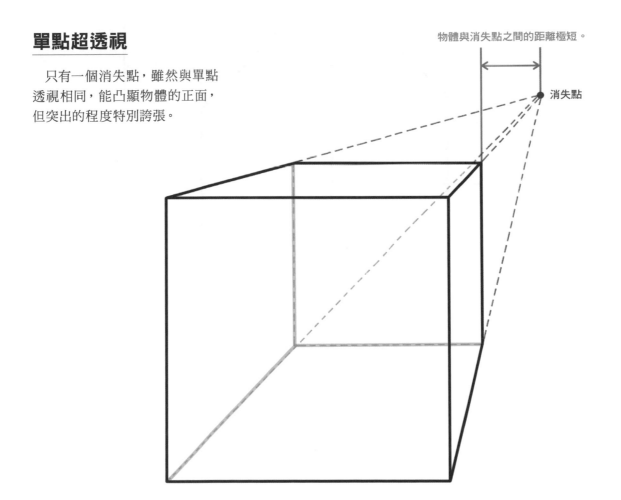

物體與消失點之間的距離極短。

消失點

目標：極端戲劇化的表現

兩點超透視

有兩個消失點，與兩點透視一樣，可以凸顯物體的邊角，但程度更為誇張。

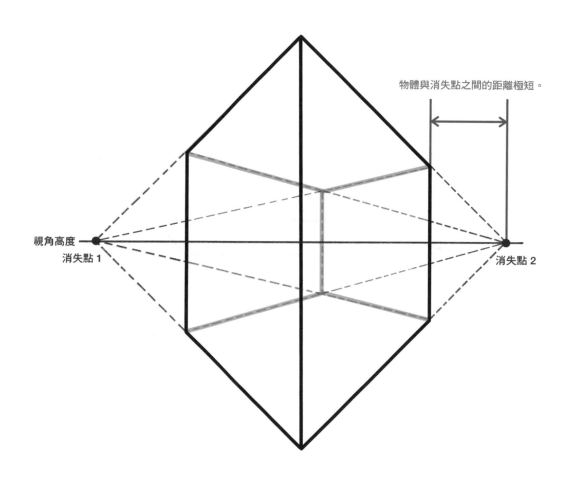

物體與消失點之間的距離極短。

視角高度
消失點 1

消失點 2

目標：極端戲劇化的表現

三點超透視

有三個消失點，和三點透視一樣能凸顯物體的頂點，只是程度更為誇張。

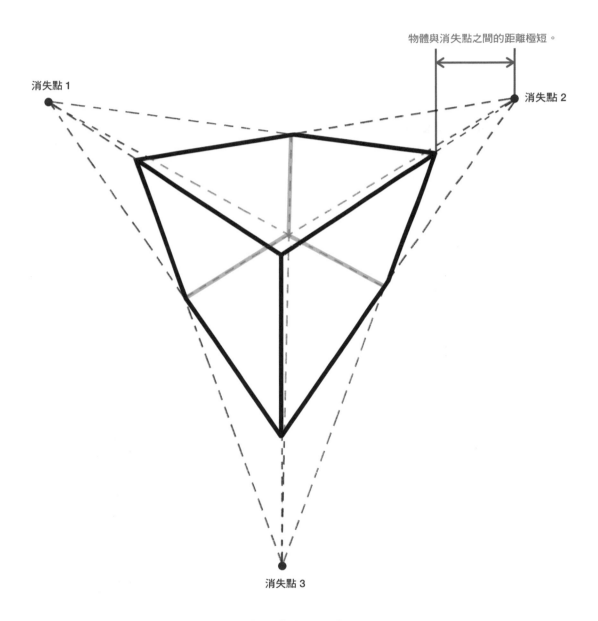

物體與消失點之間的距離極短。

消失點 1

消失點 2

消失點 3

目標：極端戲劇化的表現

利用單點透視法來進行人體的圖形化

　　我們先來複習一下單點透視法。在單點透視中，眼前的物體會隨著距離變遠，而逐漸收縮到一個消失點上，主要用於凸顯正面。

以模型來認識單點透視法

　　將人體視為一個長方體，先思考一下在這個長方體中，該如何配置臉部、胸廓及骨盆等部位。

　　設定視角高度。繪製人物時，視角高度大多會落在胸口處；接著在與視線等高的位置，設定好消失點。

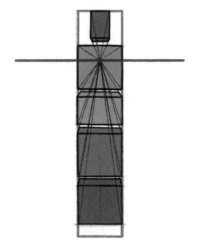

　　在長方形外框中分出臉部、胸廓、骨盆與腿部的區塊，並將每個長方體與消失點相連。如此一來，高於視角高度以上的頭部，就會看見長方體的底部；與視角高度等高的胸廓，長方體的頂部與底部就都看不見了；而骨盆低於視角高度，因此可以看見長方體的頂部。最後，雙腳所在的位置最低，長方體頂部的可見面積更大了。

應用單點透視法繪製的人體

　　思考一下如何用小模型來學習透視，根據視角高度來觀察人體，各個部位（臉部、胸廓、骨盆、手腳等）的頂部或底部是否都可以看見。

頭部
高於視角高度，應能看見底部，但由於下巴的影響，也有可能看不見。

胸廓
與視角高度相等，頂部與底部都不可見。

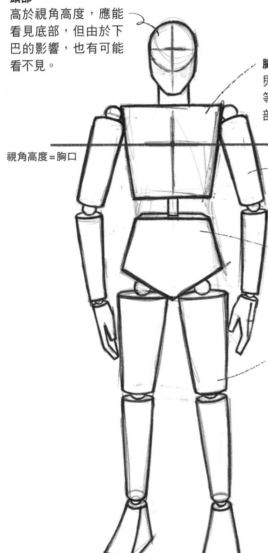

視角高度＝胸口

手臂
上臂與視角高度等高，頂部與底部都不可見；但下臂低於視角高度，可以看見頂部。

骨盆
低於視角高度，可以看見頂部。

腿部
低於視角高度，可以看見頂部，且高度越低、頂部的可見面積就越大。

視角高度

透視法與圓柱體
利用透視法繪製圓柱體時，當圓柱體低於視角高度時，就能看見圓柱體的頂部。且底部位置比頂部更低，面積應比頂部大。

利用兩點透視法來進行人體的圖形化

兩點透視是指眼前的物體隨著距離的增加而消失成兩個消失點的原理。之所以用這個原理來繪製，是為了讓物體的邊角可以突顯出來。

以模型來認識兩點透視法

觀察一下以簡略的長方體所表現出的人體構造。利用兩點透視法畫出的人體會呈現半側面，因為唯有半側面的角度，才容易凸顯人體的邊緣部分。

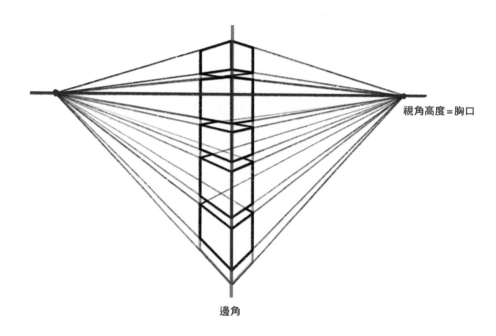

視角高度＝胸口

邊角

將視角高度設定在胸口處。由於此處將人體做了圖形化，所以長方體的正面較寬、側面較窄。區分出臉部、胸廓、骨盆及雙腳的所在區塊後，將長方體的每個頂點與消失點相連。頭部的位置高於視角，可以看見長方體的底部；胸廓與視角等高，因此看不見頂部與底部；骨盆的位置低於視角，可看見長方體的頂部；最後，由於雙腳所在的位置最低，長方體頂部的可見面積最大。

應用兩點透視法繪製的人體

　　思考一下如何用小模型來學習透視。人體的側面有多少是可見的，身體各部分（臉、胸腔、骨盆、手臂、腿）的頂部和底部會因為視角高度，而出現變化嗎？

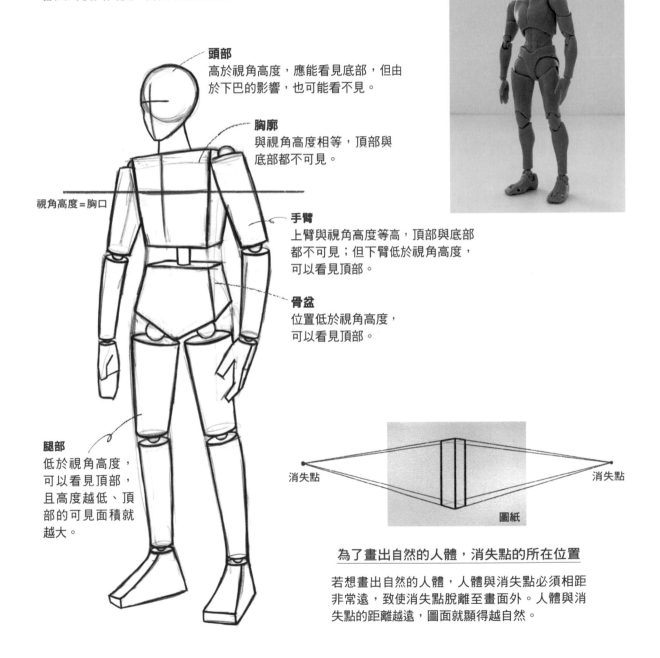

頭部
高於視角高度，應能看見底部，但由於下巴的影響，也可能看不見。

胸廓
與視角高度相等，頂部與底部都不可見。

視角高度＝胸口

手臂
上臂與視角高度等高，頂部與底部都不可見；但下臂低於視角高度，可以看見頂部。

骨盆
位置低於視角高度，可以看見頂部。

腿部
低於視角高度，可以看見頂部，且高度越低、頂部的可見面積就越大。

消失點　　　　　　　　　消失點

圖紙

為了畫出自然的人體，消失點的所在位置

若想畫出自然的人體，人體與消失點必須相距非常遠，致使消失點脫離至畫面外。人體與消失點的距離越遠，圖面就顯得越自然。

利用俯角兩點透視來進行人體的圖形化

　　俯角代表稍微由上往下注視著人體的高角度，想像成大人注視著兒童的角度會有所幫助。以前述的兩點透視法人體圖形化為基礎，再將視角高度向上移，使視線可以看見頭頂。

以模型來認識俯角兩點透視法

　　將視角高度設定在頭頂之上，以俯角畫出長方體。此時的視角高度不需要設定得過高，自然的角度較有利於繪製；此外，消失點也必須盡可能定得遠一些，畫出來才會自然、不誇張。

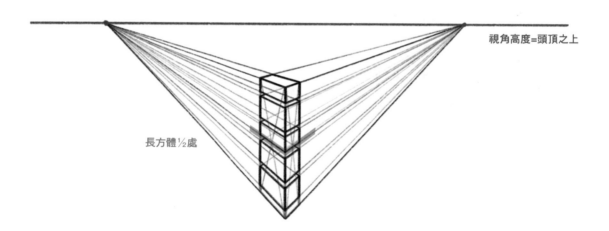

視角高度=頭頂之上

長方體½處

　　區分出臉部、胸廓、骨盆及雙腳的區塊，將長方體與消失點相連。由於頭部低於視角高度，可以看見頂部，位於頭部之下的胸廓、骨盆及腿部也能看見頂部。若觀察長方體高度的½處，可發現上半部的長度會比下半部長；因此得知，比起視角高度與胸口等高的平視角度，俯視時頭部所在的上半身會變得更大、腿部則會縮短。將這個原體套用在人體上。

應用俯角兩點透視法繪製的人體

　　思考一下如何用小模型來學習透視。不同的視角高度，各部位（臉部、胸廓、骨盆、手腳等）的頂部或底部的可見面積有何變化，腿部的長度又會縮短多少。

視角高度=頭頂之上

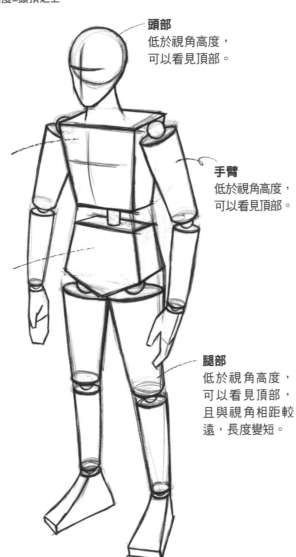

頭部
低於視角高度，
可以看見頂部。

胸廓
低於視角高度，
可以看見頂部。

手臂
低於視角高度，
可以看見頂部。

骨盆
低於視角高度，
可以看見頂部。

腿部
低於視角高度，
可以看見頂部，
且與視角相距較
遠，長度變短。

利用仰角兩點透視來進行人體的圖形化

　　仰角是稍微由下往上注視人體的低角度，想像成兒童注視成人的視線即可。視角高度約莫在大腿處。雖說如此，但我們不能想成是孩子抓著母親的手、近距離抬頭望向母親的視角，而是應該想成孩子從遠處看著母親。

以模型來認識仰角兩點透視法

　　由於是仰角，我們需要將視角高度設定在大腿附近，並畫出長方體。在長方體高度½處，標示出腿部的位置。在仰角角度下，下半身會比上半身略長。

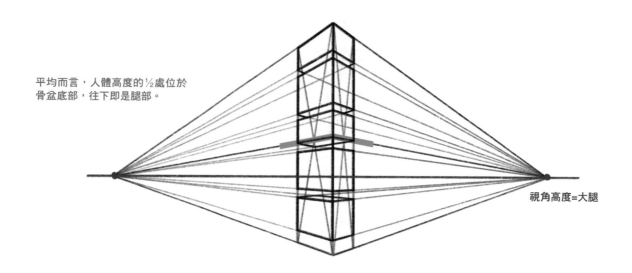

平均而言，人體高度的½處位於
骨盆底部，往下即是腿部。

視角高度＝大腿

　　區分出臉部、胸廓、骨盆及雙腳的所在區塊，將長方體與消失點相連。頭部、胸廓及骨盆高於視角高度，可以看見長方體的底部；大腿與視角高度等高，頂部與底部都不可見；小腿與雙腳低於視角高度，則可以看見長方體的頂部。將這個原體應用在人體上。

應用仰角兩點透視法繪製的人體

　　思考一下如何用小模型來學習透視。不同的視角高度，各部位（臉部、胸廓、骨盆、手腳等）的頂部或底部的可見面積有何變化，腿部的長度又會拉長多少。

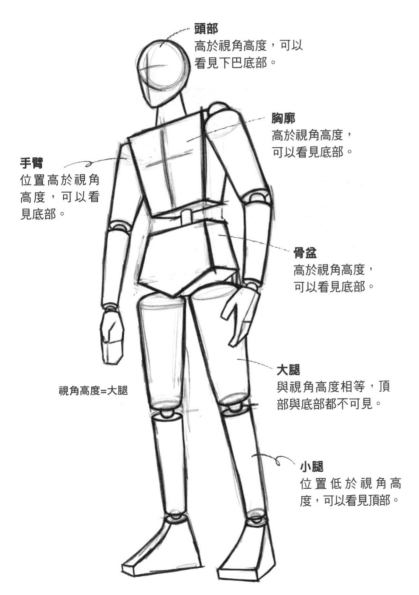

頭部
高於視角高度，可以看見下巴底部。

胸廓
高於視角高度，可以看見底部。

手臂
位置高於視角高度，可以看見底部。

骨盆
高於視角高度，可以看見底部。

視角高度＝大腿

大腿
與視角高度相等，頂部與底部都不可見。

小腿
位置低於視角高度，可以看見頂部。

利用俯角三點透視來進行人體的圖形化

俯角是向下俯瞰的視角。三點透視是在極近的距離觀察人體，極大地扭曲人體的透視方式。以這種視角來描繪人物的情況不多，但對於想要繪製網漫或動畫的人來說，熟悉這種透視法則助益良多。

以模型來認識俯角三點透視法

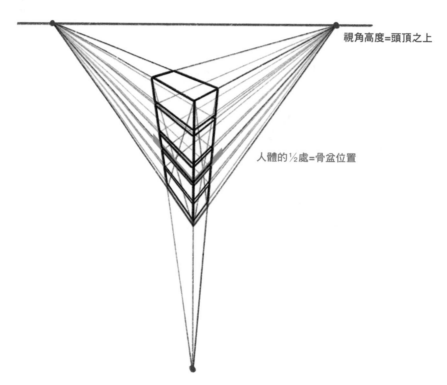

視角高度=頭頂之上

人體的½處=骨盆位置

三點透視法一般用於凸顯出物體的頂點。由於是俯角角度，我們需要將視角定在高於長方體的位置，並將兩個消失點設定在與視角高度等高的位置上。第三個點，則從立方體中最突出的頂點垂直向下，定在最底部的地方。將所有頂點與消失點一一相連，並區分出臉部、胸廓、骨盆及雙腳的所在區塊。在俯角三點透視之中，由於骨盆的所在位置非常低，這讓腿部變得極短；頭部則變得極大。由於三點透視下的扭曲情況非常嚴重，是平時少見的陌生視角，不容易表現，需要反覆練習。

應用俯角三點透視法繪製的人體

　　思考一下如何用小模型來學習透視。仔細觀察，頭部比起平時刻畫的身體比例誇張了多少、腿部又縮短了多少。

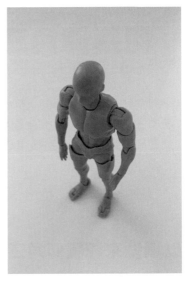

視角高度=頭頂之上

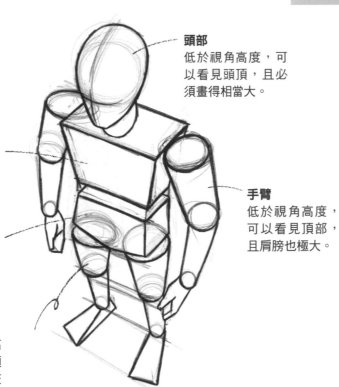

頭部
低於視角高度，可以看見頭頂，且必須畫得相當大。

胸廓
低於視角高度，可以看見頂部。

手臂
低於視角高度，可以看見頂部，且肩膀也極大。

骨盆
低於視角高度，可以看見頂部，但比起胸廓，整體形狀急遽縮小。

腿部
雖然位置低於視角高度，應該可以看見頂部，但由於與骨盆交疊的緣故，反而難以看見，且腿部的整體長度極短。

利用仰角三點透視來進行人體的圖形化

　　仰角是從人體之下向上仰視的視角。三點透視是在極近的距離觀察人體，極大地扭曲人體的透視方式。我們極少有機會觀察到人物的腳底，運用這個視角來繪製人物的機會並不多、也不容易刻畫。因此，利用三點透視法繪製低角度視角，是目前難度最高、最刁鑽的角度。

以模型來認識仰角三點透視法

　　繪製仰角三點透視法時，視角高度要定得離人體越遠越好，因為唯有如此才能準確地看見腳底，使頭部變得極小，極大化地表現出三點透視法的特點。

人體的½處=骨盆位置

視角高度=腳底下

　　為了看見底部，視角高度自然要設定得比底部更低。將兩個消失點設定在與視角等高的線上，並將第三點設定在長方體中最突出的頂點的延伸線上方。將所有頂點與消失點相連，並在區分出臉部、胸廓、骨盆及雙腳的所在區塊。在仰角三點透視中，由於骨盆的位置極高，腿部被明顯拉長，頭部也會變得非常小。

應用仰角三點透視法繪製的人體

　　思考一下如何用小模型來學習透視。不能拘泥於平時所刻畫的身體比例，仔細觀察拉長的腿部和縮小的頭部。

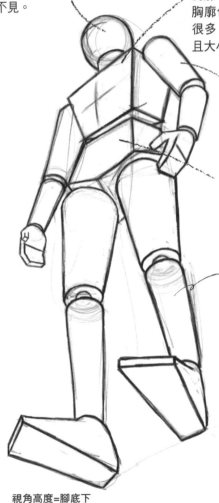

頭部
頭部的位置高出視角高度很多，可以看見下巴底部，且額頭幾乎看不見。

胸廓
胸廓位置高出視角高度很多，可以看見底部，且大小急遽縮小。

手臂
高於視角高度，可以看見底部。原先肩膀應該大於手腕的，但在透視的影響下，二者大小相仿。

骨盆
高於視角高度，可以看見底部。

腿部
位置高於視角高度，可以看見底部。在正常比例下，大腿與小腿的長度相近，但在透視的影響下，小腿被拉長了。

視角高度=腳底下

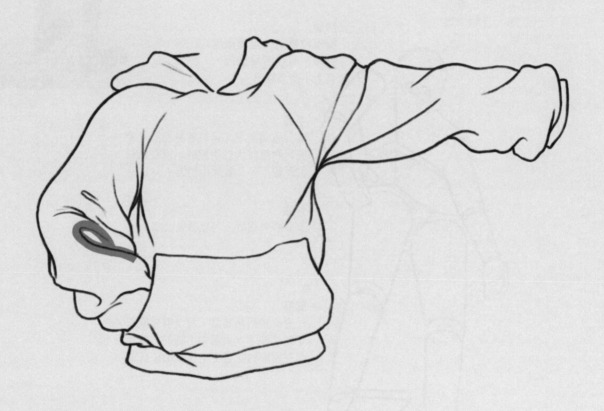

認識皺摺

　　由於人體的動作、多樣的材質與剪裁等等，導致在衣物的表現上變數極多，死記特定形狀來繪製有其局限性。因此，我們需要好好瞭解衣物產生皺摺的原理，並掌握好如何將其應用到各種衣物上的關鍵。

折疊形成的皺摺

　　指衣物因折疊擠壓而形成的紋路。常出現在關節彎折的部位：像是挽起衣袖時、褲腳堆積在鞋幫上，都會出現這類皺摺。這類皺摺的形狀變化多且繁瑣，以圖樣來分類更利於理解。

1.水滴狀

　　只要將手腳彎曲起來，關節內側的部分布料就會受到擠壓，在中心形成一個形似水滴狀的大皺摺。多半出現在衣物折疊處。在水滴形狀周圍會形成不規則的小皺折。可在折疊處先畫上水滴狀皺摺，再添加其他皺摺。

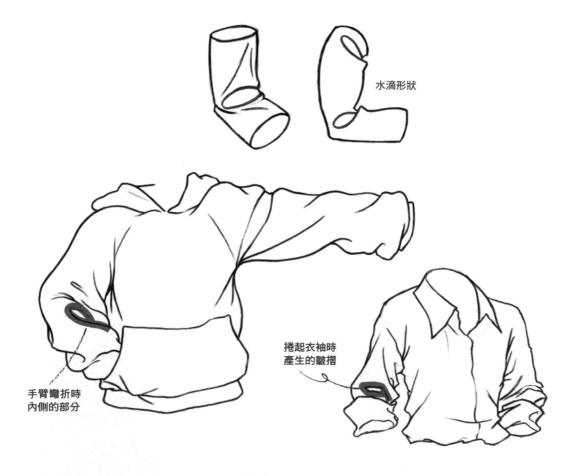

水滴形狀

手臂彎折時
內側的部分

捲起衣袖時
產生的皺摺

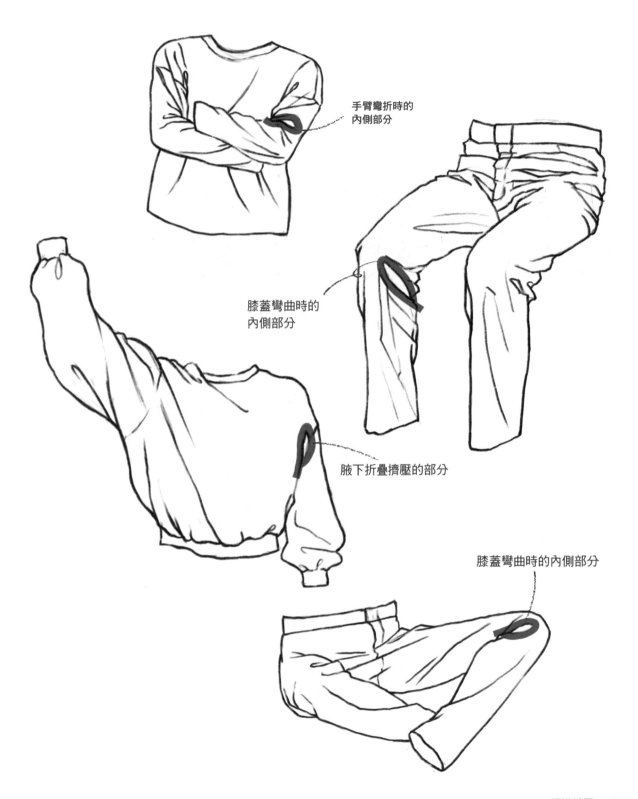

手臂彎折時的
內側部分

膝蓋彎曲時的
內側部分

腋下折疊擠壓的部分

膝蓋彎曲時的內側部分

2.字母狀

　　將衣物捲起時，布料會聚攏成一團，產生多處不規則的皺摺。只要利用英文字母 X、Y、N、V，就可以將複雜的皺紋整理出規律的原則。將 X、Y、N、V 想像成環圈，套在手臂上。以字母狀皺摺為主，在周邊加上多樣的細小皺摺，就能完成折疊狀的衣物皺摺。

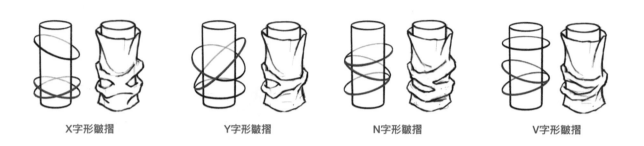

X字形皺摺　　　　　Y字形皺摺　　　　　N字形皺摺　　　　　V字形皺摺

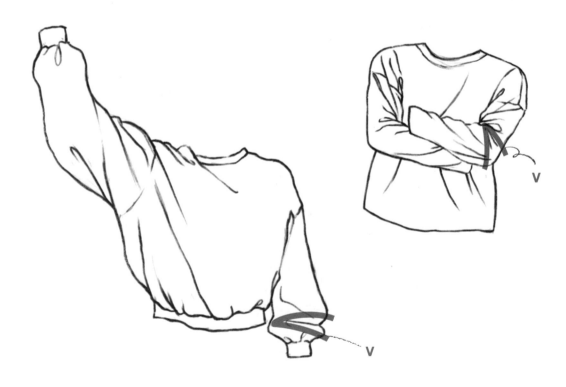

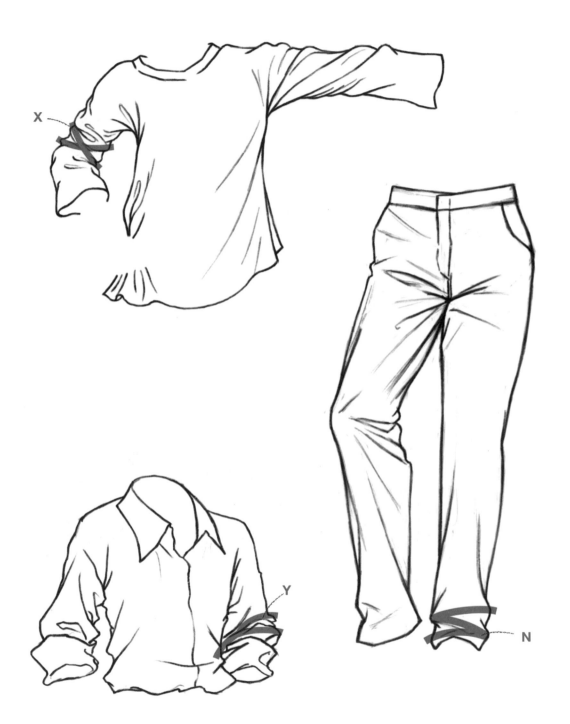

下垂形成的皺摺

這是重力作用下所產生的皺摺，會呈現向下鬆弛、垂落的型態。既然衣物會下垂，就代表有固定住衣物的部分，所以在畫這類皺摺時，要先找出力量的作用點。在人體上，最代表性的位置就是兩側肩膀、胸口及骨盆，衣物往往會從這些部位開始下垂、產生皺摺。

原理

想像一張長方形的大型布料被掛在某處，那麼懸掛的位置就會成為中心點。布面以中心點為基準向下垂落。只不過，當布面由中心點開始因重力而下垂時，可能會出現另一個施力點再度將布料向上提起。如此一來，布料的皺摺就會變成拋物線，在兩個作用點之間形成相互交錯的皺摺。此外，在中心點的正下方和邊緣地區，布料因重力而向下垂落時，也會在底部形成波浪狀的皺摺。

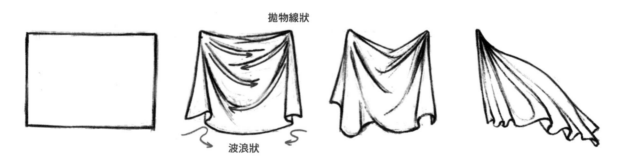

拋物線狀

波浪狀

下垂皺摺的原理

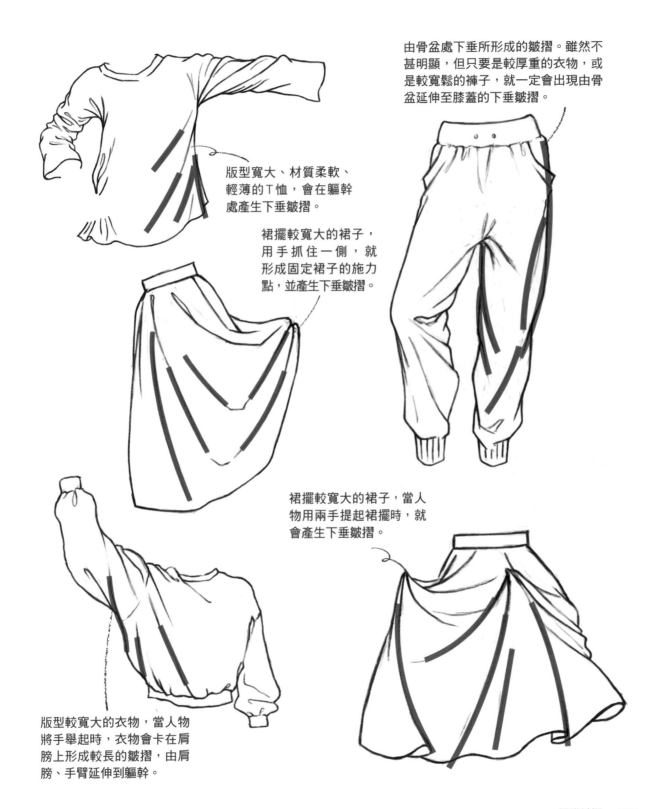

由骨盆處下垂所形成的皺摺。雖然不甚明顯，但只要是較厚重的衣物，或是較寬鬆的褲子，就一定會出現由骨盆延伸至膝蓋的下垂皺摺。

版型寬大、材質柔軟、輕薄的 T 恤，會在軀幹處產生下垂皺摺。

裙擺較寬大的裙子，用手抓住一側，就形成固定裙子的施力點，並產生下垂皺摺。

裙擺較寬大的裙子，當人物用兩手提起裙擺時，就會產生下垂皺摺。

版型較寬大的衣物，當人物將手舉起時，衣物會卡在肩膀上形成較長的皺摺，由肩膀、手臂延伸到軀幹。

拉伸形成的皺摺

是由兩端拉扯衣物所產生的皺摺。原則有二：由關節產生、衣物被手臂或腿部撐開而形成的。

由關節產生的原理

在人體上，關節的可活動度最高，關節的彎曲部位最容易拉扯到衣物，舉凡肩膀、手肘、臀部和膝蓋等處，都會出現拉伸皺摺。將關節想像成球體，並在球體上覆蓋一塊布料。布料與球體接觸的平面較為平整，垂落時開始產生皺摺，所有的皺摺都會以球體為中心、向外呈放射狀擴散。此外，布料底部會向前、向後交錯產生波浪狀曲線。要留意的是，由於布料較為柔軟，皺摺的模樣並不統一，需要先畫出主要的大皺摺，再在周邊畫出形狀不一的細紋，使其更為多樣。

平整的平面

以球體為中心，向外擴散的皺摺

前後交錯產生的曲線

大關節（臀部、胸腔）處產生的皺摺形狀　　　　小關節（手肘、膝蓋）處產生的皺摺形狀

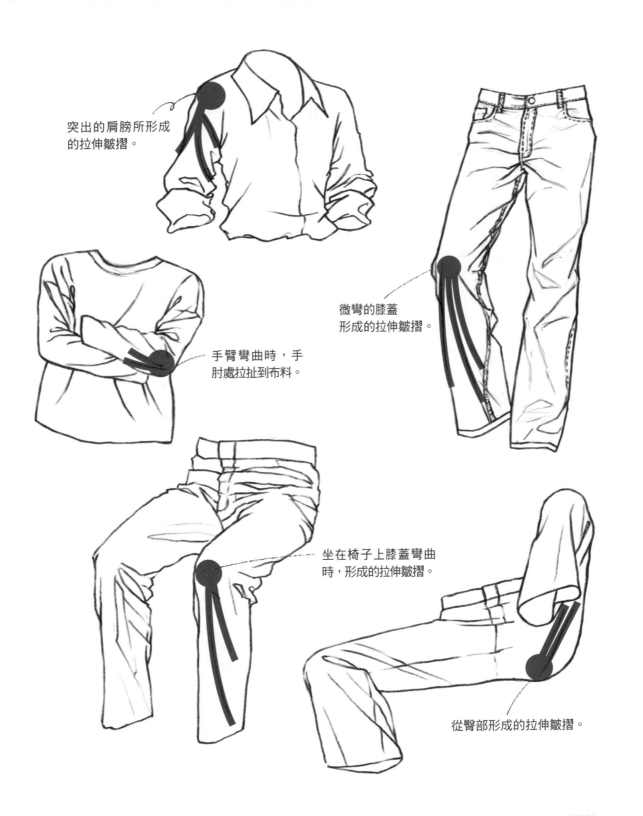

突出的肩膀所形成
的拉伸皺摺。

手臂彎曲時，手
肘處拉扯到布料。

微彎的膝蓋
形成的拉伸皺摺。

坐在椅子上膝蓋彎曲
時，形成的拉伸皺摺。

從臀部形成的拉伸皺摺。

由手臂或腿部產生皺摺的原理

　　布料在相互拉扯時會產生皺摺。主要可在腋下、骨盆上觀察到這類皺摺。皺摺會以這些部位為中心呈放射狀延伸出去，特徵是離中心點越遠、受力越小，皺摺便會逐漸變淺。

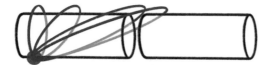

中心點：腋下

手臂處產生的皺摺構造

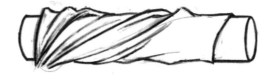

手臂處產生的皺摺型態

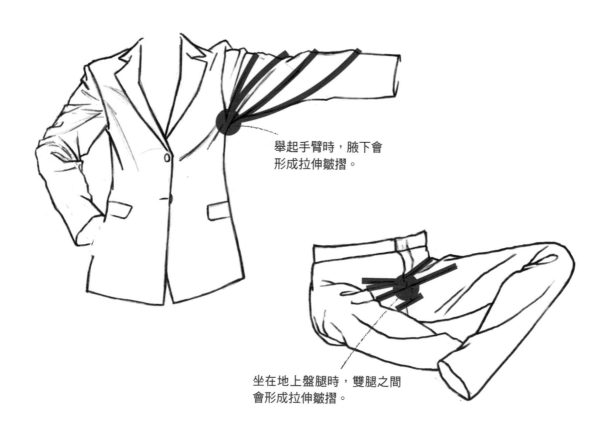

舉起手臂時，腋下會
形成拉伸皺摺。

坐在地上盤腿時，雙腿之間
會形成拉伸皺摺。

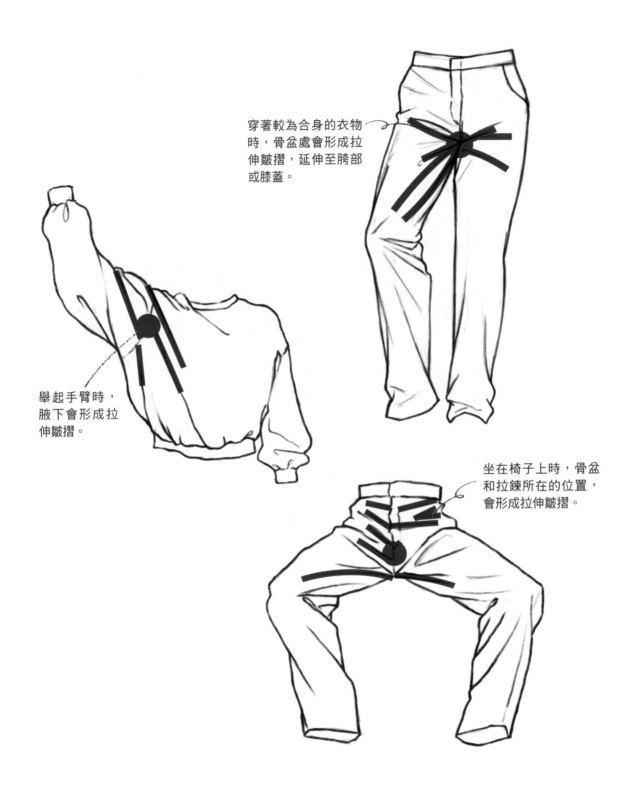

穿著較為合身的衣物
時,骨盆處會形成拉
伸皺摺,延伸至胯部
或膝蓋。

舉起手臂時,
腋下會形成拉
伸皺摺。

坐在椅子上時,骨盆
和拉鍊所在的位置,
會形成拉伸皺摺。

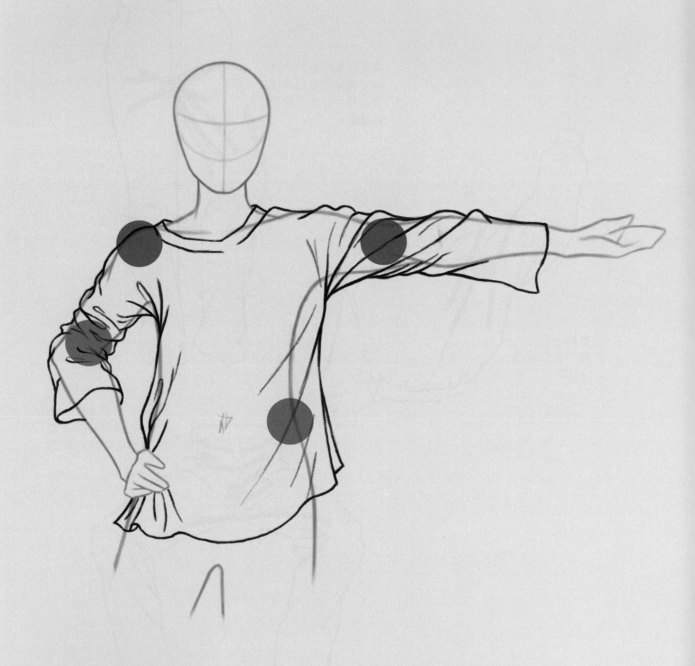

認識上衣皺摺

　　應用目前所學過的衣物皺摺來處理上衣吧。人體中，手臂是自由度最高的部位，產生的皺摺也相當多樣。比起死記皺摺的形狀，多嘗試、理解原理、定出自己的繪圖原則更為重要。

衣物皺摺的應用

在第九章中，我們已經理解了衣物的皺摺，現在就試著將其應用在上衣上，先以最基礎的棉質T恤來做練習。

觀察上衣的皺摺

棉質T恤的特色是輕薄且柔軟，讓我們擺出特定姿勢，來研究一下這種材質的衣物會產生什麼樣的皺摺。

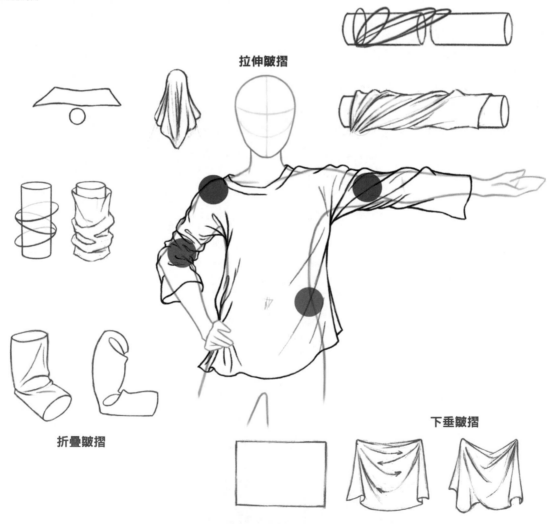

拉伸皺摺

折疊皺摺

下垂皺摺

繪製上衣的皺摺

1. 抓出衣物的基本型態

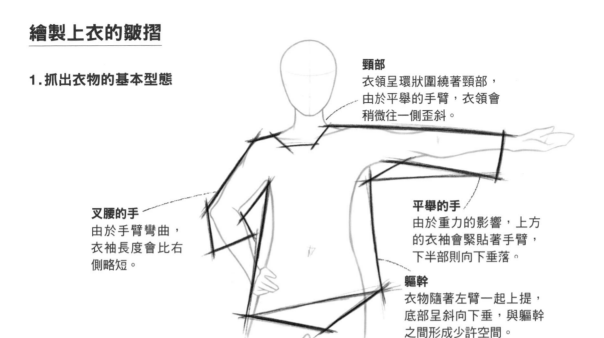

頸部
衣領呈環狀圍繞著頸部，
由於平舉的手臂，衣領會
稍微往一側歪斜。

叉腰的手
由於手臂彎曲，
衣袖長度會比右
側略短。

平舉的手
由於重力的影響，上方
的衣袖會緊貼著手臂，
下半部則向下垂落。

軀幹
衣物隨著左臂一起上提，
底部呈斜向下垂，與軀幹
之間形成少許空間。

2. 標出主要的皺摺
標出最大、最深的皺摺所在處。

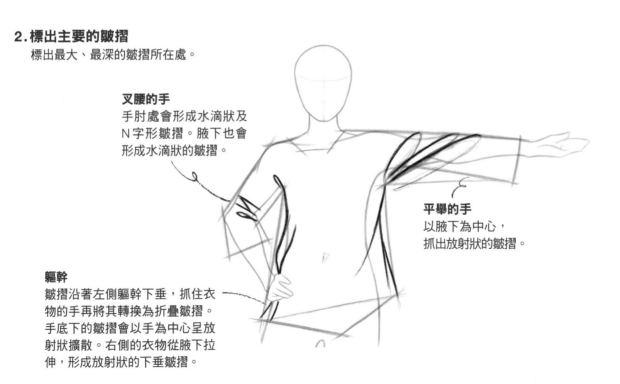

叉腰的手
手肘處會形成水滴狀及
N 字形皺摺。腋下也會
形成水滴狀的皺摺。

平舉的手
以腋下為中心，
抓出放射狀的皺摺。

軀幹
皺摺沿著左側軀幹下垂，抓住衣
物的手再將其轉換為折疊皺摺。
手底下的皺摺會以手為中心呈放
射狀擴散。右側的衣物從腋下拉
伸，形成放射狀的下垂皺摺。

3.畫出主要皺摺的細節

肩膀部分
當手臂舉起時，肩膀處因衣物堆積而形成折疊皺摺。

右臂腋下
由於手臂稍微向外撐開，在水滴狀皺摺周圍加上拉伸形成的皺摺。

叉腰的手
完成水滴狀皺摺，抓出N字形皺摺的型態，手臂邊緣處較深、中間部分較淺。

平舉的手
皺紋開始的腋窩處由於拉扯的力量較強，皺摺較深，中間部分由於手臂的關係而稍稍變淺。在手臂上半部，皺摺折疊受力較強，呈現向後下垂。距離腋下最遠的皺摺，則會因重力作用而稍微下垂。

軀幹
畫出主要皺摺的厚度，並在衣物底部畫出皺摺形成的波浪。

4.找出主要皺摺周圍的小皺摺

衣袖
由於布料較柔軟，衣袖會隨著手臂形狀形成自然的曲線。

頸部
添加縫線，修飾圓領的形狀。

叉腰的手
考慮到肩膀拉扯布料的力量，淺淺地畫出皺摺，並在N字形皺摺周邊加上一些折疊皺摺。由於手肘彎曲，拉扯形成的皺摺會延伸至衣袖。

平舉的手
下半部由於下垂形成皺摺，布料在底部堆積成細碎的皺摺。

軀幹
在主要皺摺周圍加上小皺摺。

不同材質形成的皺摺

　　雖然衣物產生皺摺的原理都相同，但材質的軟硬度與布料的厚度，還是會對皺摺的形狀、大小與數量產生影響。讓我們來瞭解一下各種布料的皺摺差異。

連帽T恤

　　雖然和棉質T恤一樣柔軟，但厚度較厚，故皺摺較大，也不太會產生細小的皺摺、皺摺數量也較少。由於布料富有重量且較為寬鬆，下垂的皺摺會特別明顯。

叉腰的手
由於厚度緣故，看不到N字形皺摺，水滴狀皺摺成為主要皺摺，且因重量而下垂。且周邊的瑣碎皺摺較少，皺摺偏大。肩膀處因拉伸而形成的皺摺只會出現在手臂內側，感覺更像是因為衣物的重量而自然下垂的。手肘雖然也會拉扯到衣物，但由於版型較為寬鬆，拉扯力道並不大，因此應該強調像是從手肘上垂下的下垂皺摺。

衣袖
手腕處的鬆緊帶讓布料受到綁束，形成鼓起來的折疊皺摺。

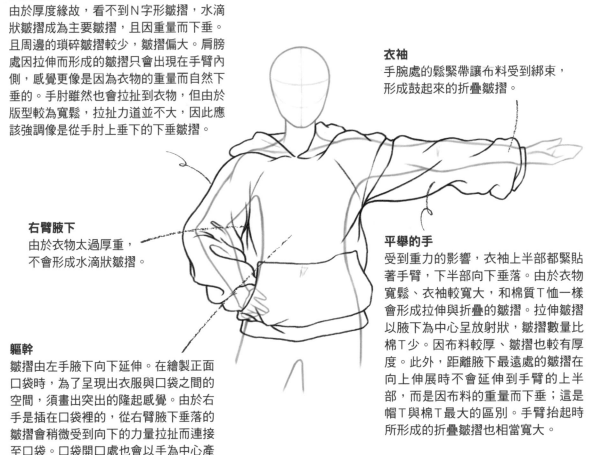

右臂腋下
由於衣物太過厚重，不會形成水滴狀皺摺。

平舉的手
受到重力的影響，衣袖上半部都緊貼著手臂，下半部向下垂落。由於衣物寬鬆、衣袖較寬大，和棉質T恤一樣會形成拉伸與折疊的皺摺。拉伸皺摺以腋下為中心呈放射狀，皺摺數量比棉T少。因布料較厚、皺摺也較有厚度。此外，距離腋下最遠處的皺摺在向上伸展時不會延伸到手臂的上半部，而是因布料的重量而下垂；這是帽T與棉T最大的區別。手臂抬起時所形成的折疊皺摺也相當寬大。

軀幹
皺摺由左手腋下向下延伸。在繪製正面口袋時，為了呈現出衣服與口袋之間的空間，須畫出突出的隆起感覺。由於右手是插在口袋裡的，從右臂腋下垂落的皺摺會稍微受到向下的力量拉扯而連接至口袋。口袋開口處也會以手為中心產生拉伸皺摺。

襯衫

　　襯衫的皺摺厚度雖然與棉T相近，但由於布料更為硬挺，除非折疊得太厲害，否則多半是筆直挺立的感覺，所形成的皺摺也格外地稜角分明。因此，在繪製時，要盡量多利用直線。

襯衫衣領的構造

衣領
衣領貼合著頸部向前傾斜。先繞著頸部畫出帶狀的圓筒形，正面比後頸處更低。在圓筒上連接衣領，畫出稍微鬆散的型態。

右臂腋下
襯衫的剪裁多半比較合身，腋下部分不會形成水滴狀皺摺，而是由裁縫線取而代之。

叉腰的手
此處的水滴狀皺摺比較銳利，上下都比較僵硬，表現出衣料輕薄卻深深凹折的感覺。

肩膀
肩膀處的裁縫線稍微突出，由於是合身的版型會產生拉伸皺摺。

裁縫線

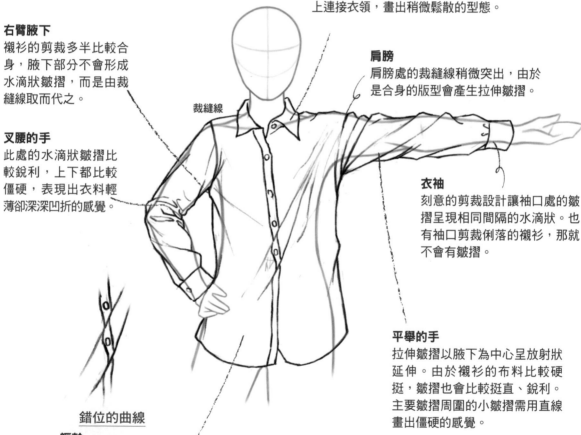

衣袖
刻意的剪裁設計讓袖口處的皺摺呈現相同間隔的水滴狀。也有袖口剪裁俐落的襯衫，那就不會有皺摺。

平舉的手
拉伸皺摺以腋下為中心呈放射狀延伸。由於襯衫的布料比較硬挺，皺摺也會比較挺直、銳利。主要皺摺周圍的小皺摺需用直線畫出僵硬的感覺。

錯位的曲線

軀幹
軀幹處的皺摺主要受手臂向上拉扯、向下的重力，及右手牽動衣物的影響。由左臂腋下呈斜向延伸的是主要的皺摺，通過鈕扣的部分可用稍微錯位的曲線來表現布料的起伏感覺。

西裝外套

　　由於西裝外套的布料非常硬挺厚實，皺摺相對較少，且稜角分明。外套和襯衫一樣，應多多利用直線來表現皺摺，才能展現出它的特徵。

肩膀
此處更需強調僵硬、突出的裁縫線，相對比較柔軟的衣袖會呈現受推擠、折疊起來的型態。

右臂腋下
由於剪裁合身，只要稍稍抬起手臂就會產生拉伸皺摺。以裁縫線為中心畫出拉伸的皺摺。

衣袖
由於面料硬挺，袖口不會變形。

裁縫線

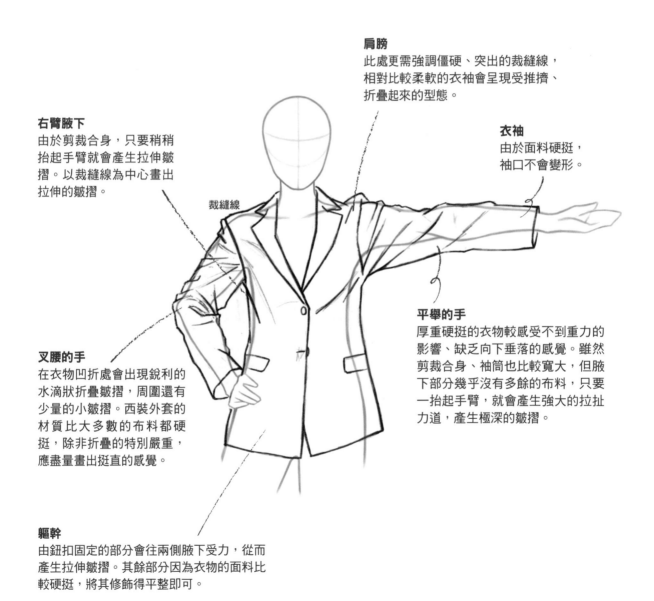

平舉的手
厚重硬挺的衣物較感受不到重力的影響、缺乏向下垂落的感覺。雖然剪裁合身、袖筒也比較寬大，但腋下部分幾乎沒有多餘的布料，只要一抬起手臂，就會產生強大的拉扯力道，產生極深的皺摺。

叉腰的手
在衣物凹折處會出現銳利的水滴狀折疊皺摺，周圍還有少量的小皺摺。西裝外套的材質比大多數的布料都硬挺，除非折疊的特別嚴重，應盡量畫出挺直的感覺。

軀幹
由鈕扣固定的部分會往兩側腋下受力，從而產生拉伸皺摺。其餘部分因為衣物的面料比較硬挺，將其修飾得平整即可。

不同姿勢形成的皺摺

在本章，我們將根據各種姿勢，回顧先前學過的皺摺，請以適用於上衣的五種皺摺試著畫出上衣吧。若仍覺得有所不足，可以回到第九章再次研究。將皺摺的形成原理消化成屬於自己的知識。比起一昧追求細膩度，畫得自然更重要。

雙手高舉的姿勢（+輕薄材質）

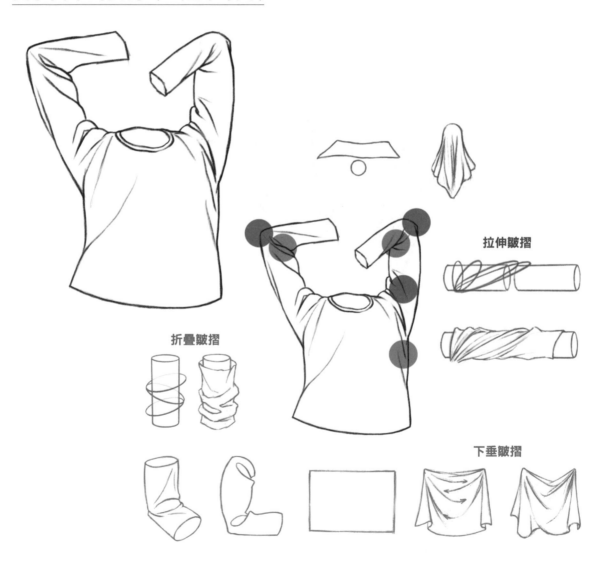

拉伸皺摺

折疊皺摺

下垂皺摺

雙手抱胸的姿勢

折疊皺摺

拉伸皺摺

下垂皺摺

單手舉起的姿勢（＋厚重材質）

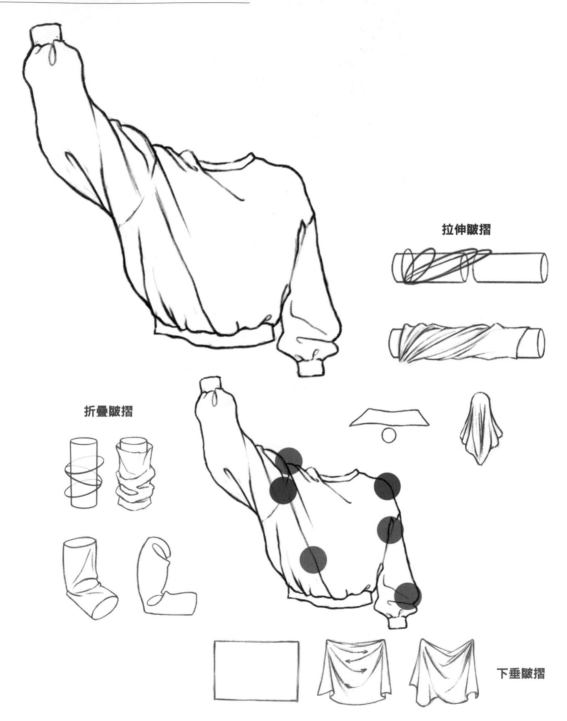

拉伸皺摺

折疊皺摺

下垂皺摺

挽起袖子的姿勢

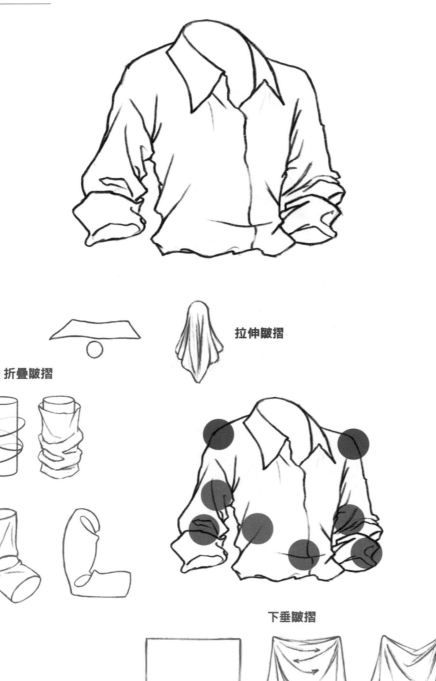

拉伸皺摺

折疊皺摺

下垂皺摺

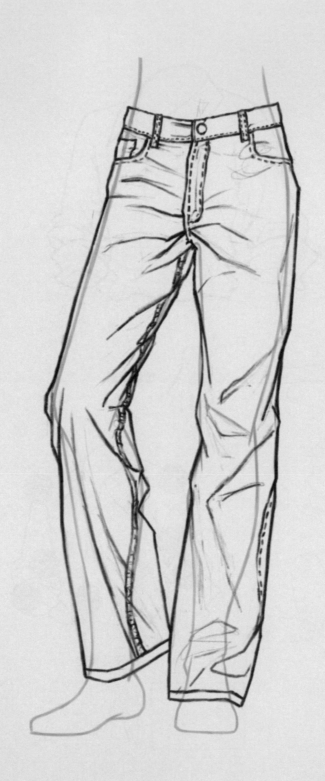

認識褲子皺摺

　　將目前學習過的衣物皺摺應用在褲子上吧。一般而言，雙腿的動作相較於手臂更為受限，皺摺的型態並不繁複；因此，只需留意常見的皺摺種類和型態即可。

衣物皺摺的應用

我們已經透過第九章理解了衣物的皺摺，現在要試著應用到褲子上。先以最基礎的棉質長褲來做練習。

觀察長褲上的皺摺

棉質長褲的布料輕薄柔軟，擺出特定姿勢時，會產生什麼樣的皺摺呢？

折疊皺摺

拉伸皺摺

下垂皺摺

繪製長褲的皺摺

1. 抓出長褲的基本型態

抓出大致的型態，長褲即包裹著腿的長圓筒。

2. 標出主要皺摺

胯下
胯下同時存在著因折疊而產生的水滴狀皺摺，及與膝蓋間相互拉扯所形成的放射狀皺摺。

右膝
膝蓋前側會出現拉伸皺摺，後方的膝窩處則形成折疊皺摺。

左腿
在膝蓋的外側連接著從骨盆處延伸下來的皺摺，碰到稍微突出的膝蓋後，形成下垂皺摺延伸至腳踝。

腳踝
堆積在腳踝的褲腳會出現摺疊皺摺。

3.畫出主要皺摺的細節

腰部
舒適地貼合身形，
前面有拉鍊和口袋。

胯下
雙腿稍微張開會形成放射性的皺摺。
將這些皺摺稍作修飾。

右膝
膝蓋處因拉扯而出現拉伸
皺摺，往下延伸轉為下垂
皺摺。在膝蓋後方、膝窩
處的皺摺需分為可看見頂
部或底部的兩種；整體呈
放射狀往膝蓋處收攏。大
小應各有不同，以便能有
多樣化的呈現。

左腿
從大腿延伸至膝蓋的皺摺，會在膝蓋
處自然淡化消失。由膝蓋延伸至腳踝
的皺摺則在腳踝處較深邃，膝蓋附近
則慢慢變淺。

腳踝
從膝蓋延伸下垂的皺摺
轉為折疊皺摺。

4.找出主要皺摺周圍的小皺摺

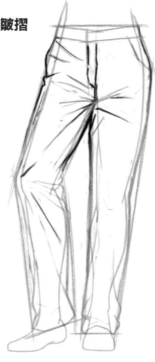

再次由上半部開始修整，
將主要皺摺表現得更深、
更顯著，並在周圍加上少
量的瑣碎皺摺後收尾。

不同材質形成的皺摺

　　雖然衣物皺摺的原理一脈相通，但皺摺的形狀、大小和數量則取決於布料的軟硬與厚度。讓我們透過各種材質的衣物來瞭解不同布料所形成的皺摺。

牛仔褲

　　牛仔布料厚實硬挺，形成的皺摺數量少且摺痕較深。此外，由於厚實的布料需要縫合得非常嚴實，選用的縫線也特別粗，常會使用雙縫線，用肉眼就能輕易觀察到。

胯下
雙腿稍微張開形成放射狀的皺摺。但因布料硬挺厚實，皺摺不太會呈現水滴狀，而是稜角分明的摺痕。這些放射狀皺摺上半部往骨盆方向延伸，下半部則向膝蓋方向發展。皺摺的形狀、角度和方向必須各不相同，才顯得自然。

腰部
描繪腰部時，別忘牛仔褲的特徵——褲耳。拉鍊較厚，在縫合處畫出厚度會更佳。摺痕要畫得比較有稜角。可以畫出口袋中的小口袋，記得著重表現縫線，以體現牛仔褲的質感。

右膝
膝蓋前側的拉伸皺摺會拉得很長很深，外側由於布料折疊，皺摺會向外凸出。內側的拉伸皺摺會延伸至腿部後側，與折疊的皺摺相遇形成極大的一處皺摺。由於布料的特性，後側膝窩處的皺摺較少，感覺像是從大腿內側延伸出來的。

左腿
從骨盆延伸的下垂皺摺落在膝蓋外側，由於硬挺的布料形成有稜角的折痕。從膝蓋延伸至腳踝的下垂皺摺，也因為硬挺的材質，形成稜角分明的皺摺。

腳踝
稍微被腳部擋住，產生折疊皺摺。

運動褲

運動褲非常的柔軟、厚實，因此皺摺的尺寸較大、數量偏少，較不容易產生細碎的皺摺。由於本身的重量，皺摺的垂墜感會更顯著。

胯下
因折疊、拉伸而形成的皺摺本應呈現放射狀，但因運動褲的延伸性較強，所以上半部不會形成拉伸皺摺。皺摺整體向下垂落，只需強調膝蓋處的拉伸皺摺即可。使所有皺摺的底部都稍微鼓起，就能表現出布料的下垂感。

右膝
膝蓋前的拉伸皺摺會有向下垂落的感覺，膝窩處沒有太多小皺摺，大多都是大且厚實的折疊皺摺，且比較柔軟。

腳踝
由於褲腳的剪裁比較寬大，形成鼓起的皺摺。

腰部
褲腰非常寬是運動褲的特徵之一，由於褲腰是以鬆緊帶縫製而成，應以水滴形來繪製底下的皺摺。但若都是一模一樣的水滴狀，則會顯得太過刻意，因此長度和形狀需稍作變化。口袋也是運動褲的特徵之一，必須表現出下垂的感覺。

左腿
在膝蓋外側，由骨盆延伸出的下垂皺摺會變得明顯，在內側來自胯下的下垂皺摺也要表現得深邃些。膝蓋處往下延伸的皺摺會在褲腳形成鼓起的皺摺。鬆垮的布料應沿著腿部的線條來繪製，強調出運動服厚重、柔和的感覺。

西裝褲

西裝褲的材質雖然輕薄柔軟，但本身比較堅挺，皺摺也會有直線的感覺。正面刻意燙成直線的皺摺非常顯著，是西裝褲的特徵。

右腿
膝蓋前會有拉伸皺摺，膝窩處則會產生折疊皺摺。西裝褲最重要的機械性皺摺會從腰部開始，經過膝蓋前方以直線延伸至腳踝。這條皺摺也會與胯下的放射性皺摺互相接觸；且並非完全筆直，而是有細小的凹折。膝蓋到腳踝處可以加入少許抬起褲腳所形成的皺摺，這不僅能突顯出機械皺摺的存在，也能表現出布料的垂墜感。由於面料輕薄，膝窩處也會像棉褲一樣形成不少的折疊皺摺。

胯下
胯下會因折疊與拉伸而形成放射狀皺摺。這些皺摺延伸至骨盆與膝蓋，通常以淺淺的直線來繪製，以表現布料的輕薄柔軟，但卻相當堅挺的感覺。

左腿
由骨盆開始的下垂皺摺連接至膝蓋外側。稍微突出的膝蓋拉扯布料，形成下垂皺摺延伸至腳踝。西裝褲的特徵是布料輕薄柔軟，卻仍有直挺挺的感覺，因此由膝蓋內側至腳踝的下垂皺摺幾乎會以直線筆直延伸。腿部正中間最主要的機械性皺摺則是從腰部延伸至大腿、膝蓋，直至腳踝。

腳踝
西裝褲的長度通常會對齊腳踝，因此褲腳處不會形成折疊皺摺。唯獨因機械皺摺的影響，褲腳中央會有一個角狀的大皺摺。

不同姿勢形成的皺摺

　　在本章，我們將根據各種姿勢，回顧先前學過的皺摺，請以適用於長褲的五種皺摺試著畫出長褲吧。若仍覺得有所不足，可以回到第九章再次研究。將皺摺的形成原理消化成屬於自己的知識。比起一昧追求細膩度，畫得自然更重要。

盤腿坐在地上的姿勢

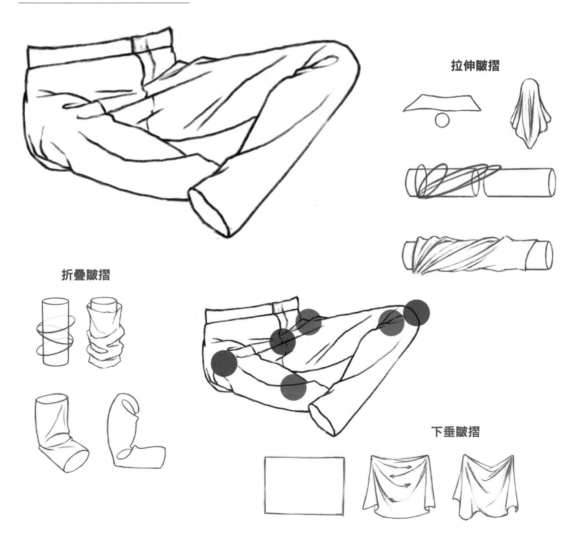

拉伸皺摺

折疊皺摺

下垂皺摺

雙腿張開的跨坐姿勢

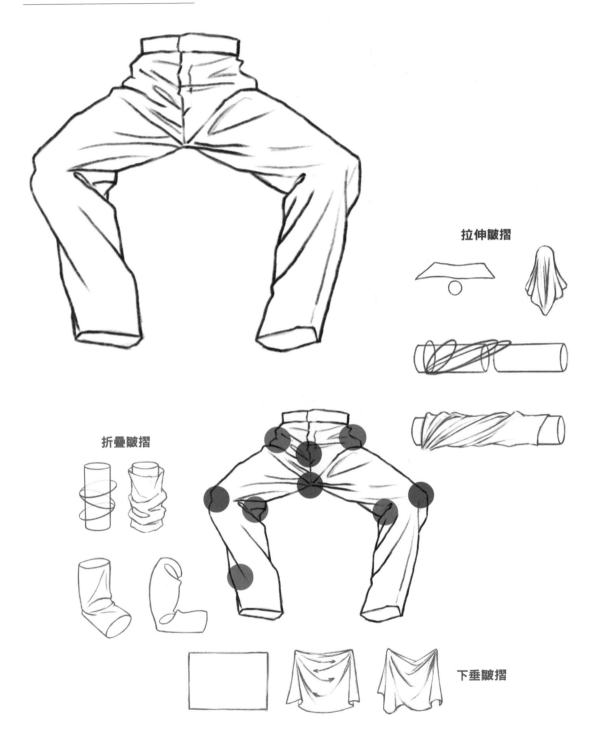

拉伸皺摺

折疊皺摺

下垂皺摺

坐在椅子上的姿勢

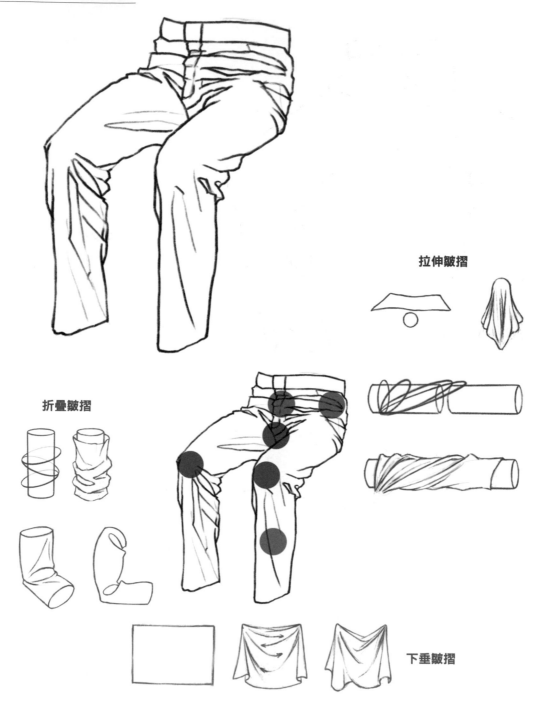

拉伸皺摺

折疊皺摺

下垂皺摺

單腳抬起的坐姿

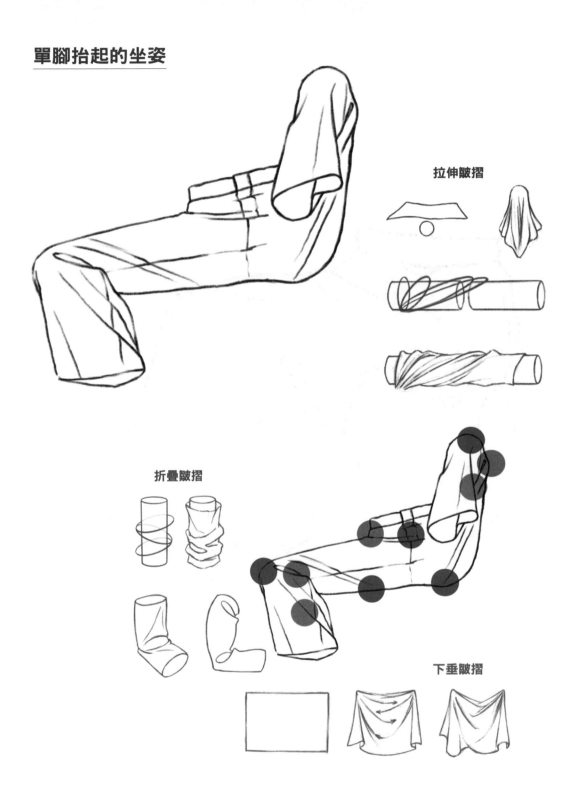

拉伸皺摺

折疊皺摺

下垂皺摺

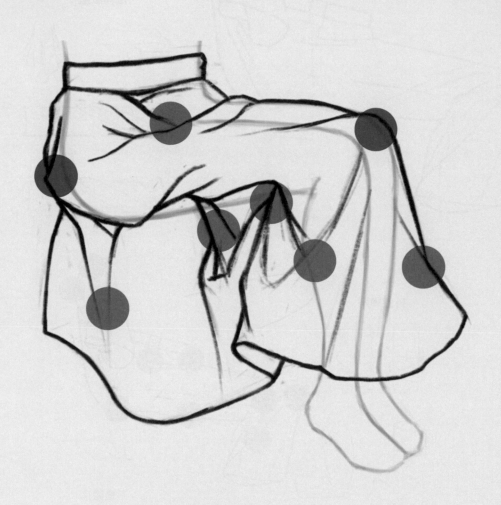

認識裙子皺摺

　　在本章中，我們要按照姿勢與版型，將目前所學過的衣物皺摺應用到裙子上。裙子的皺摺雖然也會受到材質的影響，但因姿勢和版型的差異，皺摺的型態也截然不同。讓我們好好觀察在各種姿勢中，摺痕是如何呈現的，以及其特徵。

不同姿勢形成的皺摺

　　相較於先前介紹過的上衣與褲子，裙裝的皺摺相對簡單；但根據不同動作，也算是變化較大的衣物。讓我們透過多樣的姿勢來了解如何將所學到的皺摺繪製技巧應用在裙裝上。

一般站姿

　　站姿時，裙子的型態相對簡單、並不困難。以此為基礎來學習各種姿勢吧。

裙子基本型態
裙子是包裹著整個下半身的長圓筒狀，因裙擺寬度的緣故越往下會稍微展開些。

拉伸皺摺

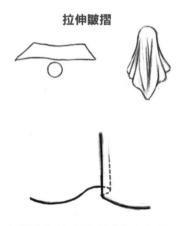

裙擺底部的波浪會隱藏至布料後方，再延伸出來。畫這類皺摺時，必須想像被隱蔽的皺摺的形狀來繪製，才顯得自然。

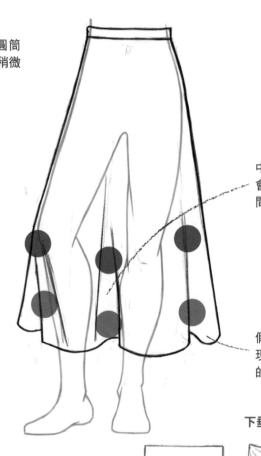

中央由於雙腿微張，裙擺會稍微向內凹產生一個空間，形成最大的皺摺。

假設皺摺都以相同間隔出現，越往軀幹兩側，皺摺的可見寬度便越窄。

下垂皺摺

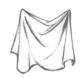

單手提起裙擺的姿勢

　　用一隻手提起裙擺時，主要會形成第九章介紹過的下垂皺摺。讓我們來了解一下，單一中心點形成的下垂皺摺要如何應用在裙子上。

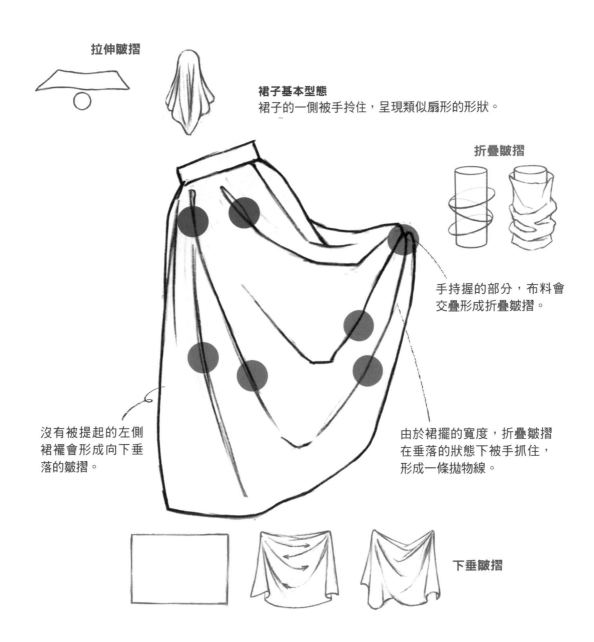

拉伸皺摺

裙子基本型態
裙子的一側被手拎住，呈現類似扇形的形狀。

折疊皺摺

手持握的部分，布料會交疊形成折疊皺摺。

沒有被提起的左側裙襬會形成向下垂落的皺摺。

由於裙襬的寬度，折疊皺摺在垂落的狀態下被手抓住，形成一條拋物線。

下垂皺摺

雙手提起裙擺的姿勢

　　雙手提著裙擺，因此有兩個中心點。讓我們來了解一下，以這兩個中心點為基準的下垂皺摺要如何應用在裙子上。

裙子基本型態
裙子是包裹著整個下半身的長圓筒狀，再加上提起的裙擺往兩側擴散。
整體來說，會形成一個有立體感的多邊形。

裙子被雙手提起，會以抓握處為中心點形成下垂的皺摺。

折疊皺摺

布料從後方被拉扯出來，形成折疊的皺摺。

皺摺由中心點往下垂落，到中段被另一個中心點拉起，中間形成拋物線。

裙擺呈現波浪狀的皺摺。

下垂皺摺

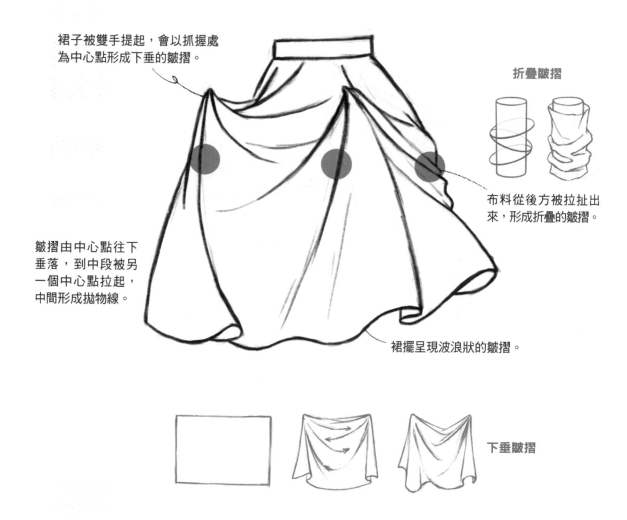

一般坐姿

　　坐姿狀態下，長裙上形成的皺摺與一般的皺摺很不一樣。由於布料皺起不平整，皺摺也變得不規則且繁瑣。在不規則中尋找規律，依序慢慢繪製，是降低難度的好方法。

裙子基本型態
在坐姿中，裙子更像是為因坐下而形成的四邊形布料。

拉伸皺摺

折疊皺摺

臀部會出現拉伸皺摺擴散到腰部與膝蓋。

膝蓋處會形成拉伸皺摺及下垂皺摺。膝蓋上的拉伸皺摺會延伸到膝蓋上、下方，也會與折疊皺摺相連。裙子下擺會呈現稍微散開的型態。

臀部、腿部與椅子接觸的部分就是布料折疊的中心點，向下垂落的皺摺就由此處開始。當然，也會出現不同的皺摺延伸，形成拋物線的狀態。

下垂皺摺

不同版型形成的皺摺

　　製作裙子時，會根據使用何種方式來製作皺摺為裙子做出分類，由完全毫無皺摺到人為製作出無數皺摺的，所在多有。讓我們來學習一下最具代表性的機械性皺摺。

刀褶裙

　　皺摺的方向、寬度都相同的裙子。

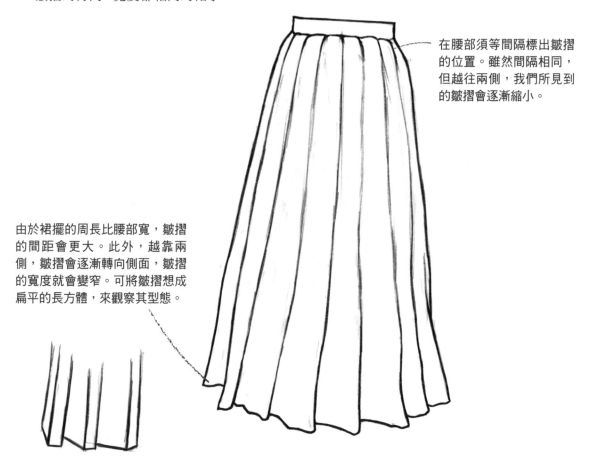

在腰部須等間隔標出皺摺的位置。雖然間隔相同，但越往兩側，我們所見到的皺摺會逐漸縮小。

由於裙擺的周長比腰部寬，皺摺的間距會更大。此外，越靠兩側，皺摺會逐漸轉向側面，皺摺的寬度就會變窄。可將皺摺想成扁平的長方體，來觀察其型態。

呈現長方體狀的皺摺

細摺裙

在腰部抓出很多細小的碎摺，順著裙擺寬度使皺摺散開的裙子。

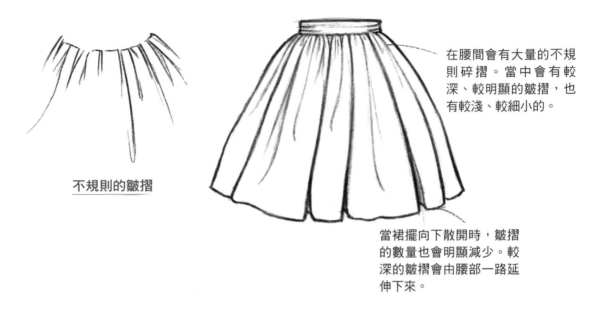

不規則的皺摺

在腰間會有大量的不規則碎摺。當中會有較深、較明顯的皺摺，也有較淺、較細小的。

當裙擺向下散開時，皺摺的數量也會明顯減少。較深的皺摺會由腰部一路延伸下來。

箱摺裙

皺摺宛如箱子依序擺放，故稱為箱摺裙。下圖是單側裙擺被風吹起的型態，可以觀察一下裙擺後側的皺摺。

裙擺由腰部往底部急速擴展、散開。皺摺的間隔相當規律，呈現前後交錯的型態，有如扁平的長方體等間距前後擺放。

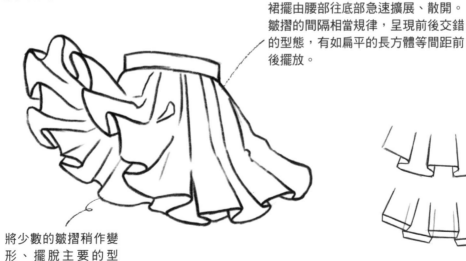

將少數的皺摺稍作變形、擺脫主要的型態，會顯得更自然。

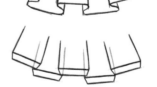

有如箱子交錯堆疊的型態

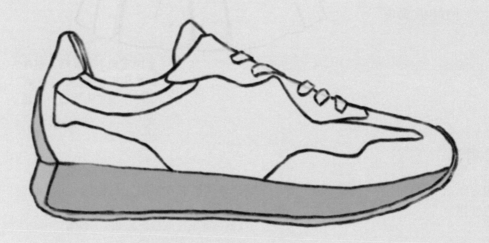

認識鞋子

　　鞋子的種類繁多，型態也各具特色。因此不能死記所有鞋種的模樣。繪製時，透過腳的構造來瞭解如何形塑鞋子，才是至關重要的。讓我們一起來繪製形形色色的鞋子吧。

腳的構造

鞋子與腳的型態相符，所以必須了解腳的基本構造。雖然我們已經在第七章介紹過相關的知識了，但作為複習，我們將從腳的正面、半側面、側面及背面再來瞭解一下腳的構造。

鞋子的型態等同於在腳底和腳背上裹上布料或皮革。繪製鞋子時不必精細畫出腳趾，只要像穿著襪子一樣，畫出結構化的圖形即可。腳踝與鞋口的形狀有關，所以必須時刻考慮到踝骨的所在位置。

踝骨

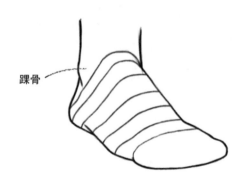

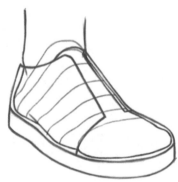

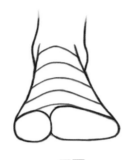

腳的正面：延伸出的圓柱體腳趾逐漸變寬。接近腳踝處的腳背較高，到腳趾處逐漸變得低平，最高的稜線不在腳背的正中央，而是偏向拇趾一側。

正面

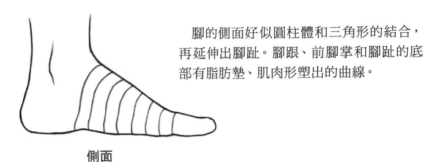

腳的側面好似圓柱體和三角形的結合，再延伸出腳趾。腳跟、前腳掌和腳趾的底部有脂肪墊、肌肉形塑出的曲線。

側面

腳的背面有圓柱體的腳踝和三角形的腳跟。腳踝上可以清楚看見阿基里斯腱和位於兩側的踝骨，外側踝骨的位置偏低。

背面

半側面也有圓柱體的腳踝，腳背則向前突出，並在接近腳趾處逐漸變寬。將拇趾和其餘四趾分別視為塊狀即可。圖例中標出腳的稜線，觀察時更具立體感。腳跟會由腳踝處開始向外伸展。

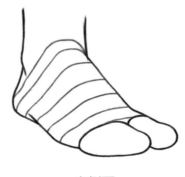

半側面

平底鞋

平底鞋的模樣與腳最為相似，因此更要對腳的形狀有正確的理解，之後再加上平底鞋的特徵。

構造與特徵

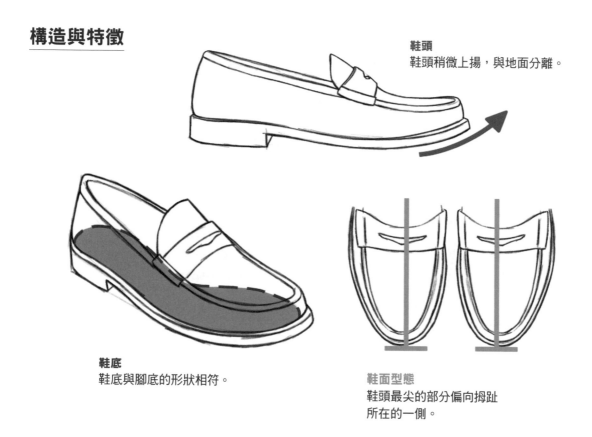

鞋頭
鞋頭稍微上揚，與地面分離。

鞋底
鞋底與腳底的形狀相符。

鞋面型態
鞋頭最尖的部分偏向拇趾
所在的一側。

繪製正面的平底鞋

1. 以圖形化畫出腳的正面。

2. 參照圖形化的腳部,畫出鞋子的大致結構。

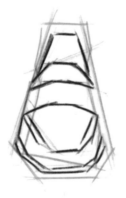

3. 觀察並畫出細部的型態。盡量以直線勾勒,用曲線容易使型態扭曲。

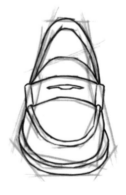

4. 參照前述的線稿,修出鞋子的最終型態和細節。

繪製側面的平底鞋

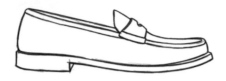

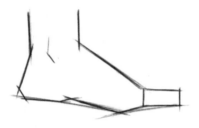

1. 以圖形化畫出平底鞋上的側面腳部型態。

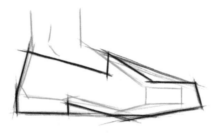

2. 參照圖形化的腳部，畫出鞋子的大致結構。

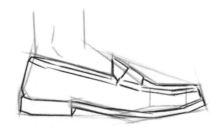

3. 觀察並勾出細部型態。

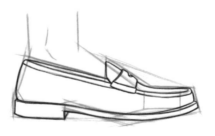

4. 參照前述的線稿，修出鞋子的最終型態和細節。

繪製半側面的平底鞋

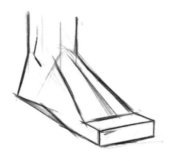

1. 以圖形化畫出腳的半側面。

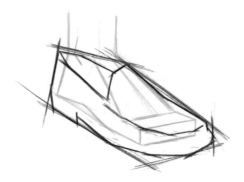

2. 參照圖形化的腳部，畫出鞋子的
 大致結構。

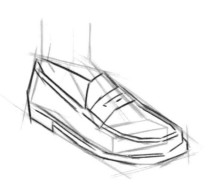

3. 觀察並勾出細部型態。

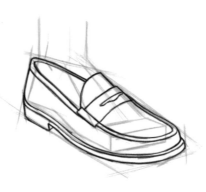

4. 參照前述的線稿，修出鞋子的最終
 型態和細節。

高跟鞋

　　由於高跟鞋有鞋跟，先熟悉踮起腳跟的腳部型態將更有利於繪製。由於鞋頭比較尖利，腳趾會緊靠在一起，形成收攏在鞋子內 的特點。

構造與特徵

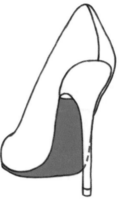

鞋底
從背面觀察時，可以看見高跟鞋的整個鞋底。

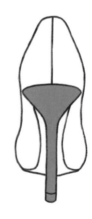

三等分結構
繪製高跟鞋時，可分為腳尖－中段－腳跟三個部分來思考鞋子的結構。便可將腳的彎曲部分單獨區分出來，更穩定地抓出整體的型態。

鞋跟
鞋跟的位置需對齊腳底身體重心的所在位置。

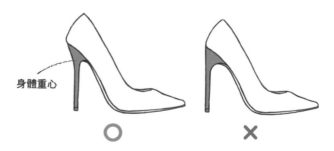

身體重心

○　　　　×

繪製正面的高跟鞋

1. 穿著高跟鞋會露出大部分腳背。以圖形化畫出腳的正面。

2. 參照圖形化的腳部,畫出鞋子的大致結構。

3. 觀察並畫出細部型態,並畫出非常薄的鞋底。

4. 參照前述的線稿,修出鞋子的最終型態和細節。

繪製側面的高跟鞋

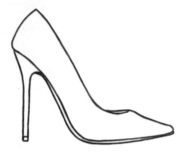

1. 將腳分為三等分，以圖形化畫出側面腳部彎曲的型態。

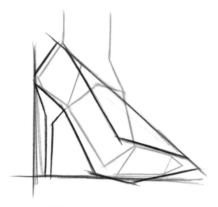

2. 參照圖形化的腳部，畫出鞋子的大致結構。正常站姿下，高跟鞋的鞋頭會稍微翹起，鞋跟位於中心位置，支撐著身體重心。

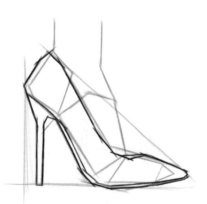

3. 觀察並勾出細部型態。

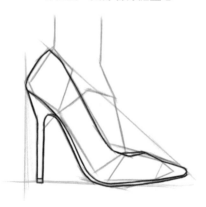

4. 參照前述的線稿，修出鞋子的最終型態和細節。

繪製半側面的高跟鞋

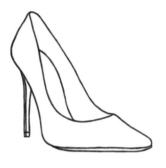

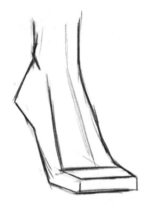

1. 以圖形化畫出踮起腳跟的腳部半側面。

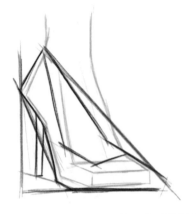

2. 參照圖形化的腳部，畫出鞋子的大致結構。

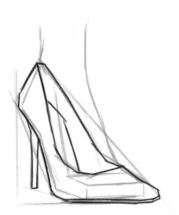

3. 觀察並勾出細部型態。

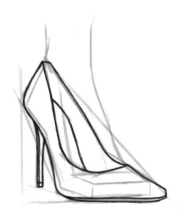

4. 參照前述的線稿，修出鞋子的最終型態和細節。

運動鞋

穿著運動鞋時，腳的型態雖然也很重要，但設計上的特色才是重點，所以我們也必須著重外觀。

構造與特徵

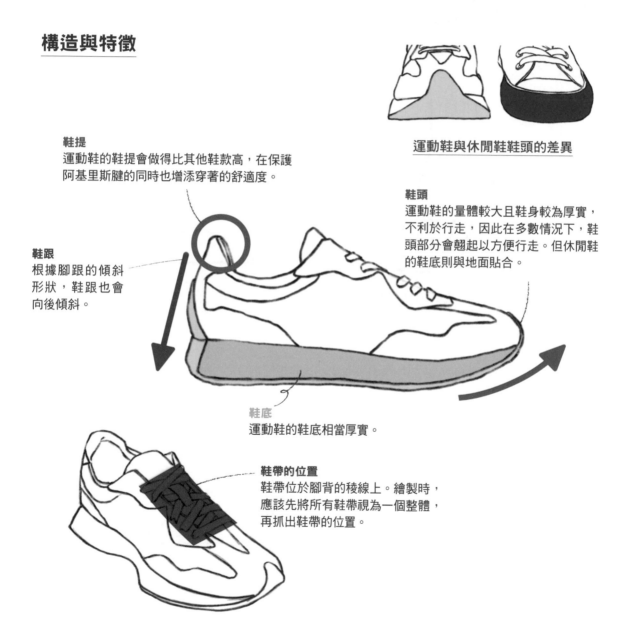

運動鞋與休閒鞋鞋頭的差異

鞋提
運動鞋的鞋提會做得比其他鞋款高，在保護
阿基里斯腱的同時也增添穿著的舒適度。

鞋頭
運動鞋的量體較大且鞋身較為厚實，
不利於行走，因此在多數情況下，鞋
頭部分會翹起以方便行走。但休閒鞋
的鞋底則與地面貼合。

鞋跟
根據腳跟的傾斜
形狀，鞋跟也會
向後傾斜。

鞋底
運動鞋的鞋底相當厚實。

鞋帶的位置
鞋帶位於腳背的稜線上。繪製時，
應該先將所有鞋帶視為一個整體，
再抓出鞋帶的位置。

繪製正面的運動鞋

1. 以圖形化畫出腳的正面。

2. 參照圖形化的腳部,畫出鞋子的大致結構。

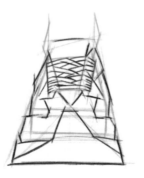

3. 觀察並畫出細部型態,需考慮到左右對稱。

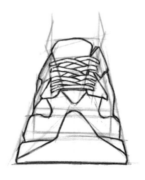

4. 參照前述的線稿,修飾鞋子的最終型態和細節。

繪製側面的運動鞋

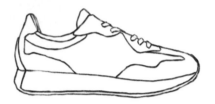

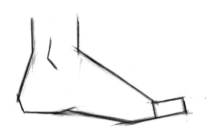

1. 以圖形化畫出腳的側面。

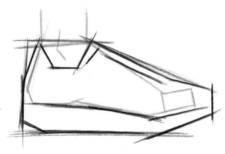

2. 參照圖形化的腳部,畫出鞋子的大致結構。須牢記運動鞋的底部非常厚實,且鞋跟較高。

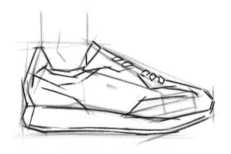

3. 觀察並畫出細部型態。不要受到繁複花紋的影響,而弄錯整體的型態。

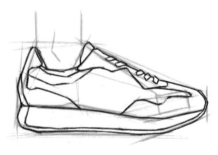

4. 參照前述的線稿,修出鞋子的最終型態和細節。

繪製半側面的運動鞋

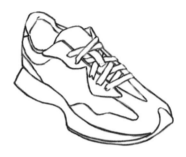

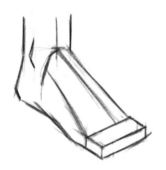

1. 以圖形化畫出腳的半側面。

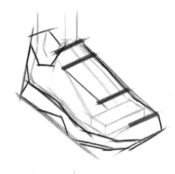

2. 參照圖形化的腳部,畫出鞋子的大致結構。鞋跟、鞋舌、鞋帶和鞋頭的傾斜度須保持一致。

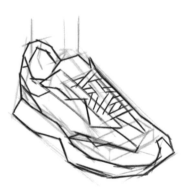

3. 觀察並畫出細部型態,並畫出花紋的位置。

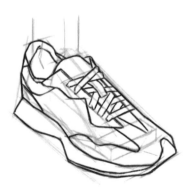

4. 參照前述的線稿,修飾鞋子的最終型態和細節。

人體繪畫的
基礎與進階技巧

出　　　　版／楓書坊文化出版社
地　　　　址／新北市板橋區信義路163巷3號10樓
郵 政 劃 撥／19907596　楓書坊文化出版社
網　　　　址／www.maplebook.com.tw
電　　　　話／02-2957-6096
傳　　　　真／02-2957-6435
作　　　　者／昭垠 朴京善
翻　　　　譯／林季妤
責 任 編 輯／陳鴻銘
內 文 排 版／楊亞容
港 澳 經 銷／泛華發行代理有限公司
定　　　　價／520元
出 版 日 期／2023年11月

國家圖書館出版品預行編目資料

人體繪畫的基礎與進階技巧 / 昭垠 朴京善作
; 林季妤譯. -- 初版. -- 新北市：楓書坊文化
出版社, 2023.11　面；　公分

ISBN 978-986-377-910-0（平裝）

1. 人體畫　2. 繪畫技法　3. 藝術解剖學

947.2　　　　　　　　　112016704

色鉛筆

手帳插畫圖集

4000 上

可愛動物到日常服裝與美食

Ramzy

楓書坊

在經過約2年的準備後，《色鉛筆手帳插畫圖集 4000》終於問世了。在這段相當長的時間裡，筆者有時會擔心真能順利完成4000幅畫嗎？但看著一幅幅畫完成，也感到十分驕傲。終於將這本書出版了，感到十分興奮。

　　與以往所出版的短篇主題繪畫書籍不同，我是出於「如果有只用一本書就可以畫出所有的主題，那就好了！」的心情開始的。因此，我試圖將世界上的物品都畫進去，作品多達4000幅！

　　從非常簡單的圖畫到稍有難度的精緻畫作，收錄了各種難度的圖畫。即使是初學者也可以一步步地跟著做，輕鬆完成。當簡單的圖畫逐漸地變得熟悉後，就可以嘗試挑戰複雜的圖畫了。

　　有一句話說：「觀察是畫好圖的第一步」。為了包含世界上的所有主題，我也觀察並畫了一些以前沒有嘗試過的新事物，發現了我不知道的部分，也因此有了新的喜好。

仔細觀察周遭的事物並加以描繪，不僅可以提高繪畫技巧，還能讓熟悉的日常生活變得更加地豐富多彩。記錄匆匆流逝的生活日常時、想長久保存令人心動的旅行回憶時、不知道該畫什麼時，或是尋找描繪對象時，都希望能讓你想到本書，讓本書成為你的指南。更希望這些小小的畫作能讓世界以更溫暖、更豐富的眼光被看待、被理解的起點。

　　因為本書包含了許多主題，所以不一定要按照書中的順序來繪畫。可以選擇感興趣的主題，也可以先畫一些容易跟隨的簡單圖案。用自己的眼光來填滿屬於自己的世界吧！

　　祝你們日子過得溫馨豐盛。

2022年冬天
插畫家 Ramzy（LEE YEA GI）獻上

Contents

Chapter * 4 ◇
美食日，吃播日

Chapter * 5 ◇
歡樂逍遙遊

色鉛筆插畫
所需準備的材料

使用色鉛筆繪畫時，通常不需要特別購買新的材料，因為大多數的工具喜歡繪畫的你都已經擁有了。建議從現有的工具中選擇適用的就可以了，但如果你想要以更專業的方式進行，或者希望作品完成時能呈現高級感，那麼購買標有「專業」字樣的工具會是個不錯的選擇。

色鉛筆

　　這是畫色鉛筆畫時，必備的材料。由於它具有柔軟的質地和溫暖、舒適的感覺，因此成了我最喜歡的畫畫工具。雖然每個品牌的特點都有些不同，但在這本書中，我主要使用的是Prismacolor色鉛筆。Prismacolor色鉛筆的筆芯非常柔軟，上色濃郁，可使畫面更加清晰。芯越柔軟，就越容易進行細緻地混合色彩，更容易地表現出陰影。

　　此外，與其他色鉛筆相比，Prismacolor的芯更柔軟，因此顏色更容易滲進紙張。輕輕上色會呈現淡淡的顏色，稍加用力則會呈現濃郁的色採，可讓表現手法更加豐富。芯較硬的色鉛筆在繪畫時會感到粗糙，且上色效果不佳。

　　除了Prismacolor色鉛筆外，我也推薦Faber-Castell色鉛筆，它的芯比Prismacolor稍微硬一些，上色也較淡，但適合進行細緻的表現。但無論是哪個品牌都沒有關係，利用手邊現有的色鉛筆，試著畫出自己的風格吧！

紙張

　　可以使用素描用紙——肯特紙。選擇質地柔軟、不粗糙的紙張會更好。如果紙張的質地較粗，色鉛筆很快就會磨損。在本書中，我主要用的是180g和220g厚度的肯特紙。肯特紙幾乎沒有明顯的質感，因此在畫完畫後進行掃描時，畫面周圍不會顯得雜亂，色鉛筆磨損的情況也不會太嚴重。此外，如果用力壓著畫畫，可能會導致紙張破裂或變形，但180g或220g左右的厚度就較不容易破裂。

　　除了肯特紙外，我還推薦Fabriano Accademia Drawing或Sketching素描用紙。Drawing或Sketching素描專用紙的表面粗糙、質感明顯、厚度較大，適合呈現高級感或突顯色鉛筆質感時使用。大多數文具店出售的兒童素描用紙的厚度大約130g左右，因此不建議使用。

削鉛筆器

　　色鉛筆很容易變鈍，特別是Prismacolor色鉛筆，很容易變得鈍圓、容易斷裂。如果繼續用鈍圓的鉛筆作畫，會讓畫面變得暗淡，難以進行細緻的表現。因此，你需要經常用削鉛筆器把色鉛筆削成尖尖的。

　　你可以使用任何一種削鉛筆器，但我推薦Prismacolor或Faber-Castell的削鉛筆器，它們能輕鬆地把色鉛筆削成尖尖的形狀。用削鉛筆器削色鉛筆時，有時候會斷裂，這時可以用刀子直接削鉛筆芯。但用刀子削可能很難將色鉛筆削得十分尖銳。

鉛筆

　　在上色之前，用於繪製淡色底稿。根據深淺的程度可將鉛筆分為4H、3H、2H、H、HB、B、2B、3B、4B和6B等。H代表淡，B代表濃。數字越大，顏色越濃，越小，顏色越淡。繪製底稿時，建議使用3H或2H。用太濃的鉛筆畫底稿，上色時就會導致色鉛筆和鉛筆重疊，使畫面變得混亂。

自動鉛筆

　　由於色鉛筆和鉛筆都需要經常削尖，可能會有點煩人。這時候，你可以使用自動鉛筆。需要精細描繪時，比起鉛筆，尖銳的自動鉛筆更加適用。我喜歡帶有重量感的自動鉛筆，然而，喜歡哪種重量感取決於個人口味，所以你可以選擇適合自己的自動鉛筆。

橡皮擦

　　你可以使用家裡任何一種橡皮擦，但我推薦美術專用的Tombow橡皮擦或塑膠橡皮擦。相比之下，Tombow橡皮擦比較柔軟，塑膠橡皮擦則比較硬。需要擦除底稿上平滑無痕的部分時，可以使用Tombow橡皮擦；需要擦除細微部分時，就可以使用塑膠橡皮擦。在需要更細微的擦除時，可以用刀片斜切橡皮擦後再輕輕擦拭。

色鉛筆插畫的基礎練習

畫畫之前，要從基礎開始練習嗎？細緻地繪製線條，按自己的意願來上色，經過這樣的步驟完成度就會更高。為了做到這一點，我們需要善於控制手部力道。在控制力道的同時進行繪製，並嘗試調整顏色的深淺。

線條繪製技巧

手腕和手臂施力。練習以相同的力度來畫線，或是調整力度來畫線。

①以相同的力道畫出深厚的線條

②減少力道輕柔地畫線

③調整力度畫線（深→淡）

④調整力度畫線（淡→深）

⑤調整力度畫線（深→淡→深）

橫線　　　　垂直線　　　　對角線　　　　曲線①　　　　曲線②

※ 試著練習一下吧！

①以相同的力道畫出深厚的線條

②減少力道輕柔地畫線

③調整力度畫線（深→淡）

④調整力度畫線（淡→深）

⑤調整力度畫線（深→淡→深）

橫線　　　　垂直線　　　　對角線　　　　曲線①　　　　曲線②

上色技巧

上色時，依照上色的方式會有不同的感覺。用力地上色、輕輕地上色、在已經上色的部分再次上色，或者混合顏色來製造漸層效果等，來提高完成度。

①用力地上色
（本書主要使用的技巧）

②減少力道
輕輕上色

③減少力道輕
輕重疊多次

④調整力道製
造漸層效果

⑤用力上色後
再加上深色

⑥混合白色
上色

⑦混合兩種顏
色上色＋用
力上色

⑧混合兩種顏
色上色＋輕
輕上色

※ 試著練習一下吧！

①用力地上色

②減少力道
輕輕上色

③減少力道輕
輕重疊多次

④調整力道製
造漸層效果

⑤用力上色後
再加上深色

⑥混合白色
上色

⑦混合兩種顏
色上色＋用
力上色

⑧混合兩種顏
色上色＋輕
輕上色

書中使用的色彩和配色

為了挑選出想要的色鉛筆，我特地整理了色彩表，讓你可以一目了然地看到所有顏色，並組合出相襯的顏色。即使你擁有很多顏色的色鉛筆，但實際上你可能只會用到其中幾支。參考色彩表，試著組合出更為多樣的顏色，將可讓你完成更具新意的插畫！

色彩表

書中使用Prismacolor色鉛筆。我有150支，但應該只用了110～120支左右。一起來看看有哪些顏色吧！

＊Prismacolor的灰色區分

[French Grey]
1068, 1069, 1070, 1072, 1074, 1076

書中最常用的是一種帶有溫暖感的灰色。我直接使用「淡灰色、灰色、深灰色」這樣的標示，並沒有進行額外的說明。

[Warm Grey]
1050, 1051, 1052, 1054, 1056, 1058

雖然Prismacolor上標註為暖灰色，但實際上色後的色調比法式灰更冷。書中描述為「帶有冷感的灰色」。

[Cool Grey]
1059, 1060, 1061, 1063, 1065

上色後的效果接近天藍色，所以我寫成了「帶有藍色調的灰色」。

COLOR CHART

914 Cream	1011 Deco Yellow	915 Lemon Yellow	916 Canary Yellow	1012 Jasmine	940 Sand	942 Yellow Ochre	917 Sunburst Yellow	1003 Spanish Orange	1002 Yellowed Orange
1034 Goldenrod	1033 Mineral Orange	1032 Pumpkin Orange	918 Orange	118 Cadmium Orange Hue	921 Pale Vermilion	922 Poppy Red	122 Permanent Red	923 Scarlet Lake	924 Crimson Red
925 Crimson Lake	1030 Raspberry	926 Carmine Red	195 Pomegranate	930 Magenta	994 Process Red	995 Mulberry	1009 Dahlia Purple	931 Dark Purple	1078 Black Cherry
927 Light Peach	1013 Deco Peach	1014 Deco Pink	1018 Pink Rose	928 Blush Pink	929 Pink	993 Hot Pink	1001 Salmon Pink	939 Peach	1092 Nectar
1019 Rosy Beige	1017 Clay Rose	1026 Greyed Lavender	934 Lavender	956 Lilac	1008 Parma Violet	932 Violet	1007 Imperial Violet	132 Dioxazine Purple Hue	996 Black Grape
1086 Sky Blue Light	1023 Cloud Blue	1087 Powder Blue	1024 Blue Slate	1103 Caribbean Sea	1102 Blue Lake	904 Light Cerulean Blue	1040 Electric Blue	919 Non-Photo Blue	903 True Blue
1022 Mediterranean Blue	103 Cerulean Blue	906 Copenhagen Blue	133 Cobalt Blue Hue	1100 China Blue	1101 Denim Blue	902 Ultramarine	208 Indanthrone Blue	933 Violet Blue	901 Indigo Blue
1079 Blue Violet Lake	1025 Periwinkle	1027 Peacock Blue	936 Slate Grey	1088 Muted Turquoise	105 Cobalt Turquoise	905 Aquamarine	992 Light Aqua	1020 Celadon Green	1021 Jade Green
920 Light Green	910 True Green	1006 Parrot Green	907 Peacock Green	909 Grass Green	912 Apple Green	913 Spring Green	989 Chartreuse	1004 Yellow Chartreuse	1005 Limepeel
289 Grey Green Light	1089 Pale Sage	120 Sap Green Light	1096 Kelly Green	911 Olive Green	109 Prussian Green	908 Dark Green	1090 Kelp Green	988 Marine Green	1097 Moss Green
1098 Artichoke	1091 Green Ochre	1094 Sandbar Brown	1028 Bronze	140 Eggshell	997 Beige	1084 Ginger Root	1085 Peach Beige	1093 Seashell Pink	1080 Beige Sienna
941 Light Umber	1082 Chocolate	943 Burnt Ochre	945 Sienna Brown	944 Terra Cotta	1029 Mahogany Red	1031 Henna	1081 Chestnut	937 Tuscan Red	1095 Black Raspberry
946 Dark Brown	947 Dark Umber	948 Sepia	1099 Espresso	1083 Putty Beige	1068 French Grey 10%	1069 French Grey 20%	1070 French Grey 30%	1072 French Grey 50%	1074 French Grey 70%
1076 French Grey 90%	1050 Warm Grey 10%	1051 Warm Grey 20%	1052 Warm Grey 30%	1054 Warm Grey 50%	1056 Warm Grey 70%	1058 Warm Grey 90%	1059 Cool Grey 10%	1060 Cool Grey 20%	1061 Cool Grey 30%
1063 Cool Grey 50%	1065 Cool Grey 70%	1067 Cool Grey 90%	935 Black	938 White	949 Metallic Silver	950 Metallic Gold	1035 Neon Yellow	1036 Neon Orange	1038 Neon Pink

色彩組合

同一幅插畫，不同的顏色搭配會帶來截然不同的感覺。在想要表達的氛圍中，選擇相襯的顏色來搭配吧！可以參考色卡下方的編號，但不一定要挑選完全相同的顏色來搭配。可以自由搭配相似色系的顏色，或是找到屬於自己的獨特色彩組合。

沉穩的色彩搭配

| 1093 Seashell Pink | 1080 Beige Sienna | 941 Light Umber | 1019 Rosy Beige | 1083 Putty Beige |

活潑的色彩搭配

| 915 Lemon Yellow | 917 Sunburst Yellow | 922 Poppy Red | 989 Chartreuse | 904 Light Cerulean Blue |

可愛的色彩搭配

| 1014 Deco Pink | 928 Blush Pink | 929 Pink | 1089 Pale Sage | 1020 Celadon Green |

溫暖的色彩搭配

| 140 Eggshell | 940 Sand | 1085 Peach Beige | 1001 Salmon Pink | 943 Burnt Ochre |

冷色系搭配

| 910 True Green | 1087 Powder Blue | 1079 Blue Violet Lake | 133 Cobalt Blue Hue | 1060 Cool Grey 20% |

清淡的色彩搭配

| 914 Cream | 927 Light Peach | 289 Grey Green Light | 1086 Sky Blue Light | 1068 French Grey 10% |

沉重的色彩搭配

| 1017 Clay Rose | 1029 Mahogany Red | 208 Indanthrone Blue | 948 Sepia | 1058 Warm Grey 90% |

精選的色彩搭配

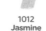

| 1012 Jasmine | 939 Peach | 1092 Nectar | 1093 Seashell Pink | 1080 Beige Sienna |

人與動物

人物

不僅僅是性別或年齡上的差異，

表情、髮型和姿勢也會讓形象有所不同。

請考慮想要描繪的氛圍，並選出合適的表達方式。

也可以是常穿的衣服或制服，描繪成特定的職業人物。

微笑的表情

Color Chart 1092 997 1093 1080 948 935

 → → →

❶ 畫一個圓臉和耳朵。

TIP 當把臉橫向分成三等份,耳朵位於中央位置。

❷ 畫出頭髮,並將臉部塗滿顏色。用深米色勾勒出臉部輪廓。

❸ 根據耳朵上方的位置畫出眉毛和眼睛,耳朵的下方的位置則畫出鼻子和嘴巴。

❹ 畫出臉頰的觸感。在額頭的頭髮和耳朵周圍用深米色塗抹,並以黑色細線來表現頭髮的細節。

哭泣的表情

Color Chart 1092 1087 1102 997 1080 946 947 935

 → → →

❶ 畫出瘦長的臉和耳朵。

❷ 畫出短髮,然後在耳朵旁邊標出眼睛的位置。畫出眼淚,也畫嘴巴。

❸ 將臉和頭髮的塗上顏色,再根據耳朵的上方位置畫出眉毛和眼睛。

TIP 在眉毛間畫上兩個小點,可以生動地表現出哭泣的表情。

❹ 用深藍色畫出淚水的輪廓。將嘴巴填滿顏色後再畫出輪廓。用黑色細線來表現頭髮的細節。

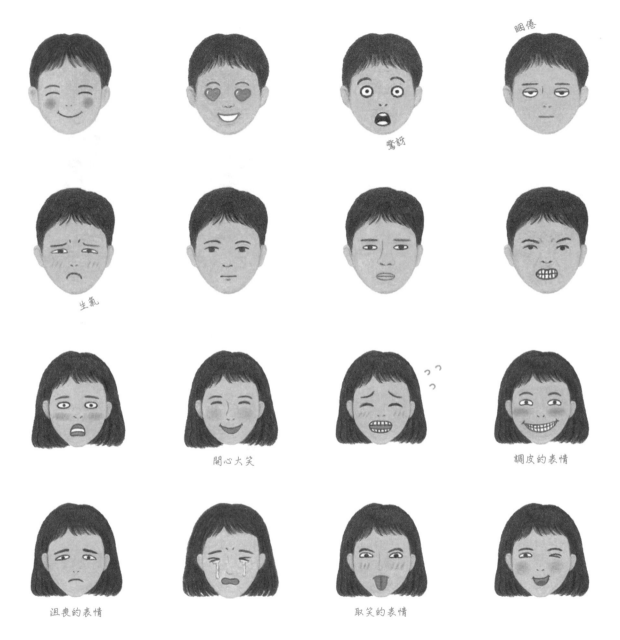

睏倦

驚訝

生氣

開心大笑

調皮的表情

沮喪的表情

取笑的表情

30歲左右的男性

Color Chart

1092　997　1080　948　1068　1072　935

 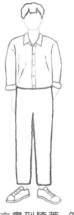

❶ 畫成八頭身時,第一個頭身是臉和頭,第二個是胸部。

TiP 我認為可以將整個身體分成7～8個頭身來畫。

❷ 第三個畫到肚臍;第四個畫到骨盆;第五個畫到手指尖。

❸ 第六畫到膝蓋,第七、八則畫到小腿和腳尖。

❹ 根據輪廓線的顏色進行填色,再用比底色更深的顏色來描繪褶皺和輪廓線,接著畫眉毛、眼睛、鼻子、嘴巴和臉頰。

30歲左右的女性

Color Chart

914　1092　997　1080　1083　941　946　948　935

❶ 第一的頭身的區域畫出臉和頭部,第二個頭身則畫到胸部。

TiP 將除了高跟鞋以外的整個身體以七個頭身來畫。

❷ 第三個畫到肚臍,第四畫到大腿和手指尖。

❸ 第五個畫到膝蓋,第六、七則畫到小腿和腳尖。

❹ 根據輪廓線的顏色進行填色,再用比底色更深的顏色來描繪褶皺和輪廓線,接著畫眉毛、眼睛、鼻子、嘴巴和臉頰。

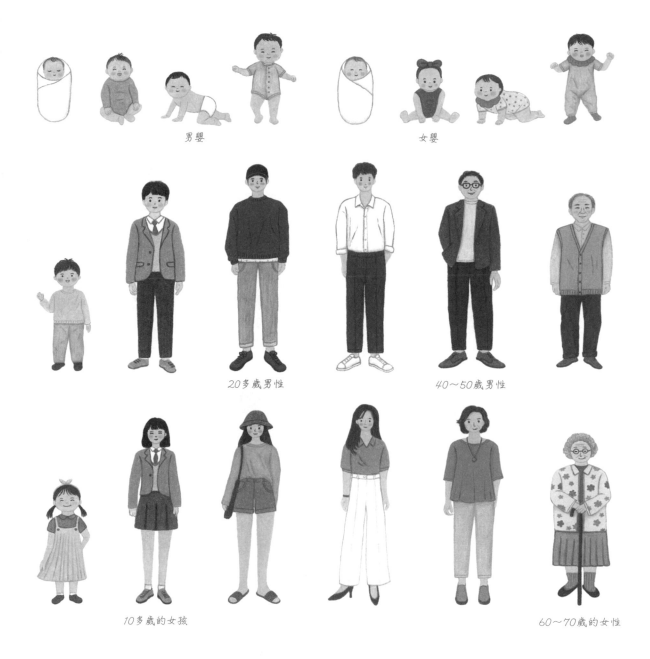

男嬰

女嬰

20多歲男性

40～50歲男性

10多歲的女孩

60～70歲的女性

波浪捲髮

Color Chart
922 927 997 1080 946 947 935

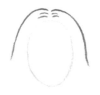
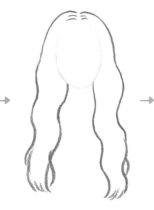
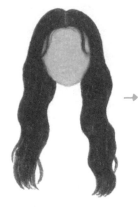

❶ 畫出圓臉、尖下巴，和一部分頭髮。

❷ 畫出蜷曲的頭髮形狀。

Tip 畫出一縷縷稍微突出的髮梢，會更加自然。

❸ 在額頭畫出垂落的側髮，並將臉部和頭髮塗滿顏色。

❹ 畫出眉毛、眼睛、鼻子、嘴巴和臉頰的輪廓，再用深橘色畫出蜷曲的線條，來表現頭髮的質感。

離子燙

Color Chart
997 1080 948 935

❶ 畫出下巴稍尖的臉和耳朵。

❷ 畫出前面頭髮的分開形狀。

Tip 頭髮的輪廓稍具波浪狀更自然，更像是燙髮。

❸ 根據輪廓線的顏色進行填色，再用深米色勾出臉部輪廓。

❹ 畫出眉毛、眼睛、鼻子和嘴巴，再用黑色細線來表現頭髮的流動。

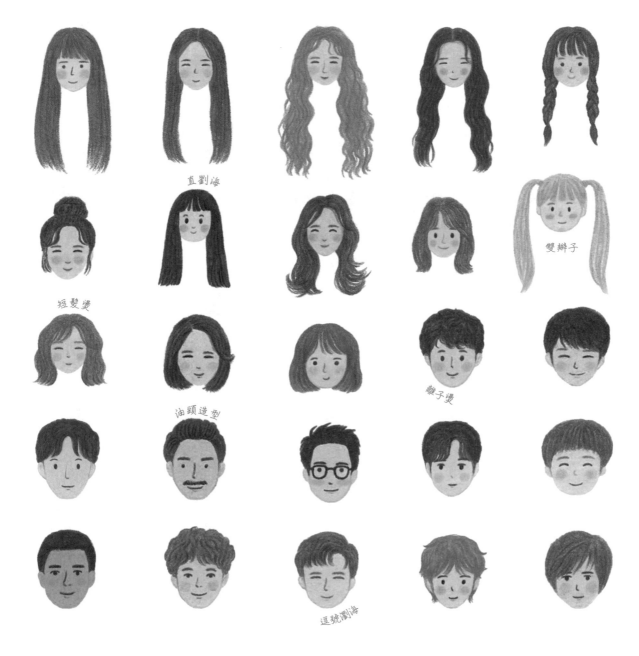

直劉海

雙辮子

短髮燙

油頭造型

離子燙

逗號劉海

醫生

① 畫完臉部、耳朵和頭髮後，再畫一個從鼻子蓋到下巴的口罩。

② 畫一個穿著襯衫和外套、雙手交叉的形象，再將臉部、手和頭髮填滿顏色。

③ 畫出聽診器和領帶，再替襯衫填色。

④ 畫出眉毛、眼睛和眼鏡。

警察

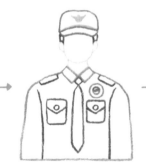

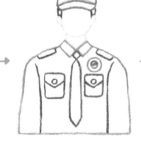

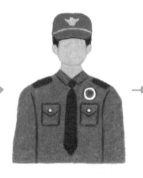

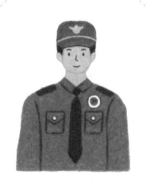

① 畫出臉部、耳朵、頭髮和帽子。

② 畫完襯衫和領帶後，再畫口袋、肩章和徽章。帽子上的徽章和帶子也要畫出來。

③ 根據輪廓線的顏色進行填色。

④ 畫出眉毛、眼睛、鼻子和嘴巴。

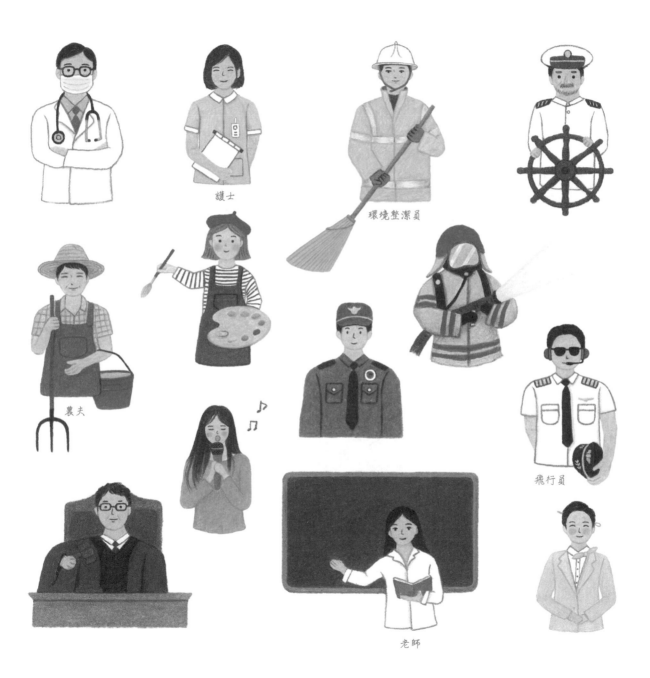

護士

環境整潔員

農夫

飛行員

老師

站立

 → → →

❶ 畫出臉部、耳朵、頭髮、上半身和手。

❷ 畫出下半身和鞋子，再替臉部和手填色。

❸ 替頭髮、衣服和鞋子上色，再用比背景更深的顏色勾勒輪廓。

❹ 用黑色畫出眉毛、眼睛、鼻子和嘴吧，再用細線表現頭髮紋理。

跳躍

Color Chart
1092 1023 1024 997 1080 941 947 948 935

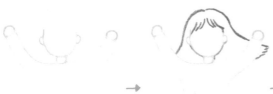 → 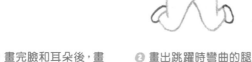 → 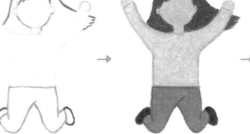 →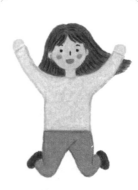

❶ 畫完臉和耳朵後，畫出張開的雙臂和上半身。

❷ 畫出跳躍時彎曲的腿和一側飄動的頭髮。

❸ 根據輪廓的顏色填色，再用比背景更深的顏色勾出輪廓。

❹ 畫完眉毛、眼睛、鼻子、嘴和臉頰後，再畫細線來表現頭髮的質感。

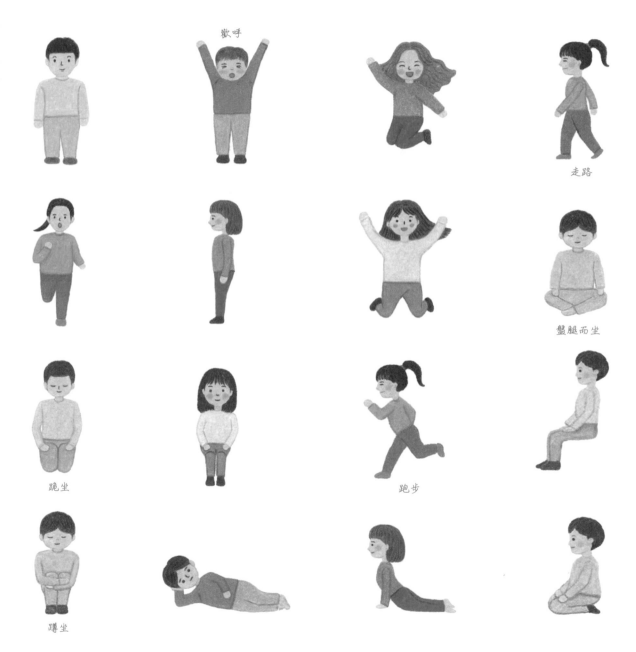

歡呼

走路

盤腿而坐

跪坐

跑步

蹲坐

動物

從寵物到魚類，非洲、南極＆北極的野生動物，

或是已經滅絕的恐龍和瀕臨滅絕的動物！

根據其獨特的姿態或樣貌，你會發現畫起來其實並不難。

混合相似色系的顏色畫線，就可以很好地表現出毛髮的質感。

樹懶

Color Chart
1093 1080 1094 1082 946 947 935

① 畫一個圓圓的頭和抓住樹木的長腿。

 畫輪廓線時如果畫得鬆散一點，毛髮的感覺會更逼真。

② 畫出環繞在樹上的前腳。在頭部畫一個小圓來表現臉部，然後畫上眼睛、鼻子和嘴巴。

③ 根據輪廓線的顏色進行上色。嘴和下巴周圍可以稍微深一些。

④ 用比底色更深的顏色在身體上畫曲線以表現毛髮，並在樹上畫一些短線來表現粗糙的質感。

西部平原大猩猩

Color Chart
945 1070 1072 1074 1076 935

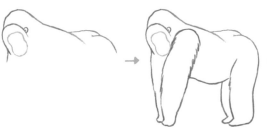

① 畫出頭部、臉部、耳朵、背部和臀部。

② 畫出腿和肚子。

③ 根據輪廓線的顏色進行上色。用深灰色在腿部和腹部下方做加深處理。

④ 用棕色替頭部上色，再用黑色加深耳朵、眉毛、眼睛、鼻子和嘴巴的邊界線。

 畫邊界時，如果能像彈出去那樣向外畫出線條，就能畫出毛髮的質感。

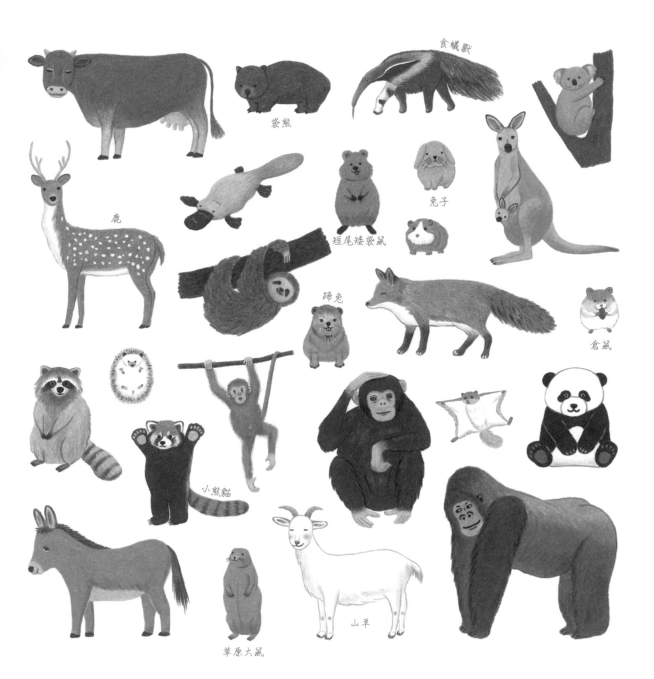

食蟻獸

袋熊

鹿

短尾矮袋鼠

兔子

蹄兔

倉鼠

小熊貓

草原大鼠

山羊

布偶貓

Color Chart

1092 1087 1093 1080 941 946 1072 935

 → →

❶ 用鋸齒狀的輪廓線畫出豐盈的毛髮,然後畫上耳朵。

❷ 畫出身體、腿和尾巴,然後畫上頸部和胸部的毛髮。

❸ 替耳朵和尾巴上色後,再畫上眼睛。

❹ 畫出鼻子、嘴巴和鬍子,並在眼睛周圍用米色和深米色來混合。也可以在身體上添加米色,增加立體感。

俄羅斯藍貓

Color Chart

1019 1087 1068 1072 1076 935

 → →

❶ 畫一個圓圓的頭和尖尖的耳朵。

❷ 畫出身體、腿和尾巴。

❸ 先替眼睛塗上天藍色。在臉部、頸部、背部、肚子、腿部和尾巴等相鄰部位畫出邊界線。並在臉部、身體和尾巴塗上灰色。

❹ 畫上眼珠、鼻子、嘴巴和鬍子,再用淡紫色填滿耳朵內部。用淺灰色在嘴巴周圍塗抹,以突顯凸出的感覺。

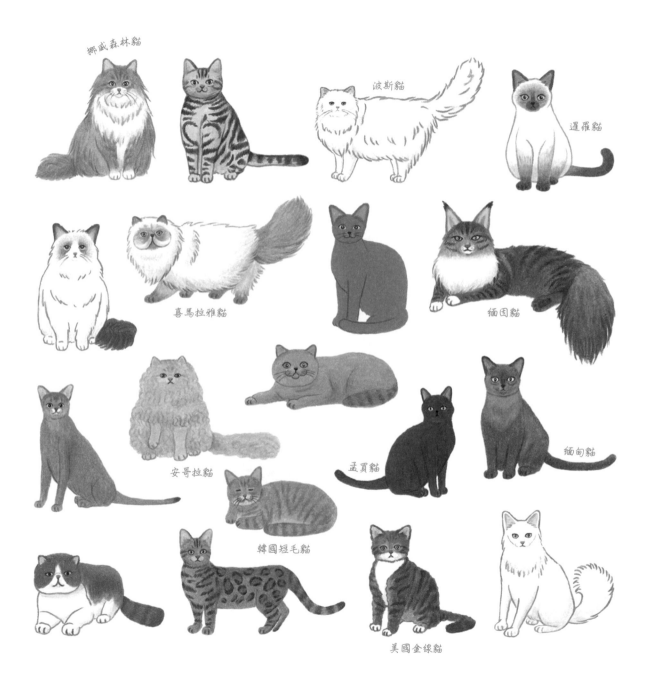

獅威森林貓

波斯貓

暹羅貓

喜馬拉雅貓

緬因貓

安哥拉貓

孟買貓

緬甸貓

韓國短毛貓

美國金線貓

比熊犬

Color Chart 1092 1068 1072 935

❶ 畫一個圓圓的頭和前腿。

TiP 為了表現捲曲的毛髮，請畫出鬆鬆的輪廓線。

❷ 畫出後腿、身體和尾巴。

❸ 畫上眼睛、鼻子、嘴巴，再用淺灰色把臉和身體塗成圓圓的形狀。

❹ 在頭部畫出多個小半圓，以表現捲曲的毛髮。

柯基

Color Chart 914 928 1034 1032 1072 935

❶ 畫出頭部和大耳朵。

❷ 畫出身體和短短的腿。

❸ 畫完嘴巴後，混合深黃褐色和棕色塗滿頭部和背部的毛。

❹ 畫上眼睛和鼻子後，用象牙色和粉紅色塗滿耳朵內側。

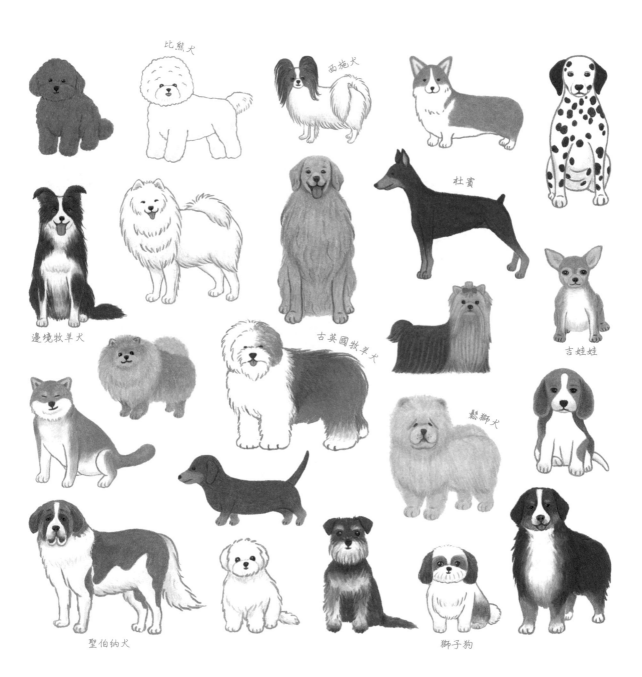

比熊犬

西施犬

杜賓

邊境牧羊犬

吉娃娃

古英國牧羊犬

鬆獅犬

聖伯納犬

獅子狗

黃色蝴蝶

Color Chart 1011 942 941 947 935

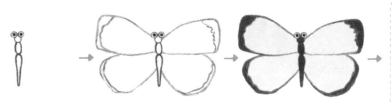

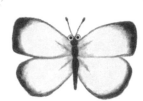

❶ 畫上眼睛、頭部、胸部和肚子。

❷ 在兩側畫上翅膀,在末端畫上花紋。

❸ 根據輪廓線的顏色進行填色。

❹ 用黃褐色在翅膀中心塗上薄薄一層,然後畫上細線來描述翅膀。也畫上觸角。

紅蜻蜓

Color Chart 914 940 922 925 944 946 1083 1072 935

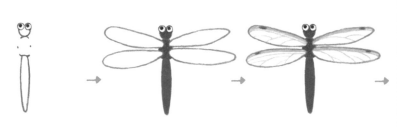

❶ 畫上眼睛、頭部、胸部和肚子。
TiP 在胸部留出翅膀的位置。

❷ 在兩側畫上翅膀,再用與輪廓線相近的顏色填滿。

❸ 混合米色、灰色在翅膀上畫出花紋。

❹ 將翅膀和胸部相接處塗深,在肚子上畫線來表現一節節的身體。

蝗蟲

蝴蝶

鍬形蟲

綠天牛

螢火蟲

藍尾水螉

獨角仙

劍角蝗

鴕鳥

Color Chart 927 939 1092 1031 1068 1072 1076 935

❶ 畫出頭部、長頸和身體，並留出嘴巴的位置。

❷ 也畫上腿、腳和尾巴。

❸ 畫上嘴巴。留出眼睛的位置，身體用深灰色，其餘部分用淺杏色上色。

❹ 畫上半閉的眼睛，用黑色勾勒羽毛的輪廓。在腿上畫線，並畫出爪子。

TiP 在部分羽毛上用淺灰色來添加色調，表現出豐富的層次感。

鵝

Color Chart 1002 118 1068 1072 935

❶ 畫上長頸和留出嘴巴位置的頭部。

❷ 畫上身體、翅膀、嘴巴、腳和尾巴。

❸ 用深黃色填滿嘴巴和腳，再用橙色在腳上畫線，以表現出爪子的特徵。

❹ 用黑色畫上眼睛，再用淺灰色在身體下部和部分翅膀上添加顏色，以增加立體感。

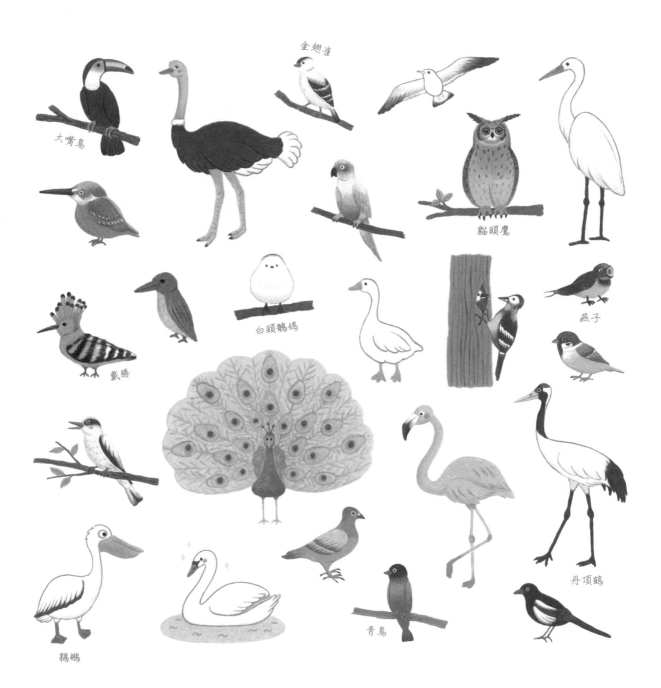

金翅雀

大嘴鳥

貓頭鷹

戴勝

白頭翁鴿

燕子

丹頂鶴

鵜鶘

青鳥

河馬

Color Chart　1092　1074　1076　935

① 畫上眼睛和鼻孔，再畫上頭部和耳朵。

② 畫出多層摺疊的脖子和身體，腿、爪子，及短尾巴。

③ 將整個身體，除了爪子以外塗上深灰色，並在腹部和脖子摺疊處塗上深粉紅色。

④ 在爪子和鼻子周圍塗上更深的灰色，並加深摺疊的脖子。

犀牛

Color Chart　1094　1068　1070　1072　1074　1076　935

 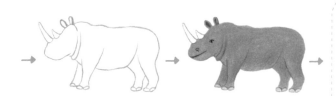

① 畫上頭部、耳朵和角。

② 畫出多層摺疊的脖子和身體，圓柱形的腿和爪子。

TiP 要將肉畫得凸出一些。

③ 將除了角以外的整個部分塗上灰色和深黃銅色的混合色。畫上眼睛、鼻孔和嘴巴。用深灰色塗滿耳朵內部。

④ 在各部位接觸處用深灰色畫出邊界線。臉部和腿部畫出短線以表現皺紋。畫出尾巴後，用灰色加深角的末端。

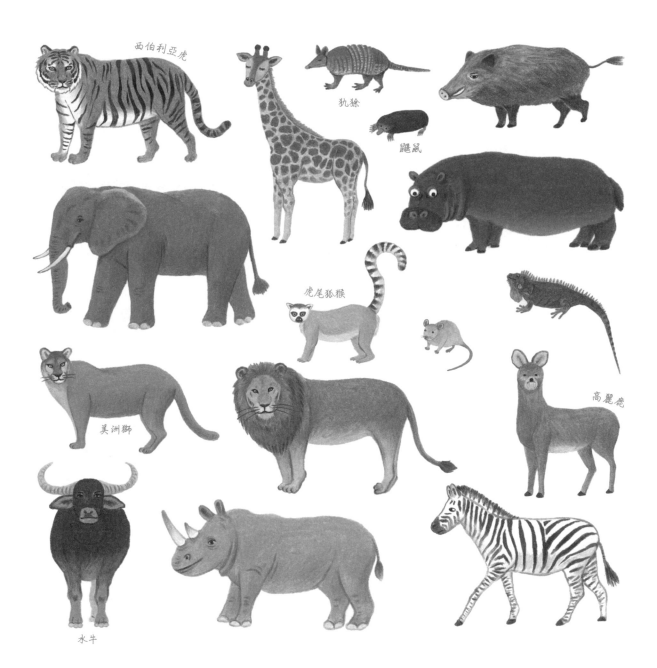

西伯利亞虎

犰狳

鼴鼠

虎尾狐猴

高麗鹿

美洲獅

水牛

章魚

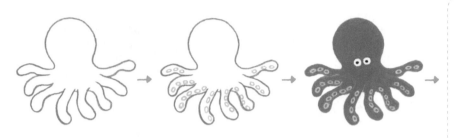

❶ 畫出一個圓圓的頭和曲折的八條腿。

❷ 在腿上畫出多個橢圓，以表現吸盤。

❸ 畫上眼睛後，把整個身體塗成深粉紅色。

❹ 用紫色畫上腮紅。

海豚

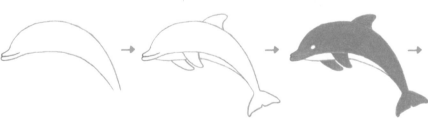

❶ 畫出突出的嘴巴和流線型的身體。

❷ 畫出尾巴、鰭和腹部。

❸ 留下眼睛的位置。除了肚子之外，將整個身體塗成粉紅色。

❹ 使用深粉紅色在各部位的接合處畫出邊界線，並在身體下部進行塗色。別忘了畫上眼睛。

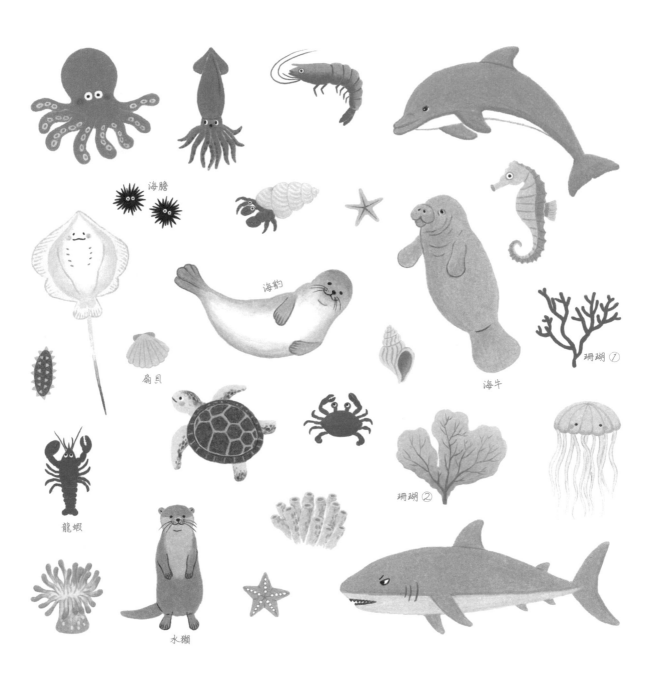

海膽

海豹

海牛

珊瑚 ①

扇貝

珊瑚 ②

龍蝦

水獺

馬夫魚

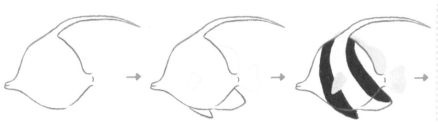
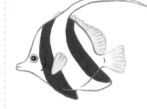

❶ 畫出尖尖的嘴巴和連接著長鰭的身體。

❷ 畫出其他的背鰭和尾巴,還有胸鰭和腹鰭。

❸ 將魚鰭塗成檸檬黃,並在身體上畫兩條黑色帶子。

❹ 畫上眼睛和鰓,再用薄荷綠在檸檬黃的鰭上畫線,增加細節。

河豚

❶ 畫出圓潤的身體和豐滿的嘴巴。

❷ 畫完尾巴後,畫上胸鰭、腹鰭、背鰭和眼睛。

❸ 將中央部分塗成檸檬黃。靠近背部的地方用深米色塗滿。鰭也要塗上顏色。

❹ 在鰭上畫線,進行細節描繪,並在身體上畫出多個小尖刺。

TiP 以檸檬黃處為基準,想像刺向四面八方伸出,這樣才能表現出立體感。

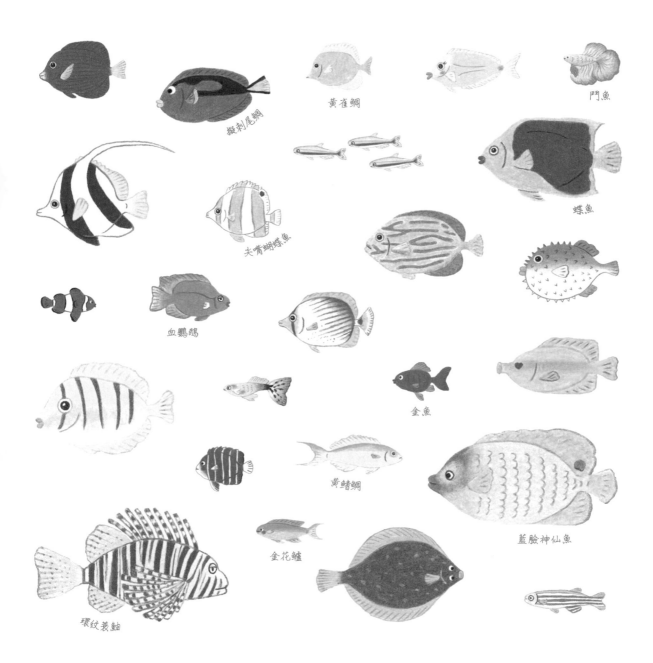

黃雀鯛

鬥魚

擬刺尾鯛

蝶魚

夫嘴蝴蝶魚

血鸚鵡

金魚

黃鰭鯛

藍臉神仙魚

金花鱸

環紋簑鮋

皇帝企鵝

 → → →

❶ 畫一個橢圓形身體和頭部、嘴巴。

❷ 畫出翅膀、腹部和腳。

❸ 在胸部塗上淺黃色，臉部和部分的嘴塗上黃色，身體和翅膀的下部塗上淺灰色。

❹ 將頭部和部分翅膀塗上黑色，畫上眼睛，並替爪子塗上顏色。

海豹

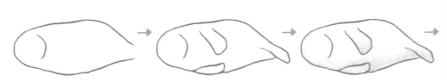

❶ 畫出頭部和豐滿的身體，和表示脖子的曲線。

❷ 畫出尾巴和前鰭。

❸ 混合淺灰色和奶油色塗在身體下部。

❹ 畫上眉毛、眼睛、鼻子、嘴巴和鬍子，然後在前鰭上畫線以表現爪子。也在尾巴上畫上線條。

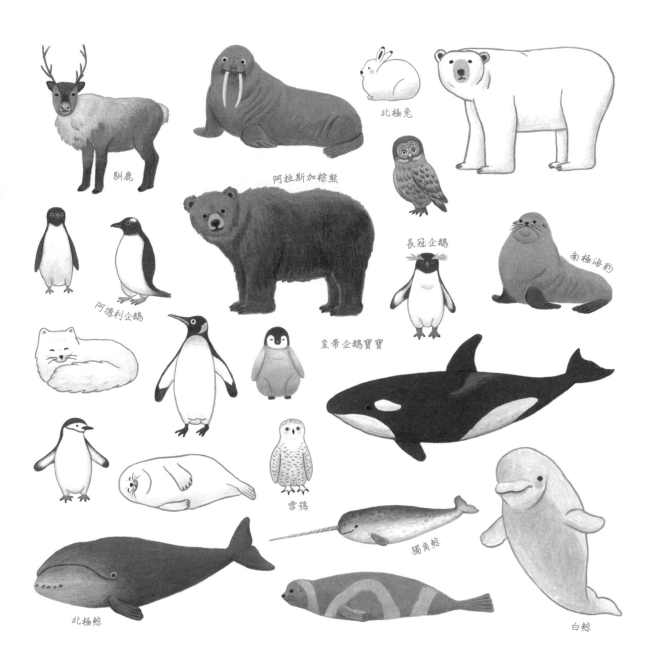

馴鹿

阿拉斯加棕熊

北極兔

長冠企鵝

南極海豹

阿德利企鵝

皇帝企鵝寶寶

雪鴞

獨角鯨

北極鯨

白鯨

腕龍

 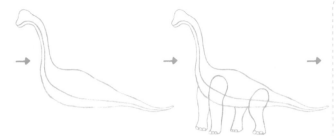

① 畫出頭部和長長的脖子。

② 畫出身體和尾巴。

③ 畫出腿部。

TIP 腕龍的前腿比後腿長。

④ 從頸部開始（腹部除外）塗上薄薄的薄荷綠，然後畫上爪子、眼睛和嘴巴。

TIP 每個部位的邊界用比底色更深的顏色來勾勒。

恐龍蛋

① 畫一個橢圓，再畫一個小三角形來表現破裂的樣子。

② 在各處畫上花紋。

③ 將整個蛋用帶有藍色光澤的灰色塗滿，再用帶有藍色光澤的深灰色填滿三角形。

④ 使用比底色更深的顏色在蛋的右側和下方塗上一層，然後在三角形周圍畫線以表現破裂的感覺。

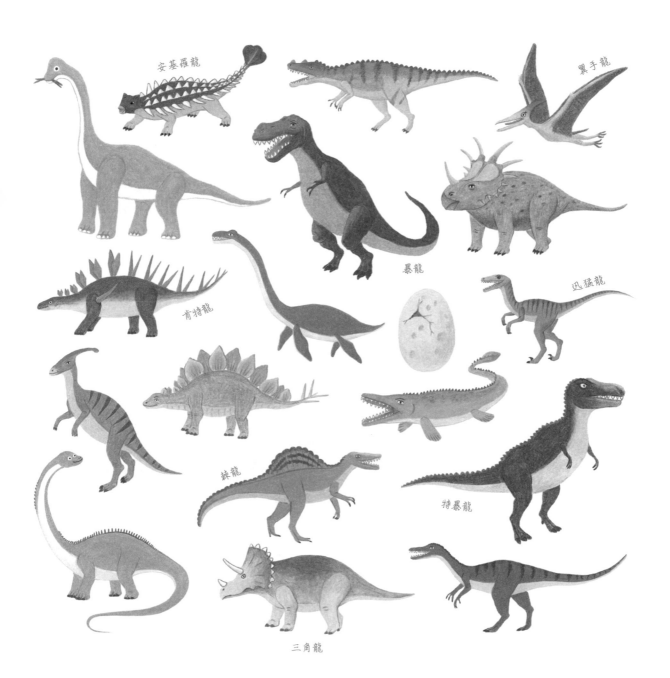

安基羅龍

翼手龍

暴龍

肯特龍

迅猛龍

棘龍

特暴龍

三角龍

亞洲黑熊

Color Chart　1093　1080　948　935　938

① 畫出頭部和耳朵，
然後在胸部畫一個
V形。

② 以坐姿畫出身體、
前腳和後腳。

③ 畫出腳底、眼睛和鼻
子。在眼睛和鼻子周
圍、胸部的V形、除
了腳底以外的整個
部分填滿深褐色。

④ 在胸部的V形周圍塗
上白色和米色，使邊
界不那麼明顯。

麝鹿

Color Chart　1093　941　947　935

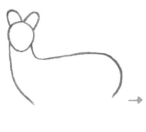

① 畫出頭部、耳朵和
身體。

② 畫出腿部、腳趾、眼
睛和鼻子，還有外露
的獠牙。

③ 整個塗上褐色，再將
腹部和腿部末端塗
上米色。

TiP 頸上的白色紋路留白。

④ 耳朵內部塗上米色
和褐色，再用深褐色
勾畫腿部的輪廓。

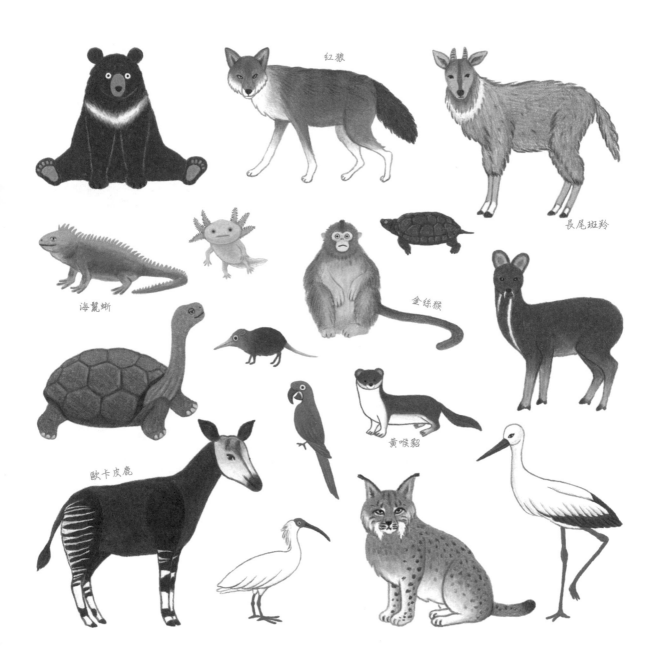

紅狼

長尾斑羚

海鬣蜥

金絲猴

黃喉貂

歐卡皮鹿

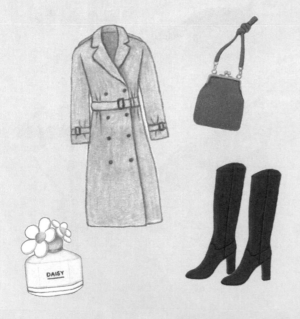

Part 3

今日穿搭

我們來畫一下今天穿了什麼衣服吧！

根據季節和天氣，選擇合適的長度、材質和設計來表現衣服。

也可以畫出你想穿的風格。

用線自然地描繪皺摺，以突顯細節。

女裝襯衫

Color Chart
1012 1023 1079

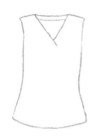 → 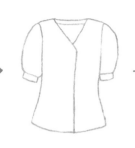 → 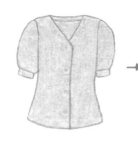 →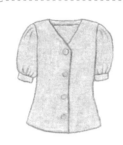

❶ 繪製頸部處的線條和背心狀的身體。

❷ 畫出圓滾滾的袖子，並在中間畫一條垂直線。

❸ 使用黃色畫出扣子，再用淺藍色填滿。

❹ 在袖子上用深藍色畫出皺摺，並勾出輪廓線。

針織衫

Color Chart
1083 1072

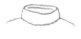 → → →

❶ 畫出高領和肩膀。

❷ 畫出手臂和身體。

❸ 用米灰色填滿，再用深灰色勾勒輪廓線。

❹ 在高領、袖子和下擺上用深灰色畫出直線，以表現針織衫的質感。

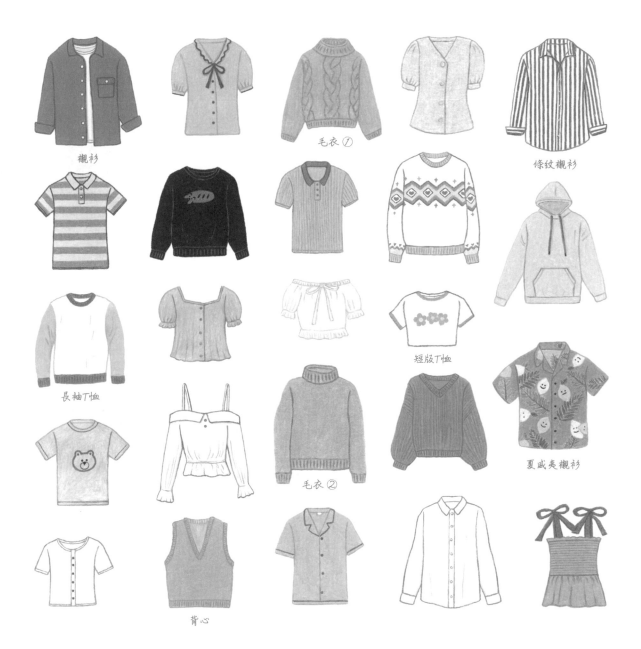

襯衫

毛衣 ①

條紋襯衫

長袖T恤

短版T恤

夏威夷襯衫

毛衣 ②

背心

牛仔褲

Color Chart 1086 1025 902

 → → →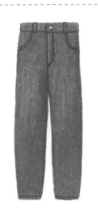

❶ 畫出腰部和腿部的部分。

TiP 根據所需的形狀調整寬度、長度和形狀。

❷ 用深藍色畫出口袋、襠部、鈕扣、腰帶環和下擺。

❸ 以藍色和天藍色進行上色。

❹ 用深藍色勾勒輪廓。

西裝褲

Color Chart 1076 935

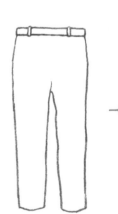 → 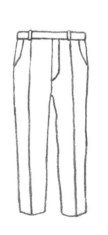 → 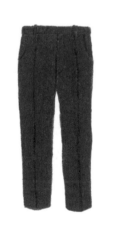 →

❶ 畫出腰部、腰帶環和腿部的部分。

❷ 在褲子中央畫一條垂直線,以表現出立體感,再畫出腰部和口袋。

❸ 整個以深灰色塗滿。

❹ 使用黑色勾勒輪廓。

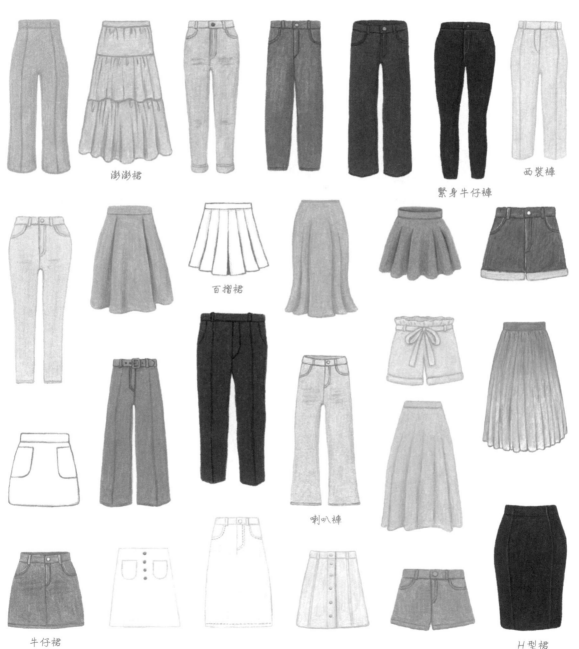

澎澎裙

緊身牛仔褲

西裝褲

百摺裙

喇叭褲

牛仔裙

H型裙

風衣

❶ 畫出領口、肩膀和手臂的部分。

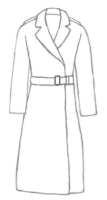

❷ 畫出肩膀、腰帶和扣子，並延長外套的下半部。

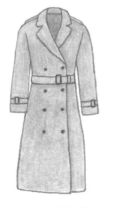

❸ 畫上袖帶和雙排扣，再用象牙色和米色塗滿整個部分。

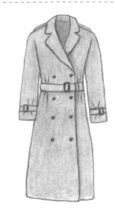

❹ 在袖帶和腰帶周圍用古銅色畫上皺摺，勾出輪廓。

西裝外套

❶ 畫上領口。

❷ 畫出肩膀和手臂部分，畫上身體。

❸ 畫上鈕扣後，用深灰色塗滿夾克內部。

❹ 將其餘部分塗上灰色，再用深灰色畫口袋，並勾出輪廓。

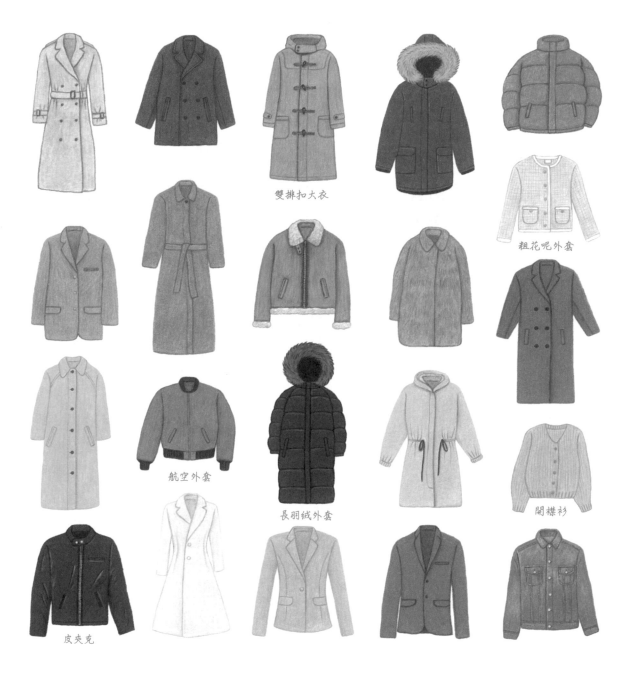

雙排扣大衣

粗花呢外套

航空外套

長羽絨外套

開襟衫

皮夾克

緞帶洋裝

Color Chart
1092 1099 938

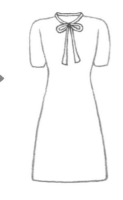

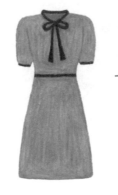

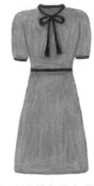

❶ 畫出領口和絲帶。

❷ 畫出肩膀、袖子和裙子。

❸ 在腰部和袖子末端畫上細線以突出重點。替絲帶填色。整體塗上深粉紅色和白色。

❹ 用深粉紅色勾勒輪廓,並在絲帶周圍和腰帶下方塗上額外的顏色。

A字型洋裝

Color Chart
1061 1063 1065

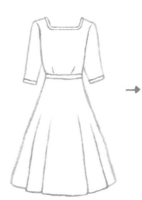

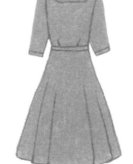

❶ 畫出領口和袖子。

❷ 畫出上半身,只畫裙子的兩端。

❸ 畫出裙子的下擺和腰帶。

❹ 用帶有藍色調的灰色填滿整個圖案,再用更深的藍灰色勾勒輪廓。

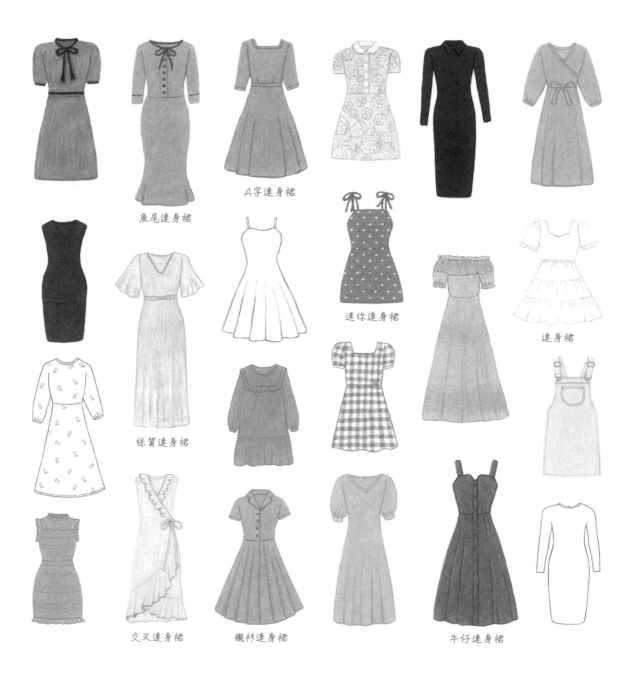

A字連身裙

魚尾連身裙

迷你連身裙

連身裙

絲質連身裙

交叉連身裙　襯衫連身裙　　　　牛仔連身裙

運動褲

Color Chart 1093 1080 941

❶ 畫出腰部和腿部的部分。

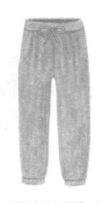

❷ 在腰部畫上繫繩。用米色填滿，褲子內部則用深米色填滿。

Tip 上色時，如果以深色米色進行垂直塗抹，可以表現出淡淡的皺摺感！

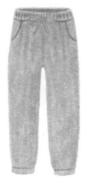

❸ 用金黃色在腰部畫上垂直線，以表示鬆緊帶，再畫上口袋。

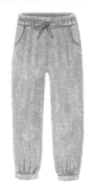

❹ 用古銅色在褲管下擺也畫上垂直線，來表現皺摺，再加深繫繩的輪廓線。

雪紡裙

Color Chart 1013 928 929 938

❶ 畫出腰部和斜形的裙子褶。

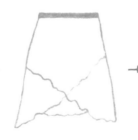

❷ 對邊也以相同方式繪製。

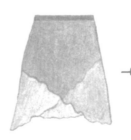

❸ 整個畫面以淺粉紅色和白色混合上色。

Tip 為了突出薄而透明的雪紡特性，將重疊的部分以較深的顏色上色。

❹ 在裙子底部用粉紅色畫上幾條粗線，以表現蓬鬆的褶皺感。

Tip 如果用深粉紅色加深裙擺的末端，會讓它看起來更加透明。

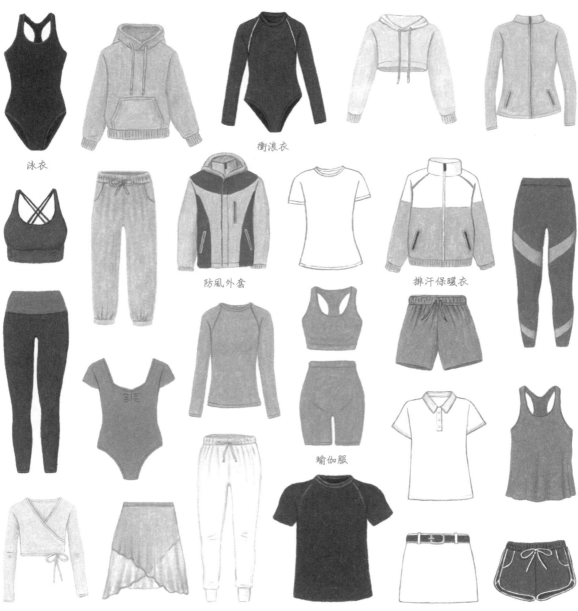

泳衣

衝浪衣

排汗保暖衣

防風外套

瑜伽服

長袖芭蕾舞衣

高爾夫裝

太空衣 ①

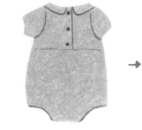
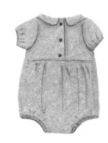

❶ 畫出領口線條、袖子和胸部的部分。

❷ 畫出身體和腿部的部分。

TIP 新生兒的臉、身體和腿的比例幾乎相同。如果將身體和腿的比例畫得相似，就可以畫出適合嬰兒體型的衣服。

❸ 畫上鈕扣後，在各部位的連接處畫上邊界線，並將整個部分塗成黃色。

❹ 在邊界線周圍塗上一層顏色，然後在袖子、腿部和身體上畫線條，以表現皺摺感。在腿部進入處畫上短線，以表現鬆緊帶。

太空衣 ②

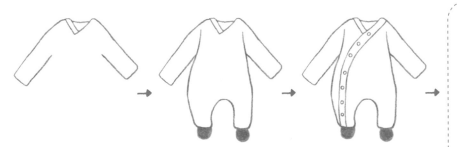
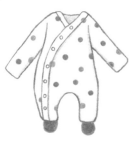

❶ 畫出V形頸部輪廓，和手臂部分。

❷ 畫出身體、腿和腳。

❸ 畫出從頸部到腿部的連接線和鈕扣。

❹ 用柔和的粉彩色調畫出圓形裝飾，其中幾個塗上淺灰色以增添立體感。

帽子

外套

太空衣

褲子

圍兜

胸罩

Color Chart　927　939　923

 → → →

❶ 畫出胸部部分。

❷ 用紅色畫肩帶，再畫幾個半圓來表現蕾絲。

❸ 根據輪廓線的顏色進行填色。

❹ 用胸部下方和底部畫線，底部上方也畫條線。

內褲

Color Chart　927　939　1097

 → → →

❶ 畫出倒三角形，然後畫上腿進去的部分。

❷ 在腿部進去的地方用黃綠色畫出多個半圓來表現蕾絲。

❸ 根據輪廓線的顏色進行填色。將腿部進去處的內側塗上稍微深一些的顏色。

❹ 用杏色畫出輪廓線，並在頂部畫一條線以表現鬆緊帶。

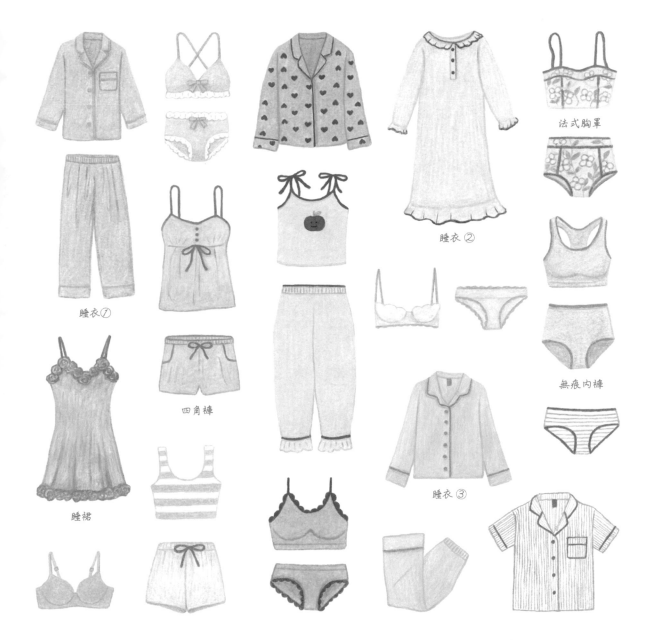

法式胸罩

睡衣①

睡衣②

四角褲

睡裙

睡衣③

無痕內褲

造型升級閃亮亮

穿好衣服後，就該戴上配飾了。

包包、鞋子、必備的時尚單品襪和帽子，甚至眼鏡！

根據喜好一一畫下來！

即使是日常穿搭，搭配當天心情的配飾，會讓你有全新的感覺。

拼布包

Color Chart　1084　1028　1076　935　938

❶ 畫出一個圓角的梯形，然後在內部畫上蓋子。

❷ 將多個小圓圈連接在一起，形成鏈條的形狀。

❸ 將整個背包塗上深灰色，並用黑色畫出格子，以表現拼布的效果。

❹ 在拼布上輕輕塗上白色，並用黃銅色輕輕塗抹部分的鏈條，來增添立體感。

環保購物袋

Color Chart　1068　1069　1072

❶ 畫一個矩形。

TiP 輕輕畫出輪廓，能更生動地表現出皺摺感。

❷ 畫出袋子後，在上方畫條橫線。畫出多條短線以表現褶皺。

❸ 將袋子的上部、右側和下部都塗上淺灰色，以表現內容物的填充感。

❹ 皺摺間用淺灰色填滿，增添柔和質感。

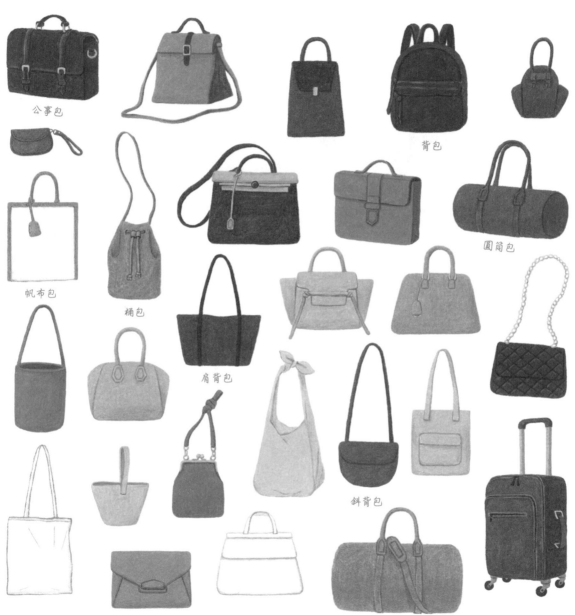

公事包

帆布包

桶包

圓筒包

背包

肩背包

斜背包

手拿包

羊毛靴

Color Chart 1085 1080 1034 943 945

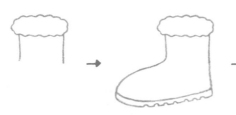

① 畫出雲朵形狀和腳踝。

② 畫出鞋頭和隆起的鞋底。

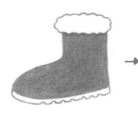

③ 除了上方的絨毛和鞋底外，用米色和深橄欖色混著塗滿鞋身。

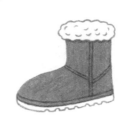

④ 用棕色線來表現縫線，並在絨毛上畫些半圓來表現柔軟的感覺。

高跟鞋

Color Chart 1085 1079 936

① 畫出尖頭和薄鞋底。

② 畫出鞋子的其餘部分和細鞋跟。

③ 畫出稍微露出的內側，再用米色上色。除了鞋底外，將整個鞋子上色。

④ 用深藍色加強鞋底和鞋跟的部分，以增加立體感。

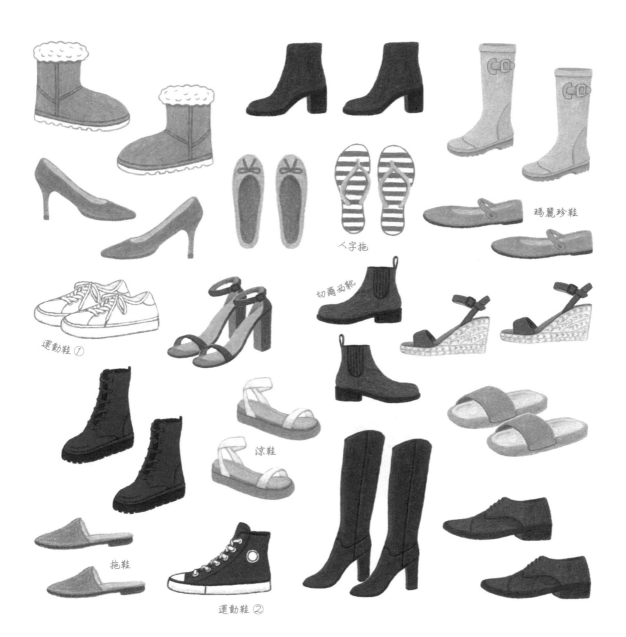

人字拖

瑪麗珍鞋

運動鞋 ①

切爾西靴

涼鞋

拖鞋

運動鞋 ②

條紋襪

Color Chart 927 921

❶ 畫出襪子後，在腳尖、後腳跟和上部劃線，以區分邊界。

❷ 用淺杏色上色。

❸ 腳尖、後腳跟和上部用塗上深紅色。

❹ 用多條細線畫出條紋，完成整個圖案。

卡通襪

Color Chart 922 1093 1080 941 947

❶ 畫上襪子後，畫出貓咪的臉。

❷ 在腳跟和腳尖處畫出界線，再用深紅色填滿。其餘部分用深米色填滿。

❸ 在襪子上部用古銅色畫細線，右側也加些顏色以增加立體感。

❹ 在上半部畫上垂直線，以表現鬆緊帶的效果，再仔細描繪貓咪的臉部特徵。

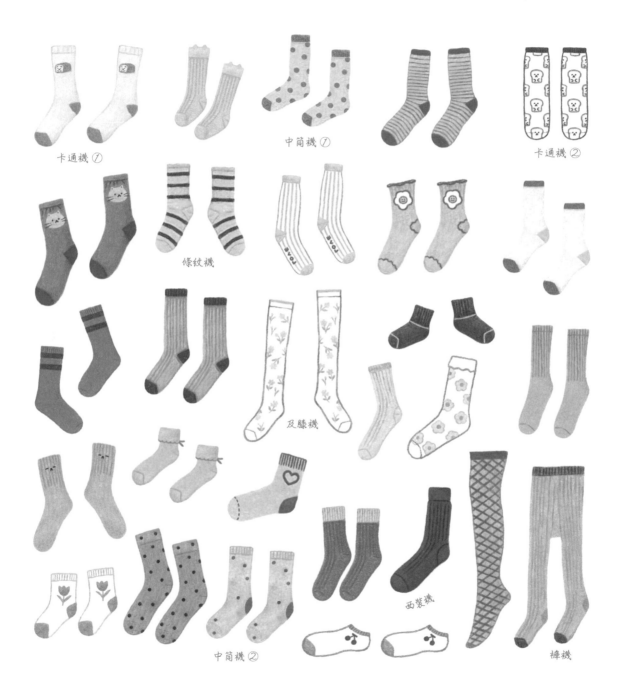

卡通襪 ①

中筒襪 ①

卡通襪 ②

條紋襪

及膝襪

西裝襪

中筒襪 ②

褲襪

棒球帽

Color Chart 1088　936　1027

 → → →

❶ 畫出戴在頭上的
帽身部分。

❷ 畫出帽子頂端,然後
在3/4處畫一條垂直
曲線。

❸ 畫出帽檐。

❹ 根據輪廓線的顏色
進行填色,並用比底
色更深的顏色勾出
邊界。

TiP 將帽子的右側和帽檐下
部塗上深色,來表現立
體感。

圓形眼鏡

Color Chart 1087　1084　950　1076　935　938

 → → →

❶ 畫出圓形鏡框和連
接的部位。

❷ 畫出稍微交叉的鏡腳。

❸ 畫出眼鏡的套耳部分。

❹ 在鏡片左上方用天
藍色畫出短而粗的
曲線,以表現反光。

TiP 在鏡片邊緣塗上一層白
色,讓鏡片看起來更加
透明!

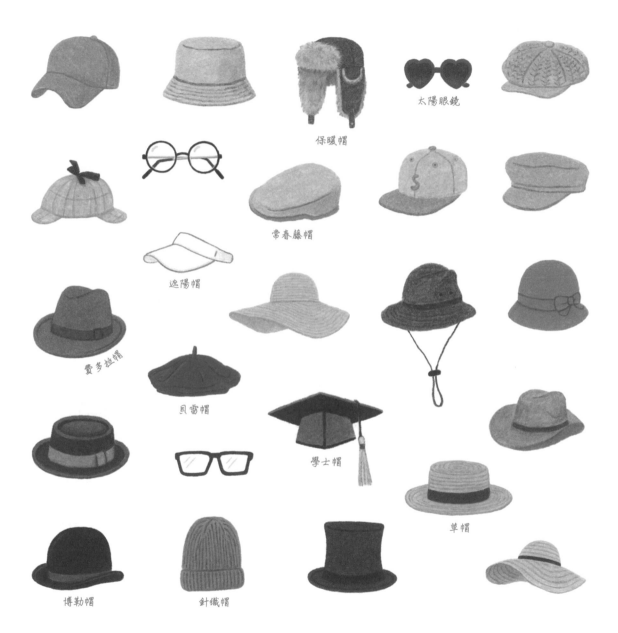

太陽眼鏡

保暖帽

常春藤帽

遮陽帽

費多拉帽

貝雷帽

學士帽

草帽

博勒帽

針織帽

髮箍

❶ 畫一條底部開口的圓形帶子。

❷ 畫一個絲帶。

❸ 末端用深灰色填滿,其餘部分用深粉紅色填滿。

❹ 用深紫色勾出每個部位的輪廓,並畫出絲帶上的皺摺。在絲帶下部加深顏色以增加立體感。

圍巾

❶ 畫一條呈V字形交叉的圍巾。

❷ 畫出與頸部接觸的後部和垂落的部分。

❸ 將整個部分塗上米色,並在褶皺處和圍巾內部塗上深米色。

❹ 在皺摺處和圍巾重疊處的周圍,輕輕塗上古銅色以突顯立體感。

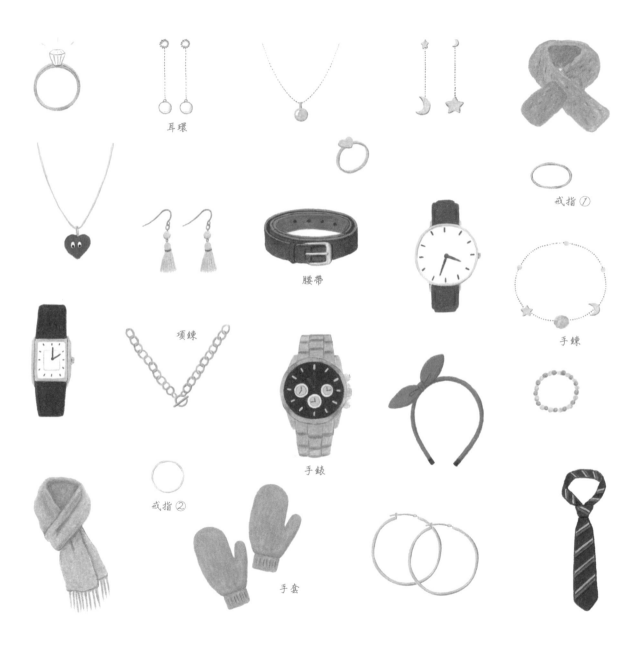

耳環

戒指①

腰帶

手鍊

項鍊

手錶

戒指②

手套

輕輕的化妝

將化妝品和造型工具整齊地放在化妝包裡，

必備的保養品和香水也不可少。

對於複雜的物品，可以簡化形狀只強調重點顏色，

這樣就可以輕鬆地畫出來了。

睫毛膏

Color Chart 1092 1029 1076 935

❶ 畫一個短的圓柱體，下面再畫個橢圓。

❷ 畫一個向下變窄的圓柱，完成瓶身的描繪。在瓶身旁畫一個頂部較窄的圓柱，作為蓋子。

❸ 將兩種厚度的線條連在一起，畫成小毛刷。再用輪廓線的顏色填滿其餘部分。最後用深紫色勾邊。

❹ 在末端畫出多條線，以表現刷子。並在瓶身的上部畫些曲線以進行細節描述。

TiP 用比底色更深的顏色在瓶身和蓋子的右側添加塗層，來表現立體感。

唇膏

Color Chart 928 922 925 1068 1072 1076 935

❶ 畫一個長的圓柱，下面再畫個短圓柱。

❷ 再畫個長圓柱。

❸ 畫出上部削成曲線狀的口紅，再用襯色填滿身體。

❹ 將粉紅色和玫瑰紅混合塗在口紅上，再用深紅色描邊。

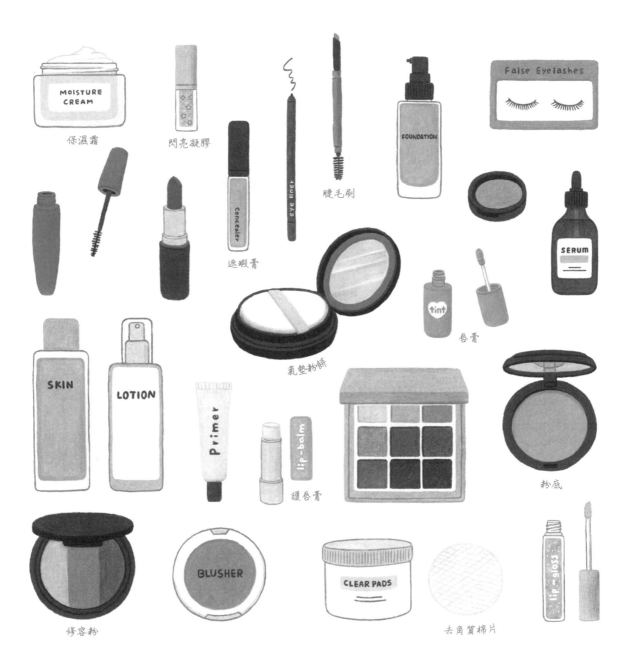

保濕霜

閃亮凝膠

MOISTURE CREAM

遮瑕膏
Concealer

eye liner

腮毛刷

FOUNDATION

False Eyelashes

SERUM

tint
唇膏

SKIN

LOTION

氣墊粉餅

Primer

lip-balm
護唇膏

粉底

修容粉

BLUSHER

CLEAR PADS

去角質棉片

lip-gloss

吹風機

 → → →

❶ 畫出本體和把手，然後在風扇槽上畫一個圓。

❷ 畫出噴嘴。在風扇中央畫一個小圓，然後向一個方向畫出幾條彎曲的曲線。

❸ 畫出電源線和開關，再根據輪廓顏色進行填色。

❹ 用深粉紅色塗滿本體下部和右側手柄。在噴嘴旁畫三條曲線，作為風的效果。

梳子

 → → →

❶ 畫一個圓角矩形，上下各畫一個細長的矩形。

❷ 畫出手柄後，根據輪廓顏色進行填色。

❸ 在梳子的兩邊以固定的間距畫上短線。

❹ 中間則畫成間隔均勻的斜線，以表現梳子上的梳齒。

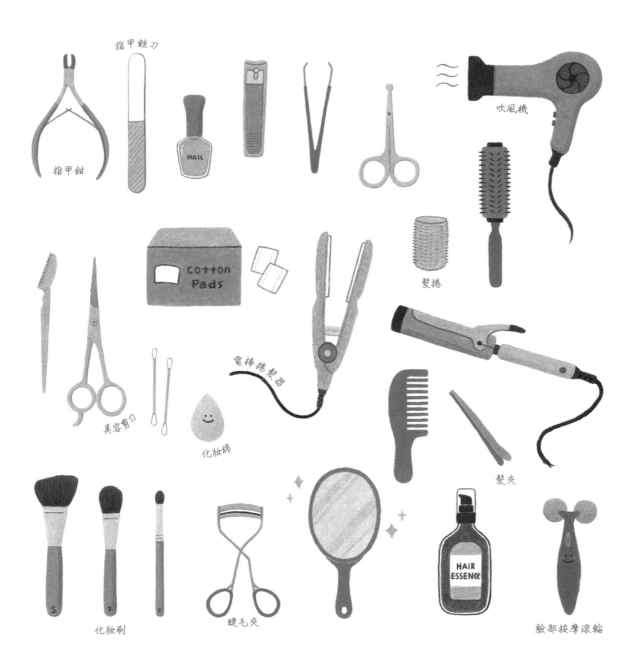

指甲銼刀

指甲鉗

NAIL

吹風機

Cotton Pads

髮捲

電棒捲髮器

美容剪刀

化妝棉

髮夾

HAIR ESSENCE

化妝刷

睫毛夾

臉部按摩滾輪

香水

❶ 畫一個圓角矩形，上面再畫一個蓋子。

❷ 在裡面畫一個長方形，其中再畫一個正方形，作為標籤。將蓋子的一部分塗上淺灰色。

❸ 用比底色深的顏色畫出標籤的輪廓，並寫上文字進行裝飾。在蓋子的邊緣和中心加層灰色調，以表現反射的感覺。

❹ 沿著邊緣畫出灰色線條，以表現裝有香水的樣子。再用淺灰色填滿部分輪廓，以表現出玻璃瓶身，和內部的噴頭。

護手霜

❶ 用長方形和梯形畫出管狀的包裝容器。

TiP 外形最好不要對稱，才能表現出使用過的痕跡。

❷ 中間留下幾次空白，其餘以杏色和淡粉色混合來填色。

❸ 用深灰色填滿空白部分和蓋子，並用灰色填滿蓋子下部。

❹ 寫上「CREAM」，下面的小字用細線來表現。

TiP 沿著邊緣用深粉紅色塗成相連的三角形，以營造出按壓擠出的效果！

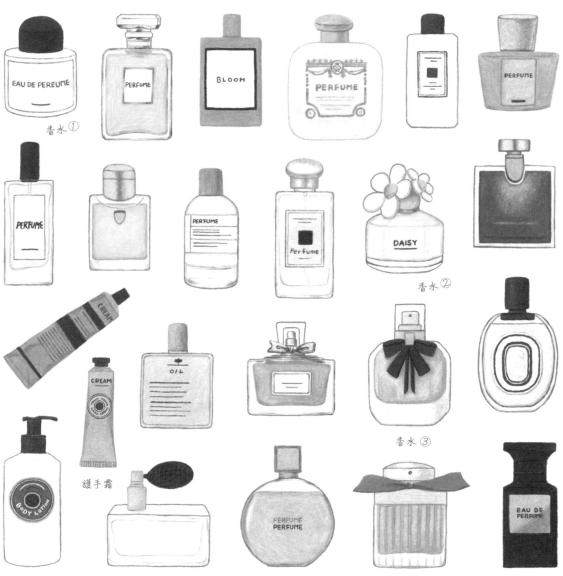

香水①

香水②

香水③

護手霜

身體乳

畫色鉛筆插畫時
常見的問題和解答

可以使用色鉛筆、鉛筆、水彩、油畫等材料來繪製插畫，或是利用電腦進行數位創作。現在使用iPad進行數位繪畫很受歡迎，但要在數位上實現色鉛筆特有的柔軟質感仍然有一定的難度。因此，我目前還是以色鉛筆來畫圖居多。我整理了在用色鉛筆畫插畫時常遇到的問題，供大家參考！

Q1. 用色鉛筆繪製插畫的優點是什麼？

我認為它最大的優點就是能夠傳達出色鉛筆獨有的柔軟和溫暖感。我曾試著用數位繪畫來模擬色鉛筆的質感，但無法完全模擬出手工作畫的感覺。即使是同一幅畫，不同的材料還是會讓感覺大為不同。我認為透過色鉛筆所呈現的質感，能夠更好地傳達出溫暖的情感。

Q2. 購買色鉛筆時至少需要多少種顏色？

顏色越多越好。因為使用的顏色越多，越能表現出作品的豐富度！但一開始就買大量的顏色可能會有些負擔，建議可以先從12色、24色、36色、48色、72色開始，或是從132、150色中選出48～72色左右。對於Prismacolor色鉛筆而言，可以先準備適量的顏色，之後再根據需要單獨購買所需的顏色！

Q3. 如何選擇顏色並搭配出相襯的色調？

首先，選出你最喜歡的顏色。然後挑選幾種稍微亮一點，或是暗一點的顏色，這樣就可以更容易地進行搭配。另外，當你因使用太多顏色而感到困惑時，可以選擇灰色系的中性色調來搭配，整體效果會協調些。

如果難以將各種顏色諧調地搭配在一起，或是想要嘗試新的顏色組合時，建議可以在網上搜索color palette作為參考！

Q4. 應該用多大的力道來上色呢？

我喜歡濃烈的感覺，所以我會用力地握筆，細心地上色，甚至到色鉛筆快斷掉的程度。但在面對輕盈物品時，像是棉花糖或蒲公英種子，我會盡量減輕力道。其實並沒有固定的上色力道，可以根據個人喜好試著用強一點或是弱一點的力道來上色。

Q5. 要怎麼將色鉛筆畫轉移到電腦上？

用紙畫的圖可以用掃描器掃描到電腦裡。為了製作產品，使用電腦進行後續的處理是必不可少的。但用掃描器轉移的圖片，在顏色上可能會和紙上的原作略有差異。想要如實還原真實的顏色，建議還是使用專用掃描器，而不是多功能事務機。

也可以用手機拍攝色鉛筆插畫，將其轉為照片。但由於光線反射不同，圖片的亮度可能每次都不同，這會讓之後的色調調整變得很困難。

Q6. 每個物體需要畫多久？

根據難度不同，所需的時間也不同！簡單的畫作需要 5～20分鐘，困難的則需要30～50分鐘左右。只有輪廓的畫作相對容易，可以很快完成；如果有很多的窗戶或是複雜建築、恐龍，或是有很多花紋的動物，那就需要花相當多的時間。

Q7. 如何用色鉛筆來表現細緻的表情？

我經常會用削鉛筆來削色鉛筆，且削得很尖，幾乎沒有讓色鉛筆變得圓滾滾的時候！雖然因為經常削筆而花了很多的時間才能完成畫作，但只有把筆削尖了才能表現得細緻、精確。特別是在畫窗框或是動物的毛髮時；在菜單上寫小字時，最好也把筆削得尖尖的。

Q8. 我也想像畫家一樣畫色鉛筆插畫，但為什麼會畫得很生硬呢？

剛開始使用色鉛筆時，畫出來的畫可能會很生硬。反覆練習，直到習慣了為止。即使在畫畫過程中覺得不滿意，也要努力完成整幅畫；這樣才能提升繪製技巧。

比較自己的畫和別人的畫，看看有哪些地方不同，因此加以修改也是個不錯的方法。但並不是一味地模仿別人。在模仿的同時，也要加入自己的元素，嘗試新的方法，這樣才能找到自己的風格。我認為這是繪製色鉛筆插畫最正確的方向。祝大家都能畫出屬於自己的獨特畫作！

溫馨小窩

充滿個人風格的

Part 6

家，甜蜜的家

你想住在什麼樣的房子裡？

試著將你想像中的漂亮房子和室內空間畫出來。

可以降低家具和裝飾品的飽和度，這會給人一種溫暖舒適的感覺。

看起來步驟繁多，但只要一步步跟著做，很快就能完成！

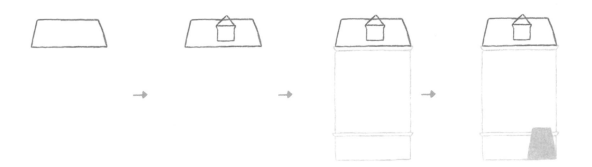

❶ 用梯形畫屋頂。　　❷ 中央畫一個小房子　　❸ 在屋頂下畫出牆和　　❹ 畫出樓梯，再用黃色
　　　　　　　　　　　　的形狀。　　　　　　　　地板。　　　　　　　　　填滿。

❺ 畫出門和窗戶。

❻ 根據輪廓線的顏色
　 進行填色。

❼ 替門和窗戶上色。用
　 帶有藍色調的深灰
　 色輕抹在窗框左側，
　 以增加立體感。用比
　 底色更深的顏色在
　 屋頂上畫線，來表現
　 磚瓦的效果。

❽ 用淺橙色勾畫每層
　 樓的邊界和部分的
　 樓梯輪廓線。

Tip 用黃土色塗抹房子的右
　　 側和窗戶下部，以表現
　　 立體感。

狗屋

❶ 畫出屋頂曲線，和下方的牆壁和地板。

❷ 畫出門和骨頭形狀的名牌，再根據輪廓線的顏色來填色。

❸ 在門的內部畫上眼睛和鼻子，再用深橄欖色填滿空白部分。加深屋頂下方的邊界線。

❹ 寫上「dog」，然後在牆上畫上橫線，以表現木板的質感。

鏟子

❶ 畫一個長條狀的木桿和手柄。

❷ 在末端畫上鏟刃。根據輪廓線的顏色來填色。

❸ 用比底色更深的顏色輕輕塗抹手柄和鏟刃的右側。

❹ 在鏟刃上畫線，以表現凹陷的感覺。

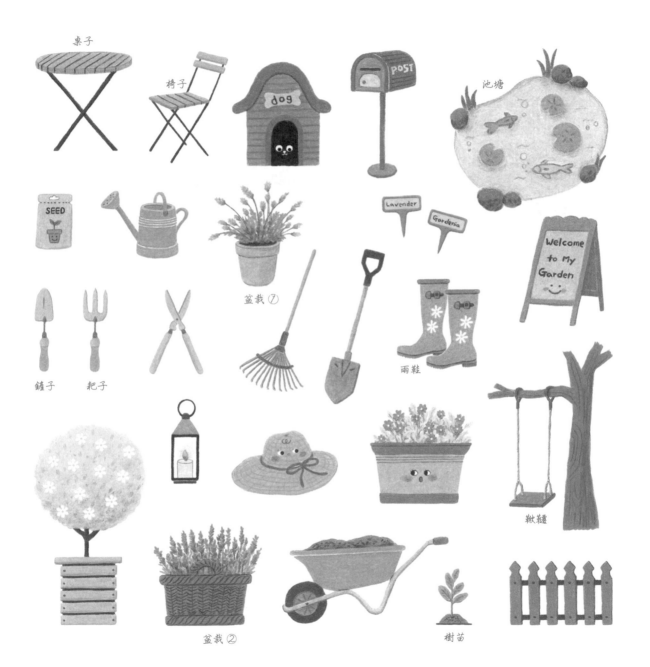

桌子

椅子

dog

POST

池塘

SEED

Lavender

Gardenia

Welcome to My Garden

盆栽 ①

鏟子　　耙子

雨鞋

鞦韆

盆栽 ②

樹苗

沙發

Color Chart　1085　1080　941　946

① 在一個薄矩形和一個厚矩形，然後在上方再畫一個梯形。畫條垂直的線將整個圖形分成兩半。

② 在梯形上畫出圓角以表現背墊，並在兩側畫上扶手。

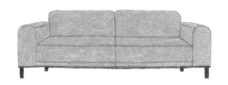

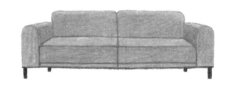

③ 畫出沙發腳，再用米色填滿整個沙發。

④ 使用深米色塗抹每個部位的折痕處，再用深棕色畫出邊界線。

面紙盒

Color Chart　1085　1080　943　1068　1069　1072

① 畫一個立方體，在上方留出面紙出口。

② 用米色畫一個橢圓形當成開口，再用深灰色畫個梯形當成面紙。在另一側畫上一個小標籤。

③ 整個塗上米色，再用深米色塗抹右側的折痕處。在面紙上畫線以表現皺摺。

④ 在面紙的皺摺間塗上淺灰色，再用深米色塗抹每個面的邊緣。

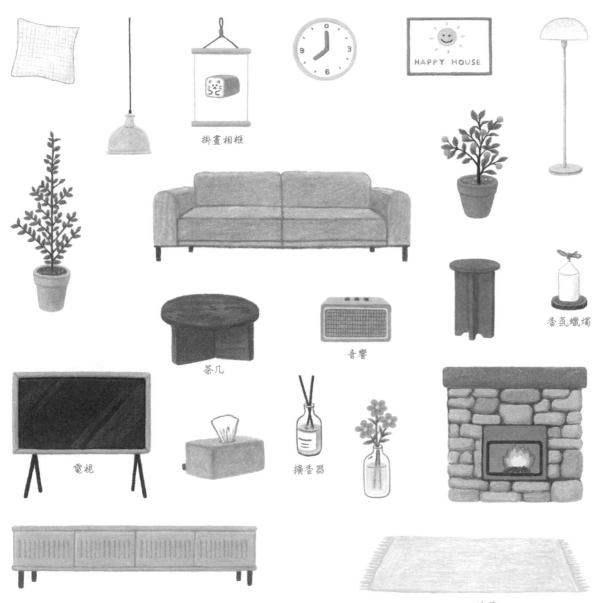

掛畫相框

香氛蠟燭

茶几

音響

電視

擴香器

地毯

微波爐

❶ 畫一個圓角矩形，然後在¾處畫一條垂直線，將它分成兩個小矩形。

❷ 左邊畫上玻璃窗和把手，右邊畫上計時器和12個按鈕。

❸ 根據輪廓線的顏色進行填色。

❹ 在玻璃窗上用淺灰色畫斜線，以表現反射的效果。再用深米色加深把手右側，以增加立體感。

電鍋

❶ 畫一個矩形，下面再畫一個梯形，電子鍋的主體就完成了。

❷ 畫一個梯形和一個小矩形，來表示蓋子。並畫上把手。

❸ 在主體的下方畫上腳。畫一個長方形和四個圓形按鈕，然後根據輪廓線的顏色進行填色。

❹ 在計時器部分寫上數字，並填滿顏色。用深橄欖色畫出主體和蓋子的邊線。

TiP 用深黃色加深圓形按鈕的右側，可以更好地表現凸起的感覺。

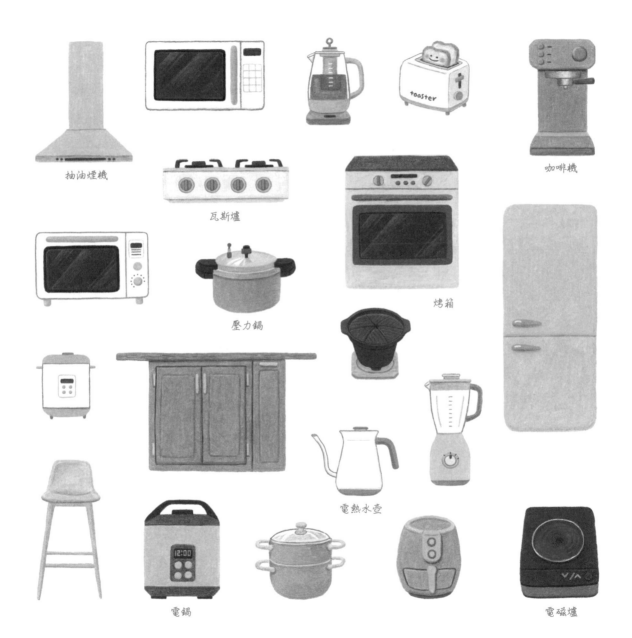

抽油煙機

瓦斯爐

咖啡機

壓力鍋

烤箱

電鍋

電熱水壺

電磁爐

浴袍

Color Chart 1072

 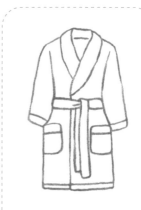

① 畫一個厚長的領口。

② 畫出肩膀、手臂、袖子、身體和腰帶。

③ 延長浴袍的下部,從領口的末端向下畫一條垂直線,將浴袍分為左右兩部分。

④ 畫出口袋。

浴缸

Color Chart 1086 1079 1093 1028 950 1068 1083

① 先畫一個略微壓扁的淺灰色橢圓,然後在下方畫一個圓潤的梯形,代表浴缸。

② 使用米色畫出腿和底座。在浴缸內部用天藍色畫一條橫線,從水龍頭末端開始畫一條粗線,來表示流出的水。

③ 根據輪廓線的顏色進行上色。

④ 將水龍頭塗成金色。混合米色和灰色在橢圓的下部和浴缸下方進行塗抹。

Tip 用深天藍色來勾勒輪廓,來表現流動的水。中間留白,以展現透明的感覺。

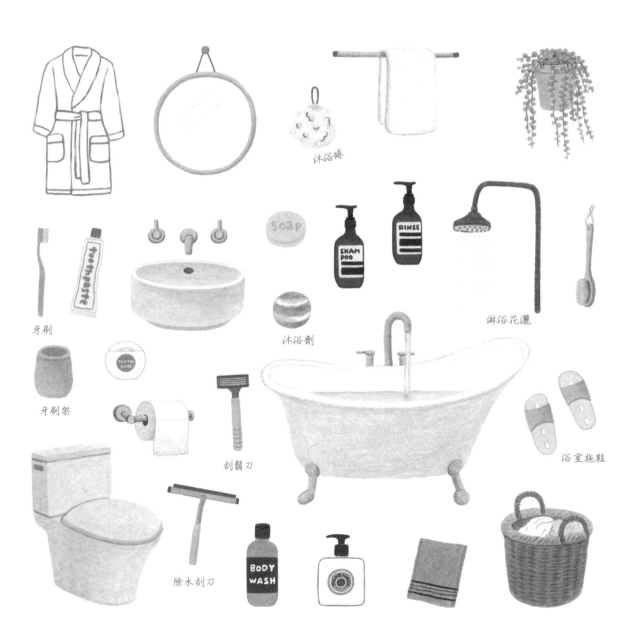

沐浴球

牙刷

沐浴劑

淋浴花灑

牙刷架

刮鬍刀

浴室拖鞋

除水刮刀

床

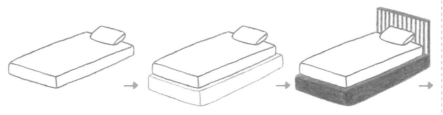

❶ 畫出床墊和枕頭。

❷ 在床墊下方畫出稍大一些的框架。

❸ 將多個柱狀形排成一排,以表現枕頭,然後替框架上色。

❹ 在床墊和枕頭的側面塗上淺灰色,以增加立體感,再用棕色塗抹框架的邊緣。

地毯

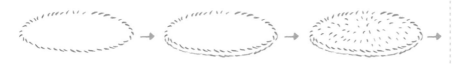

❶ 畫出鋸齒狀的線條,形成橢圓形。

❷ 下方也畫上零零落落的線條,為橢圓增添立體感。

❸ 中心區域也畫上零零落落的線條。

❹ 塗上淺灰色,以增加立體感。

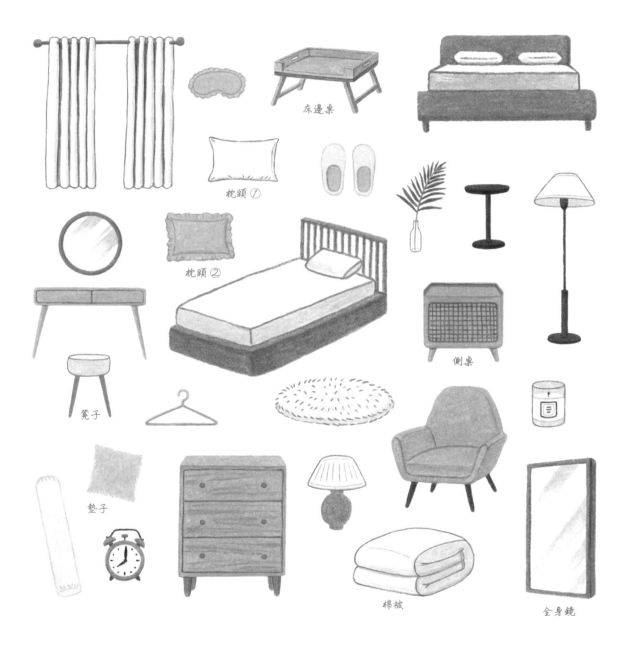

床邊桌

枕頭 ①

枕頭 ②

側桌

凳子

墊子

棉被

全身鏡

居家角落的擺設

當你看到物品的位置就像它們原本預定的那樣時，

會感到非常滿足。

繪製日常工具，或是完全反映個人品味的飾品時，

統一色彩會讓它們變得更加美觀。

鍋子

 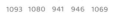

❶ 畫一個圓角的梯形，再畫一個扁平的橢圓形，這就是鍋蓋。

❷ 畫出蓋子的把手和鍋子的把手。

❸ 塗上顏色。在蓋子與鍋身的接觸部分用深咖啡色畫出邊線。

❹ 在輪廓周圍塗上一層深米色，再用灰色在鍋蓋上畫兩條細曲線。

砧板

❶ 畫一個圓角的矩形，上方畫一個手柄。

❷ 整個塗上米色，再用深米色在右側和底部畫出輪廓線。

❸ 用深米色拉出垂直線，控制力道以營造出不同的濃淡效果。再用深啡色在手柄處畫出皮帶。

❹ 用青銅色畫出短直的垂直線，以表現出木材的質感。

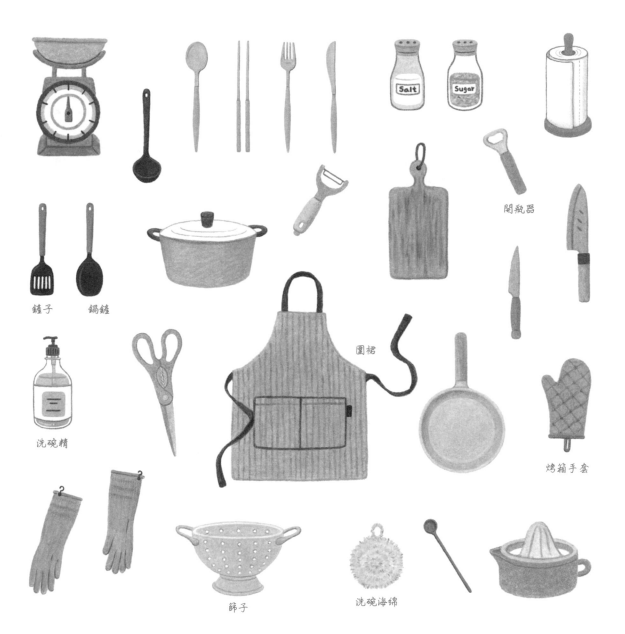

鏟子　　鍋鏟

開瓶器

洗碗精

圍裙

烤箱手套

篩子　　　洗碗海綿

水壺

Color Chart
1093　1080　941　1068　1070　1072

❶ 畫一個的圓柱,下面再畫一個梯形。

❷ 畫出壺嘴和手柄。在壺嘴下方和壺身右側塗上淺灰色。

❸ 畫出壺蓋的頂部。

❹ 用比底色更深的顏色塗抹壺蓋和手柄,以增加立體感。

咖啡杯

Color Chart
1028　1083　1068　1072

❶ 畫一個橢圓,下面再畫一個圓角的梯形和一個扁平的底。

❷ 用黃銅色畫出手柄,並厚厚地塗抹杯子的上部和底部。

❸ 在杯子下方畫一個厚實的橢圓作為碟子。混合米色和灰色畫出淺淺的曲線,以表現凹陷的感覺。

❹ 在杯子的內外部分用淺灰色塗抹,來增加立體感。

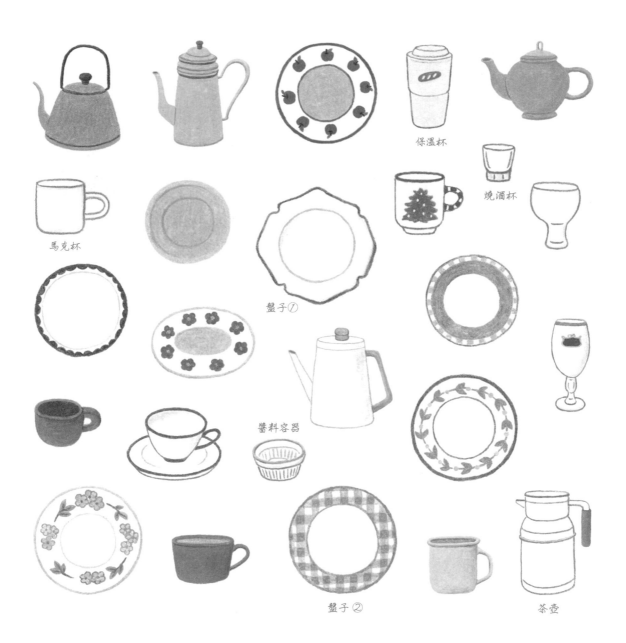

保溫杯

燒酒杯

馬克杯

盤子①

醬料容器

盤子②

茶壺

掃帚

❶ 畫一個圓角矩形，上方再畫一個手柄。

❷ 畫出梯形的刷毛部分，再以垂直方向塗抹，使其更有質感。

❸ 畫好手柄後，再畫上繩子。用深色的橄欖綠在刷毛上畫出垂直線。

❹ 用深米色塗抹部分的手柄，深金色塗抹刷毛的下部。

TIP 刷毛下方的輪廓線不要塗得太整齊，這樣才能表現出毛髮的質感。

捲筒衛生紙

❶ 畫一個圓柱，然後在頂部畫一個小圓。

❷ 將衛生紙的撕開端畫成尖尖的樣子。

❸ 用淺灰色和白色混合塗抹部分的衛生紙。洞的內部塗上灰色。

❹ 畫虛線來表現撕開的痕跡，並在頂部畫上曲線以表現捲曲的樣子。

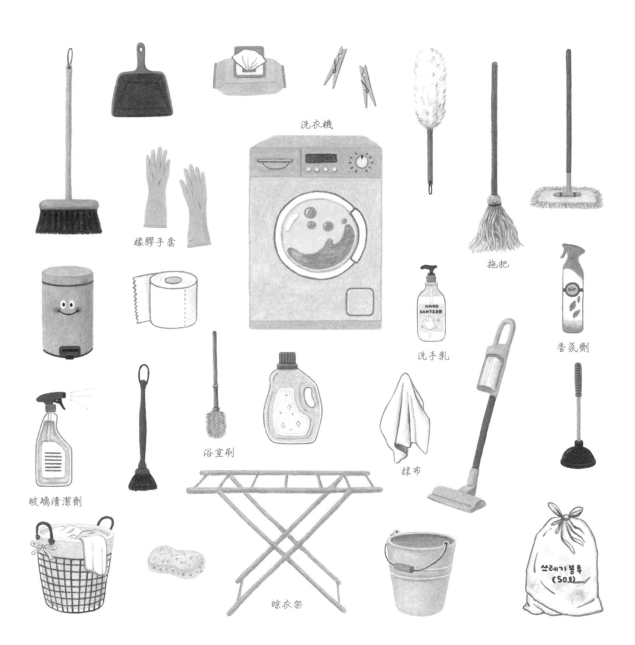

洗衣機

橡膠手套

拖把

洗手乳

香氛劑

玻璃清潔劑

浴室刷

抹布

晾衣架

鐵鎚

Color Chart
1085　1080　941　947　1069　1072

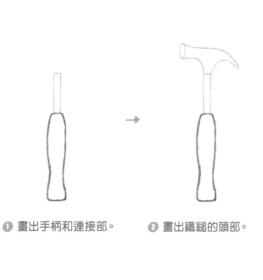

❶ 畫出手柄和連接部。

❷ 畫出鐵鎚的頭部。

❸ 根據輪廓線的顏色
進行上色。用深灰色
區分頭部的邊界。

❹ 用比底色更深的顏
色加深右側色調，並
在手柄上畫斜線以
表現木紋的質感。

螺絲釘

Color Chart
1072　1074　935

❶ 畫一個扁平的橢圓，
下面再畫個梯形。

❷ 畫一根尖尖的釘子。

❸ 根據輪廓線的顏色
上色。用深灰色描繪
邊界線。

❹ 用黑色畫出一條條
等距的斜線，以表現
螺絲的形狀。

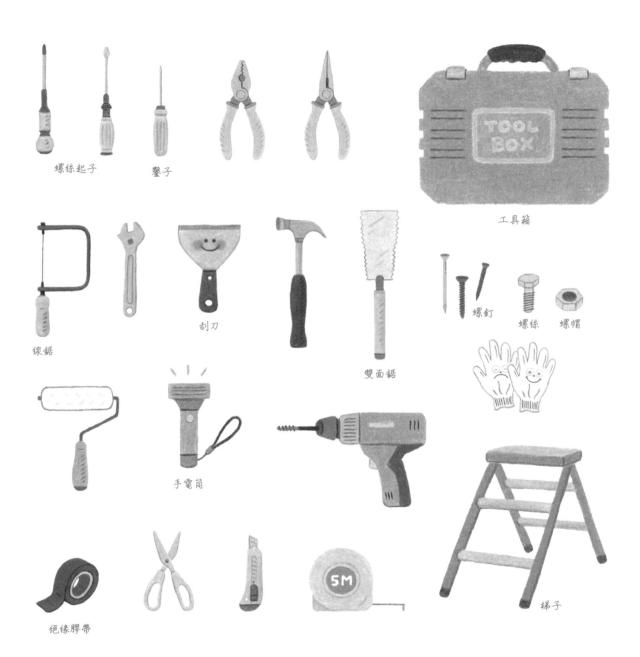

螺絲起子　　　鑿子

工具箱

線鋸　　　　　　　刮刀　　　　　　雙面鋸

螺釘　螺絲　螺帽

手電筒

絕緣膠帶

梯子

遊戲小屋

Color Chart 1093 1080 941 1083

❶ 畫一個五邊形作為房子，裡面再畫兩個小五邊形。

❷ 向右拉出線條連接成梯形，讓它看起來具有立體感，然後在下面畫上腿部。

❸ 混合米色和灰色，在內部畫出凸起的墊子。再按照輪廓線的顏色進行上色。

TIP 右側面塗上深的顏色，這樣才能加強立體感。

❹ 在墊子上畫上「X」曲線，以突顯立體感。再用比外部更深的顏色填滿內部的牆面。用深褐色加重入口的輪廓線。

寵物碗

Color Chart 914 140 1085 1080 941

❶ 畫一個厚實的橢圓，下面再畫個半圓。

❷ 再畫個梯形就完成了。

❸ 畫出一堆圓形，來表現飼料，再用象牙色替寵物碗上色。

❹ 碗的右側用深象牙色加深，輪廓線也一併加深。碗的內部則用比輪廓線淺的顏色填滿。

TIP 用古銅色加深前面的飼料輪廓線。

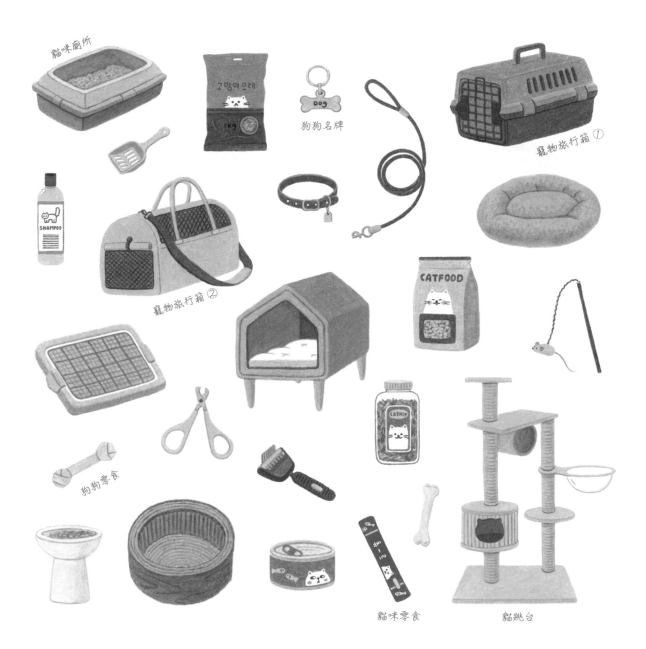

貓咪廁所

狗狗名牌

寵物旅行箱 ①

寵物旅行箱 ②

狗狗零食

貓咪零食

貓跳台

電腦

Color Chart

1068 1069 1070 1076 935

❶ 畫出兩個有圓角的矩形來表示厚度。在下方畫一個細長的矩形，完成顯示器的繪製。

❷ 畫出顯示器的支架，再用細長的梯形畫出鍵盤。

❸ 根據輪廓的顏色進行上色。在鍵盤上劃線，分區後上色。

❹ 用淺灰色畫出不同粗細的斜線，以製造反射光的效果。在鍵盤上畫出格子，來呈現鍵盤的樣子。

電風扇

Color Chart

1087 1079 1068 1069 1070 1072

❶ 畫出兩個圓來表示厚度。在中間畫一個小圓。

❷ 畫出支撐和底座，然後在圓形畫上多條線，以表示蓋子。

❸ 在蓋子上畫上扇葉，底座上畫上開關。再根據輪廓線的顏色進行上色。

❹ 用深灰色來加強蓋子。柱子右側也塗上深色，增加立體感。

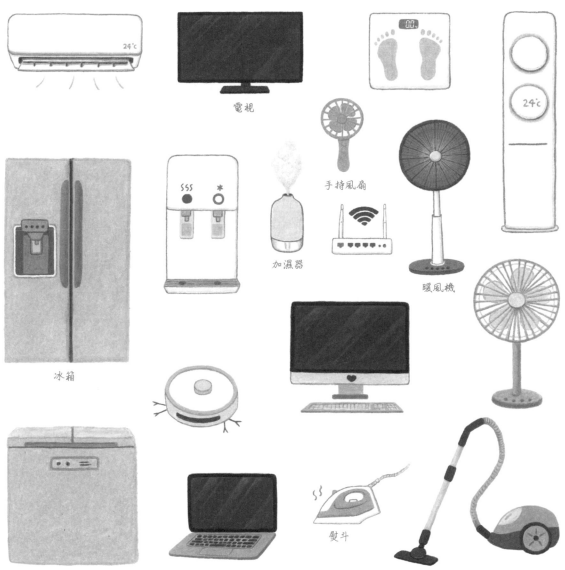

電視

手持風扇

加濕器

暖風機

冰箱

泡菜冰箱

熨斗

口罩

Color Chart 1068 1072

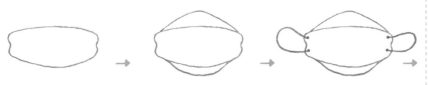

① 畫出口罩的中心部分。

② 畫出遮蓋鼻子和下巴的部分。

③ 在兩端各畫兩個點，再從這些點畫出鬆開的帶子。

④ 在每個部位的邊界周圍和鼻子處，用淺灰色添加一些色調。

藥丸

Color Chart 914 140 940 926 1096 109 1088 1068 1072

① 畫一個橢圓和一個小圓，並在中間畫一條線。

② 用兩種顏色將橢圓填滿，再用淺灰色加強小圓的右下部分。

③ 用比底色更深的顏色加強橢圓的下半部。再用白色在橢圓頂部畫條細線。

④ 使用不同顏色來繪製各種外觀的藥丸。

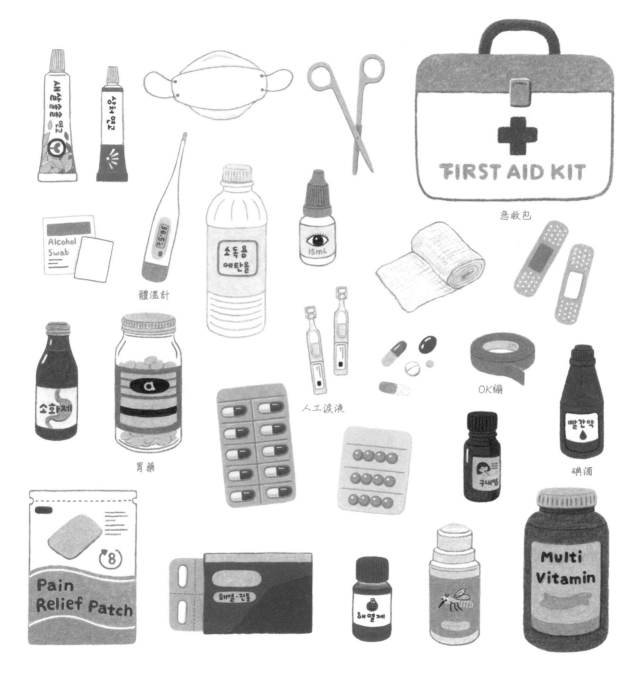

急救包

體溫計

Alcohol Swab

소독용 에탄올

15mL

OK繃

소화제

胃藥

人工淚液

碘酒

빨간약

Pain Relief Patch

해열·진통

해열제

Multi Vitamin

舒適的家居裝潢

畫出書桌、抽屜櫃等大型家具,和各種顏色的椅子和燈光,

這樣就可以檢查自己所設計的空間,並預測未來將呈現的裝潢氛圍。

改變高度、形狀和顏色會讓你感到煥然一新。

畫燈光時,可以用奶油色或黃色系來表現柔和的光線。

小圓桌

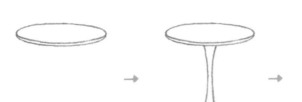

❶ 先畫個橢圓，然後 在下方畫一個較薄 的橢圓。

❷ 在桌面下方畫出 曲線形的支撐。

❸ 繪製重疊的小橢圓 作為底座，並在支撐 的末端畫條曲線。

❹ 用淺灰色填滿桌面 下部、支撐的右側 和下部。

電視櫃

❶ 畫一個長方形，下面再畫個尖尖的腿。

❷ 將矩形分成三等份。最右邊的水平分成三 等份，然後畫上把手。

❸ 整個塗上米色，並用深色勾出格子的 邊界。

❹ 邊框和格子相接處輕輕塗上深黃銅 色，以表現出陰影。

Tip 表現陰影時，抽屜底部會有一種向內凹的 感覺。

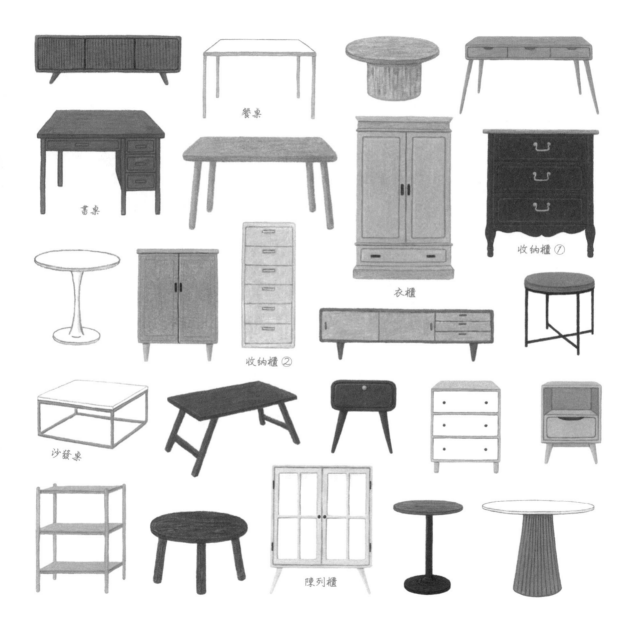

餐桌

書桌

收納櫃①

收納櫃②

衣櫃

沙發桌

陳列櫃

單人沙發

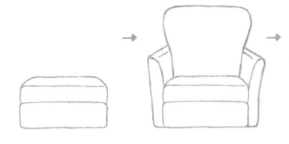

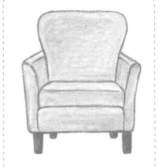

① 畫兩個圓角矩形，在上方畫一個扁平的梯形。

② 在兩邊畫上圓角的矩形，上方畫一個扁平的梯形。

③ 腿部塗上深黃土色，再混合米色和白色塗滿整個沙發。

④ 用米色加強右邊的腿部，並清晰地勾出輪廓。

木椅

① 畫一個薄立面體。

② 畫出四條腿和連接腿部的板子。

③ 畫一個靠背。

④ 整個塗上米色，並加強右邊的腿部。

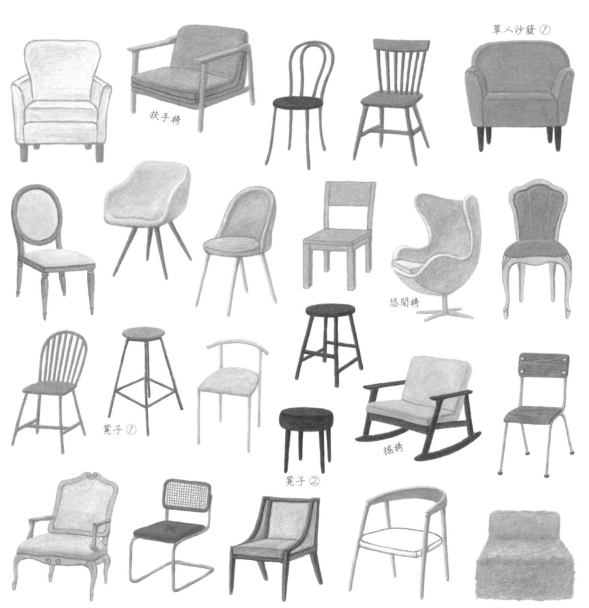

單人沙發 ①

扶手椅

悠閒椅

凳子 ①

凳子 ②

搖椅

單人沙發 ②

落地燈

Color Chart

1011 1012 1080 941 1068 1072

❶ 畫個圓柱，下方再畫
　根支撐。

❷ 畫個扁平的橢圓形
　底座。

❸ 用古銅色為支撐和
　底座添加一些色調，
　以增加立體感。帽子
　內部塗上檸檬黃色。

❹ 在燈罩兩端塗上淺
　灰色以增加立體感，
　內部塗上黃色以表
　現燈光開啟的感覺。

檯燈

Color Chart

914 1080 941 1068 1069 1070

❶ 畫出梯形燈罩和
　支撐，下面再畫一
　個圓形的底座。

❷ 在燈罩的上下用淺灰
　色畫線。

❸ 在底座處用古銅色
　畫線來裝飾。

❹ 在燈罩上混塗淺灰色
　和奶油色，兩側則用
　淺灰色來加強色調。

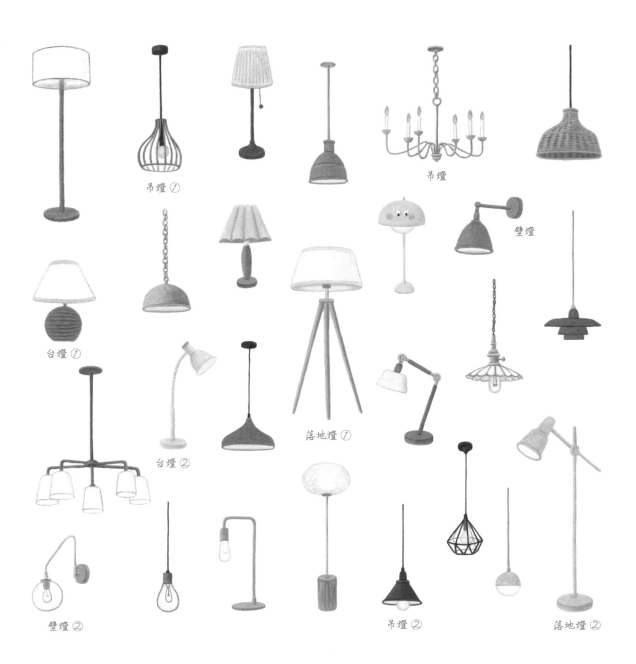

吊燈①

吊燈

壁燈

台燈①

落地燈①

台燈②

壁燈②

吊燈②

落地燈②

生活小物

我們將介紹一些能為單調的空間帶來活力的小物品。

可以用暖色調營造出溫暖的氛圍，也能用黑白風格展現出時尚感；

關鍵在於：在小巧、密集的物品的彎曲處畫上線條，

營造出立體感。

白花天堂鳥

Color Chart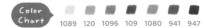
1089 120 1096 109 1080 941 947

 → → 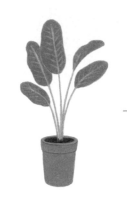 →

❶ 將兩個圓柱形連接在一起，畫成花盆；然後在畫出擴散的莖葉。

❷ 在枝幹末端畫上葉子，再給花盆上色。

❸ 葉子塗上綠色，再用淡黃綠色畫出葉脈。將土壤塗上深棕色，並用深棕色勾出花盆的邊界。

❹ 在莖、葉脈和葉子邊緣輕輕塗上深綠色。

棒葉虎尾蘭

Color Chart
1096 109 947 1083 1072

 → → →

❶ 畫兩個梯形以表示深度。下方畫一個長方形。

❷ 用綠色畫出一條條長而尖的莖，再混合米色和灰色為花盆上色。

❸ 把莖塗成綠色，土壤塗上深棕色。

❹ 將莖塗上深綠色，以增加細節描述。用深灰色在花盆上畫垂直線來進行裝飾。

黃金葛

合果芋

馬拉巴栗

圓錐蒲桃

姑婆芋

袖珍椰子

蕨類植物

橄欖

多肉植物

鐵蘭屬

印度橡膠樹

時鐘

Color Chart
1085 1080 941 947 1060 1063

 → → →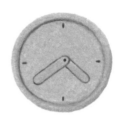

❶ 畫一個有厚度的圓。

❷ 中間畫個點,再畫上時針和分針。用淺灰色畫滿鐘面。

❸ 用古銅色勾出時針和分針的輪廓。

❹ 用深米色加強時鐘的輪廓,再用深古銅色加強頂部。3、6、9、12的位置用細線標出。

八角鏡

Color Chart
1080 941 947 1059 1061 1063

 → → →

❶ 畫兩個六邊形來完成框架。

❷ 塗上顏色以表示厚度,並在每個角上畫短線以表現彎曲的感覺。

❸ 用帶有藍色調的灰色塗抹鏡子,就像畫斜線一樣。空出留白以營造反射光的效果,同時在框內輕輕描邊。

TiP 隨著線條朝向斜角的末端,放輕力道輕輕塗抹。

❹ 用帶有藍色調的深灰色塗抹斜線的末端,再用深古銅色在框架和鏡子的接觸部分畫出界線。

桌上時鐘

掛鉤架

捕夢網

燭台

蠟燭加熱燈

架子

推車

鋼筆

 Color Chart
1028　1094　1059　1063　1065　935

❶ 畫一支筆。

❷ 在筆桿下方畫個尖尖的筆頭，上方畫一根羽毛。

❸ 用藍色來畫羽毛邊緣，筆桿和筆頭則塗上黃銅色。

❹ 用深黃銅色添加一些色調，筆頭則用黑色畫出細節。在羽毛兩邊用帶有藍色的深灰色畫出一條條斜線以表現質感。

燭台

Color Chart
1028　1094　948　1072

❶ 畫出棒球棒狀的柱子，下面再畫一個扇形的底座。

❷ 一層層地往上堆疊。

❸ 在兩側對稱地畫上鬱金香的形狀。

❹ 用深灰色畫蠟燭，深黃銅色畫蠟燭心。把燭台塗上黃銅色。

TiP 在各個接觸部位用深黃銅色畫出邊界線，這會使細節更加清晰，也能增加立體感！

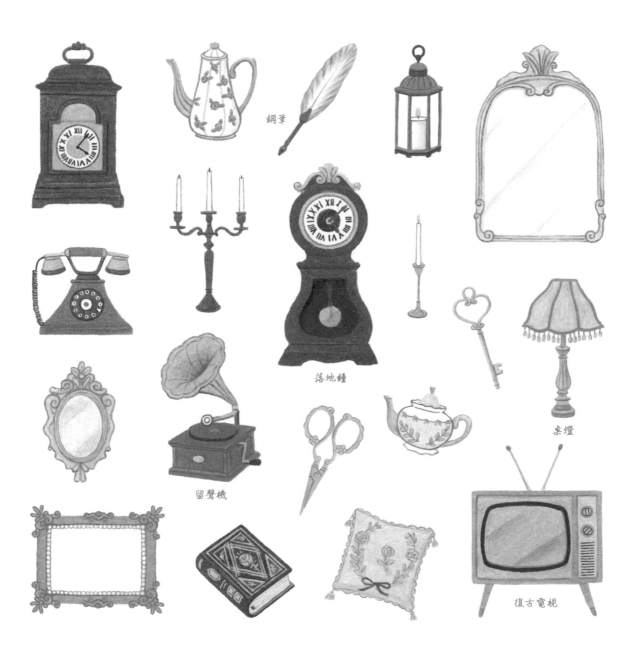

鋼筆

落地鐘

桌燈

留聲機

復古電視

鉛筆

Color Chart　1012　942　1092　1093　1080　1072　1074　1076　935

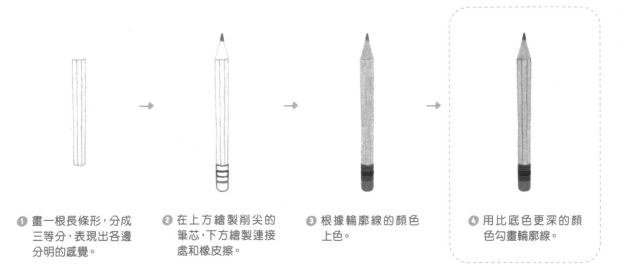

❶ 畫一根長條形，分成三等分，表現出各邊分明的感覺。

❷ 在上方繪製削尖的筆芯，下方繪製連接處和橡皮擦。

❸ 根據輪廓線的顏色上色。

❹ 用比底色更深的顏色勾畫輪廓線。

口紅膠

Color Chart　916　917　1096　935　938

❶ 首先畫兩個細長的橢圓，在下方畫一個圓柱。

❷ 畫出瓶身和轉動的部分。

❸ 根據輪廓線顏色進行上色。

❹ 在蓋子和轉動的部分畫上垂直線，瓶身上畫上白色的格子，並在下方寫上「25g」。

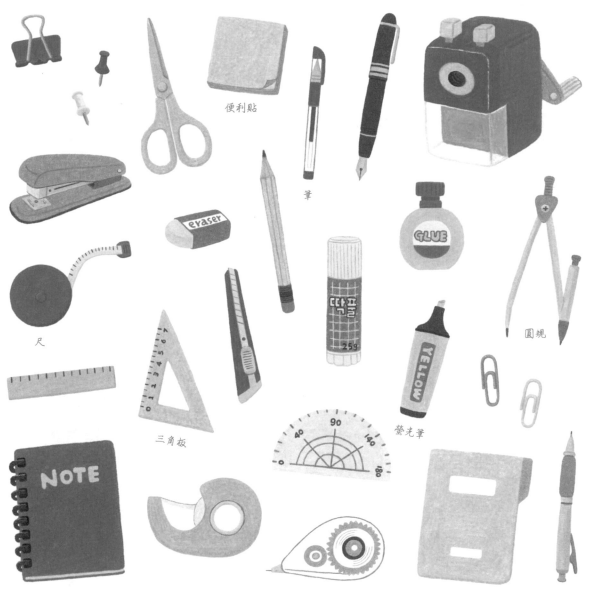

便利貼

筆

圓規

尺

eraser

GLUE

三角板

螢光筆

NOTE

資料夾

自動鉛筆

鴨子玩偶

❶ 畫一個圓形的頭和嘴巴。

❷ 畫出身體和翅膀。

❸ 將頭部和身體塗上黃色，嘴巴塗上杏色。用黑色畫上眼睛。

❹ 用比底色更深的顏色在每個部位的下方添加色調，並勾出邊界線。

熊寶貝

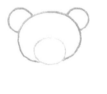 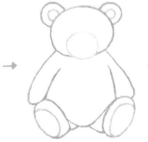

❶ 畫一個小圓，然後在上方畫個大橢圓，再畫上耳朵。

❷ 畫出身體、手臂和腿。在腳掌裡畫一個圓，在耳朵裡畫一個半圓。

❸ 根據輪廓線的顏色進行填色。

❹ 用比底色更深的顏色在每個部位的下方添加色調，並勾出邊界線。在身體中間畫一條垂直線，並畫上眼睛和鼻子。

沙堆玩具

溜溜球

積木遊戲

手搖鈴

積木①

不倒翁

積木②

奶瓶

❶ 畫一個曲線形的奶瓶，在頂部畫兩個矩形，完成轉動的部分。

❷ 畫出奶嘴。在奶瓶的2/3處畫一條橫線，再沿著瓶身畫線，以表現裝有牛奶的樣子。

❸ 根據輪廓線的顏色進行填色，並將奶瓶內的空白部分填滿淺藍色。

❹ 在旋轉部分畫上垂直線，並用奶油色填滿部分的奶嘴。在奶瓶上畫橫線，作為刻度。

奶粉

❶ 畫個細長的橢圓蓋子。

❷ 往下延伸畫圓柱體，底部畫個薄圓盤。中間畫一個圓，然後寫上「MILK」。

❸ 畫一隻湯匙。在罐子的上下方各畫一條線。然後根據輪廓線的顏色替整個圖案上色。

❹ 奶粉的部分用深黃色輕輕塗抹。並加深每條邊界線。

固齒器

嬰兒手套

嬰兒服

MILK

手帕

嬰兒浴盆

尿布

초점책

嬰兒視覺刺激書

美食日，吃播日

豐盛的一餐

從最喜歡的食物到美味佳餚,

你可以記錄今天吃了什麼,或是設計本週的飲食計畫。

加了調味料的食物,要多用紅色系來表現,看起來更具食慾;

而像麵條那樣一團團的食物,則要用曲線來表現細節!

雪濃湯

Color Chart 914 912 1096 1080 941 1094 1068 1072 1074 1076

① 畫出湯碗和裡面的
湯汁。

② 在湯汁的橢圓形平
面上畫出蔥,和寬大
的牛肉。

③ 混合米色和淡灰色
來繪製湯汁,再用深
米色勾畫曲線描繪
出素麵的細節。

④ 用黃綠色畫出撒在
上面的蔥,並將湯碗
塗成暗灰色。

TiP 詳細勾畫肉的輪廓,並
以斜線表現質感。

豆腐泡菜

Color Chart 914 942 1034 1001 922 1076 935

① 畫一個盤子,中間也
畫一個橢圓形。

② 從中心向四周延伸
立方體的豆腐,並用
淺橙色填滿中央放
泡菜的部分。

③ 豆腐的上表面塗上
象牙色,側面用黃土
色。上表面用黃土色
點上幾點,以表現出
輕微破碎的質感。

④ 用深紅色描繪泡菜
的輪廓,並畫上線條
呈現出細節。盤子則
塗成暗灰色。

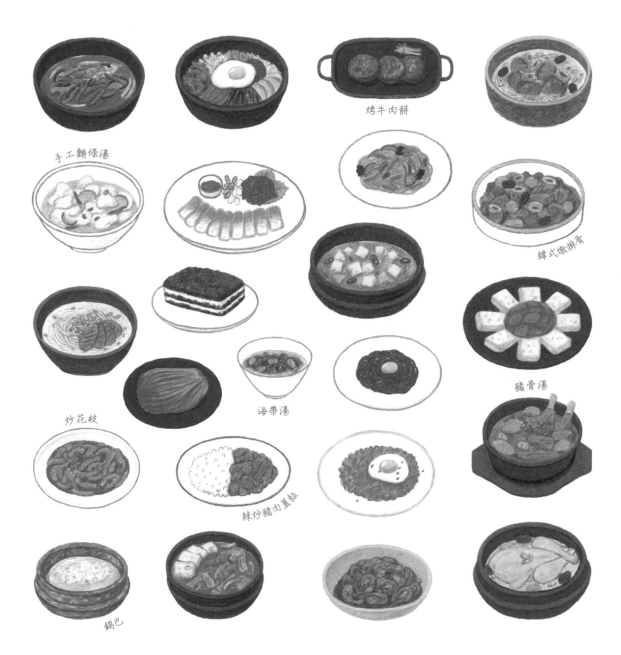

烤牛肉餅

手工麵條湯

韓式燉排骨

豬骨湯

炒花枝

海帶湯

辣炒豬肉蓋飯

鍋巴

春捲

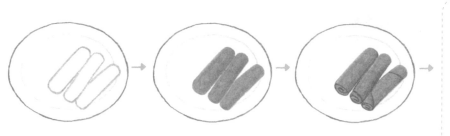

❶ 畫一個盤子，裡頭畫
三個圓角長方形作
為春捲。

❷ 塗上黃土色，並在右
下角加深色調。

❸ 用棕色畫捲曲的線。

❹ 畫出醬料容器、醬料
和配菜。

炸醬麵

❶ 畫一個碗，並在裡面
畫出代表炸醬麵的
米色曲線。

❷ 將麵和醬汁交界的
地方畫上波浪狀的
線條，中間畫上黃
瓜，再用深米色填滿
醬汁的部分。

❸ 將麵條塗上象牙色，
並在醬汁上用深棕
色和金色加深細節。
將碗的一部分塗成
淺灰色。

❹ 用深古銅色填滿醬
料之間，並畫出曲折
的線條來描述麵條
的細節。

Tip 在醬汁上用白色畫出多
條曲線，以表現出閃亮
的效果。

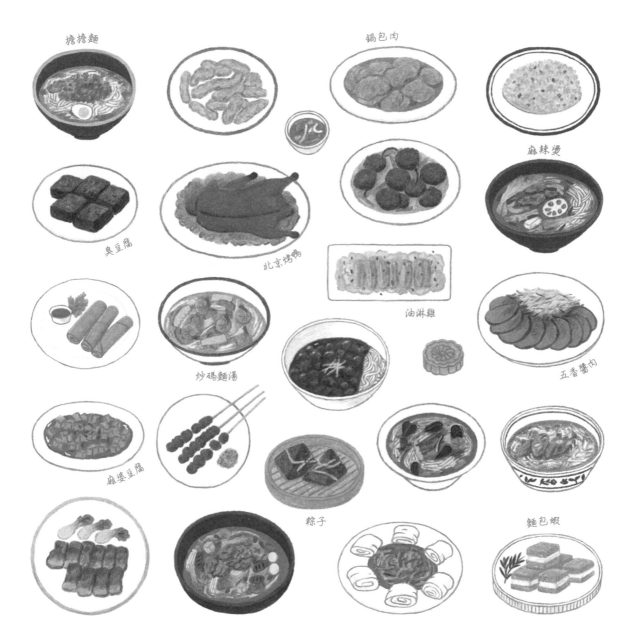

擔擔麵

鍋包肉

臭豆腐

麻辣燙

北京烤鴨

油淋雞

炒碼麵湯

五香醬肉

麻婆豆腐

粽子

麵包蝦

鮭魚壽司

Color Chart
1001 918 1070 1072 938

 → → →

❶ 畫一塊鮭魚肉。

❷ 在下方繪製曲線，作為飯的形狀，中間畫出幾個半圓，以表現飯粒。

❸ 鮭魚下方用深橙色抹上一層色調。用灰色輕輕塗抹飯的下方，以及與鮭魚接觸的部分。

❹ 在鮭魚上用白色畫上垂直線，以表現質感。米飯和鮭魚的交界處則用深灰色加深色調。

油豆腐壽司

Color Chart
942 1034 918 1083 1070 1072 935

 → → →

❶ 畫一個盤子，然後在裡面畫出橢圓形的油豆腐。

Tip 將橢圓形的邊線畫得參差不齊，以便自然地表現出飯粒的樣子。

❷ 將側躺的枕頭形狀連接起來。

❸ 畫出橘色和黑色小點作為胡蘿蔔和芝麻。

❹ 用深黃土色塗抹豆腐的下部，再用灰色畫出幾個半圓形來表現飯粒。

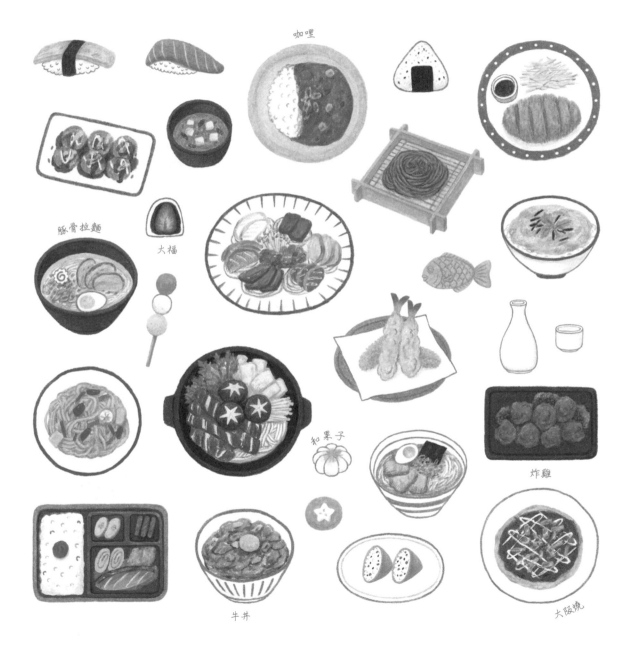

咖哩

豚骨拉麵

大福

和果子

炸雞

牛丼

大阪燒

辣炒年糕

Color Chart 1001 922 923 910 1096 938

 → → →

❶ 畫兩個圓角矩形，
裡面畫上年糕和魚
餅。

❷ 用淺橘色替年糕和
魚餅上色，再將醬汁
塗成紅色。

❸ 部分年糕也用紅色
塗抹，表現出浸在醬
汁中的樣子。

❹ 留下一些空隙，將盤
子塗成翡翠綠色，並
畫上蔬菜。

TiP 用白色輕輕地塗抹部分
年糕，表現出光滑感。

拉麵

Color Chart 914 1012 1034 1033 122 1096 1068 1072 1076 935

 → 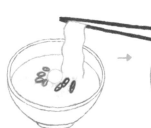 → 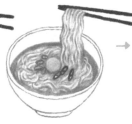 →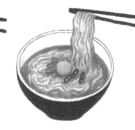

❶ 留出麵條的位置，畫
出碗。畫出湯的曲線
和蛋黃。

❷ 畫上蔥和辣椒，然後
在空白處畫上用筷
子夾起的拉麵。整個
畫用象牙色填滿。

❸ 蛋黃用黃色填滿，並
用深橙色畫出麵條
上的細節。

❹ 把碗的外部塗上深灰
色，內部塗成淺灰色。

TiP 用深橙色在拉麵之間加
上一些色調，讓畫面更
有立體感。

烏龍麵

朝鮮冷麵

水冷麵

炸冬粉海苔

辣炒年糕

Q麵

牛排

Color Chart　122　1092　120　1096　1090　1080　941　1082　1095

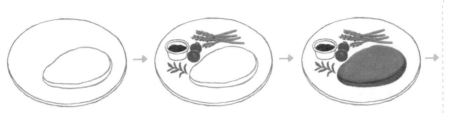

❶ 畫一個盤子，在裡面
畫出扁平的肉塊。

❷ 畫一個醬料容器、
小番茄、蘆筍和迷
迭香。

❸ 用深米色塗滿肉的
上表面，側面用深粉
紅色，彎曲的部分淺
淺地塗上褐色。

❹ 肉上用黃褐色畫上
格子，以表現烤肉架
的痕跡。

TIP 在肉的左上方畫些白色曲
線，以表現肉的光澤。

瑪格麗特披薩

Color Chart　914　942　1034　1001　118　921　922　1096　109

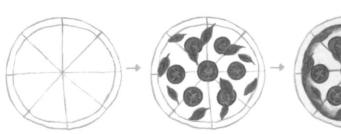

❶ 用黃土色畫兩個圓，
然後分成八份，以表
示餅皮。

❷ 畫出切成圓片的番
茄和羅勒。

❸ 餅皮塗上米黃色，餅
皮末端塗上深紅色。
分成八等份的邊界
線也要濃墨重彩地
加以描繪。

❹ 用深紅色在餅皮上
點上小點，再用米黃
色在周圍輕輕抹開，
以表現起司融化的
樣子。

TIP 在餅皮外側用黃土色均
勻塗抹，就可以表現出
烤得香脆的感覺。

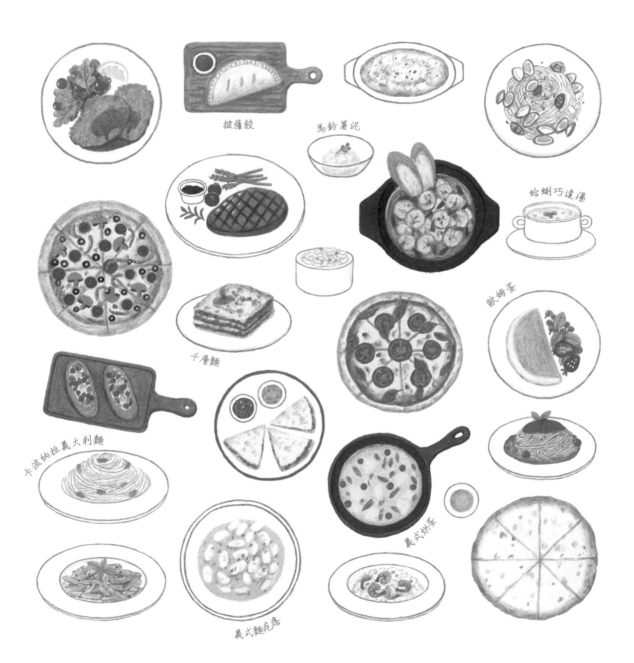

披薩餃

馬鈴薯泥

蛤蜊巧達湯

歐姆蛋

千層麵

卡波納拉義大利麵

義式麵疙瘩

義式烘蛋

煎蛋

 → → →

❶ 畫兩個橢圓形代表盤子，再畫個不規則的圓形代表蛋白。

❷ 在蛋白的中間畫一個小橢圓來表示蛋黃。再用淺黃色在蛋白的輪廓上塗抹。

❸ 在蛋白的輪廓上用黃色點上小點，以表現蛋白的質感。

❹ 用深黃色再次在蛋白的輪廓上點上小點，並在蛋黃的右側和下方也塗上黃色。

Tip 在蛋黃的左上方用白色畫出曲線，以產生光線反射的效果。

炒馬鈴薯

 → → →

❶ 疊加多個橢圓畫出碗的形狀。

❷ 畫出一條條長方形，代表馬鈴薯。

Tip 在畫擺好的小菜時，最好從最上面的小菜開始畫。

❸ 將馬鈴薯和胡蘿蔔疊放在下方，碗的一部分塗上淺灰色。

❹ 將馬鈴薯塗上象牙色，再用黃土色填滿間隙，表現馬鈴薯堆疊的樣子。

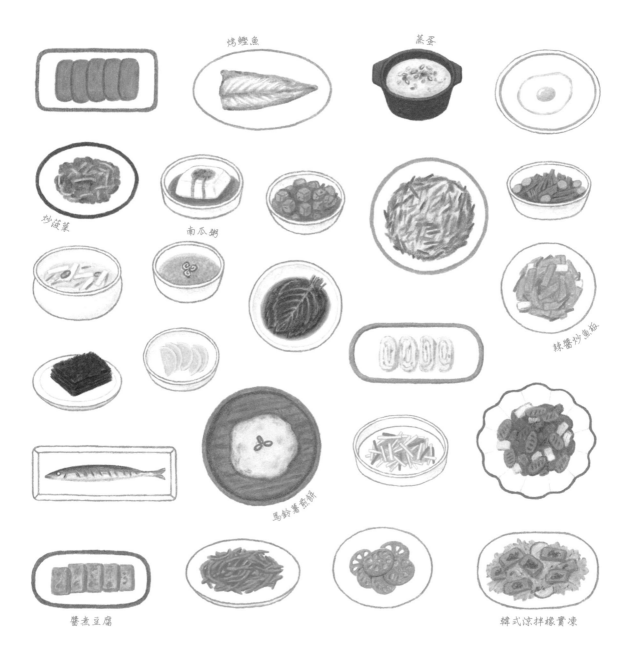

烤鰹魚

蒸蛋

炒菠菜

南瓜粥

辣醬炒魚紐

馬鈴薯煎餅

醬煮豆腐

韓式涼拌檸檬凍

簡單卻美味的餐點

當你厭倦了每天吃家常菜時,這些是我們推薦給你的新品。

將多種菜單繪製在一起時,要考慮到色彩的平衡,

煎蛋或是小番茄等有著光滑表面的食物

則要善用白色來表現醬汁上的反光效果。

蛋包飯

Color Chart 1012 942 922 122 924 120 1096 1072

❶ 用不同的顏色畫兩個圓，再畫一個橢圓形代表蛋包飯。

❷ 番茄醬的位置留白，蛋包飯塗成黃色。

❸ 畫上小番茄、沙拉和番茄醬。

❹ 在沙拉上用綠色畫出葉子，畫出細節。再用黃褐色加深蛋包飯右側的色調，以增加立體感。

 在番茄和番茄醬上用白色畫出曲線，以產生反光的效果。

培根蛋吐司

Color Chart 914 1012 1003 942 1034 939 1092 1030

❶ 在培根的位置留白，畫上吐司，中間畫上煎蛋。

❷ 用曲線勾出培根的形狀，吐司塗成奶油色。

❸ 留下白色部分，再用深粉紅色刻畫培根細節。蛋黃的下半部用深黃色加深色調。

❹ 用深棕色加深吐司的輪廓，再用深紫紅色點綴培根，進行細節描述。

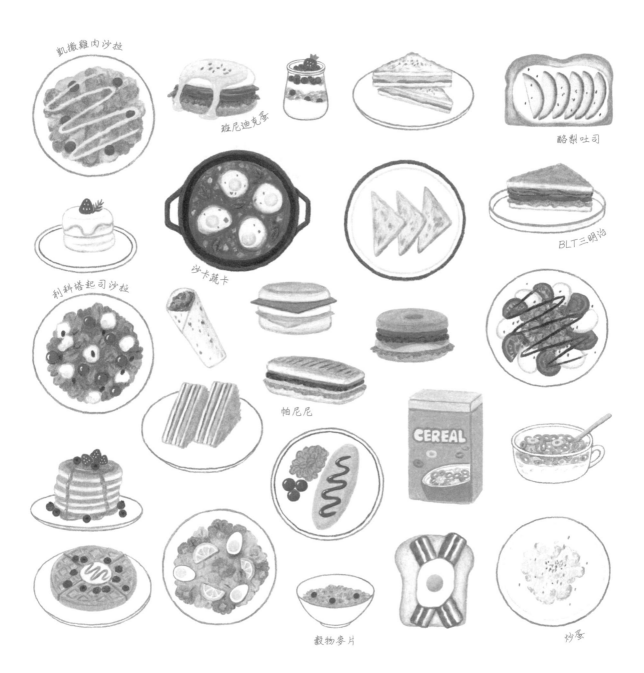

凱撒雞肉沙拉

班尼迪克蛋

酪梨吐司

BLT三明治

利科塔起司沙拉

沙卡蔬卡

帕尼尼

穀物麥片

炒蛋

漢堡

Color Chart 914 1012 942 1034 922 989 1005 912 941 947

 → → →

❶ 從上到下依次畫上麵包、生菜、肉餅、起司、番茄、肉餅、麵包。

❷ 根據輪廓線的顏色進行填色。

Tip 先用象牙色畫出頂部的麵包屑，再用黃土色填滿空白處。

❸ 用深黃土色填滿底部的麵包，再用深綠色填滿部分的生菜。

❹ 在肉餅上用深褐色作點綴，表現肉的質感。再用深黃土色勾勒麵包屑和起司的輪廓。

薯條

Color Chart 914 1012 942 1034 922 1093 947

 → → → (image)

❶ 畫出包裝盒，並以一個個瘦長的長方形來表現薯條。

❷ 後排也疊畫上薯條。在包裝盒上畫個橢圓形，並將包裝盒填滿顏色。

❸ 將米黃色和黃色塗在薯條上，再用深黃色勾出輪廓。

❹ 在薯條相接觸的部分，用深黃土色勾出明顯的邊界。在包裝盒上寫上「FRIES」。

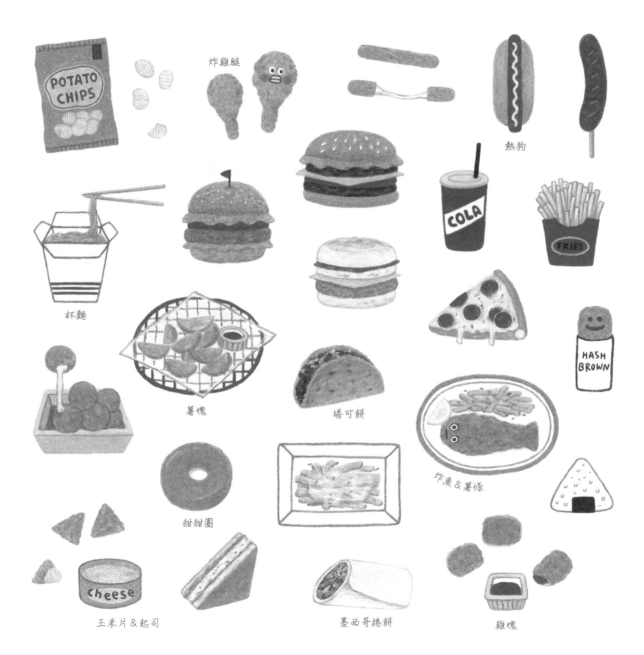

炸雞腿

熱狗

杯麵

COLA

FRIES

HASH BROWN

署塊

塔可餅

炸魚&署條

甜甜圈

玉米片&起司

墨西哥捲餅

雞塊

cheese

POTATO CHIPS

御飯糰

 → 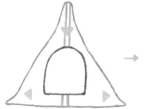 → 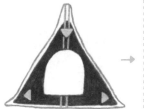 →

❶ 畫一個三角形。

❷ 畫箭頭、撕開的線條和標籤。

❸ 將海苔混合塗上黑色和深綠色。

TIP 為了表現包裝袋,可留有一些間隙不色。

❹ 在箭頭上寫數字,標籤上寫「鮪魚」。

棒棒糖

 → → →

❶ 畫一個圓,下方的矩形是糖果包裝。

❷ 用黃色畫曲線,灰色畫斜線,描繪出包裝紙的紋路,再畫根棒棒。

❸ 根據輪廓線的顏色進行填色。

❹ 用紅色畫曲線,再用深粉紅色塗抹部分的糖果包裝,以進行細節描繪。

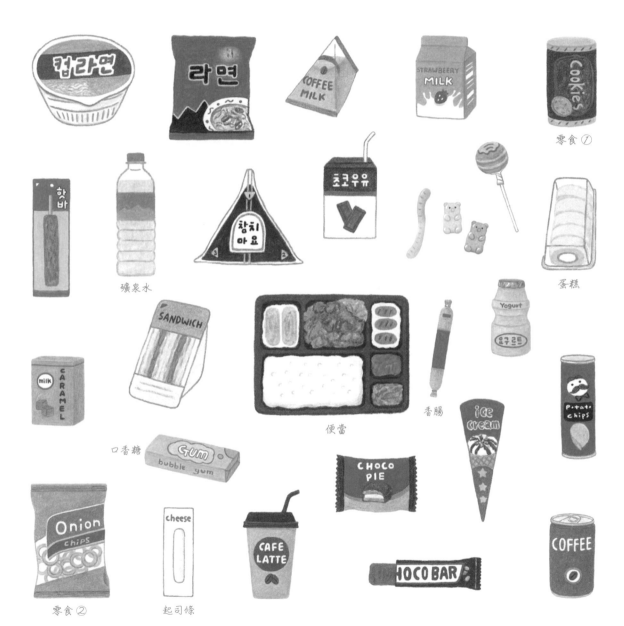

零食①

礦泉水

蛋糕

香腸

便當

口香糖

CHOCO PIE

零食②

起司條

CHOCO BAR

COFFEE

美乃滋

Color Chart　914　140　1012　942

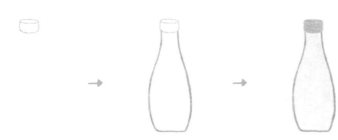

❶ 畫一個圓柱。

❷ 畫一個瓶子形狀。

❸ 蓋子塗成黃色，容器則塗成奶油色。

❹ 用黃土色在蓋子上畫垂直線，和加深輪廓。用深奶油色塗抹右側，增加立體感。

奶油乳酪

Color Chart　914　1059　1061　902　1083　1068

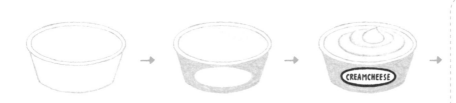

❶ 畫兩個橢圓，然後在下面畫個底部。

❷ 在中央畫個橢圓，然後填滿周圍的空白。將奶油乳酪塗成象牙色。

❸ 用深藍色畫出橢圓的輪廓線，寫上「CREAM CHEESE」。在奶油乳酪的頂部混合米色、灰色畫出多個重疊的橢圓，和尖尖的尾巴。

❹ 用淺灰色輕輕塗抹奶油乳酪邊緣，再用帶有藍色光澤的深灰色塗抹容器的輪廓線附近。

番茄醬

美乃滋

龍舌蘭糖漿

斯里蘭卡
辣椒醬

巧克力果醬

香草糖漿

巴薩米克醋

醋

麻油

Part 12

新鮮健康美味

只要看一眼就能讓人變得健康的蔬菜、水果和減重食品。

要強調清新感時，請選擇飽和度高的明亮顏色。

此外，由於大多數的蔬菜或水果都是圓形的，

因此要表現出明暗對比，畫出立體感。這是重點。

石榴

Color Chart
914 925 926 943

❶ 畫出石榴的形狀，輕輕勾出果肉的位置。

❷ 填入圓形的顆粒。

❸ 外皮塗上紫紅色，內部塗上奶油色。

TiP 在果皮和果肉間，用奶油色輕輕塗抹，可以自然地表現出邊界。

❹ 用深紫紅色和棕色在每個顆粒的右下方加上色調，以增加立體感。

荔枝

Color Chart
926 937 943 941 946 1083 1068 1072 938

❶ 畫一個鋸齒狀的圓。用同樣的方法在旁邊畫一個半圓，剩下的半圓則平滑畫出。

❷ 混合紅紫色和黃褐色塗在果皮上。

TiP 這時紅紫色要多一些。

❸ 混合淺灰色和白色塗在果肉上。畫出頂部凹陷處和延伸出去的線。

❹ 畫出多個小角，以表現粗糙的果皮，再用深褐色畫出蒂頭。

藍莓

山竹　　青檸

葡萄柚

火龍果　　橘子　　麝香葡萄

柿子

花椰菜

 → → →

❶ 畫出雲朵狀的花球
和莖。

❷ 在花球間留出空隙，
整個塗上青檸色。

❸ 用深綠色在花球的
下部塗上一層色調。

TiP 混合深綠色和青檸色一
起塗抹，可以更好地表
現出立體感。

❹ 相鄰的部分加點深
綠色，可以更清晰地
區分出邊界。

芝麻葉

 → → →

❶ 畫出芝麻葉，再用
青檸色畫上粗厚
的葉脈。

❷ 避開葉脈，整個塗上
綠色。

❸ 用深綠色在葉脈
的末端塗抹，以
模糊邊界。

❹ 在部分的葉脈上用
深綠色塗抹，以增加
立體感。

馬鈴薯

甜椒

生菜

洋蔥

辣椒

荷蘭芹

甜菜

豌豆

菠菜

糙米飯

Color Chart 1085 1093 1080 1068 1072 938

❶ 畫一個飯碗。

❷ 混合白色和米色替米飯上色。

TiP 不要畫得太密集，要稀疏點，這樣才能真實地表現出米飯的外觀。

❸ 畫出多個凸起的半圓形來表現米飯的顆粒感。

❹ 用淡灰色輕輕地塗在飯碗右側，增加立體感。

雞胸沙拉

Color Chart 914 1034 922 1005 989 912 120 1096 911 1025 1085 1080

❶ 畫一個厚實的圓形代表盤子，再畫上雞胸肉、小番茄和杏仁。

❷ 用各種的淺綠色豐富蔬菜的顏色，並替雞胸肉的側面上色。

❸ 根據輪廓線的顏色填滿蔬菜，雞胸肉用米黃色淺淺地上色。

❹ 葉脈用綠色畫，再用黃褐色和深米色加強雞胸肉的色調。在小番茄上畫條曲線，製造反光的效果。

TiP 在每種食材的下部用深綠色加深色調，突顯立體感。

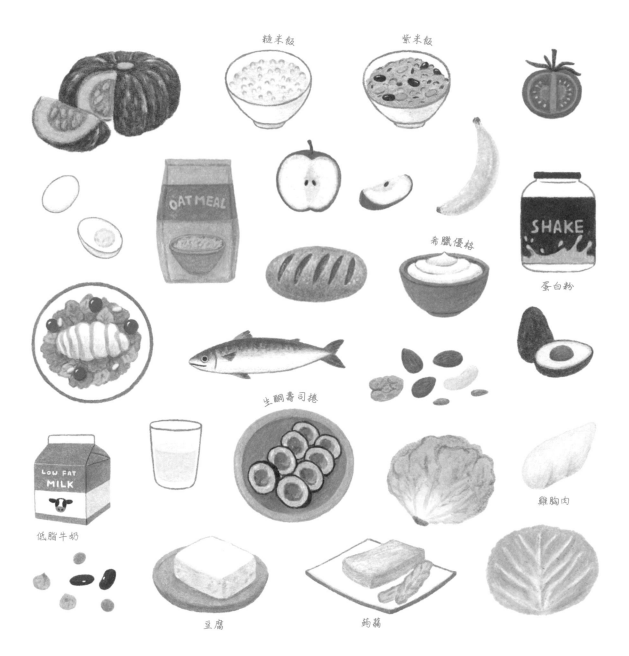

糙米飯

紫米飯

希臘優格

蛋白粉

生酮壽司捲

雞胸肉

低脂牛奶

豆腐

蒟蒻

甜點&下午茶

香脆的麵包、五顏六色的甜點、清涼的冰淇淋和飲料，

這是畫咖啡和茶的下午茶時間。

選定一個重點顏色，簡單地表現形狀。

光是用黃褐色或淺棕色為麵包上色，就夠讓人垂涎欲滴了。

德國結

❶ 畫一個厚實的愛心。愛心內側的尖端要畫得圓潤些。

❷ 把尖端的交織部分連接起來。

❸ 整個用奶油色和深黃褐色上色。重疊處的邊界要留白。

❹ 用淺棕色加深色調，再用白色點綴，表示鹽巴。

TIP 鹽的下部用淺棕色輕輕加深色調，就可以表現出陰影，更有立體感。

可樂餅

❶ 畫一個圓，然後在靠下方處畫條曲線。

❷ 混合塗上奶油色和黃土色。輕輕握筆，像畫短線條般地塗抹。

TIP 這樣的塗抹方式會讓空白處呈現零星分佈，邊緣也變得參差不齊，生動地表現出炸物的質感。

❸ 多次疊畫短線。

❹ 用深黃土色加深色調，再用綠色畫出香菜。

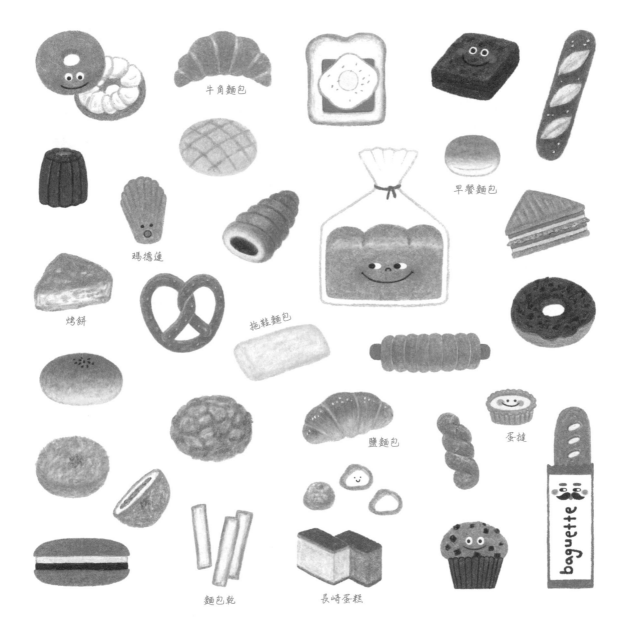

牛角麵包

早餐麵包

瑪德蓮

烤餅

拖鞋麵包

鹽麵包

蛋撻

baguette

麵包乾

長崎蛋糕

起司蛋糕

Color Chart
914 140 940 1034 1033 1032

 → → →

❶ 先畫一個圓角的長三角形,下面再畫一個矩形。

❷ 將蛋糕的頂面塗成深黃土色,並像分層一樣在最底下也塗上深黃土色。再用深黃色塗抹頂面的邊緣。

❸ 用象牙色塗抹側面。

TiP 用象牙色輕輕多次塗抹每個邊界處,以表現柔和的質感。

❹ 用深象牙色塗抹側面,表現起司的質感。底部塗上淺棕色以突顯層次感。

馬卡龍

Color Chart
928 929 930 941 946 947

 → → →

❶ 畫出扁平的半圓,下方則畫出曲折的輪廓線。

❷ 在下面畫上巧克力餡料,再畫出對稱的貝殼形狀。

❸ 塗上粉紅色,巧克力餡料則用深棕色。

❹ 在曲折處用紫紅色點狀塗抹,以表現硬脆的質感。

TiP 在貝殼和餡料交接處,用深巧克力色輕輕塗抹,以表現立體感。

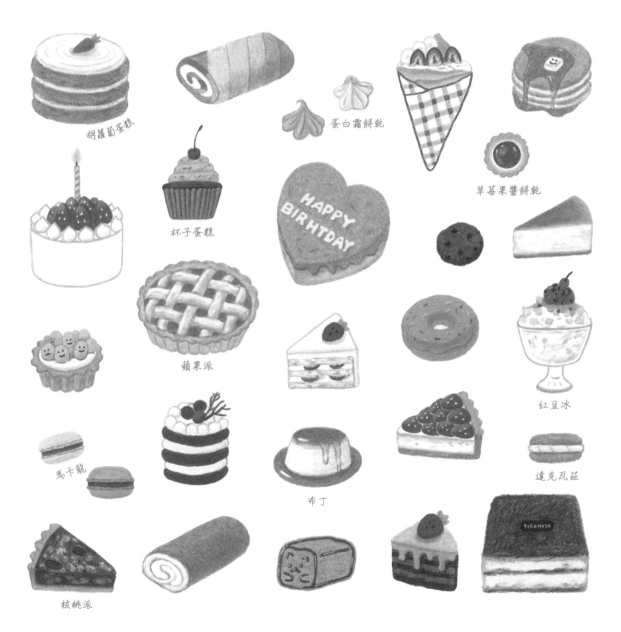

胡蘿蔔蛋糕

蛋白霜餅乾

草莓果醬餅乾

杯子蛋糕

HAPPY BIRHTDAY

蘋果派

紅豆冰

馬卡龍

布丁

達克瓦茲

核桃派

西瓜冰棒

Color Chart

928　929　1089　120　1005　1093　1080　935

❶ 用粉紅色畫一個三角形，下面再用淺綠色畫一個梯形。

❷ 畫根木棒，再用米色塗滿；用深米色在右邊加深色調。

❸ 上半部混合兩種粉紅色進行塗抹，下半部則混合三種綠色。

❹ 用黑色畫出種子。

TIP 在種子的上半部用深粉紅色加深色調。

冰淇淋

Color Chart

914　1093　1080　1083　1069　1072

❶ 畫個凹槽和尖三角形成的錐形。

❷ 像疊磚塊一樣堆疊，再畫出尖尖的末端。

❸ 先替冰淇淋筒上色。混合米色和灰色在冰淇淋上畫出曲線。冰淇淋的邊緣塗上象牙白色，右邊再用淺灰色加深色調。

❹ 用深米色畫上方格線條，以便做出細節描繪。

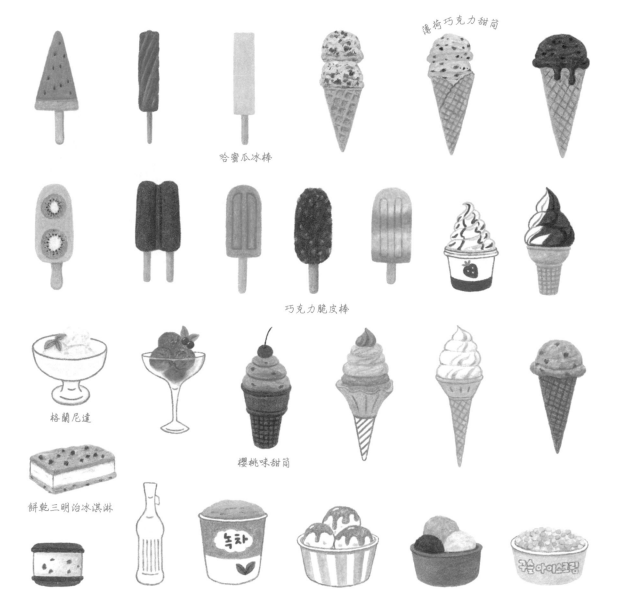

薄荷巧克力甜筒

哈蜜瓜冰棒

巧克力脆皮棒

格蘭尼達

櫻桃味甜筒

餅乾三明治冰淇淋

녹차

焦糖杯

義式冰淇淋

可樂

Color Chart ▮ ▮ ▮ ▮ ▮
122 924 943 947 1072

❶ 首先畫一個小方形作為瓶蓋,然後畫出瓶頸部分。

❷ 下方則有凸起的圓柱體。

❸ 在1/3處畫上標籤,寫上「Cola」。將標籤和瓶蓋塗上紅色。

❹ 將可樂塗成深棕色,再用淺棕色添加細節。瓶蓋上用深紅色畫線,畫出細節。

牛奶

Color Chart ▮ ▮ ▮ ▮
1022 1100 1068 1072

❶ 畫一個沒有頂面的六面體。

Tip 想像將兩個正方形拼在一起,這樣就容易多了!

❷ 畫個三角形,然後在正面上畫一個梯形,將它們連接起來。

❸ 上面再加個矩形作為牛奶盒的接合處,再用藍色填滿。寫上「MILK」後,在下方畫出波浪狀圖案然後填色。

❹ 側面塗上淺灰色,再用深藍色在側面的上下部分增加一些色調,提升立體感。

可樂(寶特瓶)

柳橙汁

Tonic water

可樂(罐裝)

Apple

氣泡水

西瓜汽水

珍奶

芒果冰沙

Milk Shake
奶昔

MILK

熱巧克力

美式咖啡

Color Chart
1093 947 1068 1072

 → → →

❶ 畫兩個橢圓,然後在下方畫一個半圓。

❷ 畫出手柄和碟子。

❸ 用深棕色填滿杯中的咖啡,再用米色在杯子和咖啡相接處添加一些色調。

❹ 用淺灰色加強杯子和碟子的部分。

焦糖瑪奇朵

Color Chart
914 1034 945 1099 1072 938

 → → →

❶ 畫出杯子。

❷ 從底部依次塗上黃褐色、奶油色、白色、淺棕色和棕色。

❸ 用曲曲折折的線條畫上焦糖糖漿。

❹ 像格子一樣重疊,用曲曲折折的線條完成糖漿繪製,然後畫上吸管。

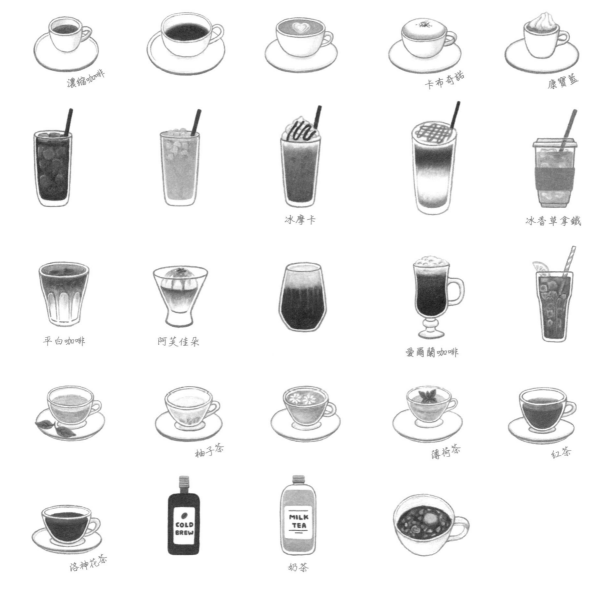

濃縮咖啡　　　　　　　　　　　　　　　　　　卡布奇諾　　　　康寶藍

冰摩卡　　　　　　　　　　　　　　冰香草拿鐵

平白咖啡　　　阿芙佳朵　　　　　　　　愛爾蘭咖啡

柚子茶　　　　　　　薄荷茶　　　　紅茶

洛神花茶　　　　　　　奶茶

隨時隨地享受美食

讓人難以抗拒的街頭小吃，

來畫一些晚上可以吃的美味宵夜和飲料吧。

疊加兩種顏色以表現炸物的酥脆口感。

繪製像雞尾酒那樣裝在杯子裡的液體時，透明感是關鍵。

熱狗

① 用曲折的輪廓線畫個橢圓，下面再畫一根棒子。

② 先畫黃芥末醬，再疊加上番茄醬。

③ 用黃土色和深黃土色替麵衣上色，連棒子也一併上色。

TiP 以短線多次疊加的方式上色。

④ 用淺褐色、斷斷續續的短線來表現麵衣的質感。

糖餅

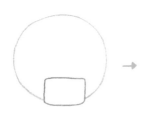
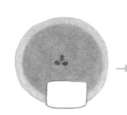

① 先畫一個圓，然後再畫個灰色長方形。

② 中間畫三顆南瓜籽。圓形的周圍塗上深奶油色，內部則塗上黃土色。

③ 用深黃土色和深奶油色刻畫細節，方形則塗上灰色。

④ 用淺褐色在輪廓周圍塗抹出不均的效果。

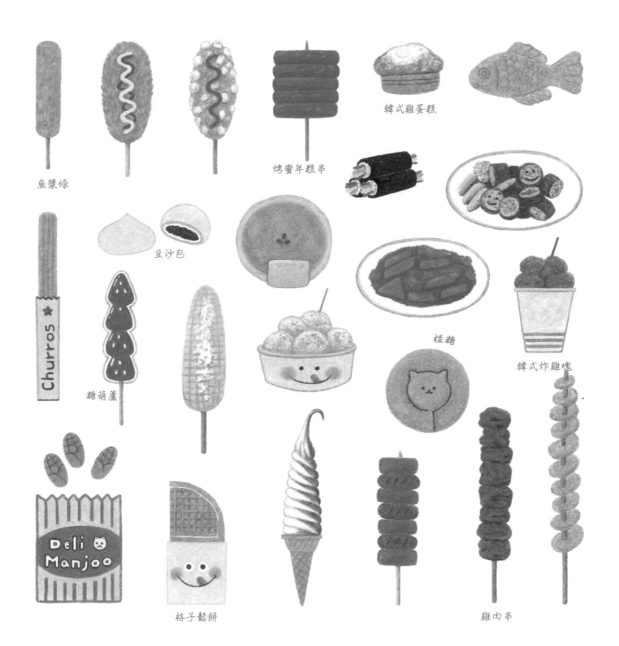

魚漿條

烤蜜年糕串

韓式雞蛋糕

豆沙包

Churros

糖葫蘆

椪糖

韓式炸雞塊

Deli Manjoo

格子鬆餅

雞肉串

生啤酒

Color Chart
914 942 1034 1068 1072

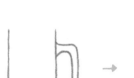 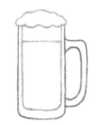 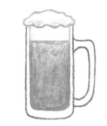 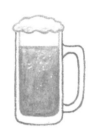

① 畫個有上面開口的圓角矩形,然後畫上手柄。

② 空白處以雲朵形狀畫出泡沫,在杯子內部留些間隔,表現裝有啤酒的樣子。

③ 混合淺奶油色和淺灰色塗在泡沫上,啤酒則混合淺奶油色和黃土色。

④ 在啤酒上畫出白色的點點,來表現氣泡。

韓式炸雞

Color Chart
942 1034 941 1068 1072

① 畫個梯形,下方再畫一個扁平的梯形,完成盒子的繪製。

② 先畫出放在最上面的雞腿,雞塊則疊放在下面。

③ 像畫短線一樣,用黃土色和深黃土色替雞塊上色。相鄰處用橄欖色畫出邊界線。

④ 在盒子內用深灰色加強輪廓線以增加立體感。用橄欖色加深雞塊的輪廓線。

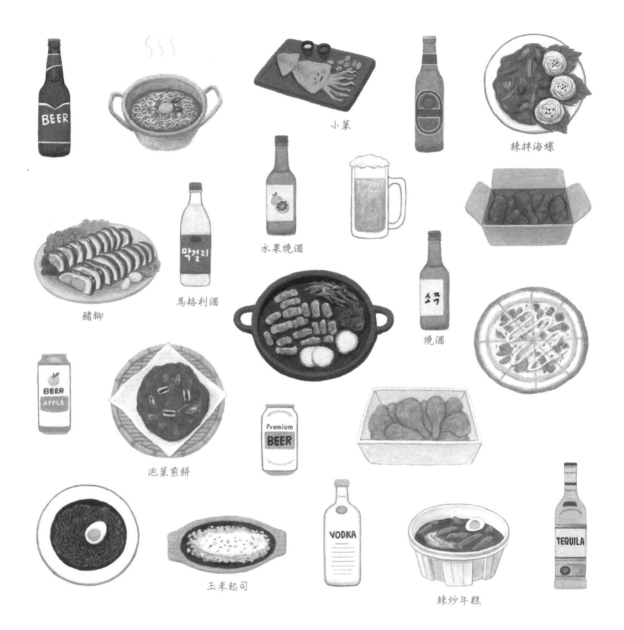

小菜

辣拌海蝶

豬腳

馬格利酒

水果燒酒

燒酒

泡菜煎餅

玉米起司

辣炒年糕

馬丁尼

Color Chart　1004　989　1005　945　1083　1072　938

 → → →

❶ 畫個倒三角形，下方再畫條線。

❷ 在下方畫個底座，杯子裡畫二個圓形的橄欖和一根細長的串針。

❸ 根據輪廓線的顏色進行填色。在橄欖上用棕色畫個點。

Tip
將杯子內的串針塗上白色，就能表現出玻璃杯的透明感。

❹ 在杯子內留些間隔，再混合綠色和淺綠色來替馬丁尼上色。

琴通寧

Color Chart　922　1004　989　988　1072

 → 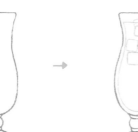 → 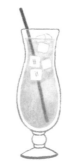 →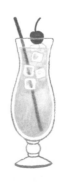

❶ 畫出馬丁尼杯的形狀，下面再畫出手柄和底座。

❷ 用綠色畫幾個圓角矩形來表現冰塊。留出間隔，表現出裝有酒的樣子。

❸ 用深綠色畫吸管，再混合綠色和淺綠色來上色，讓酒顯得更加清新。

❹ 畫出櫻桃，再用綠色和淺綠色輕輕塗在冰塊內，以表現出透明的感覺。

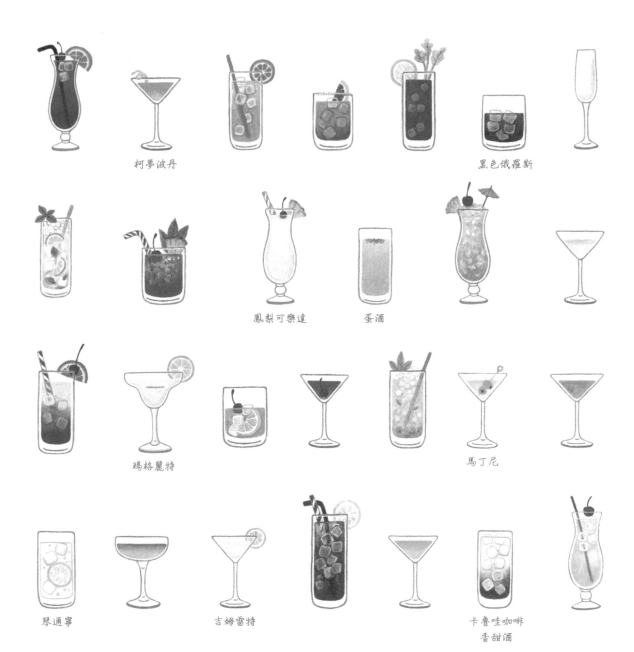

柯夢波丹　　　　　　　　　　　　　　黑色俄羅斯

鳳梨可樂達　　蛋酒

瑪格麗特　　　　　　　　　　馬丁尼

琴通寧　　　　吉姆雷特　　　　　　　卡魯哇咖啡
　　　　　　　　　　　　　　　　　　香甜酒

美食和飲料的
繪製法

記錄日常飲食時,食物和飲料便成了主角,但並不如想像中那麼容易畫出來。如果是包裝產品還比較容易突出其特點,但平時在家或在餐廳吃飯時,放在碗裡的食物、倒在杯子裡的飲料就很難表現了。即使畫完了,也經常無法看出是哪種食物。因此,我將介紹一些簡單的食物、飲料繪製法,並解釋一些小技巧,稍加應用就能讓畫作看起來更加逼真。

1. 描繪液體畫面時

像是湯、拉麵這樣的料理,在描繪時會將湯中食材的末端塗成與湯汁相同的顏色。這樣可以創造出食材被湯汁浸泡的效果。

繪製透明飲料時,會一併畫上吸管。上色時,將浸入飲料與未浸入的部分用稍微不同的顏色來描繪。將浸入飲料的部分再塗上與飲料相同的顏色,就能真實地表現浸在飲料中的不透明外觀。

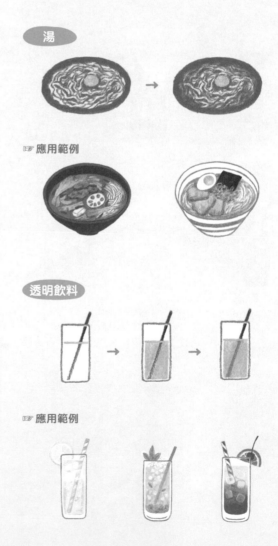

湯

☞ 應用範例

透明飲料

☞ 應用範例

2. 描繪像是飯或麵這樣的成塊食物時

描繪聚集在一起的食物，如飯或麵時，先以一大塊的形式畫出來，再畫上麵條或米粒。

在飯上畫上多個半圓形，可以表現出米粒的樣子。在米粒的下方塗上非常淡的灰色，就能呈現出層層堆疊的立體感。

至於麵條，可以先將大塊麵分成多個小塊，然後在每個小塊上連續畫上曲線，這樣就能輕鬆完成麵條的描繪。拉麵要畫出捲曲狀，但對義大利麵或刀削麵則要畫出稍微鬆散的曲線。這樣就能更好地表現麵條聚集在一起的特點。

飯

麵

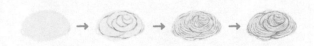

☞ 應用範例

3. 描繪市售的包裝產品時

不需要把所有東西都畫得一模一樣，而是選擇重要的特徵來表現。例如，三角飯糰只需簡略畫出標籤上表示口味的文字或撕開線即可。成分表、條形碼、價格、附加說明等不重要的部分可以省略不畫。

 →

只寫重要的字！

4. 當描繪需要表現質感的食物時

像是麵包或炸物這類重視質感表現的食物是比較難畫的。但只需要記住兩件事情就可以了。

首先，選擇顏色。混合象牙色、黃土色、深黃土色、淺棕色等三～四種的顏色來上色，就能表現酥脆的烘烤或油炸感。

其次，用畫短線的方式來填色。特別是炸食，不要一次就整個填滿，而是反覆用短線重疊填色。這樣就能表現出酥脆的質感。

輪廓線也不要畫得太整齊。參差不齊的輪廓線更能突顯酥脆感。如果想要突顯酥脆的質感，填色就不要太過濃密，留些空隙就會有像是聚在一起的毛髮那樣的質感！

☞ 應用範例

歡樂逍遙遊

常去的地方

在日常生活中，想要完全擺脫一切可能有些困難，

但仍然可以在日常中找到一些歡樂空間。外出用餐或去咖啡館時，

觀察周遭環境並記住畫面，對之後的畫畫會很有幫助。

這些特點可以透過乾淨的外觀、整齊的餐具和強列的色彩來表達。

主菜

 → → →

❶ 先畫一個薄的圓角矩形，然後在上面畫一個半圓。

❷ 將盤子塗上灰色，蓋子則用淺灰色上色。畫上手柄。

TiP 在蓋子的左上角留出曲線狀的留白，以產生金屬的反光效果。

❸ 在蓋子的右邊和下方用灰色添加一些色調，提升立體感。

❹ 用深灰色勾出盤子的輪廓，並在手柄上加些顏色。

TiP 在蓋子上用米色和灰色來繪製曲線，可以表現出熱氣騰騰的效果。

菜單

 → → →

❶ 畫個矩形，再畫個直角三角形，以表現展開的菜單。

❷ 在菜單上畫上蓋上蓋子的盤子，並寫上「MENU」，再整個塗上淺米色。

TiP 用深棕色加深盤子右側和下部的色調，以表現立體感。

❸ 將「MENU」用深紅色填滿。將菜單的內側塗成黃銅色，左側畫上垂直線和短橫線，以表現紙張被綁起來的感覺。

❹ 用薄荷綠裝飾菜單。在蓋子上畫出白色曲線，以產生金屬的反光效果。

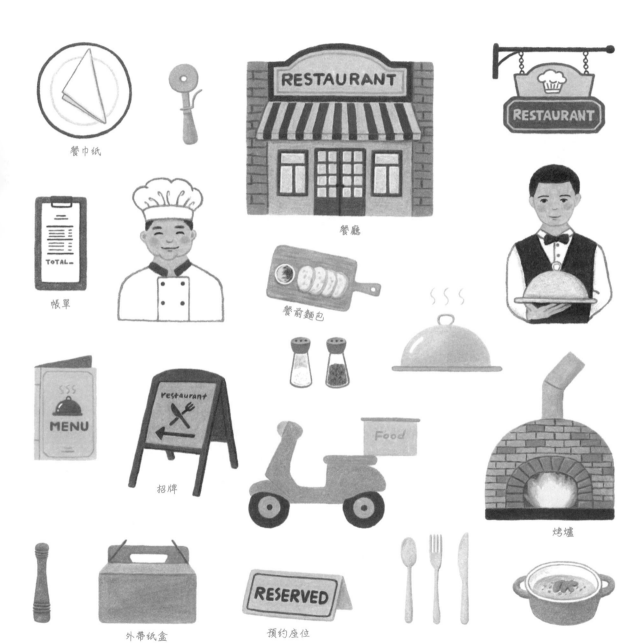

餐巾紙

帳單

餐廳

餐前麵包

招牌

外帶紙盒

預約座位

烤爐

陳列櫃

Color Chart　940　1028　1023　1024　1061　938

❶ 畫一個矩形，兩側畫上細直的垂直線。

❷ 用梯形將垂直線連起來形成一個架子。在中間畫兩個細長的梯形。

❸ 將架子上色，將櫃子塗成深黃色。其餘的部分塗成淡藍色，以展現玻璃的效果。

❹ 用深藍色畫上梯形的區塊，以增加立體感。輕輕地用淺藍色和白色畫斜線，畫出反光效果。

 用白色來加強玻璃的輪廓線，可以生動地表現出光線的反射。

菜單

Color Chart　908　1080　941　1099

❶ 畫個有厚度的矩形。

❷ 將邊框塗上深米色，內部混合深棕色和深綠色來上色。

❸ 在邊角用古銅色畫出斜線，以表現相框的感覺。畫出邊框的輪廓。

❹ 寫下白色「COFFEE」字樣，其餘的用細線表示。

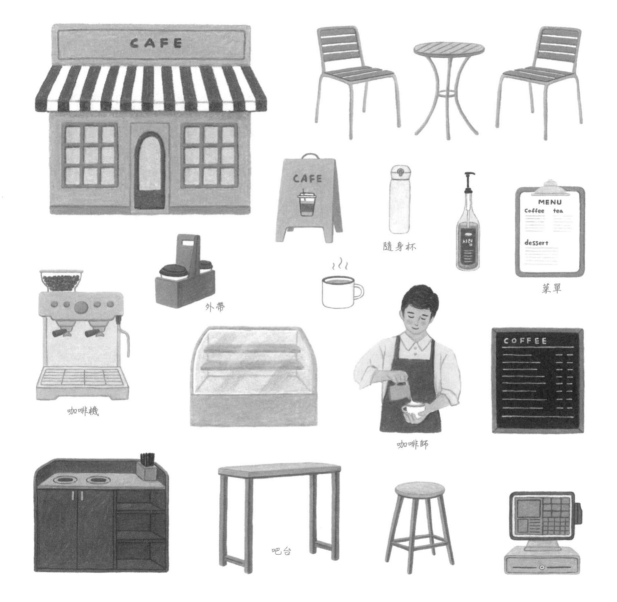

隨身杯

菜單

外帶

咖啡機

咖啡師

吧台

快餐店

❶ 先畫一個橫向的長方形，在旁邊再畫一個豎向的長方形。

❷ 在左邊的矩形內畫一個梯形的屋頂，下面用棕色畫出橫線和豎線。

❸ 在中間畫兩條垂直線，當作門。用棕色填滿兩側的牆壁，門的部分留白。

❹ 畫出窗框、門框和門把。在右邊畫兩個黃褐色的半圓，表示漢堡的麵包。

❺ 在左邊的矩形上方畫條深米色線，再用米色填滿牆壁，接著完成漢堡的繪製。

❻ 將右邊的牆壁和左邊的屋頂塗上深紅色。用紅色勾出屋頂的輪廓，然後畫上垂直線，並在牆上寫上「FAST FOOD」。

❼ 先在窗戶上以淺藍色畫出斜線，再塗上藍色以呈現玻璃窗的反射效果。

TiP 對窗戶上色時，留有一定的間隔可以讓玻璃窗顯得更加透明。

❽ 在窗框的一側用深褐色畫線，以增添立體感。在門兩側的牆壁上畫出方形邊框，漢堡上勾出輪廓。

TiP 用白色輕輕描繪窗戶和窗框的接觸部分，可以更好地表現玻璃窗的透明感覺。

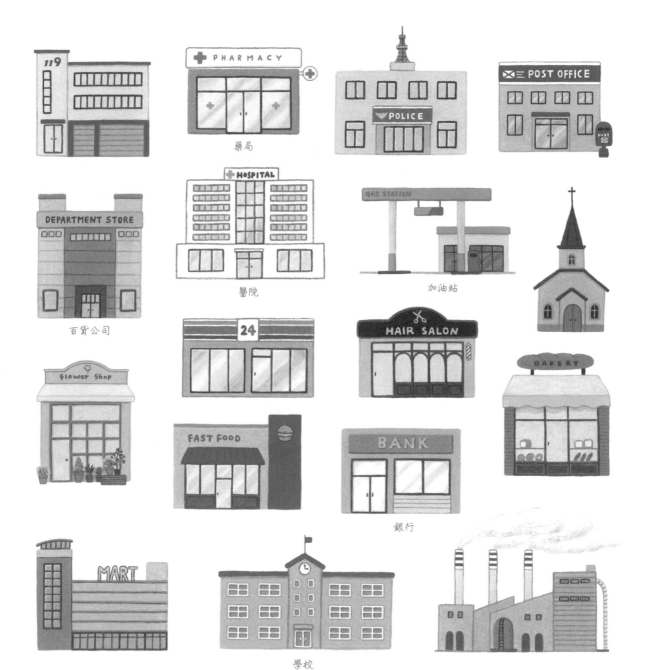

藥局

PHARMACY

POLICE

POST OFFICE

DEPARTMENT STORE

HOSPITAL

醫院

GAS STATION

加油站

百貨公司

Flower Shop

24

HAIR SALON

BAKERY

FAST FOOD

BANK

銀行

MART

學校

購物&娛樂

逛街和觀賞表演都能為日常生活增添一絲亮色。

規劃一些讓人覺得愉悅且驚喜的活動,

或是在希望發生奇蹟的日子,畫下自己的想像畫面。

讓乏味的日子充滿閃耀的時刻。

超市購物籃

Color Chart　921　924　947　1069　1072

❶ 畫一個長矩形，在下面畫一個梯形。

❷ 中間畫個小梯形，再畫幾個圓角矩形。

❸ 畫個把手，再畫一個連接的環。

❹ 將籃子塗成深紅色，並畫上可愛的表情！

快遞箱

Color Chart　1093　1080　1094　947

❶ 畫一個菱形的頂面。從每個頂點畫垂直線，連接底部以完成立方體。

TiP 如果畫的垂直線更長，箱子就會變得更深。

❷ 在頂面中間畫兩條線，側面畫到一半高度的地方，連接這些線作為膠帶。

❸ 將箱子塗成米色，膠帶塗成深米色，並加深每個面的邊緣。

❹ 用深黃銅色勾勒出膠帶的輪廓。再用深金色畫一個細長的矩形和線條，以表現條碼訊息。

信用卡

快遞箱

禮物盒

收據

客服中心

商店

水晶球

Color Chart　1026　934　956　996　1087　1024　1102　1094　938

 → → →

❶ 畫個圓球，再畫一個連接在下方的圓錐形底座。

❷ 在圓球內留下一些空白，混合淺紫色和深紫色輕輕塗抹。

Tip 珠子的右下部分留白，形狀如同月牙般。

❸ 空白處混合塗上淺藍色和深藍色，並加深淺紫色的部分。

Tip 為了使顏色過渡自然，需要多次重疊塗抹，使其扎實均勻。

❹ 邊緣用淺紫色和淺藍色加深。底座塗成深黃銅色，並在左側添加淺紫色，以營造珠子的反射效果。

Tip 畫上白色加號和星星，多畫幾個點，這樣可以讓水晶球閃閃發亮。

撲克牌

Color Chart　122　936　1072

 → →

❶ 畫一個立方體，旁邊畫一個圓角矩形。

❷ 中間畫上黑桃。

❸ 在卡片盒內沿著邊緣畫上紅色線條，並留下一些空隙。

❹ 在紅色邊框內畫上裝飾，留下空白。卡片內則用天藍色畫線，寫上「A」，並在下方畫上小黑桃。

魔術棒 ⑦

馬戲團

魔術棒 ②

魔術帽

表演門票

讓日常變得特別的地方

畫一個充滿歡樂聲的遊樂園和擁有可愛動物的農場。

用粉紅色和藍色裝飾遊樂園，營造出夢幻王國的氛圍，

用沉穩的顏色繪製農場，打造溫馨氣氛。

是不是想現在就衝過去？

熱氣球

Color Chart
928 929 122 1080 1094 946 1068

 → → →

❶ 畫出氣球和搭乘籃。

❷ 根據氣球的輪廓線，畫出曲線。

TIP 畫曲線時，讓曲線以中心對稱的方式呈現。

❸ 用粉紅色交替填色，並在搭乘籃上畫上方格。畫出連接氣球和搭乘籃的線。

❹ 氣球底部用淺灰色和深粉紅色加深色調，以突顯立體感。氣球下方用紅色畫出橫線和旗幟。

摩天輪

Color Chart
923 928 929 1092 1029 1087 1024 1065 1080 1094 946 935

 → → →

❶ 畫一個圓，中間再畫一個小圓。在小圓上方畫一個大加號和一個X形。

❷ 在末端用兩種顏色畫出凸出的圓，當作乘坐空間，並畫出摩天輪的支架和底座。

❸ 畫出窗戶，並根據輪廓線的顏色進行填色。從中心的圓上畫出短線。

❹ 將短線與大圓上的焦點相連，形成星星的形狀。用比背景顏色更深的顏色在乘坐空間的右側加深色調，並畫上可愛的表情。

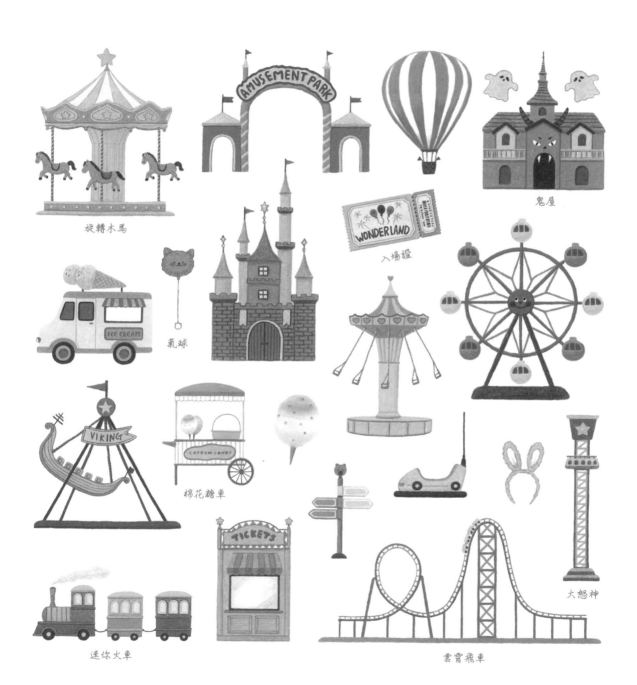

旋轉木馬

鬼屋

入場證

氣球

棉花糖車

大怒神

迷你火車

雲霄飛車

蘋果樹

Color Chart 922 1096 109 941 946 947

❶ 畫一條粗樹幹,在兩側畫出分枝。

❷ 畫出曲折的輪廓線當成樹葉,再畫幾個圓來表示蘋果。

❸ 混合兩種綠色來上色,再將蘋果塗成紅色。枝幹用棕色上色,右側和下方用深棕色加深。

❹ 樹枝和樹葉接觸的地方,用深綠色畫出邊界,再畫出蘋果的蒂頭。

公雞

Color Chart 1012 1002 1034 1033 1001 122 1030 943 944 948 1099 935

❶ 畫出頭和脖子,在脖子末端畫出尖尖的線條來表示羽毛。沿著脖子畫出身體。

❷ 畫出嘴巴、眼睛和腳。用三種不同的棕色在臀部重複繪製深深的曲線,以表現尾巴的紋理。

❸ 頭部用黃褐色,身體用深黃褐色上色。其他部分則根據輪廓線的顏色上色。

❹ 用深棕色畫翅膀,並在頸部畫出輪廓線。用淺棕色在輪廓線周圍上色,以表現毛髮豐富度。畫上眼睛。

TiP 在翅膀和腿上畫上短線,更生動地描述羽毛的質感。

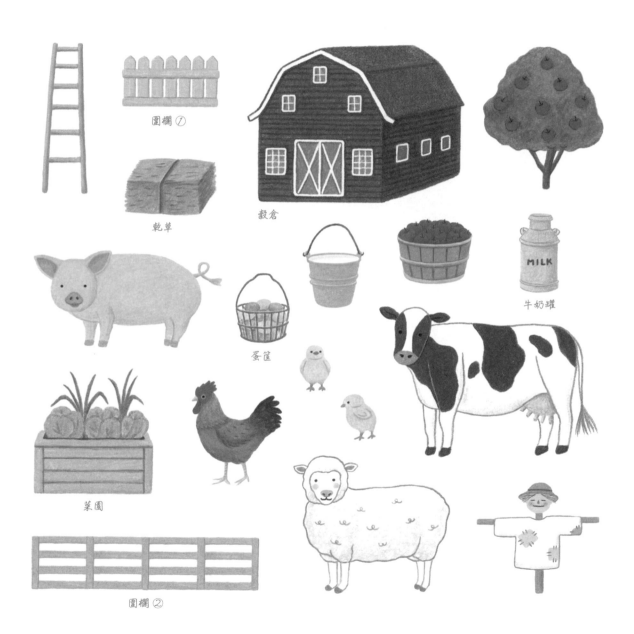

圍欄 ①

乾草

穀倉

牛奶罐

蛋筐

菜園

圍欄 ②

悠閒的療癒時光

想像一下，迎著清風，看著漢江的畫面。

打開的餐墊、野餐籃中的食物，自動地浮現在腦海中。

舒緩疲勞的蒸氣浴和水療也是放鬆身心的必要活動！

由黃色和粉色調打造的遊樂場，讓人找回內心的童真。

野餐籃

Color Chart

1084　1093　1080　943　941

❶ 畫個矩形,上方再畫一個梯形,然後畫上提籃的部分和連接的扣環。

❷ 通過半圓來表現花邊。籃子用米色,提籃和扣環用棕色填上顏色。

❸ 用深米色輕輕在籃子上畫直線,並加深花邊的輪廓。

❹ 沿著直線向下畫出扁平的V形,並在花邊上畫點來點綴。

餐墊

Color Chart

140　940　1028　1094　1068

❶ 畫一個圓柱,再畫條橫線。

TiP 橫線要畫得稍微突出點,這樣才能表現出捲起來的形狀。

❷ 扣環處留白。畫上提手和固定帶。在餐墊的側面畫出螺旋形的捲起。

❸ 畫上扣環。正面用深奶油色上色,側面則用深黃色。

TiP 在捲起的部分下方塗上深黃色和黃銅色,可以製造陰影效果。

❹ 將提手和固定帶塗成黃銅色,扣環用灰色填色。用深黃銅色加強固定帶的輪廓。

TiP 用深青銅色加螺旋形狀,讓捲起來的形狀更加清晰。

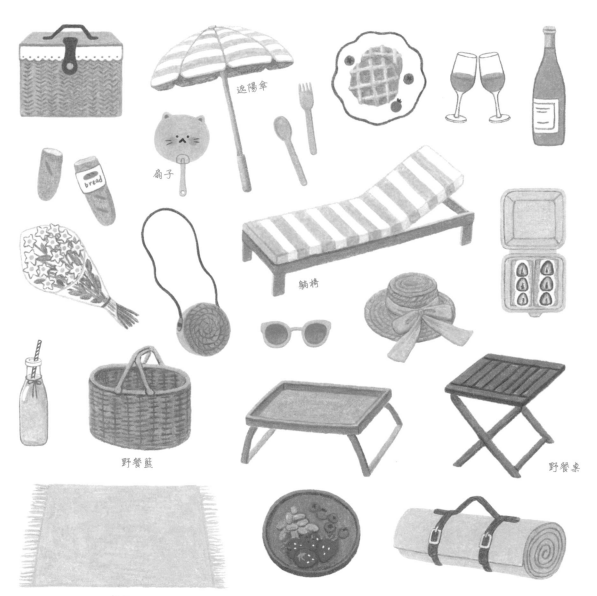

遮陽傘

扇子

躺椅

野餐籃

野餐桌

墊子

煙火

❶ 畫出像水滴狀四處散開的煙火。加深中間部分的顏色。

❷ 在周圍畫出更長更大的煙火。

Tip 越來越尖的部分要放鬆手部來填色，這樣顏色才會上的自然。

❸ 空隙處再畫出煙火，用紫色填色。

❹ 畫出細而長的線，並在旁邊畫出朝不同方向上升的火焰，以增加豐富感。

自行車

❶ 畫出車把，在下方畫出車身和前輪。

❷ 畫出車身和車座。

❸ 畫出後輪和連接部分。用圓形表示變速器，並畫出踏板。

❹ 在輪子上畫線，並用淺綠色填滿輪子的內部。畫出鏈條和籃子，進行細節描述。

帳蓬

自行車出租店

水上計程車

餐車

自行車

協力車

奧林匹克大橋

鞦韆

Color Chart 1012 921 922 1025 902 1083 1072

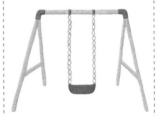

❶ 畫條粗線，兩端畫出彎曲的連接部。

❷ 在連接部下方畫出A字型的支柱。

TiP 後面的支柱畫得短一些，以表現出立體感。

❸ 中間畫出鐵鍊。

TiP 鐵鍊是米粒狀，稍微重疊的連接在一起。

❹ 在鐵鍊下面畫出座板。用比底色深一些的顏色加深各部分的右側，以提升立體感。

蹺蹺板

Color Chart 921 122 1085 1080 1025 902 1074

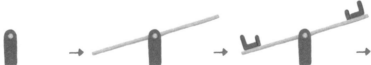

❶ 畫出蹺蹺板的中心部。

❷ 畫出斜線。兩側的長度要一樣。

❸ 畫出把手和L形的椅子。用比底色深一些的顏色勾畫輪廓，以提升立體感。

❹ 在椅子下面畫出坐墊，再用較深的顏色填滿中心部的右側，增加立體感。

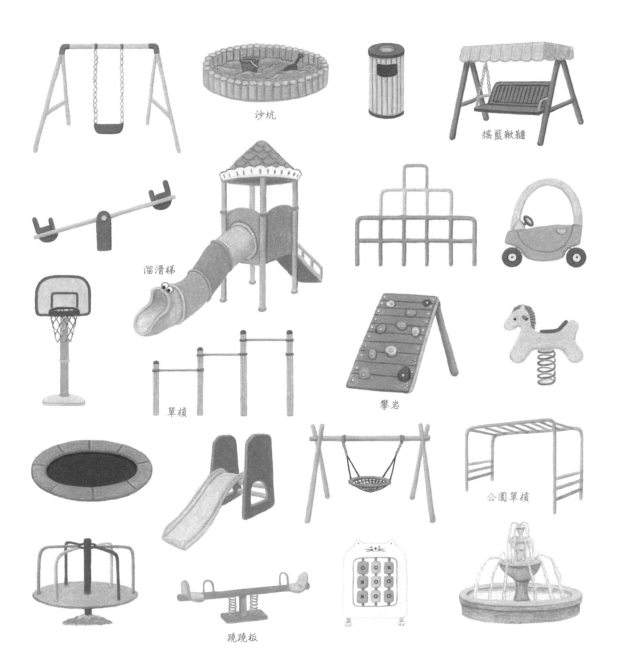

沙坑

搖籃鞦韆

溜滑梯

單槓

攀岩

公園單槓

蹺蹺板

米釀

❶ 畫出兩個扁平的圓柱重疊在一起，並空出吸管的位置。

❷ 畫出杯子，並在底部畫出米粒。

❸ 米粒用淺杏色，杯子則混合米色和深米色塗抹。

TiP 米粒常會凝結在一起，所以先用淺杏色塗抹，然後在上面輕輕塗上深米色，便邊界看起來更加自然。

❹ 蓋子用天藍色塗抹。用深天藍色描繪曲面的邊界，並畫出垂直線以表示凹槽。畫上吸管。

TiP 用奶油色填滿吸管，再用深黃色勾勒輪廓，以呈現透明感。

麥飯石煮蛋

 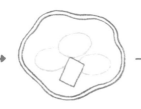 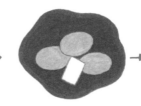

❶ 畫出花形的碟子。

❷ 畫出上面的蛋和鹽袋。

❸ 用棕色勾勒碟子的邊緣，內部用深棕色塗色。

❹ 用古銅色在碟子左上角加深色調，並畫出朝向中心的曲線，以表現凹陷感。用古銅色加深蛋和鹽袋下方，以表現陰影。在鹽袋上寫上「SALT」。

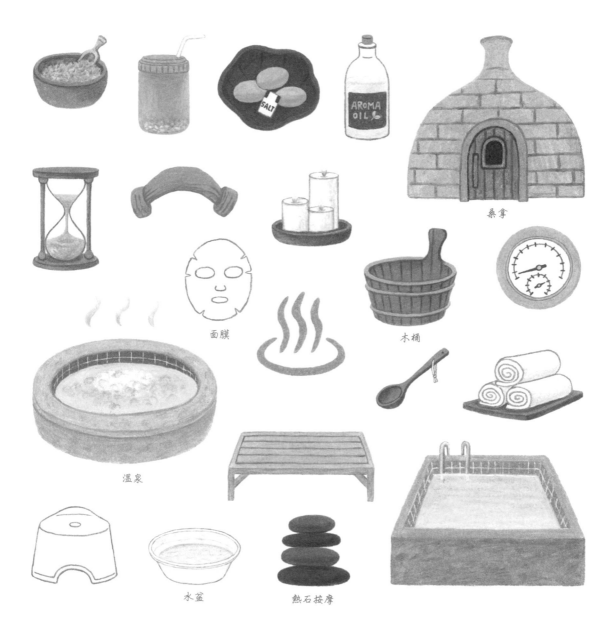

桑拿

面膜

木桶

溫泉

水盆　　熱石按摩

色鉛筆手帳插畫圖集4000 上

可愛動物到日常服裝與美食

出　　　　版／楓書坊文化出版社

地　　　　址／新北市板橋區信義路163巷3號10樓

郵 政 劃 撥／19907596　楓書坊文化出版社

網　　　　址／www.maplebook.com.tw

電　　　　話／02-2957-6096

傳　　　　真／02-2957-6435

作　　　　者／Ramzy (LEE YEA GI)

翻　　　　譯／陳良才

責 任 編 輯／陳鴻銘

港 澳 經 銷／泛華發行代理有限公司

定　　　　價／360元

出 版 日 期／2024年6月

國家圖書館出版品預行編目資料

色鉛筆手帳插畫圖集4000. 上, 可愛動物到
日常服裝與美食 / Ramzy (LEE YEA GI)作
; 陳良才譯. -- 初版. -- 新北市：楓書坊文化
出版社, 2024.06　　面；　　公分

ISBN 978-986-377-973-5（平裝）

1. 鉛筆畫 2. 插畫 3. 繪畫技法

948.2　　　　　　　　　　113005922